古代美術史研究

初 編

第12冊

明人的鑑賞生活（上）

金炫廷 著

花木蘭文化出版社

國家圖書館出版品預行編目資料

明人的鑑賞生活（上）／金炫廷 著 — 初版 — 新北市：花木
蘭文化出版社，2017〔民106〕
目 2+162 面；19×26 公分
（古代美術史研究 初編；第12冊）
ISBN：978-986-6449-43-7（精裝）
1. 藝術欣賞　2. 生活美學　3. 明代
901.9206　　　　　　　　　　　　　　　　98002372

ISBN-978-986-6449-43-7

9 789866 449437

古代美術史研究
初　編　第十二冊　　　　ISBN：978-986-6449-43-7

明人的鑑賞生活（上）

作　　　者　金炫廷
總 編 輯　杜潔祥
副總編輯　楊嘉樂
編　　　輯　許郁翎、王筑　美術編輯　陳逸婷
出　　　版　花木蘭文化出版社
社　　　長　高小娟
聯絡地址　235 新北市中和區中安街七二號十三樓
　　　　　　電話：02-2923-1455／傳眞：02-2923-1452
網　　　址　http://www.huamulan.tw 信箱 hml810518@gmail.com
印　　　刷　普羅文化出版廣告事業
初　　　版　2017 年 3 月
全書字數　304192 字
定　　　價　初編 15 冊（精裝）新台幣 30,000 元

明人的鑑賞生活（上）

金炫廷　著

作者簡介

金炫廷，民國 60 年 3 月生，中國文化大學學士、碩士，博士。現爲韓國仁荷大學國際通商學部約聘教授，開設中文專業課程。主要研究領域爲明代書畫史、明代文人生活史、古物鑑賞、古玩收藏鑑賞家之範圍。中國近代美術史也有相當深入的接觸。除了碩士論文〈潘天壽水墨畫之研究〉（1996）、博士論文〈明人的鑑賞生活——江南文人的鑑賞活動與鑑賞自娛〉（2004）外，還發表學術論文「李日華的生平與著述」（2002）、「明代中後期文人的繪畫收藏活動」（2009）等篇。另在韓國出版學術專書《明代文人社交休閑活動——文物流通》（2008）。

提　要

　　本文擬以社會史、生活史、文化史、藝術史等學門相結合的視角與方法，將明代中後期江南地區文人階層的書畫、古玩、典籍流通、收藏的鑑賞活動、鑑賞自娛，放到當時具體的歷史大環境中進行研究，藉此對明代文人士大夫的心態，及其在社會、經濟等生活領域中，行爲特徵的終極因素有所折射和瞭解。進一步認識階層內部以及整個社會風氣與價值觀念的變化與互動，從而對中晚明的時代特點有更深入的認識。無疑這是一個很有意義又很艱巨的課題，限於學力，本文對於其中涉及到的藝術史方面的問題，除了與揭示主題密切相關的要素之外，不予過多關注；並且在資料的處理上採取以江南地區文人爲主軸，由此間及到相關的其他區域。

　　本文命題中的「鑑賞活動」，是指鑑賞生活中的社交生活、經濟生活、知識生活等層面而言。社交生活中的鑑賞是重要媒介；經濟生活中的鑑賞，有時也是生存於浮世的憑藉之一；至於知識生活中的鑑賞，則是指鑑賞活動中有助於鑑賞知識的積累與升華；明人鑑賞活動中種種的時代特質，而形成了這個時期的特色。「鑑賞自娛」中所謂「自娛」，表面看來側重抒寫閑適、寧靜、逍遙、沖淡之情，實質上正是晚明文人階層普世的性靈生活的藥引；有了自娛生活樂地的歸宿根源，才有進一層次性靈生活的開展。如果說明代性靈生活是文人階層的普世價值，則居家自娛生活的營造，正是開啓時代性靈生活的活源頭。當明人生活轉向以居家自娛爲主體生活之時，社交、經濟、知識等外在的生活模式也於焉成型。

　　本文的研究重點，主旨在鑑賞活動與自娛內容與分析，來瞭解明代文人生活的時代圖像。

目

次

第一章 緒 論

一、研究動機與目的

　　對於明代歷史中各層面、各領域的研究和探討，一直是明史研究者努力的拓展重點，尤其是關於此時期文人士大夫的研究成果更是層出不窮。不過通觀這一系列研究成果，大部分仍著重關注於其傳統角色的探討，及其在政治經濟中的地位、作用及轉型問題，對於文人階層在這一特定歷史時期的社會生活、角色調整、階層文化追求特色、心態和價值取向的研究，則顯得相對較為薄弱。

　　近十年來，一些學者從生活史學、性靈文學、閒賞美學等角度出發，對明中後期生活、文學、藝術領域的變動進行了一些系列性的研究，成果豐碩。然而對於江南地區文人生活文化史，在關注社會、政治、經濟發生翻天覆地的變化同時，吾人也不應該忽視在此歷史背景下，文人階層行為、心態、及價值觀的改變課題，這正是本文命題的初衷之一。

　　當時文人階層所從事的種種生活文化活動當中，最引人注目的便是書畫、古玩和典籍流通、收藏、題識的鑑賞活動。儘管對清雅生活和藝術精神的追求，自古就是中國文人的特色之一，但不能忽視的是，此時期江南地區：蘇州、松江、常州、應天、鎮江、杭州、嘉興、湖州等八府以及太倉一州〔註1〕興盛的

〔註1〕據李伯重歸納明清經濟史研究成果中的江南地區，有大至包括蘇南、皖南、浙江，甚至江西；小至蘇南四府，或太湖東南平原一角（蘇、松、嘉、湖四府）。介於其中者，有蘇、松、杭、嘉、湖五府說；蘇、松、常、杭、嘉、湖六府說；蘇、松、常、鎮、杭、嘉、湖七府說；蘇、松、常、鎮、寧、杭、嘉、湖八府說；蘇、松、常、鎮、寧、杭、嘉、湖、甬、紹十府說。李伯重主張將自然和

流通、收藏、題識的賞鑑風氣中，乃蘊涵了一個時代的特殊性及豐富的歷史資訊。這不僅有利於研究文人士大夫心態，並且由此甚至能夠解析他們在社交、經濟、知識、性靈、自娛生活等其他領域中的行為表現。總的來看，江南六府地區的社會風氣與風俗變遷也與之不無聯繫，顯然這是一個很值得關注的有價值的命題。

元末亂世的社會大環境中，文人雅士大多流連聚集在江南一帶，促使江南八府地區文化氛圍濃厚，藝文活動亦隨之頻繁，生活文化儼然已經成為此一時期江南人士日常生活的一部分，正所謂「布衣韋帶之士，皆能擒章染墨。」〔註2〕生活的悠然從容，政治的畏途難攀，不同的兩極心態卻造就了共同的行為表現，即——自娛於居家生活，寄情於山水畫軸。此時，書畫、古玩、典籍的收藏與鑑賞隨即成為高尚生活與品味人生的代稱，從高官貴冑到居野布衣，無一不是此道中人。而當地文人士大夫與藝術創作者來往交流、互動頻仍，則自然形成了一個關係密切的交遊網絡，書畫、古玩、典籍的流通、收藏與賞玩、鑑定，即是這些文人活動、自娛的主要內容。

書畫自古以來就是傳統中國文人士大夫的一種基本素養，幼至蒙童，長至耆耋，無不孜孜以攻其藝。明代中葉以後此風尤盛，當時的書壇畫苑、古玩典籍，百花競放：「明興，丹青可宋可元，與之並駕馳驅者，何啻數百家。」〔註3〕嘉靖以降，善書工畫者，難以指數，其中有名者如：文徵明、祝允明、唐寅、仇英、周天球、陳道復、王寵、莫如忠、莫是龍、徐渭、屠龍、董其昌、陳繼儒、米萬鍾、邢侗、王穉登、黃輝、李流芳、王思任、黃道周、倪元璐、張瑞圖、程嘉燧、曾鯨、楊文驄、陳洪綬、王鐸等，這些人與古玩典

經濟條件成一體系的蘇、松、常、鎮、應天、杭、嘉、湖八府，及由蘇州府劃出來的太倉州作為「江南地區」。樊樹志以蘇、松、杭、嘉、湖五府，作為探討明清江南市鎮之空間範圍。吳仁安定義的江南，指明清時期江蘇省長江以南的應天、鎮江、常州、蘇州、松江等府，浙江省的杭州、嘉興、湖州、紹興、寧波等府，以及安徽省的皖南諸府。本文指稱的江南，是李伯重的八府一州說。參閱樊樹志，《明清江南市鎮探微》(上海：復旦大學出版社，1990年9月一版)；吳仁安，《明清江南望族與社會經濟文化》(上海：上海人民出版社，2001年12月一版)，李伯重，《發展與制約：明清江南生產力研究》(臺北：聯經出版公司，2002年12月初版)，附錄一，「江南地區」之界定，頁419～432。
〔註2〕胡樸安，《中華全國風俗志》(上海：上海書店，1985年一版)，上編，〈江蘇・蘇州〉，頁253。
〔註3〕明・屠隆，《畫箋》(《美術叢書初集》第一冊，上海：神州國光社，1928年初版)，頁114。

籍的收藏、鑑賞也都有深淺的閱涉。清人錢泳就曾指出：「大約明之士大夫，不以直聲廷杖，則以書畫名家，此亦一時習氣也。」〔註4〕這些文人不僅以書畫、古玩、典籍等鑑賞活動、鑑賞自娛做為休閒生活的主體，多也專司此職，以此謀生，這與宋以前的文人職業型態十分不同。

在考察研究中晚明文人收藏與鑑賞活動時，研究的視野一直為董其昌等少數文壇上的達官顯貴所遮掩，從選材意義上講，傳統文人的收藏與鑑賞活動發展面貌，幾乎都是在李日華、陳繼儒、董其昌等少數人的活動印象下塑造形成的。由於選取樣本太少，這樣的研究不僅妨礙著對收藏、鑑賞生活文化的歷史發展脈絡與真實情況的把握；並且無法瞭解當時確實收藏、鑑賞流傳之廣度；更難以理清收藏、鑑賞與一般士大夫生活之關係，以及在這些活動中不同身份的人士在此活動中動機、興趣、參與方式等的不同，從而也使得大批具有研究價值的人物及其思想依然封存在歷史的塵埃之中。大抵而言，從文人的生活紀錄來看，明代文人士大夫書畫、古玩、典籍收藏和鑑賞活動十分的頻繁，且不拘場所，不拘形式，唯以興趣所向，志氣相投為依準；留下來的大量明代文人的文獻資料，有關書畫、古玩、典籍鑑賞的記載，在日常隨筆、日記、與互贈題跋中佔了相當的比重。其中內容較之前代，則相對少了許多文人向來慣於品評人物、感觸升遷寵辱等種種的生活載記；而多了鑑賞活動、鑑賞自娛的生活實錄。這些為數不少的言論載記，既真實又詳盡，不失為探究明人鑑賞生活的珍貴素材。

因此，本文擬把將社會史、生活史、文化史、藝術史等學科相結合的視角與方法，將明代中後期江南地區文人階層的書畫、古玩、典籍流通、收藏的鑑賞活動、鑑賞自娛，放到當時具體的歷史大環境中進行研究，藉此對明代文人士大夫的心態，及其在政治、經濟等生活領域中行為特徵的終極因素有所折射和瞭解。進一步認識階層內部以及整個社會風氣與價值觀念的變化與互動，從而對中晚明的時代特點有更深入的認識。無疑這是一個很有意義又很艱巨的課題，限於學力，本文對於其中涉及到的藝術史方面的問題，除了與揭示主題密切相關的要素之外，不予過多關注；並且在資料的處理上採取以江南八府地區文人為主軸，由此涉及到相關的其他區域。因此，在本文架構上，常引據江南八府以外之其他地區人士有關鑑賞生活的史料作為佐證，主要藉此反映鑑賞生

〔註 4〕 清·錢泳，《履園叢話》（北京：中華書局，1979 年 12 月一版），卷一〇，〈收藏·總論〉，頁 263。

活的開展是普遍化的天下普世價值，非僅侷限於江南地區而已。

二、研究範圍與界定

　　本文命題中的「鑑賞活動」，是針對鑑賞生活中的社交生活、經濟生活、知識生活等層面而言。社交生活中的鑑賞是重要媒介；經濟生活中的鑑賞，有時也是生存於浮世的憑藉之一；至於知識生活中的鑑賞，則是指鑑賞活動中有助於鑑賞知識的積累與升華的活動；明人鑑賞活動中種種的時代特質，形成了這個時期的特色。「鑑賞自娛」中所謂「自娛」，表面看來側重抒寫閑適、寧靜、逍遙、沖淡之情，〔註5〕實質上正是晚明文人階層普世的性靈生活的藥引；有了自娛生活樂地的歸宿根源，才有進一層次性靈生活的開展。如果說明代性靈生活是文人階層的普世價值，則居家自娛生活的營造，正是開啟時代性靈生活的活源頭。當明人生活轉向以居家自娛為主體生活之時，社交、經濟、知識等外在的生活模式也於焉成型。

　　明代文人日常生活的消遣娛樂，有時種花種竹，或是弈棋、談論古器物等等。家中饒富收藏者，擅長賞鑑，也懂得鑑定器物和書法名畫；〔註6〕為收藏常不惜重資、遠途，執著於興趣之程度驚人；〔註7〕喜歡結交文人雅士，無論集會或自我閒適，鼎彝圖史成為視覺的調劑品；〔註8〕且經常有出示古人的書法名畫、古玩典籍，甚或邀請好友一同進行評賞、鑑別等活動的舉行。〔註9〕

〔註5〕 吳調公、王愷，《自在、自娛、自新、自懺——晚明文人心態》（蘇州：蘇州大學出版社，1998年9月一版），頁95。

〔註6〕 明・漢高彪，《梁溪書畫徵》（《中國書畫全書》三冊，上海：上海書畫出版社，1992年10月一版），頁300：「安國，字民泰。世居膠山，富幾敵國。邑中諸大役，國皆有力焉，父喪，會葬者五千餘人。因山治圃，植叢桂其上，延望二里餘，因自號桂坡。漁獵子史，精於書法，善鑒別彝鼎法書名畫，珍藏之盛，甲于江左。……」

〔註7〕 明・吳應箕，《樓山堂集》（《四庫禁燬書叢刊》集部，一一冊），卷一八，〈陳定生書畫扇記下〉，頁27下：「鑒賞者，且出財力購求之，豈非以其為物清而不俗，其置此也，不猶愈於積狗頓之財，蓄金谷之聲伎哉！」

〔註8〕 明・何良俊，《何翰林集》（《四庫全書存目叢書》集部，一四二冊，據中國社會科學院文學研究所藏明嘉清四十四（1565）年何氏香嚴精舍刻本），卷二三，〈董隱君墓表〉，頁4上～6上：「董隱君者名懷，字世德，別號三岡居士，董氏上海之望族也。……公好賢隱君，常延至郡中，名士相與琴奕觴詠酬倡竟日。客退則探，養魚種樹，書疏渠藝，竹備林泉之致，兄弟徜徉其間，間取鼎彝圖史，摩挲賞翫。……」

〔註9〕 明・陳繼儒，《太平清話》（《四庫全書存目叢書》子部，二四四冊），卷一，頁27下：「三月茶笋初肥，梅風未困；9月罇鱸正美，秫酒新香。勝客晴窗，

文人形象與其生活模式，可謂與本文所談論之「鑑賞生活」相貼近，畢竟所談者乃為「生活」之一個面相，因此定義也就較為寬鬆，生活裡的記實乃為後人立論、取材之首要關注之處。〔註10〕另外有些熱愛鑑賞文物的文人散盡家產，以購買古名畫、書法、鼎彝、典籍之類的品物；富有者甚至擁有專屬自己的書畫舫，在船中羅列時常賞玩的器物、書畫、圖籍，由此當視鑑賞活動、鑑賞自娛乃是日常生活中的一部份，〔註11〕也可窺知明人鑑賞生活的精緻與時代的消息。

　　創作者有時也以類似鑑賞者的身份出現，對其他文人的書畫作品或古玩、典籍作一精心的鑑賞。例如陳繼儒為董其昌的門人張清臣所建「來仲樓」所寫的序文中，提到董其昌：「書法畫格為之一新」，「玄宰裁鑑通明」。〔註12〕明代當時已被稱為鑑賞家者，「博雅」是衡定「鑑賞家」的重要標準之一；鑑賞家除了要對器物感興趣，自有其一套評賞風格外，還必須要學問廣博才算得上稱職。〔註13〕而在鑑賞生活中，鑑賞家要鑑賞書畫、古玩、典籍時要注

　　　　出古人法書名畫，焚香評賞無過此時。」
〔註10〕明・張應文，《清祕藏》（《百部叢書集成・學海類編》，臺北：藝文印書館，原刻影印），〈清祕藏・自序〉：「嘉隆萬曆間，吳中有隱君子焉，好學無所不通，不翅儒域，齋居宴坐，爇博山鑪，烹石鼎，陳圖史，列尊彝，著書談道，吟詩塌帖，甚適也。時於揮灑之餘，或滋蘭種竹，或挏蒱博奕，或劇談古器，纏纏不休，疲則醼酒自勞。……」
〔註11〕明・何白，《汲古堂集》（《四庫禁燬書叢刊》集部，一七七冊），卷二六，〈吳少君傳〉，頁9上～10上：「金萃吳孫子，字少君，孤高弔奇人也。少君自少年時，即負奇癖，獨好佳山水，家故饒，中人產。中歲妻子死，盡棄其產，更購古名畫、法書、漢鼎、研山之屬，浪游吳越間水，行則備一航，設几榻，盡出其所常玩，環列左右。止則選僧盧道院，必先訪有長松流泉，或修竹千挺，綠蕉一叢最幽寂處，始解裝，至則如歸，汎掃極潔，四壁著沉水香薰一過。……項少君曉起坐繩床，……即漬水浸香爇古鼎，徐展古書及名畫，一一鑑定，或自題數語，或細吟陶淵明、韋應物詩一二篇，他詩不甚讀也。故少君諸作，亦近似清綺幽淡，如明霞映水，殘雪在林。興到則捉筆伸紙，畫鷗鳧、鶺鴒、鸂鶒之族，遊戲衡渚蘭沚間，清遠之致，絕可愛間。間有所當意，即體中小惡，亦相對清言，或親為具酒茗，不覺日之夕也。」
〔註12〕明・陳繼儒撰，《白石樵真稿》（《四庫禁燬書叢刊》集部，六六冊，據北京大學圖書館藏明崇禎刻本影印），卷二，〈來仲樓隨筆序〉，二七上～二八下：「一，友董玄宰踔興、擬議以成變化，書法畫格為之一新。二，玄宰裁鑑通明，展軸未半，便能批駁好醜真偽。偶一題品，懸筆立就，皆點胸銘心之語。……」
〔註13〕明・沈守正撰，《雪堂集》（《四庫禁燬書叢刊》集部，七〇冊，據中國科學院圖書館藏明崇禎沈尤含等刻本影印），卷四，〈吳德聚爽閣書目序〉，頁33上：「人各有嗜，嗜金玉、子女、狗馬者，庸人也；嗜泉石、花鳥、絲竹者，韻

意幾個重點：就是不要被著名的作品嚇到，不要被所謂的祕藏所騙，不要被看起來古老的紙張所欺，不要被搨本所誤導；這幾點都能做到的話，就可成爲鑑賞界的名家了。〔註14〕以下就文獻資料歸納分析後，得知明人鑑賞活動、鑑賞自娛的四大主題，即：繪畫、書法、古玩、典籍，而鑑賞生活之三大範疇：流通、收藏、題識三類型，並就此三類型中之細分專案，作一研究範圍的界定，分述如下：

（一）流通的鑑賞生活：1. 互相拜訪、集會活動：鑑賞家透過互相拜訪、彼此交流，並透過集會方式所製造之機會，在活動中鑑賞別人收藏的繪畫、書法、古玩、典籍，同時擴展見識與評鑑能力。2. 買賣：指市場交易的經濟型態，不過在此書法、繪畫、古玩、典籍等品物成爲了販賣的主要商品，買賣活動中則爲品評眞品之需要而產生了鑑賞。3. 通過暫借、交換、贈送：有些收藏品無法以金錢購得，只能到收藏處參觀，或者好友之間贈送當紀念，透過這種以人情、社交爲基礎的方式，對繪畫、書法、古玩、典籍加以鑑識、鑑賞。

（二）收藏的鑑賞生活：明代士大夫階層中，大有講求鑑賞之學的人，針對流傳中的書畫、古玩、典籍做鑑別和保藏的工作，這對古物的流傳，頗具有貢獻。由於人爲與天災所造成的危害，使中國千餘年來遞藏的作品，逐代銳減，尤以明代時期的情況最差。但是另一方面也由於歷代好事者能憑藉一國或一隅之力，使一些埋世名作得以復見天日，多少彌補了損失。〔註15〕1. 收集：明代的社會背景與文人生活之雅好，促使鑑賞家在各個地方收集古代及當代繪畫、書法、古玩、典籍，在收藏過程中，不免有鑑賞行爲出現。2. 臨摹、僞造：乃古來文人習字習畫、著書讀書的習慣，明人仍是如此。而僞造繪畫、書法、古玩、典籍，雖有市場獲利之觀念隱含於其中，但不可否

人也。進而爲金石、篆籀之嗜，清矣；然非博雅，不得稱賞鑒家。」
〔註14〕明‧張丑，《清河書畫舫》（《中國書畫全書》，學海出版社，1975 年 5 月一版），〈戊集‧倪瓚〉，頁 50 上：「賞鑒書畫要訣，古今不傳之祕，大都有四，特爲拈出。書法以筋骨爲神，不當但求形似；畫品以理趣爲主，奚可徒尚氣色，此其一。夷考宣和、紹興、明昌之睿，賞弗及寶晉、鷗波、清閟之品題，舉一例百，在今猶昔，此其二。只有千年紙，曾無千歲絹。收藏家輕重攸分，易求古淨紙，難覓舊素絹，展玩時眞僞當辨，此其三。名流韻士競以做做見奇，取重通人，端在于此。俗子鄙夫專以臨摹藏拙，遺譏有識豈不由茲，此其四。是故善鑒者，毋爲重名所駭，毋爲祕藏所惑，毋爲古紙所欺，毋爲搨本所誤，則于此道稱庶幾矣！」
〔註15〕楊仁愷編，《國寶沉浮錄——故宮散佚書畫見聞攷略》，臺北：蘭臺出版社，2001 年初版，頁 15。

認的此仍補充了部分的遺失與殘缺。3. 流傳、保存：此爲收藏繪畫、書法、古玩、典籍的途徑，經過不同鑑賞家、收藏家的悉心保存，並以文字記載如何保管之方式，由此可知，鑑賞活動、鑑賞自娛仍不侷限於批評、賞玩，對於文物保存之工作與理念，也是文人注意的層面。4. 鑑別：鑑賞家對於繪畫、書法、古玩、典籍，分別其眞假、年代、價值，或以鑑賞家的主觀意識，對資訊模糊的品物進行鑑賞、鑑別。

（三）題識的鑑賞生活：文人自傳裏或在他人作品裏，提出個人或對其他文人的繪畫、書法、古玩、典籍鑑賞生活中的紀錄，或對之進行鑑賞，惟形式爲題識方式。繪畫、書法、古玩、典籍題識中的考證、作品的收藏歷史、原收藏者、現收藏者的情況，皆有增廣文獻之功。1. 紀錄掌故：紀錄鑑賞的歷史典故，或描述鑑賞背景因素及動機。2. 考證過程：鑑賞家們考證收藏品流傳之過程。3. 紀念、求序、自跋：在成書、成畫、成帖、成器、成典之後，自己提筆或請他人寫下序跋。4. 評價、評論：鑑賞家對文物的鑑賞題識，其中也有評價、評論其價值之紀錄。

所謂鑑賞，其實是兩個概念，首先是鑑。「鑑」者，鑑別、鑑定也。只有通過鑑別藏品的眞僞、優劣，才能確定此藏品的各種價值。只有精品、珍品才值得自己陪伴三五摯友同好欣賞之。所以說，歷來對「鑑賞」之定義大致有三：（一）審察識別也；（二）明察而賞識之也；（三）對於藝術品之鑑別賞玩也。其步驟，第一爲感覺觸動，第二爲感情興起。感覺與感情，均吾人對於藝術而起之中心經驗，由此經驗入於對象之藝術品中，稱爲鑑賞。此種現象謂移感或稱感情移入，移感而至於忘我　（Ecstasy）之狀態，與物件融合，則達鑑賞藝術之極致矣。

「鑑賞」是一種人物與文物之間的認知生活方式，也算是個人的生活情趣之一。因此本文定義「鑑賞」，則透過「欣賞」、「品賞」、「賞鑑」、「鑑識」、「賞玩」、「清玩」、「鑑別」等用辭來對繪畫、書法、古玩、典籍表現感覺與情感。本文的命題「鑑賞生活」，所指即是這一類情感立體存在的時間、空間；亦即明代文人面對繪畫、書法、古玩、典籍等品物在生活空間裡收藏及交流之情況下，以欣賞、賞玩、鑑別等方式與這些品物展開對話。以下再將各名詞做一意義上的爬梳。欣賞：欣喜賞玩也。《陶潛・移居詩》：「寄文共欣賞，疑義相與析。」當人們感受到一種自然景象或一件人工作品的美感時，美之形相便攝住了人們的整個心靈，使人們與之渾然一體，同喜共愛，或因對其

作一種無所爲而爲之觀賞，因而產生一種復雜快感者，謂之欣賞。清玩：謂可供清賞之物也，即清雅之玩品。《歐陽玄・詩》：「山莊劉氏富清玩，家有蘇公舊揮翰。」賞玩：即賞析翫味也。《晉書・紀瞻傳》：「瞻立宅于烏衣巷，館宇崇麗，園池竹木有足賞玩焉。」賞鑑：謂賞識而鑒別之也。《宋史・劉溫叟傳》：「立朝有德望，精賞鑑。」林素玟在〈晚明「賞鑑」的審美意識〉一文中認爲「賞鑑」原義有二：一則「清賞」，一則「鑑定」。並論「清賞」：以藝術品「美」的質素，作爲賞鑑的主要對象；此種「美」是超越眞理判斷與道德功能的範疇，屬於藝術表現形式的純粹性質。〔註16〕鑑別（Liscrimination）：此乃西方之藝術名詞，指對於藝術品之眞僞美醜用考證或審美之態度判別之，而定其價值之謂。《國朝漢學師承記》注：「鑑別書畫，爲君謀生計。」鑑識：明識也。《三國志・魏志・崔琰傳》：「其鑑識篤義，類皆如此。」以上有關「鑑賞」內容的相關的詞彙典故，類引《中文大辭典》如上，主要用意在於引申本文「鑑賞生活」的界定範圍所在。

三、研究成果的回顧

現階段所知，並未有學者前輩爲「明人鑑賞生活」作一整體性的研究，所偏重者大多以某一人物的「鑑賞」爲主；針對「明代」所作之「鑑賞美學」研究之專著，大抵也都著墨於晚明時期。然而不可避免地，專業鑑賞之形成且成熟，必定經過時間長久醞釀，其中社會、經濟、政治等等各方面要素之影響，則爲之提供了養料，使其發展有所本，而此即是本研究命題所關注之處。有關今人之研究成果，以下分兩部分說明：其一爲綜合性之研究，這一類研究著重於「鑑賞」一事，本文運用參考以瞭解明人鑑賞文化之深度，並依此循線可獲知明代文人鑑賞生活之開展。其二，則配合本文研究安排各章，亦即鑑賞之類別，條述相關的研究成果如下。

（一）綜合性研究成果：夏咸淳《晚明士風與文學》，〔註17〕以明代晚期的士風爲背景，認識文人的古董市場及生活情趣。毛文芳《晚明閒賞美學》，〔註18〕論及明人摩挲古玩、擺設書齋、佈置園林；無論品鑑賞書畫鼎彝、山水茆亭，樣樣精通，並發展獨有之審美觀，如對狂、癖、癡、拙、傲各種偏

〔註16〕林素玟，〈晚明「賞鑑」的審美意識〉《文學與美學》第五集，臺北：文史哲出版社，1991年10月初版），頁225～226。
〔註17〕夏咸淳，《晚明士風與文學》（北京：中國社會科學出版社，1994年7月一版）
〔註18〕毛文芳，《晚明閒賞美學》（臺北：臺灣學生書局，2000年4月初版）。

至人格的激賞，總合觀之，則成就其閒賞審美的生活主體；並且論述晚明美學特有的風格意識——「閒賞」。周志文〈眞情與享樂——論晚明小品的兩個主題〉，〔註19〕解釋「享樂」定義及鑑賞心態，並說明晚明小品中的欣賞概念。林素玟〈晚明「賞鑑」的審美意識〉，〔註20〕定義出「賞鑑」的意義及範圍後，整理分析在晚明的文獻典籍中出現的賞鑑型態，如清賞、閒賞、賞玩、評賞、賞心，分項羅列、分析研究，並介紹「鑑」的美感意涵。國家文物鑒定委員會編《文物鑒賞業錄》，〔註21〕文物鑒定與鑑賞概述，談明代書畫作僞。張懋鎔《書畫與文人風尚》，〔註22〕論述書畫盛事與文人生活情趣，文人的自娛心態及賞玩文化深討。

　　（二）繪畫鑑賞類：薛永年主編《中國繪畫的歷史與審美鑒賞》，〔註23〕以王紱、沈石田，唐寅、文徵明、仇英、徐渭、陳洪綬、龔賢等爲主要收集資料之物件；他們的繪畫都一向是被收藏鑑賞家所重視的，而批評家也常常給以很高的評價；介紹他們的生平及背景，更多敘述其他鑑賞家（或彼此）對這些畫家的評論，或稱賞、或題識、買賣書畫情況。《朵雲》編輯部選編的《中國繪畫研究論文集》，〔註24〕有兩篇研究成果：嚴善錞〈從「逸品」看文人畫運動〉，〔註25〕明代文人對院體的刻板和僞逸品的泛濫，進行嚴肅的分析批判，並論述「逸品」之鑑賞美學；日・古原宏伸〈晚明の畫評〉，〔註26〕提到李日華及董其昌對書畫嚴謹的鑑賞批評。

　　（三）書法鑑賞類：崔爾平《明清書法論文選》，〔註27〕所選各篇內容以書學理論、品評鑒賞爲主。朱旭初《明清書法散論》，〔註28〕分爲明初、中、

〔註19〕周志文，〈眞情與享樂——論晚明小品的兩個主題〉，《中華學苑》，四八期，1996 年 7 月。

〔註20〕林素玟，〈晚明「賞鑑」的審美意識〉（《文學與美學》第五集）。

〔註21〕國家文物鑒定委員會編，《文物鑒賞業錄》（北京：文物出版社，1994 年 3 月一版）。

〔註22〕張懋鎔《書畫與文人風尚》（臺北：文律出版社，1989 年 8 月初版）。

〔註23〕薛永年主編，《中國繪畫的歷史與審美鑒賞》（北京：中國人民大學出版社，2000 年 7 月一版）。

〔註24〕《朵雲》編輯部選編，《中國繪畫研究論文集》（上海：上海書畫出版社，1992 年 9 月一版）。

〔註25〕同前書，頁 453～483。

〔註26〕同前書，頁 484～501。

〔註27〕崔爾平，《明清書法論文選》上（上海：上海書店出版社，1994 年一版）。

〔註28〕朱旭初，〈明清書法散論〉，《上海博物館集刊》，四期，1987 年 9 月。

晚期介紹書法家，以及更發達的書法理論背景。

（四）古玩鑑賞類：趙汝珍《古玩指南》，〔註29〕古玩之源流、種類、購買、古玩商及書畫、瓷器、銅器、玉器介紹之，並可知古玩流通生活之概況。鄧之誠《骨董瑣記全編》，〔註30〕在考釋文物、紀述史實方面具有重要的學術價值。李雪梅《中國古玩辨僞全書》，〔註31〕分爲古玩總述、書畫、紙墨筆硯印、甲骨石刻、碑帖拓本、古磚瓦、陶瓷器、銅器（銅鏡、宣爐）、錢幣、玉器、石玩、金銀珠寶鑲嵌、古書、古琴、竹木牙角、漆器、景泰藍、絲繡、雜項等二十一類，從歷代古玩經典著述中，精選名家、大家對各類古玩的造僞、辨僞、鑑賞、收藏方面的得失經驗之談。

（五）典籍鑑賞類：石洪運、陳琦《圖書收藏及鑒賞》，〔註32〕就藏書情況介紹之，書中並介紹明代九大藏書家：楊士奇、葉盛、范欽、趙用賢和趙琦美、胡應麟、陳第、祁承爜、徐爜、毛晉等人。傅璇琮、謝灼華主編的《中國藏書通史》，〔註33〕明代私家藏書的風尚，特別提到抄書方面之習慣與其背後意義；並可知文物流傳、保存之重要方法與態度。李瑞良《中國古代圖書流通史》，〔註34〕介述圖書流通方式和規模，可瞭解明代的圖書市場及字版買賣的情況。以上爲相關參考論著成果，其他旁參的成果在此則不細作介紹，列於參考書目之中，並於正文援引處，標注以說明出處。

四、研究資料的運用

本文研究主題的取材，以明代史部雜史類，子部雜家類、小說類、藝術類，以及集部中別集類的江南八府地區史料爲主，其他地區的史料爲輔。明代著述如棟山積，其論述水平都有顯著的進展，尤其考量並注重資料之考證和評價的載記等等條件。本文取材史料主要以《四庫全書存目叢書》、《續修四庫全書》、《禁燬書叢刊》以及其他叢書、類書的史部、子部、集部爲主要文獻。在文集中的「記」、「行狀」、「墓誌」、「傳」、「書信」、「序」等類，或

〔註29〕趙汝珍編，《古玩指南》（北京：中國書畫社，1993年2月一版）。

〔註30〕鄧之誠，《骨董瑣記全編》（北京：北京出版社，1996年6月一版）。

〔註31〕李雪梅主編，《中國古玩辨僞全書》（北京：北京燕山出版社，1993年5月一版）。

〔註32〕石洪運、陳琦，《圖書收藏及鑑賞》（武漢：湖北人民出版社，1998年10月一版）。

〔註33〕傅璇琮、謝灼華，《中國藏書通史》（寧波：寧波出版社，2001年2月一版）。

〔註34〕李瑞良，《中國古代圖書流通史》（上海：上海人民出版社，2000年5月一版）。

書畫著錄中找出可利用的相關資料。茲將重要史料介述如下，並說明其著錄之旨意，彰明與本研究相關之所在。

（一）書畫類著錄：文嘉《鈐山堂書畫記》，是作者奉官府命令，查閱籍沒嚴嵩所藏書時經過整理而成的書畫目錄，並加以適當的評論。文震亨《長物志》，論述書畫鑑藏、辨偽及裝裱。朱存理《珊瑚木難》，內容爲其書畫題跋及詩文之著作，並著錄作者生平所見書畫碑帖名跡，可稱爲明代私人鑑藏家最早的一部記載完整的書畫著錄。趙琦美《鐵網珊瑚》，約成書于弘治、正德間，歷來傳爲朱存理撰；又以卷末有署名海虞清常道人趙琦美于萬曆二十八年（1600）的自序，又被認爲趙琦美所選。書品及畫品各按時代，每件記錄作品的款識和題跋文字。張丑《清河書畫舫》，以人物爲綱，著錄自藏及所見的名迹，並有畫家簡介和前人的論述，每件作品紀錄題跋的同時，還附上自己的評論和考證。對今天鑑別和考查古書畫作品收藏情況，有比較重要的參考價值。；又《眞跡日錄》書中不只收錄所見到的繪畫作品的原作、款識、題跋，編者自己的見解、評論也收錄其中。詹景風《詹東圖玄覽編》，是筆記類著述，見解精當、評論公允，記述作者生平所見古書畫碑帖名跡。都穆《寓意編》，以雜記的文體記錄其所見書畫名迹及其藏處，並鑑別眞僞，見解非常精當，從書中所記，可以大概瞭解當時私家收藏情況。

（二）史傳類著述：朱謀垔《畫史會要》，第四卷爲明朝當代畫家，關於明代部分則是作者根據自己搜集所得，編纂而成，考錄明代畫家生平事跡。姜紹書《無聲詩史》，書中收錄明代畫家自洪武至崇禎約二百餘人，材料采輯比較豐富。徐沁《明畫錄》，收錄明代畫家八百五十餘人，都有對該項畫科及畫家的簡要評論。

（三）鑑賞類著述：高濂《燕閑清賞箋》，論述繪畫鑑賞、收藏、辨偽。袁中道《珂雪齋隨筆》，雖不取日記之名，但是作意和形式都是日記體（1608～1618），其中記載作者遊山玩水，與朋友飲宴，或閒居獨處、讀書觀畫所思所感。屠隆《考槃餘事》，分述「書」、「畫」、「帖」、「紙」、「墨」、「筆」、「硯」、「琴」、「香」、「茶」、「盆玩」、「魚鶴」、「山齋」、「起取器服」、「文房器具」、「游具」等箋，各箋下以事物分目，逐條論列所知，品辨雅俗。郁逢慶《書畫題跋記》，則是登錄作品題跋印記的載記。除此之外，一些著名的鑑賞家也經常在自己的筆記、日記中談到書畫收藏和鑑賞之道。如董其昌的《畫禪室隨筆》和《容臺集》；王世貞的《王氏書畫苑》；王世懋的《澹圃畫品》、《澹

圖書品》；李日華的《味水軒日記》、《六硯齋筆記》、《紫桃軒雜綴》及《竹嬾
畫賸》等，詳實的紀錄了各個文人鑑賞家的品評風格與標準。〔註 35〕以上爲
本文主要運用的基本文獻資料，其餘相關之研究資料，則羅列於參考書目中，
不擬一一引述。

〔註35〕有關明人鑑賞生活相關的史料，可詳參：毛文芳，《晚明閒賞美學》，頁 450
〜526，〈附錄七：晚明閒賞文獻分類目錄提要〉；以及詳見本文第二章第三節，
〈鑑賞生活風尚的蔚興〉，頁 47〜48，所介紹的基本文獻資料，在此不擬重複
介述。

第二章　鑑賞生活開展的歷史背景

第一節　物質生活條件的厚實

　　歷經開國時期以來的恢復和發展，明代的經濟在中後葉時呈現出繁盛局面：商業經濟勃興，城鎮市集繁榮，人們物質生活水準提高。經濟發展除了體現在服飾、飲食及遊樂等多方面社會生活外，與之相應的就是社會觀念和社會風氣的變化。其中，江南的富饒位居全國之首。在衣豐食足之餘，豪門文士在生活中亦處處追求美感，使得其美學素養亦隨之相對提高。

　　明初，隨著太祖朱元璋削群雄、懲貪污、興屯田、保工商與清賦役等政策下，元代中葉以來，無數征戰的創傷逐漸撫平，社會經濟得到了恢復和發展。洪武二十六年（1393）的歲糧收入達到了三千二百七十八萬九千八百餘石，與洪武前中期相較，增加三分之一；比起元代的歲糧，增加約為兩倍。〔註1〕同時，手工業和商業也得到了相對的發展。寬廣的驛路上，通暢的水道裏，時時載負著遠銷四方的商品。親歷窮苦的朱元璋崇樸尚儉，造成文武官員們上行下效，「節儉」成為他們明哲保身的最佳手段。剛從戰亂中脫離出來的百姓，更是珍惜得來不易的財富。大體而言，明初的中國士風與民俗皆屬敦厚樸實。在太祖與成祖開創的基業上，仁宣兩朝君臣相得，扶植良循，守成有道，在與民休息的原則下，為當時的社會帶來了昇平景象。亦如史載所云：宣宗「即位以後，吏稱其職，政得其平，綱紀修明，倉庾充羨，閭閻樂業，歲不能災。蓋明興至

―――――――――――――――――――

〔註1〕　吳晗，〈明初社會生產力的發展〉（收錄於氏著《吳晗史學論著選集》，北京：
　　　　人民出版社，1988年3月一版），頁1～34。

是歷年六十，民氣漸舒，蒸然有治平之象矣。」〔註2〕

　　中晚期的嘉靖、隆慶與萬曆三朝，在歷經英宗到武宗年間的政治嬗變後，上位者逐步將政局穩定下來，經濟亦隨之走向繁榮景象。當時，傳統糧食作物的品種較以前有所增多，也出現了許多新的改良品種，同時引進了玉米、番薯等外國優良品種。在糧食作物產量提高的基礎上，桑、棉、甘蔗、染料、油料及煙草等經濟作物也得到廣泛的種植。此外，果樹、茶葉、藥材、花草、與蔬菜等作物的種植也在嘉靖到萬曆時期有了不同程度的發展。大量經濟作物的種植，對明代農業生產的進步和傳統農業結構的改變起了不可忽視的推動作用。〔註3〕這些商品化作物種植的擴大，使農民的生產、生活和市場發生了一定的聯繫。在南北許多地區的農業結構，皆顯示農民商品化經濟傾向的增強。如嘉興府秀水縣，「土腴可植果實，農隙業草履，或客魚鹽」；〔註4〕在無錫等地，「居民田事稍間，即以織席為業，成則負鬻於滸墅、虎丘之肆中」；〔註5〕湖廣黃州府的蘄水地區，「入夏以來，於地之元爽者，多植棉花，七月十五日以後，從而拾之，紡而織之，機杼之聲，戶相聞焉。」〔註6〕廣東珠江流域以南，也呈現迥異的型態，「其土沃而人勤，多業藝茶。……每晨茶估，涉珠江以鬻於城，是日：『河南茶』。」〔註7〕江南原為糧食充沛地區，自宋、元以來，有「蘇常熟，天下足」之俗諺傳世。但明代中期後，廣泛的種植棉、桑等經濟作物，致使糧食嚴重匱乏，不得不由湖廣、四川引入，而被「湖廣熟，天下足」之封號取代。〔註8〕從另一方面來看，

〔註2〕　清・張廷玉等，《明史》（北京：中華書局，1974年4月一版一刷），卷九，〈宣宗本紀〉，頁125～126。

〔註3〕　詳參：鄭昌淦，《明清農村商品經濟》（北京：中國人民大學出版社，1989年4月一版）；韓大成，〈明代商品經濟的發展與資品主義的萌芽〉（收錄於中國人民大學中國歷史教研室，《明清社會經濟形態的研究》，上海：上海人民出版社，不著出版年月），頁101～102。

〔註4〕　明・黃洪憲，《秀水縣志》（《中國方志叢書》，五七號，臺北：成文出版社，1970年8月臺一版，據明萬曆二十四年（1596）修1925年重排印本影印），卷一，〈輿地志・風俗〉，頁39下。

〔註5〕　清・徐永言等撰，《無錫縣志》（臺北：中央研究院歷史語言所藏據清康熙二九年刻本影印），卷一〇，〈土產〉，頁21下。

〔註6〕　清・方輿彙編，《職方典・黃州府部》（收錄於《古今圖書集成》一五三冊，北京：中華書局，1934年影印版），卷一一七八，頁36。

〔註7〕　清・屈大均，《廣東新語》（北京：中華書局，1985年4月一版），卷一四，〈食語・茶〉，頁384。

〔註8〕　明・吳靖盛，《地圖綜要》（《四庫禁燬書叢刊》史部，十八冊，北京：北京

正表示明人物質生活需求量和需求種類的擴大，同時也反映出生活水準相對地有所提升。

　　農業的長足發展直接刺激了地主佔有土地的欲望，同時也造就了一大批富有的生產者和消費者。最有名的是嘉靖時期的景王、萬曆時代的潞王，均占田數萬畝，福王在河南、山東及湖廣等處則占地達二萬頃。除了皇室勳戚之外，權臣官僚佔田者亦非少數。〔註9〕如嘉靖朝的嚴嵩與徐階等內閣首輔，也都佔有田地二十多萬畝。有謂：「袁州一府四縣之田，七在嚴（嚴嵩），而三在民。」〔註10〕其豪富程度由此可見一斑。〔註11〕至於湖州的董份、松江的董其昌，亦皆田過萬頃。一般的低層士紳，地方上的舉貢生員之類，也都佔有不少土地。海瑞曾說：

> 蘇、松四府，鄉官賢者，固多其人，屬民致富者誠為不少。……蓋華亭鄉官，田宅之多，奴僕之眾，小民罵怨而恨，兩京十二省無有也。〔註12〕

此一時期，出身平民的庶民地主也有長足的成長。所謂：「江南庶姓之家，三萬六千畝者恒是也。」江南各地皆有此例，如常熟譚曉、譚照兄弟有田數萬畝；隸屬湖廣湘潭的周氏家族，則「田兼四縣，至南京沿道並有館舍，至府不履他阡，皆其田土。」〔註13〕由此可知，全國上下富有之家的認定，與土

出版社，2000年，據北京師範大學圖書館藏明末朗潤堂刻本影印），內卷，〈湖廣十四・湖廣總論〉，頁116下：「湖廣，古荊楚地，江漢若帶，衡荊作鎮，洞庭雲夢為池。……中國之地，四通五達，莫楚若也。楚固澤國，耕稼甚饒，一歲再獲、柴桑，吳楚多仰給焉。諺曰：『湖廣熟，天下足』，言土地廣沃，而長江轉輸便易，非他省比。」方志遠認為，「湖廣熟，天下足」，既是民間的傳言，更是社會的共識。可參見：方志遠，《明清湘鄂贛地區的人口流動與城鄉商品經濟》（北京：人民出版社，2001年12月一版一刷），頁210。

〔註9〕　詳參：蔣孝璉，《明代的貴族莊田》（臺北：嘉新水泥公司文化基金會，1969年6月初版）。

〔註10〕明・陳子龍、徐孚遠、宋徵璧等編，《明經世文編》（北京：中華書局，1196年3月一版二刷），卷三二九，林潤〈申逆罪正典刑以彰天討疏〉，頁3529。

〔註11〕嚴嵩專權時代，嚴嵩父子富可敵國。在田地方面，就《明史・王宗茂傳》所載：「廣布良田，遍於江西數郡。」詳見《明史》，卷二一○，〈王宗茂傳〉，頁5556。

〔註12〕明・海瑞，《海瑞集》（北京：中華書局，1962年12月一版），上編，〈被論自陳不職疏〉，頁237。

〔註13〕清・王闓運，《湘潭縣志》（《中國方志叢書》，一一二號，臺北：成文出版社，據清光緒十五年刊本影印），卷四，頁20下。

地的擁有數量與經營權利，有著密切的關係。

　　這些地主佔有的大量土地，往往委託精於經營生產的人營運。他們有眼光、有能力，並雇傭大量勞動人口進行大規模生產。他們在提高農業生產水準，與推進農業市場化等方面扮演重要的角色。以河南杞縣的張氏為例，他們致富的原因：包含「國初自墾地數千畝」，及收取的租金較少等，尚有其他因素。據載：

> 於是人爭來租，地無閒者，計其入，反倍於他，由是富盛。……地嘗水，公力主藝稻，稻熟，水且復至，或幸之曰雲莊子智乎，公令佃人曰：「稻第堆之田，人雙其堆，多則四之。」又令曰：「崇土如堆數。」公旦往第分其稻堆，已堆則標之幟。又令紉其秸，囤稻崇土上。人眾而力齊，卒免之水，人服其才。是歲獲稻數千，張氏愈富而盛。〔註14〕。

這種大規模的生產更有利於抵抗天災，保障了農業生產的穩定，也減少了盲目種植可能帶來的風險。地主出於市場需求的考慮，往往願意嘗試擺脫傳統農作的種植，改而專門生產經濟作物。如浙江的歸安、福建的福州與莆田，都有家種萬株桑樹的大地主出現；北方山東臨邑的邢氏，不僅擁有棉田數千畝，而且皆為著名的大棉花商，集生產、銷售於一身。有的甚至開發複合型農業，如蘇州常熟的譚曉、譚照兄弟，為典型成功之例。南直隸為水鄉澤國，「田多窪蕪」，談參趁鄉民「逃農而漁，田之棄弗闢者以萬計」之時機，大肆搶購田地，並將土地作合理的分配與經營。〔註15〕據載：

> 傭鄉民百餘人，給之食，鑿其最窪者為池，餘則周以高塍闢而耕之，歲入視平壤三倍。池以百計，皆畜魚，池之上架以梁為茇舍，畜雞豕其中，魚食其糞又易肥，塍之上植梅桃諸果屬，其汙澤則種菰茈菱芡，可畦者以藝四時諸蔬，皆以千計。凡鳥鳧昆蟲之屬，悉羅取而售之。〔註16〕

〔註14〕明·李夢陽，《空同集》（《四庫全書薈要》集部，七〇冊，臺北：世界書局，1988 年 2 月初版，據摛藻堂四庫全書薈要本影印），卷四三，〈明故例授宣武衛指揮使張公墓碑〉，頁 15 下～16 上。

〔註15〕參見：明·李詡，《戒庵老人漫筆》（北京：中華書局，1982 年 2 月一版），卷四，〈談參傳〉，頁 153。

〔註16〕清·龐鴻文等纂，《重修常昭合志稿》（《中國方志叢書》，華中一五三冊，臺北：成文出版社，1974 年 6 月初版，據清光緒甲辰年（光緒三〇年，1904）

從這些記述可以看出，明人已經改變了以往單純食租，和課督童僕的經營生產方式。在經濟計算中有稻粟穀物、有魚豚、有果樹、有鳥鳧昆蟲，這些產品小部份自給，多數是作為商品出售牟利，足見當時地主的收入是仰賴市場經濟。明中葉以後的地主，則多兼營商業。至於占地廣闊的大官僚，更是採用多種經營方式。嚴嵩被迫致仕後，徐階成為內閣首輔，利用其職權，於南北直隸的松江、蘇州與北京等地，設立徐氏官肆與私邸，以經營匯兌業務，儼然與民爭利。而在一般地主當中，則普遍出現利用高利貸取息的現象。〔註17〕

　　世宗嘉靖時代到神宗萬曆初期這段時間內，農業生產力的提高，開始造就了一群又一群生活安定，並逐漸走向富足的農民和藏有巨產的地主。他們構成了龐大的消費群體，直接促進消費民生品的生產和商業貿易的發展。農業領域的商品化傾向，推動了商業和手工業的發展，使得明朝中後期的商品經濟出現了一個繁榮的高峰。

　　商業在廣度上與深度上在此時期獲得快速拓展，「去農從賈」的現象在全國各地屢見不鮮，造成商人的數目大幅成長。從《松窗夢語》的描述中得知，商人的足跡遍佈全國：北起京畿的真定河北今縣、永平、廣平、大名、順天及京城等地，「南北舟車並集，於天津下直沽、漁陽」；南迄兩粵雲貴，「不待賈而賈恒集」；東至齊魯閩越，「多賈治生，不待危身取給。若歲時無豐食飲，被服不足自通」；西到巴蜀漢中關外，「往來交易，莫不得其所欲。」〔註18〕從集市上售賣的商品，也代表他們來自四面八方：

> 河間行貨之商，皆販繒、販粟、販鹽、鐵、木植之人。販繒者，至自南京、蘇州、臨清。販粟者，至自衛輝、磁州，並天津沿河一帶，間以歲之豐歉，或糴之使來，糴之使去，皆輦致之。販鐵者，農器居多，至自臨清、泊頭，皆駕小車而來。販鹽者，至自滄州、天津。販木植者，至自真定。其諸販磁器、漆器之類，至自饒州、徽州。〔註19〕

明代已逐漸形成區域市場，北方著名的有齊魯、中原（豫章）、燕翼（京津）、

　　　　　活字本），卷四八，〈軼聞〉，頁17上。
〔註17〕參考：劉秋根，《明清高利貸資本》（北京：社會科學文獻出版社，2000年8月一版）。
〔註18〕明‧張瀚，《松窗夢語》（《元明史料筆記叢刊》，北京：中華書局，1985年5月一版），卷四，〈商賈紀〉，頁81～85。
〔註19〕明‧樊深，《嘉靖‧河間府志》（《天一閣藏明代方志選刊》，臺北：新文豐公司出版社，1985年，據明嘉靖刻本影印），卷七，〈風土志〉，頁3下～4上。

潞澤與關中等市場，這些市場相互聯繫，互通有無。其中，山東臨清是一個最大的中繼轉運市場，爲糧食、絲棉等物品集散地。〔註20〕

　　南方的市場也同樣是「商賈輻輳，貨物畢集」。商品經濟的繁榮遍及全國各地，長江三角洲是發展最爲迅速、分布區域最大的地區，它形成一個市場網絡，溝通全國市場。專業化市場因應而生，大體上可區分爲棉布、絲綢兩大專業市場，〔註21〕這些專業化市鎮是明末經濟繁榮的一個亮點。有的市鎮以專營某業聞名：如松江的莘莊、周浦、朱家角，太倉的羅店、月浦、眞如、南祥，常州的雲亭、華墅，以棉紡織聞名；湖州的南潯、雙林，嘉興的石門、新風，蘇州的盛澤、震澤以絲織業著稱。此外，蘇州平望、黎裏，杭州河橋、閘壙則以米糧爲業；〔註22〕浙江崇德縣石門因榨油業的發達，而成爲擁有數千家的雄鎮，有的則以商業中心著稱，以蘇州吳江縣盛澤鎮爲例，東南至新杭市五里，東至王江涇鎮六里，北至平望鎮十五里，西南至新城鎮三十里，至濮院鎮五十里，北至震澤鎮三十里，至南潯鎮五十里。〔註23〕不僅成爲繁榮的市中心，也構成密集的市鎮網絡，商業經營上彼此支援，推動地域間經濟躍進。城市依據本來已有的優勢資源發展其獨具特色的當地產業，這與現今世界的經濟型態，實無異處。在明代，這卻早已是相當穩定的商業型經濟結構。

　　江南地區不僅經濟繁榮、文風昌盛，多藉科考來提升家族地位。根據統計，明代進士錄取二萬四千八百六十六人中，江南者考取者共計三千八百四十六人，佔全國總數百分之十五點五；〔註24〕葉盛《水東日記》指出：

〔註20〕姜守鵬，《明清北方市場研究》（長春：東北師範大學出版社，1996 年 6 月一版），頁 140～141。此外，姜守鵬將北方專業區域市場分爲糧食、棉花、棉布、絲織品、鐵器、皮貨、煙草、煤碳、木材、紙張、豆油、花生米與花生油、果品及藥材等十多類。

〔註21〕樊樹志，《明清江南市鎮探微》（上海：復旦大學出版社，1990 年 9 月一版），頁 7。本書對明代江南市鎮網絡、專業市鎮著墨甚多。亦可參考：陳學文，《中國封建晚期商品經濟》（長沙：湖南人民出版社，1989 年 9 月一版）。

〔註22〕劉石吉，《明清時代江南市鎮研究》（北京：中國社會科學出版社，1987 年 6 月一版），頁 182。

〔註23〕王毓銓，《中古時代‧明時期》（《中國通史》第十五冊，上海：上海人民出版社，1999 年 3 月一版一刷），頁 346。

〔註24〕范金民，《明清江南商業的發展》（南京：南京大學出版社，1998 年 8 月一版），頁 342。亦可參考：王凱旋，《明清生活掠影》（瀋陽：瀋陽出版社，2001 年 11 月第一版），頁 24～33；范金民，〈明清江南文才甲天下及其原因〉（收錄

禮部會試，三甲之魁與高等，多出蘇、松、應天。如狀元施槃、探花
倪謙，二甲一、二名張和、錢溥，三甲之莫震是也。……正統辛酉（六
年，1441）京闈，鄉士百人，松舉十五人，五經魁占二人。〔註25〕

松江府中舉人者佔百分之十五，其功名之盛可想而知。如陸深、徐階與徐光啓
等人皆從此出身，透過科舉考試而躋身社會上層階級；才子文人匯集，徽州商
幫擅於經營，三吳一帶為水陸要衝，因而江南成為明代經濟、文化重心。〔註26〕

　　城市、市鎮，再加上星羅棋佈於全國各地的市集，連結成了一張的商品
經濟網絡，而商人就是在這網絡中穿梭往還的活躍成分。人民在職業選擇上，
明顯受到此普遍社會風氣之影響。明人雖選擇參與科考為光耀門楣的路徑，
但考取功名所費不貲，如王世貞年十九一舉中第，就已費銀數百兩，文徵明
十次鄉試皆名落孫山，其耗費更是難以估算。〔註27〕生活的窘迫與世風丕變
之趨勢下，文人的氣節與價值觀開始崩解，重新思考「商賈為第一等生業，
科第反在次著」的人生道路。雖然仍有文人從事買賣、香料與古董之類，但
更多的人選擇「棄儒經賈」，只要能獲利的事業，就趨之若鶩，不加精挑細選。
〔註28〕明中葉起，日益增多的棄農經商的現象就是最好的例證。如河北南宮
縣民「多去本就末，以商賈負販為利」；〔註29〕陝西同州府「富者皆棄本逐末，
各以服賈起其家」；〔註30〕甚至於明末時期，社會上出現去農而改業工商者三
倍於前的現象。

　　在從商數量增加的基礎上，明中後期逐漸形成了一些各具特色的地方性商
人集團，其中財力最為雄厚的，當然是著名的徽州和山西商人，所謂「富室之

　　　　於石琪，《吳文化與蘇州》，上海：同濟大學出版社，1992 年 3 月一版），頁
　　　　364～370。
〔註25〕明・葉盛，《水東日記》（《元明史料筆記叢刊》，北京：中華書局，1981 年 7
　　　　月一版一刷），卷八，〈興學勤教〉，頁 93～94。
〔註26〕吳仁安對明代江南科名與著姓望族描述甚詳，參見：吳仁安，《明清江南望族
　　　　與社會經濟文化》（上海：上海人民出版社，2001 年 12 月一版），頁 30～110。
〔註27〕《明清江南商業的發展》，頁 343。
〔註28〕陳大康，《明代商賈與世風》（上海：上海人民出版社，1996 年 5 月一版），頁
　　　　153～155。
〔註29〕明・劉汀，《嘉靖・南宮縣志》（臺北：中央研究院歷史語言所藏據明嘉靖己
　　　　未年（三八年，一五五九）刊本攝製微捲），卷一，〈地理・風俗志〉，頁 7
　　　　上。
〔註30〕清・蔣湘南，《同州府志》（臺北：中央研究院歷史語言所藏據清咸豐二年（1852）
　　　　刻本影印），卷二一，〈風俗志〉，頁 1 下。

稱雄者，江南則推新安，江北則推山右。新安大賈，魚鹽爲業，藏鏹有至百萬者，其他二三十萬則中賈耳。山右或鹽，或絲，或轉販，或窖粟，其富甚於新安。」〔註31〕大環境的改變，商人足跡遍及全國，如閩粵地區由於臨海，商人則以海外貿易著稱；〔註32〕江蘇洞庭商人以布商雄踞一方；浙江龍遊商人獨擅經營書籍與珠寶細玩；〔註33〕陝西商人則以經營西北邊疆的茶馬、布花、鹽粟爲本色。此外，河南的武安商人、河北的束鹿商人、山東的黃縣商人，在當時繁榮的商業史上也都佔有一席之地。〔註34〕商人無遠弗屆，無論通都大邑，還是窮鄉僻壤，皆可發現其蹤影：太湖洞庭山之民，少年即「挾資出商，楚衛齊魯，靡遠不到」；〔註35〕徽州商人「遐陬窮髮，人跡不到之處往往有之」；〔註36〕陝西商賈「西入隴、蜀，東走齊、魯，往來交易，莫不得其所欲」；〔註37〕江西撫州商人多往雲南少數民族地區行商販運，〔註38〕這也是伴隨著各地城市經濟而發展來的特色。商人的活動爲城市的繁榮興盛，爲人們生活的豐富多采做出了貢獻。農業與商業的鉅大發展，給明人的生活帶來了變化：物質厚實，生活安樂，乃至繁盛奢華，社會風氣亦爲之驟變。

明初崇尚淳樸，對於衣食住行等日常消費皆有規定。就衣食住行等民生分類來說，開國之初，庶民「男女衣服，不得僭用金繡、錦綺、紵絲、綾羅，止許紬、絹、素紗，其靴不得裁製花樣、金線裝飾，首飾、釵、鐲不許用金玉、

〔註31〕明・謝肇淛，《五雜俎》（臺北：新興書局，1971 年 5 月初版，據明萬曆戊申年刻本影印），卷四，〈地部二〉，頁 25 下。

〔註32〕傅衣凌，《明清時代商人及商業資本》（北京：人民出版社，1956 年 7 月一版），頁 108～110。另外，本書對徽商、江蘇洞庭商人、陝西商人等探討頗爲深入。

〔註33〕根據傅衣凌的研究，龍游商人多以書賈、珠寶商與紡織品商爲多。詳見：傅衣凌，〈明代浙江龍游商人零拾〉（收錄於傅氏著《明清社會經濟史論文集》，北京：人民出版社，1982 年 6 月一版），頁 181～183。

〔註34〕關於商幫類型及其經營方式，詳見：張海鵬、張海瀛，《中國十大商幫》（合肥：安徽人民出版社，1993 年 10 月一版）。

〔註35〕清・馮桂芬，《蘇州府志》（《中國方志叢書》，臺北：成文出版社，1970 年 5 月初版，據清光緒九年刊本影印），卷三，〈風俗志〉，頁 17 下。徽商問題目前研究成果甚多，可參閱：江淮論壇編輯部，《徽商研究論文集》（合肥：安徽人民出版社，1985 年 10 月一版）；張海鵬、王庭元，《徽商研究》（合肥：安徽人民出版社，1997 年 8 月一版二刷）。

〔註36〕《五雜俎》，卷四，〈地部二〉，頁 35 下。

〔註37〕《松窗夢語》，卷四，〈商賈紀〉，頁 82。

〔註38〕明・王士性，《廣志繹》（《元明史料筆記叢刊》，北京：中華書局，1981 年 12 月一版），卷四，〈江南諸省〉，頁 80：「故作客莫如江右，而江右又莫如撫州。余備兵瀾滄，視雲南全省，撫人居什之五六，初猶以爲商販，止成市也。」

珠翠、止用銀。」〔註39〕然而，到了中期，「男子服錦綺，女子飾金珠，是皆僭擬無涯，踰國家之禁者也。」〔註40〕地方黔首的改變，為最佳之實例：浙江紹興府新昌縣的平民，在明成化時期以前，「不論貧富，皆遵國制，頂平定巾，衣青直身，穿皮靴，鞋極儉素」；但自成化以後，「漸侈，士大夫峨冠博帶，而稍知書為儒童者，亦方巾、彩履、色衣，富室子弟或僭服之，小民儉嗇惟粗布白衣而已。」〔註41〕由儉入奢的變化，也出現在全國各個地區。嘉靖中葉之後，山東博平「以歡宴放飲為豁達，以珍味豔色為盛禮，其流至於市井販鬻、廝隸、走卒，亦多纓帽湘鞋，紗裙細褲。」〔註42〕從最明顯外觀可見的服飾改變，即足以反映出經濟的成長與轉型。從對衣料、款式、配飾、尺寸、顏色的講究精緻，無一不顯示著民生經濟的影響實大於政治的約束力。

世風逸於安樂，在飲食一項，亦十分講求。尋常請客吃飯「只是菜五色，看五品而已」的松江人，至嘉靖以後，還互相攀比，「人人求勝」，「今尋常燕會，動輒必用十肴，且水陸畢陳，或覓遠方珍品。」〔註43〕福建建寧府在明初時，民舍衣制皆古樸，賓筵至五六品而止。但在鄰省江西建昌府藩邸風俗的沾染下，日漸奢侈，據載：

> 常會設簇盤，陳添換至三十餘味，謂之春台席。冬月收藏甫畢，內春相邀，日椎牛宰豕，食卓坐碗累至尺餘，至婚燕又不止食前方丈。故其諺曰：「千金之家三遭婚娶而空，百金之家十遭宴賓而亡。」信不誣矣！〔註44〕

〔註39〕《明史》，卷六七，〈輿服三〉，頁1649。

〔註40〕《松窗夢語》，卷七，〈風俗紀〉，頁140。有關社會風尚轉奢的時代現象，論著至夥，如林麗月有：〈明代禁奢令初探〉，《國立臺灣師範大學歷史學報》，二十二期，1994年6月；〈晚明「崇奢」思想隅論〉，《國立臺灣師範大學歷史學報》，十九期，1991年；〈陸楫（1515-1552）崇奢思想再探──兼論近年明清經濟思想史研究的幾個問題〉，《新史學》，五卷一期，1994年。

〔註41〕明・田琯，《萬曆・新昌縣志》（《天一閣藏明代方志選刊》，臺北：新文豐公司出版社，1985年，據明萬曆刻本影印），卷四，〈風俗志・服飾〉，頁5下。

〔註42〕清・烏竹芳，《博平縣志》（臺北：中央研究院歷史語言所藏據清道光辛卯年（十一年，1831）刊本），卷五，〈民風解〉，頁五上。

〔註43〕明・何良俊，《四友齋叢說》（《元明史料筆記叢刊》，北京：中華書局，1959年4月一版），卷三四，〈正俗一〉，頁314。

〔註44〕明・何孟倫，《嘉靖・建寧縣志》（《天一閣藏明代方志選刊續編》三八冊，上海：上海古籍書店，1990年，據明嘉靖刊本影印），卷一，〈地理志・風俗〉，頁15下。

謝肇淛筆下也提及，「今之富家巨室，窮山之珍，竭水之錯，南方之蠣房，北方之熊掌，東海之鰻炙，西域之馬奶，眞昔人所謂富有小四海者，一筵之費，竭中家之產不能辦也。」〔註45〕奢華之極，可見一斑。士大夫對於飲食之欲，樂此不疲，張岱與其祖張汝霖均好此道，張汝霖於杭州邀集同好，組織專門討論飲食的「飲食社」。其目的在精研食法，總結古今烹飪的經驗，並編纂食譜，因有《饕史》一書傳世。張岱雖爲一介布衣，但其飲食品味絲毫不遜其祖，曾誇耀表示：「越中清饞，無過余者。」舉凡土特名產，莫不羅致。〔註46〕「遠則歲致之，近則月致之，日致之。耽耽逐逐，日爲口腹謀，罪孽固重。」〔註47〕由於時值四方兵燹，深感罪孽深重。他還對其祖的《饕史》刪正補充，名爲《老饕集》。當時，有人意識到這種鋪張浪費與獵珍探奇的飲食風尚，將養成「驕奢淫佚之性」，將不利於身心健康。於是，從倫理和養生的角度，提出「食宜」與「食節」的觀點。如何良俊認爲：「故修生之士，不可以不美其飲食。所謂美者，非水陸畢備異品珍羞之謂也。要在於生冷勿食，堅硬勿食，勿強食，勿強飲。」世人追求飲食精緻應以「安身」、「存生」爲準則，「所以謂安身之本，必資於食，不知食宜，不足以存生。」〔註48〕穆雲谷因與何氏志趣相投，在《食物纂要》中也提倡，以「尊生」爲飲食的標準，而且要「知節」，因爲「若知味，則自然可以知節；知節，則自然可以身心俱泰。」〔註49〕雖然在飲食上講求「養身」、「安身」是人們飲食觀念日漸科學化的體現，然而炫耀式的飲食風氣，仍舊普

〔註45〕《五雜俎》，卷一一，〈物部三〉，頁 10 下～11 上。
〔註46〕《晚明士風與文學》，頁 43。
〔註47〕明·張岱，《陶庵夢憶》（《叢書集成新編》，八九冊，臺北：新文豐出版公司，1985 年初版），卷四，〈方物〉，頁 38：「越中清饞無過余者，喜啖方物。北京則蘋婆果、黃臘、馬牙松；山東則羊肚菜、秋白梨、文官果、甜子；福建則福橘、福橘餅、牛皮糖、紅乳腐；江西則青根、豐城脯；山西則天花菜；蘇州則帶骨鮑螺、山查丁、山查糕、松子糖、白圓、橄欖脯；嘉興則馬交魚脯、陶莊黃雀；南京則套櫻桃、桃門棗、地栗團、窩筍團、山查糖；杭州則西瓜、雞豆子、花下藕、韮芽元筍、糖栖密橘；蕭山則楊梅、蓴菜、鳩鳥、青鯽、方柿；諸暨則香貍、櫻桃、虎栗；嵊則蕨粉、細榧、龍游糖；臨海則頭瓜枕；台州則瓦楞蚶、江瑤柱；浦江則火肉；東陽則南棗；山陰則破塘筍、謝橘、獨山菱、河蟹、三江屯蟶、白蛤、江魚、鰣魚、裏河鰦。遠則歲致之，近則月致之，日致之。耽耽逐逐，日爲口腹謀，罪孽固重。」
〔註48〕《四友齋叢說》，卷三二，〈尊生〉，頁 290～291。
〔註49〕明·陳繼儒，《晚香堂小品》（《中國文學珍本叢書》，上海：貝葉山房，1936 年二月初版，據貝葉山房張氏藏版本），卷一〇，〈食物纂要序〉，頁 192～193。

遍地存在於豪門貴冑之中。〔註50〕

　　屋宅建築在明中後期，也有了很大的變化。洪武間對不同社會等級，有不同的房屋建築規定：公侯前廳七間九架，一二品廳堂五間九架，三品至五品廳堂五間七架，六品至九品廳堂三間七架；品官房舍、門窗不許用丹漆。同時還規定庶民廬舍，不過三間五架，不許用斗拱，飾彩色等，〔註51〕至明中葉這些規定已經成為一紙空文。蘇州府震澤的情形，或許可略窺一二。據載：

> 邑在明初，風尚誠樸，非世家不架高堂，衣飾器皿不敢奢侈。若小民咸以茅為屋，裙布荊釵而已，即中產之家，前房必土墻茅蓋，後房始用磚瓦，恐官府見之以為殷富也。其嫁娶止以銀為飾，外衣亦止用絹。至嘉靖中，庶人之妻多用命服，富民之室亦綴獸頭，循分者歎其不能頓革。萬曆以後，迄於天、崇，民貧世富，其奢侈乃日甚一日焉。〔註52〕

在南京則「百姓有三間客廳費千金者，金碧輝煌，高聳過倍，往往重簷獸脊如官衙然，園圃僭擬公侯。下至勾闌之中，亦多畫屋矣。」〔註53〕江南的城鎮中，還盛行豪華的園林式住宅，嘉靖以後，園林建築空前發展。如祁彪佳本人就建有「寓園」，而其父祁承爜則建有「密園」；著名畫家徐渭，建有「青藤書屋」，陶望齡有「息庵」，其弟望齡有「賜曲園」。其他地區園林的發展階段，大體相類，世宗嘉靖之後，漸成雲蒸霞蔚之勢。如南京金陵的園林達百餘所，蘇州、杭州、揚州名園亦甚多。嘉靖中，都御史巡撫王獻臣建「拙政園」於蘇州，廣十餘頃。士大夫有經濟能力者，均喜構建園林。或大或小，或華或樸，一茅簷，一拳石，一勺水，悉傾其心力，別具一格。舉凡名園，江南北所在皆是，以南直隸最盛，包括蘇州府王心一的「歸田園」、范允臨的「范園」；王世貞在太倉州有「弇州園」，其弟世懋有「淡園」；常熟錢謙益的「拂水園」；常州府無錫鄒迪光的「愚園」、揚州府鄭超宗的「影園」。其他地區，則有江西吉安府的蕭士瑋在泰和築「春浮園」；袁宏道、中道兩兄弟，於

〔註50〕參見：《晚明士風與文學》，頁45。

〔註51〕《明史》，卷六八，〈輿服四〉，頁1671～1672。

〔註52〕清‧陳和志、倪師孟，《震澤縣志》（《中國方志叢書》，二○號，臺北：成文出版社，1970年6月臺一版，據清乾隆十一年（1746）修光緒十九年（1893）重刊本影印），卷二五，〈風俗一‧崇尚〉，頁2上。

〔註53〕明‧顧起元，《客座贅語》（《元明史料筆記叢刊》，北京：中華書局，1997年11月一版），卷五，〈建業風俗記〉，頁170。

湖廣荊州府公安分別建有「柳浪」、「金粟園」，不及備載，可謂「名園遍江南」。
〔註54〕北方亦感染此氣息，如米萬鍾在北京建有著名的「勺園」，神宗時期的
京師則有「園亭相望」之盛況。只不過「多出戚畹勳臣以及中貴，大抵氣象
軒豁，廊廟多而山林少。」〔註55〕與江南園林散發不同的韻味。

　　時風之盛，遍及社會各個階層。不僅貴戚勳臣、縉紳士大夫競相造園疊
石，就連不甚富裕的百姓，也在蝸居陋室添置擺設，在宅前屋後構建佳景。
謝肇淛在福建家鄉，就有如此的一位小民，據載：

> 吾閩窮民有以淘沙為業者，每得小石有峰巒巖穴者，悉置庭中。久
> 之，甃土為池，疊蠣房為山，置石其上。作武夷九曲之勢，三十六
> 峰森列相向，而書晦翁棹歌於上，字如繩頭，池如杯盤，山如筆架，
> 水環其中，蜆蚶為之舟，琢瓦為之橋，殊肖也。〔註56〕

而一座完美的園林佳作，須有家具的陪襯才顯相得益彰。宏大的建築配上精
美的明式家具，再飾以技藝上乘與格調高雅的工藝品，使園林成為可居可遊
的審美建築。〔註57〕

　　家具的發展影響了人們的生活方式，家具的擺設也能調劑人的身心。唐朝
以前，人多席地而坐，宋代時才逐漸使用桌椅，明代有了長足的發展，且出現
了享譽後代的「明式家具」。明代家具選材講究，多用紫檀、花梨、紅木、杞梓
等硬木，或楠木、樟木、胡桃木、榆木等硬雜木，這類木材色澤柔和，紋理清
晰，堅硬富彈性，這些木材本身色澤紋理具自然美，所以明代家具鮮少髹漆，
以突顯其特點。這些家具體現明人對生活品質的提高，為享受而生活。〔註58〕

　　富裕的物質生活、充足的閒暇時間，為明人追求精美細緻的文化娛樂活動
提供了條件。相對的，文化娛樂生活亦由此得到了長足的發展。在城市中，娛
樂場所連街排巷。書場戲園，酒肆茶樓，妓院賭場，充分滿足著都市人們閒

〔註54〕　參考：童寯，《江南園林志》（桃園：有巢建築事務所，1970年8月再版）；孟
　　　　亞男，《中國園林史》（臺北：文津出版社，1993年7月初版）。

〔註55〕　明・沈德符，《萬曆野獲編》（《元明史料筆記叢刊》，北京：中華書局，1959年
　　　　2月一版），卷二四，〈畿輔・京師園亭〉，頁609。有關居室生活，可參見：朱
　　　　倩如，《明人的居家生活》（宜蘭：明史研究小組，2003年8月初版；吳智和，
　　　　〈明人居室生活流變〉《華岡文科學報》，二四期，2001年3月），頁221～256。

〔註56〕　《五雜俎》，卷三，〈地部一〉，頁38上～下。

〔註57〕　羅筠筠，〈明人審美風尚概觀〉（收錄於《明史研究》，四輯，合肥：黃山書社，
　　　　1994年12月一版），頁173。

〔註58〕　〈明人審美風尚概觀〉，頁175。

暇娛樂的需求；山東博平「酒鑪茶肆，異調新聲，汨汨浸淫，靡焉弗振，甚至嬌聲充溢於鄉曲，別號下延于乞丐。濫觴至此，極哉！」〔註59〕六朝古都金陵，遊狎情況更是不在話下，據載：

> 公侯戚畹，甲第連雲，宗室王孫，翩翩裘馬，以及烏衣子弟，湖海
> 賓游，靡不挾彈吹簫，經過趙李，每開筵宴則傳呼樂籍，羅綺芬芳，
> 行酒糾觴，留髠送客，酒闌棋罷，墮珥遺簪。眞慾界之仙都，昇平
> 之樂國也。〔註60〕

富有貲產的士人商賈都是這繽紛多采的娛樂生活中的消費者。蘇州居民的遊冶也是十分著名的，如《陶庵夢憶》描述八月中秋夜的蘇州人士：「虎邱八月半，土著流寓、士大夫眷屬、女樂聲伎、曲中名妓戲婆、民間少婦好女、崽子孌童及游冶惡少、清客幫閑、傒僮走空之輩，無不鱗集。」〔註61〕蘇州不愧為江南之重心，工商業活動比重加大，貨幣經濟活躍，吸引資本買賣投資、物品交流與轉運，提高絕佳的就業機會與謀生途徑，吸引更多人口，刺激消費，也豐富了城市生活。〔註62〕

　　嘉靖時的歸有光描寫當時的社會生活：「天下都會所在，連屋列肆，乘堅策肥，被綺縠，擁趙女，鳴琴跕屣，多新安之人也。」〔註63〕士大夫的集會結社歌詠，也少不了歌妓舞女，絲竹酒肉助興。袁宏道在致他舅父的信中曾談到，他眼中的快活之事，其中包含下列數項：「目極世間之色，耳極世間之聲，身極世間之安，口極世間之譚。」「千金買一舟，舟中置鼓吹一部，妓妾數人，遊閑數人，泛家浮宅，不知老之將至。」〔註64〕從字裡行間不難想見明人對娛樂生活，不僅要求排場盛大與所費不貲，而且「心嚮往之」，唯有到達此一境界，才能無憾地說：「吾願足已！」

　　此時，「旅遊」也在江南一些地方興起。明代中葉以後，許多人喜歡遊山

〔註59〕《博平縣志》，卷五，〈民風解〉，頁5上。

〔註60〕清・余懷，《板橋雜記》（《四庫全書存目叢書》子部，二五三冊，清華大學圖書館藏據清康熙刻說鈴本影印），上卷，〈雅游〉，頁1上。

〔註61〕《陶庵夢憶》，卷五，〈虎邱中秋夜〉，頁46～47。

〔註62〕范金民、夏維中，《蘇州地區社會經濟史》（南京：南京大學出版社，1993年11月一版），頁346～347。

〔註63〕明・歸有光，《震川先生集》（《四部叢刊初編》，上海：上海書局，1989年版，據上海涵芬樓影印常熟刊本重印），卷一三，〈白庵程翁八十壽序〉，頁11上～下。

〔註64〕參見：明・袁宏道，《袁中郎尺牘》（臺北：廣文書局，出版時間不詳），〈龔惟長先生〉，頁2。

玩水,旅遊風氣很甚。旅遊風氣的興盛,跟經濟的繁榮有很大關係。經濟的
發展,為旅遊提供了比較雄厚的人力、物力與財力,從而用於修建名勝古跡,
修整各處景觀。在當時社會「旅遊熱」的熏炙下,士大夫們喜愛登山臨水的
傳統習尚更為盛行。像徐渭、李贄、湯顯祖、王士性、謝肇淛、袁宏道、袁
中道、王思任、曹學佺、潘之恆、鍾惺、劉侗、張岱等,為此而「玩命」。他
們認為,山水是天地之精華,眾美之薈萃,人應該到大自然中去,欣賞山水
之奇麗,這才算是沒有枉度此生。〔註65〕所謂「讀萬卷書,行萬里路」,旅遊
的風行,即代表明人內在充實與外在厚實之餘,用以拓廣見識,而這直接有
助於文人雅士鑑賞生活水準的提升。〔註66〕張岱曾用一段話來描述自己的生
活型態:「極愛繁華,好精舍,好美婢,好孌童,好鮮衣,好美食,好駿馬,
好華燈,好煙火,好梨園,好鼓吹,好古董,好花鳥,兼以茶淫橘虐,書蠹
詩魔。」〔註67〕這恰是對生活在那個物質條件極為厚實的晚明士人之最佳寫
照,而這條件的充足,則必定是明人鑑賞生活開展的重要基礎之一。

第二節　結社活動的推波助瀾

　　明代政治日趨僵固,權力場中時有奉承諂媚之氣息,自恃清高的士大夫
為此深感不滿,無從發言進諫之下,轉而尋求集團內部的思想共識和心理依
憑,於是結社集團「清議」的活動蔚為風尚。不僅復社等政治團體、泰州等
諸家學者,就連熱衷於純粹娛樂生活的隱士們也屬意「隱居於市」,以便參與
某一集團內部的交際,「結社」的社會風氣,因此在明末非常盛行。〔註68〕

　　會友以求同志,交際以成社會。江南地區類似社團性質的文人集團可追
溯到魏晉南北朝,以阮籍、嵇康為首的「竹林七賢」與惠遠蓮社等,元代的

〔註65〕《晚明士風與文學》,頁93～95。
〔註66〕錢杭將「出游行旅」分為:遊歷考察、求學問道與謀生三大類型。本文僅針
　　　　對「遊覽」方面,其目的只是陶冶性情,甚至滿足虛榮,並介紹明人對兩京
　　　　附近景點之描述。關於「出游行旅」,可參閱:錢杭、承載,《十七世紀江南
　　　　社會生活》(杭州:浙江人民出版社,1996年3月一版),頁304～317;張嘉
　　　　昕,《明人的旅遊生活》(臺北:中國文化大學史學研究所碩士論文,2000年
　　　　6月)。
〔註67〕明・張岱,《瑯嬛文集》(臺北:淡江書局,1956年5月初版),卷五,〈自為
　　　　墓誌銘〉,頁138～139。
〔註68〕參考:楊新,《楊新美術論文集》(北京:紫禁城出版社,1994年一版),頁
　　　　122。

白蓮社、月泉吟社皆屬此類。宋以後，文人結社的情況愈來愈普遍，如西湖詩社、經社，到了明代的結社集會活動十分興盛，社會各階層的人都以自己的切身利益出發，結成各式各樣的「社」與「會」。其中既有文人士大夫自己的講學會與詩文社，為放生行善而與僧人結成的佛社善會，為排遣寂寞而結的遊戲怡老之會。又有名目繁多的民間結會，諸如鄉村民眾為生活互助而成立的婚喪借貸會，為春祈秋報、遊神賽會而結成的香會善會，更有城市遊民為稱霸一方而組成幫閒團體和破壞性行會等等。一股強勁的結社集會之風遍及全國。〔註69〕

「人以群分」，古往今來，人們都有極強的社會歸屬感。無論是「文以載道」的士人，抑或普通的走卒氓隸，都以會社作為生活的依託。每當春秋社日，鄉民為了祈禱好的收成，或慶賀大豐收，時常舉行各種慶典，大夥聚集在一起，透過舞蹈、歌唱，以及到別村或山野臺閣走會，共同分享喜悅。到了明代，這種野遊活動更加廣泛。以清明節的掃墓踏青為例，掃墓是一項祭祀祖先的共同活動，與家族性團體有著高度的聯繫力。富有的世家大族將掃墓活動框限在家族之內，勢單力孤的小農民由於有限的經濟力量，而打破家族的界限，組成社會性的掃墓群體。明代就存在多戶合租一船前去掃墓的現象。在張岱《陶庵夢憶》的描述中，這些掃墓活動成了實實在在的野遊。他提到，紹興人在清明、中元的掃墓活動，男女袨服靚妝，畫船簫鼓，就如杭州人遊湖一般，也是「厚人薄鬼，率以為常」。在掃墓之後，即順道遊覽一些庵堂、寺院及士大夫的花園。〔註70〕另外，明代的百姓還時常結成「香社」這種群體性的組織，去泰山、普陀山及武當山進香還願，這些野遊實際上已

〔註69〕何宗美認為明人結社標準不一，依性質不同，可分文學、非文學二類；依組織特點不同，可分規範性、非規範性二類；按結社宗旨與活動內容不同，可分談詩論文型、詩酒唱和型、講藝舉業型、選文刻稿型、讀書論學型、談禪奉佛型及匡時救世型；按成員組成不同，還可分耆舊類、隱士類、才子類、師徒類、親友類與同志類等。詳見：何宗美，《明末清初文人結社研究》（天津：南開大學出版社，2003年1月一版），頁39～46。另可參閱：陳寶良，《中國的社與會》（杭州：浙江人民出版社，1996年3月三版）；陳寶良，《飄搖的傳統——明代城市生活長卷》（長沙：湖南出版社，1996年9月一版）二書。
〔註70〕《陶庵夢憶》，卷一，〈越俗掃墓〉，頁6～7：越俗掃墓，男女袨服靚妝，畫船簫鼓，如杭州人游湖，厚人薄鬼，率以為常。二十年前，中人之家，尚用平水屋幘船，男女分兩截坐，不坐船、不鼓吹，先輩謔之曰：『以結上文兩節之意。』後漸華靡，雖監門小戶，男女必用兩坐船，必巾、必鼓吹、必歡呼暢飲。下午必就其路之所近，游菴堂、寺院及士大夫家花園。

經變成一種集體性的社會活動。

對於這些歲時習俗的群體性活動，文人們也是醉心其中的。袁宏道就曾選擇中秋節遊覽虎丘，去感受那「傾城闔戶，連臂而至。衣冠士女，下迨蔀屋，莫不靚粧麗服，重茵累席，置酒交衢間」的情境，聆聽「清聲亮徹，聽者魂銷」的歌聲〔註71〕。而較袁宏道年代稍後的張岱，更癖愛歲時風俗，其筆下展現的浙江龍山元宵燈會，金山端午的龍舟競渡，楓橋楊廟的「迎台閣」，劉暉吉女戲，柳敬亭說書，龍山鬥雞，牛首山打獵等，〔註72〕在鮮活的筆觸之中，直抒群眾日常的淳樸情趣，並將士大夫的審美意識與其合而爲一，與民俗的群體共娛。

因應人們日常生活所需，逐漸地在節日慶典上興起了「廟會」、「香市」，野遊之餘，也提供人們購物消遣。人們組成了形形色色香會組織參與廟會，在這個過程中，他們歸屬不同的組織，這對於非廟會期間的民眾生活也形成了一定的影響。而士大夫在賦詩作文，慕求清雅之餘，也與一些宗教組織或是民間團體合作辦會，發揮其作爲精英階層的領袖作用。在明末，士大夫和佛教僧人所結的佛社很多。佛與儒在這裏合而爲一，就善會而言，即兼具以佛家之善，儒家仁義的特色。顯然，這是借佛教浮圖之說而行儒家賑濟互助之實。

談及古代的士大夫，他們向來以清高自詡，以混同世俗爲恥，所謂「幽然深遠」、「巖巖清峙」、「森森如千丈松」等贊言，〔註73〕成爲魏晉南北朝對士林人物的最高褒獎。《世說新語》稱王羲之：「飄如遊雲，矯若驚龍。」謂嵇康：「卓卓如野鶴之在雞群」、「巖巖若孤松之獨立」。〔註74〕大凡高士皆凌於世俗之上，

〔註71〕明‧袁宏道，《袁宏道集箋校》（上海：上海古籍出版社，1981年7月一版），卷四，〈虎丘〉，頁157。

〔註72〕參見《陶庵夢憶》，卷一，〈龍山放燈〉，頁71～72；卷五，〈金山競渡〉，頁48～49；卷四，〈楊神廟臺閣〉，頁32～33；卷五，〈劉暉吉女戲〉，頁49；〈柳敬亭說書〉，頁45；卷三，〈鬥雞社〉，頁27～28；卷四，〈牛首山打獵〉，頁32。

〔註73〕南朝宋‧劉義慶編、梁‧劉孝標注，《世說新語》（臺北：藝文印書館影印，1974年4月三版），〈賞譽第八〉，頁266：「見山巨源，如登山臨下，幽然深遠。」；頁269：「庾子嵩目和嶠：『森森如千丈松，雖磊砢有節目，施之大廈，有棟梁之用。』」及頁282：「王公目太尉：『巖巖清峙，壁立千仞。』」。

〔註74〕同前註，〈容止第十四〉，頁385：「山公曰：『嵇叔夜（嵇康）之爲人也，巖巖若孤松之獨立；其醉也，傀俄若玉山之將崩。』」；頁386：「有人語王戎曰：『嵇延祖卓卓如野鶴之在雞群。』答曰：『君未見其父耳。』」及頁621：「時人目王右軍：『飄如遊雲，矯若驚龍。』」。

有飄飄淩雲之態。直到宋元，即使沈迷煙花巷陌、棲止塵世煩囂，還是常遭到嚴厲批判的生活態度。而到了明中晚期，城市生活對於隱逸山林的觀念開始產生扭轉變化，「市隱」、「吏隱」之風蔚然興起即爲實證，〔註75〕人們認爲只要保持人格的獨立，精神的超脫，「內無所營，外無所冀」，無往而不可隱，居士可隱，做官亦可隱，正所謂「市朝無拘管，何處不漁蓑？」〔註76〕明代的士大夫已經不在把自己束於高閣之上，他們渴望認同，渴望城市的社交場所和生活圈。

從歷史發展來看，明末的士大夫確實是生活在交際中的一群，即便如陳繼儒那般名列隱逸傳的人物，也未完全隱迹於塵世之外。陳繼儒壯年即絕意仕進，終其一生隱於松江東佘山，然而這並不表示陳繼儒甘守寂寞，他依舊悠遊蘇杭綺麗之地，混迹縉紳士大夫之間。陳氏善詩文、工書畫，上門徵請者絡繹不絕，「屨常滿戶外，片言酬應，莫不當意去。」〔註77〕其同輩中人，一時名士如沈明陳、陸應陽、王穉登等人，雖以「山人」自許，卻也經常出入於公卿之門，「以文墨餬口四方」〔註78〕。即使是削髮緇衣的高僧，也不免俗世的羈絆。李贄雖離仕而隱，做了和尚，仍流連人世，「本屏絕聲色，視情慾如糞土人也，而愛憐光景，於花月兒女之情狀，亦極其賞玩，若借以文其寂寞。」〔註79〕與其並稱狂禪的紫柏老人眞可大師、明末名僧憨山德清，也都是交遊廣闊，與文士卿相舉杯論親的人物。在江南地區，猶是如此：「金陵吳越間，衲子多稱詩者，今遂以爲風。」〔註80〕明代文人「俗化」的生活方式，也影響了文人的文藝創作及鑑賞情趣。〔註81〕

〔註75〕 參考：嚴迪昌，〈市隱心態與吳中明清文化世族〉，《蘇州大學學報》（哲學社會科學版），1991 年第一期，頁 80〜89；張德建，〈明代山人群體的生成演變及其文化意義〉，《中國文化研究》，2003 年夏之卷，頁 80〜90。

〔註76〕 《袁宏道集箋校》，卷三，〈述懷〉，頁 124。參見：夏咸淳，《晚明士風與文學》，頁 39〜40。

〔註77〕 《明史》，卷二九八，〈隱逸〉，頁 7631。另詳參：陳國棟，〈哭廟與禁儒服——明末清初生員層的社會性動作〉，《新史學》，三卷一期，1992 年 3 月，頁 69〜94。

〔註78〕 《萬曆野獲編》，卷二三，〈山人・山人愚妄〉，頁 587。

〔註79〕 明・袁中道，《珂雪齋前集》（《四庫禁毀書叢刊》集部，一八一冊，北京：北京出版社，2000 年一月出版，據中國科學院圖書館藏明萬曆刻本影印），卷一六，〈李溫陵傳〉，頁 31 上。

〔註80〕 明・鍾惺，《隱秀軒集》（《四庫禁燬書叢刊》集部，四八冊，據明天啓二年沈春澤刻本），晟集，〈善權和尚詩序〉，頁 4 下。

〔註81〕 詳見：夏咸淳，《晚明士風與文學》，頁 40。

　　縉紳士大夫一生勞攘，但始終生活在群體之中，極力避免獨處產生的寂寞。自入庠序後，他們就在成群的秀才中廝混，結成各式各樣的文社，或砥礪品德，研習八股時藝；或詩酒唱和，尋求知己同志。在朝則以會社聯絡感情，拉幫結派；在野則以會社寄託心曲，抒發胸臆。等到老之將至，息居林下，優遊歲月，也要互相結交，以防老年的孤獨。〔註82〕

　　正德、嘉靖年間，王陽明設壇講學，開啓了明代講學會的源流。在他死後，其弟子王畿、錢德洪處處講學，涇陽有「水西會」，寧國有「同善會」，江陰有「君山會」，貴池有「光岳會」，太平有「九龍會」，廣德有「複初會」，新安有「程氏世廟會」。〔註83〕講學會由座師與學子構成，座師主講，學子聚學，兼有問難辯答，聚合成會。講學會之大盛，以顧憲成在萬曆三十二年（1604）於無錫主持的東林書院為標誌。在顧憲成、高攀龍、錢一本及大批「抱道忤時」、「退處林野」的有志之士參與下，他們研究程朱理學，並探討救國濟世之道，部分在朝官吏也遙相呼應與支持，蛻變為「政治團體」，名為「東林黨」，〔註84〕成為對抗朝廷「閹黨」的最大在野勢力。其中「諸友會」和「麗澤大會」等均為東林之附屬。至於天啓、崇禎年間，浙江、安徽仍存有「證人會」和「友善會」等講學會的末流。〔註85〕自萬曆以後，一些士大夫相率成立的各種「經社」與「文藝會」、「經濟會」，也都是旨在讀書學習的會社。萬曆四十一年（1613），白紹光署常熟教諭，於該地成立「五經社」；王志堅與同事建「讀史社」；天啓五年（1625），顏茂猷落第回福建龍溪，「設會講學，從者如雲」。他所設的講會，既有無論雅俗均可參加的「樹品會」。又有文人學士參加的「文藝會」、「經濟會」、「博雅會」，其目的在於立身修品，涵養德性。崇禎四年（1631），楊以任在南京以造就人才為己任，立「五經社」，「經濟社」。隔年，左懋第為韓城令，為改變士風而設立「尊經社」，其目的在於要求諸生席讀五經。

〔註82〕《晚明士風與文學》，頁40。

〔註83〕《中國的社與會》，頁30。

〔註84〕關於東林黨，可參閱：林麗月，《明末東林運動新探》（臺北：國立臺灣師範文學歷史研究所博士論文，1983年7月）；朱文杰，《東林書院與東林黨》（北京：中央編譯出版社，1996年初版）；王天有，《晚明東林黨議》（上海：上海古籍出版社，1991年初版）。

〔註85〕證人會由劉宗周創建，友善會由金聲創設。詳見：明・劉宗周，《劉子全書》（《中華文史叢書》第七輯五七冊，臺北：華文書局，1968年版，據清道光刊本影印），卷二〇，〈示諸生訟帖〉，頁24下～25上。

　　總的來看，講學會是各種會社中政治色彩最爲濃厚的。初時設會講學的目的，無非是爲了改變人心不淳、風俗不古的局面，以提倡良好的學風。然而，時間一久，隨著影響的擴大，參與者的增多，難免會龍蛇混雜，一些貪羨功名富貴之輩夾雜其中，他們「相飾以智，相軋以勢，相尙以藝能，相邀以聲譽。」洋洋自得，自以爲「吾得爲會中人物耳」〔註86〕，以會社作爲他們的政治籌碼。明代「復社」〔註87〕原本只是文人的結社，但在後來的發展中，每當酒酣耳熱之際，成員們便經常裁量人物，抨擊朝政，復社初建時的盟詞：「毋巧言亂政，毋幹進辱身。」全被拋諸腦後，由此便自講學結社引起黨爭。而群體意識也隨之深入到了明朝的政治生活當中，黨社與政治有了緊密的聯繫。因此，吳麟徵便告誡其子孫：「秀才不入社，作官不入黨，便有一半身份。」〔註88〕然而，生活在如此政治氣候和文化氛圍中的知識份子，要遠離黨群，與會社絕緣又談何容易。事實上，與政治有關的會社，已經成了大多數儒家知識份子的生活必需之一環。

　　會社一旦干預朝政政治，必然會引起當權者的注意。明代官方對士大夫的聚眾講學，以及士子的結社會文，一直保持謹愼，乃至反對的態度。所以，士大夫的講學，在萬曆初年與天啓年間，兩次遭到了嚴禁，復社也在崇禎年間一度遭禁受挫。面對重重打擊，明末的結社講學團體遂後繼無力，難成氣候。

　　從另一方面看來，對政治壓迫的恐懼，也使得明末一部分的知識份子遠離政治話題，談詩論畫，棲身於雪月風花之中，尋求一種風雅逸樂的生活。明末知識份子的膩情山水玩好獨具特色，士大夫優遊林下，吟風弄月，塗抹丹青，結伴同行，於是諸如詩社、畫社、茶社、酒社、謎社、棋社和鬥雞社等蔚興於世。其種類之豐富，名目之繁多，言辭之綺麗，遊戲之風雅，實可謂當朝一景。

　　明人繼承了前代的傳統，極好詩酒之會。書生文士害怕獨學無友，所以熱衷於求學問友。他們悠遊林下，吟風弄月，喜歡成群結伴，因此有詩社的產生。〔註89〕詩社多由同一地域氣味相投的文人組成，如「閩中十子社」的

〔註86〕明・夏原吉等，《世宗實錄》（臺北：中央研究院歷史語言所，1965年3月初版），卷五四一，頁1下，嘉靖四十三年十二月壬申條。

〔註87〕關於復社，可參閱：李京圭，《明代文人結社運動之研究——以復社爲主》（臺北：中國文化大學史學研究所博士論文，1989年6月）。

〔註88〕明・吳麟徵，《家誡要言》（《叢書集成新編》三三冊，臺北：新文豐出版公司，1985年初版，據學海類編本排印），頁2。

〔註89〕關於詩社，可參閱：黃志民，〈明人詩社淵源考〉，《中華學苑》，十一期，1973年3月，頁33～55；莊申，〈明代中期南京地區的詩社與畫社〉，《故宮學術季

成員就均爲福建人。當然，氣味投合有時重於地域因素，如明初的「北郭社」以蘇州府長洲人高啓爲首，故里僅王止仲一人，其他人分別來自昆陵、河南、會稽、永嘉、潯陽等地，「各以故來居吳，而卜第適皆與余鄰，於是北郭之文物遂盛矣。」〔註90〕「年甫及冠，而天下名士皆重之」的錢光繡，也有歷遊諸社之舉。他所參與的，「硤中則有澹鳴社、萍社，吳中有遙通社，杭之湖上有介公社，海昌有觀社，禾中有廣敬社，語溪有澄社，龍山有經社。」〔註91〕

　　文人結社在中後期日炙，孝宗弘治年間浙東寧波就有詩社的存在，無錫有「碧山吟社」，王守仁也於此時也創立詩社。世宗嘉靖以降，詩社之風更盛，杭州有創立於嘉靖四十一年（1562）的「西湖八社」，即紫陽詩社、湖心詩社、玉岑詩社、飛來詩社、月岩詩社、南屛詩社、紫雲詩社與洞簫詩社，參加者有祝時泰、劉子伯、方天敘、童漢臣（主持二社）、高應冕、沈仕及王寅等人，西湖八社依地定社，七人分掌，取消固定的主盟者。〔註92〕與其他文人集團不同的是，他們對政事並不熱衷，他們談天說地，吟酒賦詩，頗得晉人「清談」之風。神宗萬曆二十六年（1598），公安派三兄弟則於北京城西崇國寺結成「蒲桃林社」，其成員除袁宗道、宏道、中道外，另有潘士藻、劉日升等人，則是「藤音帶帷幄，禪板代笙笛。荷筒當酒盞，藥草當名花。栝柏四五株，勝彼百髻丫。」〔註93〕他們深受晚明士大夫禪風的薰陶，專以論詩談禪爲務，求別有人境的禪趣。

　　嘉靖年間的進士李先芳是典型「官商」文人，未及第前他已經是「詩名籍甚齊魯間，先于李于鱗（攀龍）」，原本就「家故多貲」，罷官後又經商得法，於是「大構園亭，廣蓄聲伎」爲詩酒雅集之事時有所聞。〔註94〕而「酷愛晚

　　　　刊》，一四卷三期，1997年，頁1～64。
〔註90〕明‧高啓，《鳧藻集》（《高青丘集》，上海：上海古籍出版社，1985年12月一版），卷二，〈送唐處敬序〉，頁871。
〔註91〕清‧全祖望，《鮚埼亭集外編》（臺北：華世出版社，1977年3月初版），卷一一，〈錢蟄庵徵君述〉，頁797。
〔註92〕何宗美，《明末清初文人結社研究》，頁31。
〔註93〕明‧袁宏道，《瓶花齋集》（臺北：中央研究院歷史語言所藏，明萬曆間袁氏書種堂校刊本），卷三，〈和伯修家字〉，頁11下。
〔註94〕清‧錢謙益，《列朝詩集小傳》（上海：古典文學出版社，1957年11月一版），丁集上，〈李同知先芳〉，頁466～467：「先芳，字伯承，濮州人。……家故多貲，壯年罷官，精計然白圭之笑，家益起，大構園亭，廣蓄聲妓，撫筝挈瑟，二八迭侍，譜曉音律，尤妙琵琶。……始伯承未第時，詩名籍甚齊魯間，先于李于鱗。通籍後，結詩社于長安。」

唐宋元詩」的徐于,「其宗人以田廬衣馬相豪,身又爲貴公子」,生活經常是「花晨月夕,詩壇酒社,賓朋談讌,聲伎翕集。典衣鬻珥,供張治具,惟恐繁華富人或得而先之也。」〔註95〕在聚會中,明人既不像魏晉清談之士那般談玄說理,探尋宇宙的奧秘,嗟歎人生如逝水;也不像晚清變法自強的志士那樣意氣風發,議論國事。較之前朝後代,他們是獨具特色的一群,充分顯示其個性縱恣的特點。對其而言,結會的目的無非在於縱情、適性、追求刺激、突破枷鎖與反對陳腐之氣。他們的結社以擁有功名的文人爲主角,攙雜著一些既有功名又經商致富的人,有了這些同好,集會的排場就更顯富麗,娛樂和縱情也更加超越唐宋的旖旎繁華景象。同時藉此更反映出了明中後期的工商業發達和城市經濟繁榮。

著名的書畫鑑賞家李日華也與友人結成「竹懶花鳥會」,根據四季中花色的不同,月月都在花香鳥語中做「翰墨散仙」。〔註96〕然有詩畫,則必有茶酒助興,故品茗論酒勢所必然。自古以來文人雅士之嗜茶酒者甚多,晚明時期此風尤甚,論述茶道酒政的著述有:陸樹聲的《茶寮記》、夏樹方的《茶董》、屠本畯的《茶笈》、許次行的《茶疏》及萬邦寧的《茗史》等;酒書則有馮時化的《酒史》與袁宏道的《觴政》。〔註97〕而關於茶酒的結社亦不少,袁中道曾在仕途不順時,與豪少年二十餘人結爲「酒社」,把酒言歡,發洩心中不滿與鬱悶之氣。飲食與茶酒已不僅關乎生活趣味,可說成爲文士間互相交流思想、分享生活必不可少的交際手段。以此爲媒介,他們得到了彼此的認同與肯定,找到了共同的審美與價值。某種程度上來說,專精於此中諸道與否,甚至成爲士大夫階層的界限標記。在談論飲酒之道時,袁宏道講到,飲酒之樂並不在於滿足口腹之欲,而在於抒發情志振奮精神,此外,酒亦能夠融洽人際關係,增添歡樂氣氛。他曾以率性隨意的筆調,對好友的百樣酒態加以描繪與調侃:

> 劉元定如雨後鳴泉,一往可觀,苦其易竟;陶孝若如俊鷹獵兔,擊
> 搏有時;方子公如遊魚狎浪,喁喁終日;丘長孺如吳牛嚙草,不大
> 利快,容受頗多;胡仲修如徐孃風情,追念其盛時;劉元質如蜀後

〔註95〕同前註,丁集下,〈徐伯子于〉,頁639。
〔註96〕明・李日華,《紫桃軒又綴》(《李竹懶先生說部全書》,臺北:國家圖書館藏,
　　　　明啓禎間檇李李氏家刊清康熙乙丑(二十四年,1685)修補本),卷二,頁57。
〔註97〕《晚明士風與文學》,頁45。

主思鄉，非其本情；袁平子如武陵少年說劍，未識戰場；龍君超如
德山未遇龍潭時，自著勝地；袁小修如狄青破崑崙關，以奇服眾。
〔註 98〕

幾杯黃酒下肚，酒友性情體現截然不同，百態躍然紙上。再者，「酒」對人的
解放與舒暢，陳繼儒之體驗，可謂最佳註解：

予不飲酒，即飲，未能勝一蕉葉。然頗語酒中風味，大約太醉近昏，
太醒近散。非醉非醒，如憨嬰兒，胸中浩浩，如太空無纖雲，萬里
無寸草，華胥無國，混沌無譜。〔註 99〕

前者對飲酒做出極富美感的描寫，而後者也講述了回歸天真自然的審美追
求。對於茶與酒，士人更是別具慧眼地對其進行了描述。「熱腸如沸，茶不勝
酒，幽韻如雲，酒不勝茶，酒類俠，茶類隱，酒道固廣，茶亦德素。」〔註 100〕
將茶酒用人物進行比附，揭露其特性，這也是一種士大夫間品評人物的遺風。

　　張岱除貪求口腹之慾，本身對絲竹之樂也略有涉獵，因而訪求同道，結
成「絲社」，以音樂互賞互娛，求得知音。〔註 101〕明代甚至將市井遊手之娛樂
把戲——「鬥雞」，帶到了士大夫風雅的臺面上，顯示文人生活的另類現象。
天啓二年（1622），張岱在紹興龍山設立「鬥雞社」，以〈鬥雞檄〉邀請同好，
得諸多同志與之搏戲古董、書畫、文錦、川扇等物，俗雅相合，玩得不亦樂
乎！〔註 102〕同樣出於張岱之家，其叔父葆生於北京，與漏仲容，沈虎臣，韓
求仲等輩組成「噱社」，專門講笑話，尋開心，可謂「噴喋數言，必絕纓噴飯。」
〔註 103〕無獨有偶，馮夢龍所組織的「韻社」，也屬於這一類。社員相聚，「爭
以笑尚」。反之，有笑即有悲，明末的淮上竟出現了「哭會」，會中人聚集時，

〔註 98〕《袁宏道集箋校》，卷四八，〈酒評〉，頁 142。
〔註 99〕《晚香堂小品》，卷一〇，〈酒顛小序〉，頁 195。
〔註 100〕同前註，卷一〇，〈茶董小序〉，頁 26 下。《茶事詠》也對茶、酒二者加以比
　　　　較：「古今澆壘塊者，圖書外，惟茶、酒二客。酒養浩然之氣，而茶使人之意
　　　　也消，功正未分勝劣。天津造樓，顧渚置園，玄領所寄，各有孤詣。酒和中
　　　　取勁，勁氣類俠；茶香中取淡，淡心類隱。酒如春雲籠日，草木宿悴，都化
　　　　愷容；茶如晴雪飲月，山水新光，頓失塵貌。」詳見：明・蔡復一，《茶事詠》
　　　　（《中國茶書全集》，東京：汲古書院，1987 年 12 月），〈有引〉，頁 48 上。
〔註 101〕《陶庵夢憶》，卷三，〈絲社〉，頁 17：「越中琴客不滿五、六人，經年不事操
　　　　縵，琴安得佳。余結絲社，月必三會之。」
〔註 102〕《陶庵夢憶》，卷三，〈鬥雞社〉，頁 23：「天啓壬戌間（二年，1622）好鬥雞，
　　　　設鬥雞社於龍山下，倣王勃〈鬥雞檄〉，檄同社。」
〔註 103〕《陶庵夢憶》，卷六，〈噱社〉，頁 52。

「必把袂痛泣，謬效杞人，爲世道悲。」明人結社之盛況，可用包羅萬象、無奇不有來形容。

　　垂老迫暮，愈懼孤獨，「怡老之會」也是爲明代會社活動中的重要一員。在明代初年，怡老之會社往往帶有某種隱居的性質。約在成化、弘治之前，浙江烏鎮的「九老會」，也是由一些看破紅塵、厭棄官場，以避世隱居的老年文人組成的，其中的漏叔瑜、唐其道、孫孟吉三老均爲朝廷革除之臣，他們都是「遯荒行遯者」〔註104〕，即逃避塵世，避居荒野，以圖按照自己主張生活的人。他們創造「九老會」的目的，就是以效法白香山故事爲名，行逃避隱遁之實。

　　在社會安定時期，怡老之會更多是爲純粹的怡情養性而舉行。英宗正統五年（1440），大學士楊士奇欲歸仕田園，沒有獲准。於是，與館閣內的同志倡爲「眞率會」，旨在吟詩爲文，於官場之外率意求眞。參加者最大的七十四歲，最小的也有六十歲。〔註105〕憲宗成化十九年（1483），莫震歸鄉吳江，在親友中選擇「賢而有禮者」，互相結爲「敍情會」，參加者共八人。〔註106〕據《杭州府志》記載，「杭士大夫之里居者，十數爲群，選勝爲樂，詠景賦志，優遊自如。在正統時有耆德會，有會文社；天順時有恩榮會，有朋壽會；弘治時有歸田樂會。人物皆一時之選，鄉里至今爲美談。」〔註107〕組織和參與這種會社的，大多是致仕退休的名公巨卿，他們結爲林下之社，詩酒優遊。

　　弘治四年（1491）望日，福建出現了致仕老人結成的「逸樂會」。該會認爲，「幸際昇平之世，得入桑榆之鄉，或賦歸來辭，或玩盤谷序，慨浮生之能幾？宜逸樂之。及時登高眺遠，賞花玩月，酌酒賦詩，今日份內事也。」凡會中之人「有善相勸，有過相規，有疑事則相質，其有憂患亦相與爲力也。」定期的

〔註104〕明・談遷，《棗林雜俎》（《叢書集成續編》，二一四冊，臺北：新文豐公司出版社，據張氏適園叢書本影印），智集，〈烏鎮九老會〉，頁22上～下。

〔註105〕明・焦竑，《玉堂叢語》（北京：中華書局，1981年7月一版），卷七，〈恬適〉，頁232。

〔註106〕明・莫旦，《吳江志》（《中國方志叢書》，四四六冊，臺北：成文出版社，1984年三月初版，據明弘治元年刊本影印），卷一六，〈石湖敍情會詩序〉，頁13上。

〔註107〕清・李榕、龔嘉攜，《杭州府志》（《中國方志叢書》，一九九冊，臺北：成文出版社，1974年12月初版，據民國11年鉛印本影印），卷一七三，〈雜記二〉，頁3上～下。

聚會「惟値水旱或凶歉則暫輟，此又與衆庶同其憂而不膠於逸樂也。」〔註108〕
可見其於逸樂之間，不忘民生疾苦的傳統儒學倫理的影響。萬曆年間張瀚乞休
故里，與同鄉縉紳於浙江仁和結成「怡老會」，其社約旨在操德屬行、仕宦勉修，
〔註109〕該社強調的即爲逍遙散誕、風雅標榜之特色。

　　人是社會的動物，無論是平民氓隸，還是縉紳士大夫，在勞攘的一生中
都渴望群體所給予的幫助，包括是物質與精神上。史載告訴我們，明人始終
生活在群體當中，平民百姓借助各種各樣的組織娛樂、生活；文人在會社中
砥礪品德，研習時藝，詩酒唱和，尋求知己，在群體中，更容易激發智慧，
提升自我水準。明代的文人之所以會有豐富多采的鑑賞生活，形成首屈一指
的鑑賞群體，的確是當時結社集團風氣推波助瀾的必然結果。

第三節　鑑賞生活風尚的蔚興

　　無論對生活悠然從容的要求，或是反思政治的浮沉反覆，不同的心態卻
造就了共同的閒暇娛樂生活，寄情於山水畫軸，收藏與鑑賞成爲崇高生活與
品味的代稱。從高官貴冑到士商階層，無一不是此道中人。此道、此業便蔚
然興盛，衆生沈溺其中而難以自拔；而飽學文士自成爲個中翹楚，品評專家。

　　嘉靖中葉以來，經濟日趨繁榮，社會也比較安定，人們的物質文化需求增
長很快。在官僚、文人、商賈乃至普通百姓，流行著收藏書畫、奇器，玩弄小
擺設的風氣。甚至在飲食起居，生活日用中都透著一股賞玩和審美的味道。

　　在家居生活的裝飾上，也極具匠心。明前期，限制紅漆金飾細木桌椅的
使用，「民間止用銀杏、金漆方桌」，但「隆萬以來，雖奴隸、快甲之家皆用
細器。」〔註110〕家具、用具的款式新潮，以三吳爲最，據載：

> 至於民間風俗，大都江南侈於江北，而江南之侈尤莫過於三吳。自
> 昔吳俗習奢華、樂奇異，人情皆觀赴焉。吳制服而華，以爲非是弗
> 文也；吳製器而美，以爲非是弗珍也。四方重吳服，而吳益工於服；

〔註108〕明‧蔡清，《虛齋蔡先生文集》（《明人文集叢刊》一三冊，臺北：文海出版社，
　　　　 1970年三月一版，據明正德辛巳（十六年，1521）刊本），卷四，〈逸樂會記〉，
　　　　 頁30上～下。
〔註109〕《中國的社與會》，頁327。
〔註110〕明‧范濂，《雲間據目抄》（《叢書集成三編》，八三冊，臺北：新文豐出版公
　　　　 司，1997年3月初版），卷二，〈風俗〉，頁3下。

四方貴吳器，而吳益工於器。〔註111〕

在家具擺設方面，蘇州也匠心獨具，據載：

> 齋頭清玩、几案、牀榻，近皆以紫檀、花梨爲尚，尚古樸不尚雕鏤，
> 即物有雕鏤，亦皆商、周、秦、漢之式，海內僻遠皆效尤之，此亦
> 嘉、隆、萬三朝爲盛。至於寸竹片石摩弄成物，動輒千文百緡，如
> 陸于匡之玉馬，小官之扇，趙良璧之鍛，得者競賽，咸不論錢，幾
> 成物妖，亦爲俗盡。〔註112〕

華麗多變的擺飾，爲蘇州製品博得「蘇樣」之稱號。貴族官僚、文人雅士爲
美化居室書齋，因而收藏古董珍玩及各種工藝美術品。富商也以高價收購珠
寶、首飾、文繡、美服以及五金、竹漆、陶瓷工藝品，一則用以自娛，以顯
風雅，二則居爲奇貨，以待善賈。

　　至於對古物認識範圍擴大，也與士大夫們有關。仇英的《竹院品古圖》
中，主體人物在鑑賞繪畫，旁邊桌上及地上排滿的主要是鐘鼎彝器，但已有
瓷器夾雜其間。鄭重的《品古圖》，人物也是在鑑賞畫冊，旁邊石案上則置古
銅器，亦有古琴。以書畫爲主，銅、瓷器、古琴作爲陪襯的畫畫處理，這不
是偶然巧合，這表明同樣是古董，在人們心目中有不同的位置。〔註113〕

　　生活中雅好賞玩、逐樂奢華也推進手工業品生產工藝的精進。織錦、刻絲、
刺繡等染織工藝日漸精美，不僅用於綾、羅、紗、緞，更用作書畫，其活潑鮮
豔，甚似眞品。長期以來，手工藝被視爲「奇技淫巧」、「雕蟲小道」，手工藝品
被排斥在藝術殿堂之外，藝匠良工難與詩文家、書畫家并列。在明代後期，工
藝品的藝術價值，工藝家的創作才能，得到社會普遍的確認。鑑賞家看到工藝
家的上乘之作，不但顯示了創作者的高超技芸，而且符合藝術之理及美的規律。
袁宏道認爲，「薄技小器，皆得著名」，「與詩畫並重」，可以傳之不朽，「經歷幾
世」。〔註114〕瓷器的發展到明代進入一個嶄新時期，江西景德鎮成爲全國中心，
從事瓷業生產之人高達十餘萬，官窯、民窯都十分興旺。延續蒙元的基礎，明
代瓷器仍以青地白描爲特色，明窯極盛之時，其選料、制樣、畫器、題款無一
不精緻講究。所謂的古董是古人使用的器物，這些古代器物的製作精巧，不是

〔註111〕《松窗夢語》，卷四，〈百工記〉，頁 79。
〔註112〕《廣志繹》，卷二，〈兩都〉，頁 33。
〔註113〕楊新，〈明人圖繪的好古之風與古物市場〉，《文物》，1997 年第四期，頁 56。
〔註114〕夏咸淳，〈晚明文士與市民階層〉，《文學遺產》，1994 年第二期，頁 87。

今人可以企及的。所以歷代以來人們都很珍異愛護它，除收藏、鑑賞外一般人都不得知曉。社會上一般只知道黃金貴重，然而卻不知道一件瓷盤、一個銅瓶具有幾倍於黃金的價值。因此人們只要是喜愛古董，本身就已高出世俗一籌，其胸懷也就自然不同於世俗。賞玩古董，有除去疾病，延年益壽的功效。古董的賞玩不可以草率行事，首先應當修冶環境幽靜的房屋，即便在城市中也要求有山林的景致；隨後在風和月晴之日，灑掃庭院，熏茶煮茗，邀請賢遠之人和正眞之士談藝鑑賞。〔註115〕

嘉靖以後，搜集書畫、古物、典籍之風大盛，巧取豪奪，無所不至。沈德符說：

> 嘉靖末年，海內宴安。士大夫富厚者，以治園亭教歌無之際，間及古玩。如吳中吳文恪之孫，溧陽史尚寶之子，皆世藏珍秘，不假外索。延陵則稽太史應科、云間則朱太史大韶，攜李項太學、錫山安大學、葉戶部輩不吝重資收購，名播江南。南都則姚太史汝循、胡太史汝嘉亦稱好事。若輩下則此風稍遜，惟分宜相國父子（嚴嵩、世蕃），朱成公兄弟（希孝、孝忠）并以將相當途，富貴盈溢，旁及雅道，於是嚴以勢劫，朱以貨取，所蓄幾及天府。張江陵（居正）當國亦有此嗜。董其昌最後起，名亦最重，人之法眼歸之。〔註116〕

由此可見明代文人對於古物的態度是一種玩意、珍寶，產生收藏及鑑賞的情形。在重觀賞、裝飾的風氣之下，士大夫日用的文房用具也十分注重玩賞性。若依文房四寶來看，在製筆工藝方面，特別重視毛筆的選材和裝飾性，筆桿除用竹外，也有用玉石、象牙、硬木製作的，並在其上雕刻、鑲嵌、髹飾、彩繪，呈現出各種精美的圖案紋飾。明代文人對其書齋內之各項用物雜什各有所好，而無一不詳品評，明代項元汴之《蕉窗九錄》便對紙、墨、筆、硯、帖、書、畫、琴、香等盡抒己見。〔註117〕

隨著印刷數的發達，人們對紙類的需求增加，官方與民間等造紙機構也隨之興起，其中江西鉛山、永豐，福建建陽、順昌，浙江常山、開化，安徽歙縣、休寧，四川眉山、夾山等。各地名紙包括宣德貢箋、灑金箋、松江潭

〔註115〕李雪梅主編，《中國古玩辨僞全書》（北京：北京燕山出版社，1993年5月一版），頁4～5。
〔註116〕《萬曆野獲編》，卷二文。參見：中國社會科學院歷史研究所明史研究室編，《明史研究論叢》（江蘇：江蘇挑出版社，1991年5月一版），頁54。
〔註117〕吳美鳳，〈明清文人閒情觀〉，頁19。

箋、羅紋紙及大紅銷金箋等;「墨」以徽州的歙縣和休寧爲中心,先後出現了方正、邵格爾、程君房、方于魯等一批制墨專家。其中「方于魯名最著,汪太涵司馬與之連姻,獎飾稍過,名振宇內。」〔註118〕

　　能工巧匠以精湛的技藝和創作才能,展現爲士大夫所獨享的書畫藝術,得到了社會的普遍認可,文藝家和鑑賞家也對其藝術之美表示欽服。張岱認爲:「世人一技一藝,皆有登峰造極之理。」良工製作的工藝品,其「厚薄深淺,濃淡疏密,適與後世賞鑒家之心力、目力,鍼芥相對。」〔註119〕在他們眼中,工藝家及其作品與文人藝術間並無差異。崇禎名士何偉然說:「技到妙處,皆不足朽,何必騷詞?」〔註120〕袁宏道也認爲,「薄技小器,皆得著名」,「與詩畫並重」,可以傳之不朽「經歷幾世。」〔註121〕而這些藝術家們對自己的人格和作品也頗爲矜貴,宜興的製壺高手時大彬,「當其柴米贍,雖以重價投之不應」,「四方縉紳往往寓書縣令」代求壺具。〔註122〕竹雕家濮仲謙的脾氣更倔,「意偶不屬,雖勢劫之、利啗之,終不可得。」〔註123〕大概是他們的氣節嬴得了士大夫的尊重,樂於折節與之相交。著名鑑賞家李日華曾請景德鎮瓷工吳邦振做盞,並贈之以詩:「憑君點出流霞盞,去泛蘭亭九曲泉。」〔註124〕另外,魏學洢兄弟與常熟微雕藝人王叔遠相交甚厚,而諸多士大夫名流都與華亭園林建築師張漣傳下友誼佳話。從文人這方面講,與各行各業的藝匠交往,對於他們瞭解民間藝人的生活、人品、創作,提升自身的鑑賞審美能力,培養多方面的藝術才能,都大有裨益。對於工匠而言,經常與文人雅士打交道,也可以獲得許多文化知識,提高自己的審美和創作水平。這種溝通、交融和互動是雙向的,雅文藝與俗文藝的互相影響,共同促進了明代社會審美能力和水準。〔註125〕

　　日常生活的講究,說明了物質生活的厚實所帶給明人的實惠。隨著生活的富裕,閒暇的增多,審美水準的提高,對文化藝術的享受已非文人士大夫

〔註118〕《萬曆野獲編》,卷二六,〈玩具・新安製墨〉,頁660。

〔註119〕《陶庵夢憶》,卷一,〈吳中絶技〉,頁9。

〔註120〕清・黃宗羲編,《明文海》(北京:中華書局,1987年2月一版一刷,據北京圖書館藏涵芬樓鈔本影印),卷四一九,何偉然〈馬又如傳〉,頁15下。

〔註121〕《袁宏道集箋校》,卷二○,〈時尚〉,頁730～731。

〔註122〕《明文海》,卷三五二,徐應雷〈書時大彬事〉,頁10下。

〔註123〕《陶庵夢憶》,卷一,〈濮仲謙雕刻〉,頁14。

〔註124〕明・李日華,《紫桃軒雜綴》(《李竹嬾先生說部全書》,臺北:國家圖書館藏,明啓禎間檇李李氏家刊清康熙乙丑(二十四年,1685)修補本),卷一,頁13。

〔註125〕〈晚明文士與市民生活〉,頁3。

的專利，即使是平常人家也分重視美化生活。入時的漂亮服飾，豐盛的精緻飲食，巧匠的近作並不足以滿足人們的精神追求，所以追古求遠之風氣盛行於世，人們以得到前朝的書畫器玩爲傲，甚至以收藏古物作爲生平樂趣所在，鑑賞的社會風尚蔚然興起。

明代有幾位皇帝如宣宗、神宗等，也都重現文物收藏。私人鑑賞收藏家中，以項元汴最爲著名。他精於鑑賞，其「天籟閣」中收藏有法書、名畫、金石、瓷器等，其儲藏之富在私人收藏中冠絕古人。嚴嵩、嚴世蕃父子也藏有很多古物珍品。明代收藏，不光注重古代文物，而對當時製作的精美藝術品也爭相求之。舉凡名家巧手製作的玉器、紫砂陶器、景德鎮瓷器、銅器以及硬木家具等等。〔註126〕

明初較著名的鑑藏家，主要有史稱「三楊」的楊士奇、楊榮和楊溥。中期以後，鑑賞精深的收藏家中最著名的有華夏、沈周、文徵明，李東陽、姚綬、吳寬、史明古和黃琳等人。晚明私人鑑藏家更多，其中最負盛名的是項元汴、王世貞、韓存良與董其昌。〔註127〕

世人既愛重此物，故其價格驟增，名畫、法書、古玩、典籍甚至片紙千金。這些鑑藏家爲獲得古物眞品，不飲不食，不眠不休，甚至用盡辦法動之以情，其執著態度令人動容。

有些收藏家已具有獲利意識。有需求者，便有供應者，尤其是古董生意的利潤奇大，慧眼識寶，精通此道者往往可獲巨利，這對那些富商大賈極具吸引力，著名的徽州商人以做古董珍寶生意聞名。「比來則徽人爲政，以臨邛程卓之貲，高談宣和博古，圖書畫譜，鍾家兄弟之僞書，米海岳之假帖，澠水燕談之唐琴，往往珍爲異寶。」〔註128〕所記即是商人混迹市井草堂之間，出入儒士豪宅的廳堂之上，一則以買，一則以賣。重貲收購各種名貴物品，居爲奇貨。在傳統的觀念中商人位居四民之末，士爲四民之首，而在明中後期，二者之間卻因此搭起了一座橋樑，這確是一個值得探討的現象。

承前所言，面對工商業帶給社會的巨大變遷，人們階層觀念有了很大的變化。士大夫逐漸拋棄了輕工商的傳統觀念，竟陵派的創始人鍾惺，認爲經商之術與治國之道，用兵之法有相通之處，所謂：「貨殖非小道也，經權取舍，

〔註126〕章用秀，《中國古今鑒藏大觀》（青島：青島出版社，1994年10月版），頁43。
〔註127〕楊仁愷，《故宮散佚書畫見聞考略》，頁28～31。
〔註128〕《萬曆野獲編》，卷二六，〈玩具‧好事家〉，頁654。

擇人任時，管、商之才，黃、老之學，於是乎在。」〔註129〕這種職業等級觀念的變化，在人民選擇職業時，發生了不小的影響。常熟的汲古閣主毛晉善詩文，著述甚豐，為江南著名的大藏書家，但同時他也是著名的大典當商和印書商，悠遊于士、商兩種身份之間，在此士農歸商的現象已司空見慣。另一方面，商人也竭力擺脫俗麗的形象，轉而傾慕風雅，喜結交文人墨客者甚多。「新安故多大賈，賈啖名，喜從賢豪長者遊。」〔註130〕新安商人即「徽商」，由於經濟貿易的發達，使徽商躍為中國十大商幫之首。徽商愛好收藏古玩，「以風雅自詡者，輒購書畫古物，眩耀鄉里。」〔註131〕在經營和學習的過程中，商人們文學和藝術修養也獲得提昇，其中不乏玩古董、藏書畫、習詩文與造園林的行家。即袁宏道所講：「徽人近益斌斌，算緡科籌者競習為詩歌，不能者亦喜蓄圖書及諸玩好，畫苑書家，多有可觀。」〔註132〕

有了商人的經營和參與，古董市場也興旺發達起來。《帝京景物略》中描述北京，據載：

> 今北都燈市，起初八，至十三而盛，迄十七乃罷也。……市在東華門東，亙二里。市之日，省直之商旅，夷蠻閩貊之珍異，三代八朝之骨董，五等四民之服用物，皆集。〔註133〕

骨董已經與「五等四民之服用物」一樣有了重要的民生地位。古董業的專門集市貿易也在明中後期出現，城隍廟成為明代北京最大的古董市場所在地。書中記載：

> 城隍廟市，月朔望、念五日，東弭教坊，西逮廟墀廡，列肆三里。圖籍之曰古今，彝鼎之曰商周，匜鏡之曰秦漢，書畫之曰唐宋，珠寶、象、玉、珍錯、綾錦之曰滇、粵、閩、楚、吳、越者集。……市之日族族，行而觀者六，貿遷者三，謁乎廟者一。〔註134〕

這個集市對於一般民生的影響是很大的。胡應麟的《少室山房筆叢》和沈德

〔註129〕《隱秀軒集》，冬集，〈程次公行略〉，頁2上。
〔註130〕《晚香堂小品》，卷一三，〈馮咸甫遊記敘〉，頁241。
〔註131〕馬忠賢，〈談浙江、可濤與新安諸畫派〉，《淮北煤師院學報：哲學社會科學版》，1999年第二期，頁124。
〔註132〕《袁宏道集箋校》，卷一〇，〈新安江行記〉，頁461。參見：夏咸淳，《晚明士風與文學》，頁19～21。
〔註133〕明‧劉侗、于奕正，《帝京景物略》（《四庫全書存目叢書》史部，二四八冊，據天津圖書館藏明崇禎刻本），卷二，〈城東內外‧燈市〉，頁22下～23上。
〔註134〕同前書，卷四，〈西城內‧城隍廟市〉，頁25上～下，35上。

符的《萬曆野獲編》等書，對此廟市也有詳盡的記載。至於參與群眾，可以
從沈孟的一首即景詩中看出來，詩云：

> 未到廟市一里餘，陳寶玉古圖書。公卿卻輿臺省步，摩肩接踵皆華
> 裾。阿監飛龍內廄馬，高出人頭俯屋瓦。錦衣裘帽出西華，二十四
> 衙齊放假。亦有波斯僧喇嘛，西先生老鼻如瓜。擠擠挨挨稠人裏，
> 華與鄰交市一家。〔註135〕

可見，舉凡公卿、衙吏、太監、武官、喇嘛及外國人均躋身其間，好個熙壤
熱鬧的場面。當時南京從內橋到三山街、文廟一帶是古董業比較集中的街
市，《上元燈彩圖》中不但描繪了南京古董一條街，同時也描了眾多的地攤
商販。地攤陳設的商品以古董為主，是一燈市與古董相結的專門化集市貿易
大會。〔註136〕

隨著書畫古董商業價值的急增，偽作之風亦跟著興起，尤其蘇州可說是
全國製造假骨董假書畫的中心。面對偽作帶來的巨大利益，即便是一些賢達
之士也難以免俗，而此終為世人所垢。《萬曆野獲編》曾指出：

> 骨董自來多贗，而吳中尤甚。文士皆借以餬口，近日前輩，修潔莫
> 如張伯起（鳳翼），然亦不免向此中生活，至王伯穀（穉登）則全以
> 此作計然策矣。〔註137〕

收藏家的製假，有的也不全然是為糊口，當時連一些十分知名的大收藏家如文
徵明、沈周也參與其中，請人捉刀代筆，以應付絡繹不絕的求畫者。顧炎武考
察全國歷史地理、風土民情，寫成《肇域志》一書，於蘇州特別寫道：「蘇州人
聰慧好古，亦善仿古法為之，書畫之臨摹，鼎彝之治淬，能令真贗不辨之。」
〔註138〕古書畫鑑定研究成果表明，明代中後期偽作名人書畫的風氣特盛，尤以
吳門書畫的表現最為複雜。如沈周、文徵明、祝允明、王寵諸人，其傳世書畫
皆是真贗混行，偽作多於真跡。〔註139〕另有明末上海的收藏家張泰階，則專攻
此道，一生偽作古代大名家書畫無數，畫後還偽造全套的假題跋，其造假技術
真可稱得上是登峰造極，令世人難辨真假。張氏也頗有引以為豪之意，竟堂而

〔註135〕《帝京景物略》，卷四，〈城隍廟市·吳江沈益城隍廟市觀宣鑪歌〉，頁37下。
〔註136〕楊新，〈明人圖繪的好古之風與古物市場〉，《文物》，1997年第四期，頁54。
〔註137〕《萬曆野獲編》，卷二六，〈玩具·假古董〉，頁655。
〔註138〕《楊新美術論文集》，頁14。
〔註139〕肖燕翼，〈書畫研究：陸士仁、朱朗偽作文徵明繪畫的辨識〉，《故宮博物院院
刊》，1999年第一期，頁27。

皇之的編著一部《寶繪錄》，收入其所僞造假畫二百件。〔註140〕

作僞造假活動的盛行，使得對書畫古玩的鑑別有了更高的要求。這是收藏，賞玩和買賣的前提和關鍵，深爲世人所看重，文人士大夫自是精於此道的高手。書畫自古以來就是文人士大夫的一種基本素養，古玩也是文人生活中必不可少的部分。除此之外，經宋代蘇軾、黃庭堅等人之手而初試鋒芒的書畫題跋，在明中葉以後開始大放異彩，這也成爲書畫鑑賞不可或缺的部分，小小題跋可表現出鑑賞家的文字功力與品位高下，亦可提升書畫的意境和水準。鍾惺曾說：「題跋非文章家小道也，其胸中全副本領，全副精神，借一人、一事、一物發之，落筆極深、極厚、極廣，而於所題之一人、一事、一物，其意義未嘗不合，所以爲妙。」〔註141〕陳繼儒亦認爲題跋是「文章家之短兵」，出手即見其功力，「非筆具神通者，未易辦此。」他還認爲蘇、黃二人的文學作品中「最妙於題跋，其次尺牘，其次詞。」〔註142〕晚明小品文作家中書寫題跋者甚多，著名的鑑賞家董其昌、陳繼儒、李日華、李流芳、鍾惺等人皆是一時的高手。

逐漸地，書畫與題跋都成爲鑑賞的重要課題，供人鑑賞品評，故良好的底功是做好書畫鑑別的重要前提。錢泳認爲：「宋、元皆不講考訂，故所見書畫題跋殊空疏不切，至明之文衡山、都元敬、王弇州諸人，始兼考訂。」〔註143〕曾昭也認爲明代收藏家「凡見一物，必遍閱圖譜，究其來歷，格其優劣，別其是非而後已。」〔註144〕華夏、文嘉、王世貞、董其昌、陳繼儒、李日華、項元汴等皆以精於鑑識著稱。華夏的藏室名爲「眞賞齋」，世人因其精於鑑別而送他「江東巨眼」之號。〔註145〕文嘉爲明中期著名鑑藏家文徵明之子，他曾與項元汴共同探討書畫的眞贗，並曾鑑辨嚴嵩所藏的書畫，撰有《鈐山堂書畫記》。史稱董其昌：「精於品題，收藏者得片語隻字以爲重。」〔註146〕相傳董其昌在京

〔註140〕《楊新美術論文集》，頁 15。

〔註141〕《隱秀軒集》，餘集，〈摘黃山谷題跋語記〉，頁 10 下。

〔註142〕明‧陳繼儒，《陳眉公先生全集》（臺北：中央研究院歷史語言所藏據明崇禎間刊本），卷二，〈蘇黃題跋小序〉，頁 25 下。

〔註143〕《履園叢話》，卷一○，〈收藏‧總論〉，頁 261。

〔註144〕明‧曹昭，《格古要論》，〈序〉，頁 11。

〔註145〕參見張懋鎔，《書畫與文人風尚》（臺北：文津出版社，1989 年 8 月臺灣初版），頁 7～8。

〔註146〕《明史》，卷二八八，〈文苑四〉，頁 7396：「其昌天才俊逸，少負重名。……後自成一家，名聞外國。其畫集宋、元諸家之長，行以己意，瀟灑生動，非

師楊太和家裏見到一幅畫，畫上有宋徽宗的御筆親題，其筆勢飄逸出塵，乃畫中奇品。藏家曾檢索宣和畫譜，判斷此畫爲宋代的《山居圖》。董其昌仔細觀察後發現，圖中的松針石脈並非宋以後的畫法，而應是唐朝的筆法。經過進一步的考察，他斷定該畫爲王維之作品，仍唐朝珍品。〔註147〕經董其昌的慧眼，該畫的身份和價值得以確認和提升。由此可知，若無深厚的繪畫功底定難以有此決斷。另有一段項元汴巧識魚目混珠的佳話，有一次他看到一幅王羲之的《二謝帖》，上面密密麻麻的題了十餘位宋人的題識，看來極似眞迹。然而項元汴卻在上面題了如下的意見：「此右軍《二謝帖》，結構疏緩，紙弊墨渝，了無晉人風度，迨後人贋本。宋諸公之題具佳，恐非原帖。」〔註148〕這種鑑別更是表現了項元汴在紙、墨、書法、題識等方面的非凡造詣。所以許多作品一經專家的鑑別認可就會被視爲異寶，身價百倍。

談到對書畫古玩的賞玩，文人士大夫也是可圈可點，深得其個中之味。這時書畫已經由一種閒暇的娛樂變成了士大夫精神的價值追求。他們認爲，書畫藝術充分體現了人的智慧和技巧。謝肇淛說：「人之技巧，至於畫而極，可謂奪天地之工，泄造化之秘。」又說「凡百技藝，書上矣。」〔註149〕萬曆年間的名士馮夢禎酷愛書畫，他曾因家藏王羲之的《快雪時晴帖》，而名其堂曰：「快雪」。在爲王維的《雪霽圖》題跋時，他細緻地描述了自己觀賞此畫時的心境：

> 因閉戶焚香，屏絕他事，便覺神峰吐溜。春埔生煙，眞若蠶之吐絲，
> 蟲之蝕木。至如粉縷曲折，毫膩淺深，皆有意致。信摩詰精神與水
> 墨相和，蒸成至寶。得此數月以來，每一念及，輒狂走入室，飽閱
> 無聲。出戶見俗中紛紛，殊令人捉鼻也。〔註150〕

人力所及也。四方金石之刻，得其制作手書，以爲二絕。造請無虛日，尺素短札，流布人間，爭購寶之。精於品題，收藏家得片語隻字以爲重。性和易，通禪理，蕭閒吐納，終日無俗語。人儗之米芾、趙孟頫云。同時以善書名者，臨邑邢侗、順天米萬鍾、晉江張瑞圖，時人謂邢、張、米、董，又曰南董、北米。」

〔註147〕明・陳繼儒，《太平清話》（《明代筆記小說》，石家莊：河北教育出版社，1995年一版一刷），卷四，頁8上。

〔註148〕明・郁逢慶，《書畫題跋記》（臺北：國家圖書館藏，據清翁方綱手校并題記），卷一，頁13上。

〔註149〕《五雜俎》，卷七，〈人部三〉，頁32下～33上。

〔註150〕明・馮夢禎，《快雪堂集》（《四庫全書存目叢書》集部・一六四冊，臺南：莊嚴文化事業有限公司，1997年6月初版，據北京大學圖書館藏明萬曆四十四年黃汝亨朱之蕃等刻本影印），卷三一，〈跋王右丞雪霽卷〉，頁29上。參見：

在觀賞過程中，賞畫者爲畫中清冷淡遠的意境所感染，與畫家水墨的澹然情操產生共鳴，衍生出塵之意，俗念盡消。可以說在對書畫進行鑑賞的過程中，文人產生了一種出世和隱逸的思想。書畫鑑賞爲明末的文人提供了入世享盡繁華的同時，又求得了一道清逸脫俗境界的出世良方。士子以書畫古玩爲媒介，達成了在世俗與清雅間生活的現實願望。

總之，鑑賞書畫是一個豐富的審美過程，是綜合了多種審美方式得來的藝術享受。時人統稱觀畫讀帖，焚香鼓琴，栽花種樹，收藏古董珍玩等雅事爲「清娛」、「清玩」、「清賞」及「清歡」。共有的一個「清」字，點出了這些生活文化和審美活動的性質，它們不同於「聲色犬馬」的世俗遊樂，不僅可以增長知識，愉悅性情，更能夠蕩滌胸中的種種煩惱和積垢，淨化人的心靈世界，提升人的精神境界。〔註151〕因此，無論欣賞、臨摹還是創作，書畫都能發揮抒情、愉悅、淨化、陶冶性情的作用。這與傳統隱者高士居山處野，法效自然亦有異曲同工之妙。

追根究底，鑑賞的目的大概不外乎取其好古博雅之意，烘托一種清心樂志，脫俗出塵的氛圍，最終達到提高自身修養的目的。高濂也說：「坐陳鍾鼎，几列琴書揚帖，松窗之下，展圖蘭室之中，簾櫳香靄，欄檻花妍，雖咽水餐雲，亦足以忘饑永日；冰玉吾齋，一洗人間氛垢矣。清心樂志，孰過於此？」〔註152〕華亭的莫雲卿認爲蓄一古書，似添一良友。在致友人的信中他寫到：「古梅花放時，以磐石置□鼎器，焚香點茶開內典素書讀之，正似共百歲老人，捉塵談霞外事。」〔註153〕自願棄官而從事收藏的何良俊更表示：「吾有青森閣在東海上，藏書四萬卷。名畫百籤，古法帖鼎彝數十種，棄此不居，而僕僕牛馬走，不亦愚而可笑乎？」〔註154〕

徐渭曾說：「高書不入俗眼，入俗眼者必非高書。然此言亦可與知者道，難與俗人言也。」〔註155〕評賞需要一雙審美的眼睛，鑑賞者必須具備一定的

夏咸淳，《晚明士風與文學》，頁70。

〔註151〕夏咸淳，《晚明士風與文學》，頁70。

〔註152〕明‧高濂，《雅尚齋遵生八牋》（北京：書目文獻出版社，1988年版，據明萬曆十九年自刻本縮印），卷一四，《燕閒清賞牋》，上卷，頁2上。

〔註153〕可參見：楊立誠、金步瀛編，《中國藏書家考略》（上海：上海古籍出版社，1987年4月一版一刷），頁214。

〔註154〕清‧葉昌熾，《藏書紀事詩》（《叢書集成新編》，一○一冊，臺北：新文豐出版公司，1985年初版），卷三，頁7下。

〔註155〕明‧徐渭，《徐文長佚草》（《續修四庫全書》集部，一三五五冊，上海：上海

審美素質，對作品反複觀摩，仔細玩索，直至洞悉書畫的微旨妙理之所在，才算得是「眞賞」。張岱有云：

> 世人一技一藝，皆有登峰造極之理。……若夫妙藝諸君子，皆以書畫得名，極其造詣，斷非淺衷薄質之人所能幾及。於是知藝與道合，人與天通，諸君子雖藝乎，而實進於藝矣。〔註156〕

面對這樣一種綜合了天道觀念的鑑賞客體，唯有高度文學藝術素養的人才能做出與之相映並使之生輝的評論。而具有這樣水平的人物就在士大夫這一群體的內部，所以說鑑賞活動實際上是士大夫之間增加群體認同的一種途徑。通過這樣的活動，士大夫們聚在一起，用大家所共有的審美觀念，進行意識形態的交流，甚至透過作品與古時文人神交，尋求一種傳統的認同和支援力量。在世風、傳統價值觀念遭到衝擊的歷史背景下，共通的喜好和思想無疑為士大夫們尋得了立足社會，堅定信念的法門。

明代的收藏家也對鑑賞收藏的經驗進行總結，形成了大批至今都具有價值的著作。其中有的介紹各種收藏品知識，有的編纂器物圖譜，有的彙輯各種書畫題跋，有的介紹自己的收藏和鑑別經驗。他們或記一家所有，或集各家收藏，或注重作品記述，或偏於鑑定賞析，其中關於書畫古玩典籍的鑑賞類書，比較著名者有曹昭的《格古要論》、屠隆的《考槃餘事》、李日華的《味水軒日記》、《六研齋筆記》、《紫桃軒雜綴》、《恬致堂集》、董其昌的《筠軒清錄》、沈德符的《飛鳧語略》、文震亨的《長物志》及高濂的《燕閒清賞箋》。其中《格古要論》涉及到的古董有古銅器、古畫、古墨迹、古碑法帖、古琴、古硯、珍奇、金鐵、古窯器、古漆器、錦綺、異木、異石等十三類，是明代最早的一部文物鑑定學的專著。編寫方法爲記事兼論述，從文物概述、作爲方法以及眞僞鑑別等均有論述，內容豐富全面。其中卷五一節，專談繪畫。包括畫論、畫法、鑑賞、裝池、古畫鑑眞、題跋，在當時和後世的文物鑑別方面都具有影響；《長物志》則涉及到了佛像、佛經、古版書籍、家具等類別。其中專論古書畫碑帖的鑑藏、辨析眞僞的方法以及鑑賞家品評，如「論書」、「論畫」、「書畫價」、「古今優劣」、「粉本」、「賞鑑」、「名家」、「裝潢」各章。；《燕閒清賞箋》是《遵生八牋》中的一部分，是論述書畫文物鑑賞的專論。

古籍出版社，1995 年初版），卷七，〈題自書一枝堂帖〉，頁 7 下。

〔註156〕明·張岱，《石匱書》（《續修四庫全書》史部，三二〇冊，據南京圖書館藏稿本影印），二〇五卷，〈妙藝列傳總論〉，頁 1 上～下。

主要分「敘古鑑賞」、「敘古諸家寶玩」、「清賞諸論」等篇，廣泛論述銅器鑄造、陶磁名窯、藏書、碑帖、古玉器、雕漆器皿、紙墨筆硯、琴棋、文具等的品評、鑑別、議論宏博。其中「畫論」、「畫家鑑賞眞僞雜說」、「賞鑑收藏畫幅」三篇，專論繪畫的鑑賞、收藏、眞僞辨析的方法。；《味水軒日記》，記載明代文人日常休閒、書畫、古玩的鑑賞生活，其中賞玩評鑑部份佔日記的十之八九。在李日華的日記和隨筆中，除了書畫之外，對於古玩、典籍作品的鑑賞，是一個時代知識和經驗等方面的生活實錄。又李日華的《六研齋筆記》、《紫桃軒雜綴》、《恬致堂集》的鑑賞內容也包含不少有關鑑別、賞鑑、交易、交流的部份，並敘述相當豐富的繪畫、書法、古物的流通及鑑賞活動。〔註157〕《書法雅言》是項穆關於評論書法的專著，共十七篇。論述古今書法家的品格優劣、書體的演變、以及筆法功力、工具器用等問題，條理清晰。《畫箋》是論凡二十六則。書中論及畫法、鑑賞、裝池等問題。〔註158〕

　　這些分類充分展示了明人對古董範圍的理解，較之前代有了較大擴展。他們對於古董分類的細緻，已與今時對於文物的概念十分相似。從內容中可以大概瞭解明代文人在書畫古物典籍鑑賞方面的方法與習尚。

　　這些著作之所以會大量問世，一方面是士大夫要借此將其所藏、所學傳世；另外一方面也通過撰書立說促進士大夫間的這些交流和互相增長；另外還有樹立鑑賞規範，確定「正途」的考慮。士大夫們彼此互相標榜，以示與其他賞玩古董的「俗人」區別，在書中，他們不同程度地對不懂收藏而附庸風雅者持有微辭。文震亨在《長物志》中就對此有所批評：「今人見聞不廣，又習見時世所尚，遂致雅俗莫辨，更有專事絢麗，目不識古，軒窗几案，毫無韻物，而侈言陳設，未之敢輕許也。」〔註159〕這些出自行家頗具審美高度的著作，客觀上使得收藏知識得以普及，並且提升收藏水準，增強鑑賞和審美能力，促使鑑賞的生活風尚在全國各階層中間的蔚然興起。

〔註157〕金炫廷，〈李日華生平及其著述〉(《明史研究專刊》第一三期，宜蘭：明史研究小組，2002年3月)，頁273～292。

〔註158〕楊仁愷，《中國書畫》(上海：上海古籍出版社，1990年5月第一版)，頁498～501。

〔註159〕文震亨，《長物志》(《叢書集成新編》，四八冊，臺北：新文豐出版公司，出版時間不詳)，卷七，〈器具〉，頁47。

第三章 繪畫的鑑賞生活

　　明代江南八府地區文人書畫收藏與鑑賞活動的興盛，既反映了由該朝歷史文化積澱中所形成的厚實人文底蘊，同時也表明了這種興盛與明代中葉文化大環境的某種變遷有著關聯。在明中後期出現的繁盛場面，商品經濟勃興，城市集鎮繁榮，人們的物質生活水準的提高等，體現在服飾、飲食、遊樂等多個方面，與之相應的就是社會觀念和社會風氣的變化。

第一節　繪畫鑑賞生活的開展

　　鑑賞生活需要經濟、學養作爲基礎，而明代鑑賞活動繁盛的江南，正好具備這些條件。江南文化水平、中科進士的比例皆爲全國之首，江南各地的方志文獻對此情況多有描述。細查江南市鎮，多以人文蔚起、科第興旺而著稱於世。如蘇州府，王鏊說：「蘇人才，甲天下。」〔註1〕常熟縣令耿桔說：「今代科目之設，惟吳越爲最盛，而越又謝吳，吳又推虞。」〔註2〕崑山，人才之盛倍於他地方鵬在《嘉靖・崑山縣志》中指出，「吾崑民生物產與他邑等耳，惟人才之盛則寔倍之」「鉅公碩儒接跡而出」〔註3〕入清，當地人也說：「吳郡人文自有制科以來，名公臣儒先後颼起」。〔註4〕又如杭州府的海寧縣，「入明，

〔註1〕 明・王鏊，《震澤編》（《四庫全書存目叢書》史部，二二八冊，據南京圖書館藏明弘治十八年（1505）林世遠刻本影印），卷三，〈人物〉，頁3下：「蘇人才，甲天下。太湖西南一隅耳，湖山秀異必將有發。所謂千尋之名，不能獨當也。」。

〔註2〕 明・管一德，《皇明常熟文獻志》（臺北：中央研究院歷史語言所藏明萬曆間刊本），耿桔〈序〉，頁1下。

〔註3〕 明・方鵬，《嘉靖・崑山縣志》（《天一閣藏明代方志選刊》三，臺北：新文豐出版公司，1985年，據寧波天一閣藏明刻本影印），方鵬〈序〉，頁2上～下。

〔註4〕 清・石韞玉，《蘇州府志》（臺北：中央研究院歷史語言所藏清道光四年（1824）

風氣漸開，人文蔚起，衣冠日盛」；〔註5〕其附郭武進縣，「科甲蟬聯鵲起，文風甲於天下」，〔註6〕當地人自豪地說：「政事科名，舄奕相望，駕前明吉水而上之者，惟武進爲稱首。」〔註7〕再如松江府，宋代科名已盛，入明「科詔始下，人材已彬彬然，百餘年來，文物衣冠，蔚爲東南之望。經學詞章，下至書翰，咸有師法，各稱名家。田野小民，生理裁足，皆以教子孫讀書爲事。」〔註8〕由此可見，江南一帶所湧現的進士高級人才，無論在數量和質量上，都爲發展鑑賞生活提供了條件。〔註9〕

　　江南文人在科舉考試大獲成功，在政壇叱吒風雲的同時，也開始追求舒適享受的生活和文化上與眾不同的品味和成就，他們充分利用江南地靈人傑的有利條件，憑著雄厚的經濟實力，以其博學多聞來賦詩填詞、作文著史、寫字繪畫、審音度曲、典藏書籍、堆砌園林、收羅古玩，雖動機複雜，臧否難論，但毫無疑問的是，這些舉動使得富庶的江南更加多姿多采，在利來利往的喧鬧氛圍中平添了幾分人文氣息。江南知識份子是明代統治隊伍中不可或缺的重要力量，也是江南文化乃至中國文化的重要參與者和傑出貢獻者。而陳夔龍所言：「學詩學畫學書，三者稱蘇州爲盛，近來此風沿入松江。」〔註10〕嘉定一帶，時爲蘇州府屬，文人流動，聚會集社，與蘇州報持密切聯繫。這股文化風氣並不僅僅侷限於某些特定的州府，而是隨著文人活動範圍的擴大，擴展至整個江南地區。江南縉紳是收藏興趣最濃，人數最眾、最具法眼的收藏家。他們以深厚的文化底蘊和雄厚的經濟實力，攪得藏品和書畫市場狼煙四起，價格一再飆升，書畫市場空前繁榮，江南也成了假冒僞劣藏品的淵藪，那些著名才士、能工巧匠的社會地位也大升，甚者至列座公卿大僚之間。

　　　　刊本），卷二一，〈風俗〉，頁9。

〔註5〕　清・李榕、龔嘉儁，《杭州府志》，卷七四，〈風俗一〉，頁7上：「入明，風氣漸開，人文蔚起，衣冠日盛。但役繁、民貧、教衰、習侈，好淫祀，嘉訐訟。大抵質日趨文樸，日趨狡涵，濡倡率望之良牧。」

〔註6〕　清・王祖肅，《武進縣志》（《稀見中國地方志匯刊》，第十二冊，北京：中國書店，1992年12月一版），卷一，〈疆域志・風俗〉，頁25下。

〔註7〕　清・湯成烈，《武進陽湖縣誌》（臺北：中央研究院歷史語言所藏清光緒己卯年（五年，1879）重修，清光緒丙午年（三十二年，1906）重刊本），王祖肅〈脩武進縣志序〉，序頁8上。

〔註8〕　明・陳威，《正德・松江府志》（《四庫全書存目叢書》史部，一八一冊，據天一閣藏明代方志選刊續編影印明正德刻本影印），卷四，〈風俗〉，頁1下～2上。

〔註9〕　參見〈明清江南進士數量、地域分布及其特色分析〉

〔註10〕　《雲間據目抄》，卷二，〈風俗〉，頁7上。

　　何謂鑑賞？所謂「鑑賞」就是，指對藝術品之鑑別與賞玩，而鑑賞生活則恆以清靜恬適爲前提。其步驟，一爲感動觸動，二爲感情興起。感覺與感情，均是藉由藝術品而喚起的個人經驗，並且又將此喚起之經驗置入藝術品之中，稱爲鑑賞。此種現象謂移感或稱感情移入，移感而至於忘我之狀態，與對象融合，則達鑑賞生活之極致。〔註11〕

　　「賞鑑二義，本自不同。賞以定高下，鑑以定眞僞，有分屬也。當局者苟能於眞筆中力排草率，獨取神奇，此爲眞賞也。又須於風塵內，屛斥臨摹，遊揚名跡，此爲著鑑者也。」〔註12〕明末江南地區的文人，將繪畫鑑賞視爲一種極高雅的趣味，除就繪畫名物的本身進行鑑賞之外，畫家的品味修養，也是品題過程中的重要依據。據載：

> 觀古法書，當澄心定慮，先觀用筆結構精神照應，次觀人爲天巧自
> 然強作，次考古今跋尾相傳來歷，次辯以藏印識、紙色、絹素。或
> 得結構而不得鋒錈者，模本也；得筆意而不得位置者，臨本也；筆
> 勢不聯屬，字形如算子者，集書也。〔註13〕

書畫鑑賞中反對俗，如，「蓋今時俗制，而人絕好之齋中懸挂，俗氣逼人眉睫，即果眞跡亦當減價。」〔註14〕所以，並不是人人都可以隨意加入品題的行列，這固然和當時興盛的結社活動相關，但也可以由此得見當時文人對於書畫鑑賞的重視。李日華（1565～1635）認爲：「好古入骨髓，忘年變髭須，手中紫藜杖，碟□三百餘。時出破銅鼎，指點翡翠珠，養花與釀酒，剩錢還買書。」〔註15〕因此，鑑賞不僅是一種提升生活品，寄託生活樂趣的活動，又有結交朋友，與同好心靈交融的功能意義存在。藉著鑑賞活動，人與人的交往互動，人生因此充滿驚喜。鑑賞需要別具慧眼，方能鑑別眞假，錢泳依此將鑑別做了一個分級：

> 看書畫亦有三等，至眞至妙者爲上等，妙而不眞者爲中等，眞而不
> 妙者爲下等。上等爲隨珠和璧，中等爲優孟衣冠，下等是千里馬骨

〔註11〕吳智和，〈明人習靜休閒生活〉，《華岡文科學報》，二五期，2002 年 3 月，頁
　　　　179。
〔註12〕《清河書畫舫》，頁 112。
〔註13〕《長物志》，卷五，〈論書〉，頁 29。
〔註14〕《長物志》，卷五，〈單條〉，頁 32。
〔註15〕明・李日華，《恬教堂集》（《明代藝術家集彙刊》續集，臺北：國家圖書館，
　　　　1971 年 10 月初版），卷四，〈其六——溪齋雜興四十首〉，頁 13 上。

矣。然而亦要天分，亦要工夫，又須見聞，又須博雅，四者缺一不可。〔註16〕

無藝術涵養，就不能欣賞文化精髓。更重要的是，「獨樂樂不如眾樂樂」，若沒有具有同樣品味之人士相互交流，不免落入孤芳自賞的寂寞孤獨之中。因而，具「氣味相投」之士，才會特別引為知交。李日華喜於文人間的交往，把它喻為是「根幹附於枝蔓」。據載：

> 余之與超宗，根幹附而枝蔓綴者耶！方辛丑（萬曆二十九年，1601）冬，治西華之行，以扁舟造別超宗，齋中出所蓄鼎彝珣諸古物，與法書妙繪示余，甚珍甚富。超宗手為指畫品殿最甚辨甚核，余時驚喜，知超宗學問有成，故遊藝賅洽如此。〔註17〕

他也提到與同好相遊之樂趣：「春寒無事，從玉水假過恣玩，旬日意猶未飽，會玉水治入燕裝促歸囊中。」〔註18〕與知己交遊在文人的鑑賞生活中起著相互砥礪，以及促使其藝術精益求精的作用。

明人的鑑賞活動範圍，廣至文人在創作之餘，對鑑賞提出自己的定見；也可以狹窄至對一般生活中器物精緻化、藝術化的品味要求。如晚明的狂士徐渭（1521～1593）可以稱得上是一位真正的藝術通才，他曾頗為自負地聲稱：「吾書第一，詩二，文三，畫四。」〔註19〕對於書畫收藏與鑑賞，他也有頗具見地：「書畫有賞鑒、好事二家，其說舊矣。有收藏而不能鑒識，能鑒識而不能善閱玩，能閱玩而不能裝裱，能裝裱而無詮次，皆病也。」〔註20〕反觀，能齊收藏、鑑識、閱玩、裝裱與詮釋於一身者，始可稱作一流鑑賞家。徐渭因自身創作之背景，而對當代的鑑賞之風有所批評。徐渭以此論斷當世，也以此自許。而文震亨（1585～1645）在《長物志》中，自始至終闡述的是崇雅反俗的思想：「隨方制象，各有所宜，寧古無時，寧樸無巧，寧儉無俗，至於蕭疏雅潔，又本性生，非強作解事者所得輕議矣。」〔註21〕對於這種古樸大雅的追求，文震亨提出「古、樸、儉」作為自身的美感，甚而可謂為鑑

〔註16〕《履園叢話》，卷一○，〈收藏‧總論〉，頁262。
〔註17〕《恬致堂集》，卷三四，頁21下。
〔註18〕《恬致堂集》，卷三八，〈跋汪玉水藏文微仲山水並王雅宜行草〉，頁9下。
〔註19〕《列朝詩集小傳》，丁集中，〈徐記室渭〉，頁601。
〔註20〕《畫箋》，頁153。轉引：李雪梅主編，《中國古玩辨偽全書》（北京：北京燕山出版社，1993年5月一版。
〔註21〕《長物志》，卷一，〈海論〉，頁60。

賞的原則。這都屬於鑑賞觀念與原則的層面。另與鑑賞生活接合的鑑賞活動，即明人最爲普遍的生活情態。

總之，明代文人士大夫繪畫鑑賞活動十分頻繁，可謂不拘場所，不拘形式，唯以興趣所向，志氣相投爲準。我們以文人的繪畫鑑賞生活爲例，將這些活動分類進行探索，從而力求儘量準確和客觀地再現當時文人鑑賞生活的真實情況。

第二節　繪畫流通的鑑賞生活

繪畫常在文人士大夫之間傳閱流通。繪畫流通中的鑑賞，主要是指繪畫買賣、置換、交流及贈送等過程中的鑑賞活動，這類活動一般都帶有一定的商業色彩。明代繪畫收藏和賞鑑之風的興起，與此時期江南地區的經濟發展，以及人才高度集中等因素有重要關係。

明代江南地區經濟富饒，書畫商業化的情形非常普遍，因此，論述明人的鑑賞生活時，需特別重視畫作流通、收藏、以及繪畫題識三個部分，由這三部分的歸納分析，則可對明人的鑑賞觀、藝術觀與生活觀有進一步之認識。

一、透過互相拜訪、集會等方式進行繪畫鑑賞

明中葉以來，文人士大夫的交遊日益頻繁，尤其是在人文薈萃江南地區，文化發展，知識階層的密度相對較高，吳越地區的文化氛圍尤其更加濃厚。知識份子擁有共同的清玩興致，他們經常互相來往，飲酒品茗，賞鑑繪畫。文人們相邀集會，品評各自所藏的繪畫。如陳繼儒（1558～1639）曾在項元汴（1525～1590）那裡見過《蔬盂老圃黃花》，故題曰：「徐賁幼文詩如盤，蔬盂餃老圃黃花。字學晉王廙，畫法董源。余于項氏見之。」〔註22〕又張丑（1577～1643）與沈啓南有所交遊，並奉沈啓南的作品爲傳家之珍品。據載：

> 成化己亥（十五年，1479）秋，啓南客游洞庭，乃不鄙而主我，相敍懽甚。比歸，寫仙山樓閣卷見寄。展玩之，筆法精妙，墨暈神奇，可使前無古後無今，真啓南平生第一傑作也。子孫其善藏之，吾家樓居藉此可垂不朽矣。蔡蒙時中父識。〔註23〕

比例甚多，如祝允明（1461～1527）在登縹緲峰時，借住友人蔡氏之所，有

〔註22〕《太平清話》，卷一，頁16。
〔註23〕《清河書畫舫》，卷一二上，〈沈周〉，頁3上～下。

幸獲得觀賞《石田畫卷》的契機。〔註24〕李日華也有過相同經驗，據載：

> （萬曆十三年，585，四月）九日，……徐生見示王叔明《秋山草堂
> 圖》，山樹點擦，重複黝淡，極類范寬。馮生率徽客二人來，以李息
> 齋《久雨竹》一幅見示，枝葉堆墮，頗盡濕重之態。又梅道人竹石，
> 非真，石田刷絲枯筆小景，下作魚艇柳枝，極有氣韻。文五峰《涉
> 山烟雨圖》，題為懋文先生贈，上則雲湧峰尖，下則烟籠沙渚者，亦
> 一段瀟湘也。〔註25〕

可知文人之間互相交流所收藏的書畫，在明朝可謂為文士主要的社交休閒活
動之一。有時這種欣賞並非有意為之，如李日華於萬曆乙卯年（四十三年，
1615）十二月六日，「偶遇項孟璜，值其裝潢卷軸，得觀梁令瓚《五星二十八
宿真形圖》、陳喜《雪竹鷦鷯》、李營丘《松泉遊旅》、朱南宮《錢塘春曉前》。」
〔註26〕李日華偶然經過朋友家，碰見他正在裝裱（也稱「裱褙」、「裝潢」、「裝
池」。是中果特有的一種裱褙和裝飾書畫、碑帖的技藝，成品按形製可分為卷、
軸或冊頁。）書畫，於是借機大飽眼福。同樣的情況也發生在王穀祥，「雨中
祿之過訪停雲，共觀《歐文忠畫像》及趙氏《蘭玉卷》，焚香設茗，遂淹留竟
日，聊此紀事。」。〔註27〕此外，徐有貞（1407～1472）和劉廷美一同去拜訪
沈啓南，由於主人好客，因而將所收藏之畫冊、史籍與之觀賞與討論。〔註28〕
不論是有意藉畫而訪，或無意偶然，互相展示收藏乃文人們的一種極風雅的
舉止，所以往往也構成明人箚錄、日記與雜筆中的重要的內容。朋友間進行
繪畫品賞，沒有任何目的，純粹出於同行間的交流和分享，只是為了從這一
類清玩和清賞的活動中，獲得共鳴和精神藝術上饗宴。

　　頻仍的交遊與互覽收藏中，除品賞之外，亦常有鑑賞活動出現。陳繼儒
聽說他的朋友俞孺子藏有《蓬瀛仙羿圖》，此圖為冷氏得意之作。冷氏的繪畫
功力兼具吳道子和李思訓的特色，而且陳繼儒認為俞孺子是個具有才華的能
士，所以一直對他非常敬重。據載：

〔註24〕《清河書畫舫》，卷一二上，〈沈周〉，頁9下：「鄉貢進士祝允明，秋登縹緲
　　　　峰，宿蔡氏天繪樓，獲觀《石田畫卷》，因題。」
〔註25〕明·李日華，《味水軒日記》（屠友祥校注，《宋明清小品文集輯注》，上海：
　　　　上海遠東出版社，1996年12月一版），卷一，頁27，萬曆乙酉年四月九日條。
〔註26〕《味水軒日記》，卷七，頁350，萬曆乙卯年十二月六日條。
〔註27〕《書畫題跋記》，卷一二，〈衡山林堂圖〉，頁23下。
〔註28〕《書畫題跋記》，卷一〇，〈沈石田有竹居卷〉，頁3上：「余與廷美同訪啓南親
　　　　家於有竹別業，而舟逆溪風而上卻至酉乃達。主人愛客甚，盡出所有圖史與觀。」

　　聞余友人俞孺子秘藏久矣，令嗣君經牧詩才冠絕一時。余尤愛之重

　　之，一日訪余東佘苕帚庵，攜此相賞，神情灑灑，何啻秦太虛之閱

　　輞川圖也。〔註29〕

陳繼儒因而將這件風雅的事情記載下來。另日，陳繼儒在朋友家看見竹子，
想起夏太常所畫的竹子，而品題《過庭章畫竹》。〔註30〕像這樣在社交交流之
中，夾雜著繪畫鑑賞的活動，在明人生活裡可謂不勝枚舉，石谷拜訪王時敏
（明末董其昌、王時敏、李流芳、楊文驄、張學曾、程家燧、卞文瑜和邵彌
九位畫家合稱「畫中九友」。），王氏見石谷對董文敏之畫愛不釋手，故將此
圖割愛給具有鑑識的伯樂。〔註31〕袁宏道亦有如此經驗，與其兄伯修一同去
拜訪董其昌（1556～1637），雙方對當代畫風提出批評與見解。據載：

　　往與伯修過董玄宰，伯修曰：「近代畫苑諸名家如文徵仲、唐伯虎、

　　沈石田輩，頗有古人筆意不？」玄宰曰：「近代高手，無一筆不肖古

　　人者。夫無不肖，即無肖也。謂之無畫，可也。」〔註32〕

在交流活動中互相觀賞收藏物乃屬鑑賞生活的一部分，而如陳繼儒、袁宏道
二人所記，亦可知對前代或當代的畫風、畫法提出看法與判定，也是鑑賞生
活中不可或缺的一部分，藉由這些觀念的交流，鑑賞的水準相對提高，眼界
亦相對拓寬，同時這些交流活動也使生活更趨於精緻化。

二、繪畫買賣與鑑賞

　　中國書畫從事市場交易的時間可以追溯至唐朝。在張彥遠《歷代名畫記》
中提及：「董伯仁、展子虔、鄭法士、楊子華、孫尚之、閻立本、吳道玄，屏風
一片，值金二萬，次者售一萬五千。」〔註33〕說明唐詩的書畫市場買賣已經成

〔註29〕明・張丑，《真跡日錄》（《中國書畫全書》四冊，上海：上海書畫出版社，1992
　　　　年10月一版），〈冷啟敬篷瀛仙羿圖跋〉，頁419。

〔註30〕《白石樵真稿》，卷一六，〈題過庭章畫竹〉，頁17上：「曾見文與可竹於王敬
　　　　美項子京家、純用漆墨、皆帶篆榴法、子瞻純以怒張為之、益顯旭狂素也。」

〔註31〕明・王時敏，《王奉常書畫題跋》（《中國書畫全書》七冊，上海：上海書畫出
　　　　版社，1992年10月一版），〈題董文敏公畫冊〉，頁924：「文敏于短箋小冊作
　　　　殘山剩水，筆墨酣放，烟雲滅沒儼然具萬里勢真得簡淡高人之致。余購藏之
　　　　二十餘年，適石谷過小齋見之嘆賞不置，遂以貽之。」

〔註32〕明・袁宏道，《瀟碧堂續集》（《四庫全書禁燬叢刊》集部，六七冊，據北京大
　　　　學圖書館藏明萬曆刊本影印），卷六，〈竹林集敘〉，頁8上～下。

〔註33〕唐・張彥遠，《歷代名畫記》（《叢書集成新編》，五三冊，臺北：新文豐公司
　　　　出版社，1985年版），卷二，〈論名價品第〉，頁81。

熟，已經有行、有市、有價格了。到北宋時，據孟元老《東京夢華錄》記載，
在汴梁相國寺殿后的資聖門前，就有買賣「書籍玩好圖畫」〔註34〕的店鋪因應
而生。明代中後期，北京、蘇州、揚州與杭州等地，也都設有專門經營書畫古
董的場所，如北京的「城隍廟」，就有古今圖籍、商周鼎、秦漢匜鏡和唐宋書畫
的買賣。到了清初，古董買賣場所正式和「市」結合，成爲市集的一部分。如
康熙三十三年（1694）以後，北京琉璃廠周圍成爲古玩、書帖字畫的集散地，《帝
京景物略》載：「每歲之正月六日至十五日，則隙地皆有冷攤，古董書畫，就地
陳列。」〔註35〕明末清初著名的收藏家高士奇，就經常光顧琉璃廠，並作詩稱：
「我居京師頗留意，日尋斷帳收殘碑。」〔註36〕

　　從董昌提倡「文人畫」開始，明中期以後，書畫家之取向大致可分爲兩
類，一是以書畫爲怡情悅性、陶冶身心的途徑，以書畫自娛；二則書畫作爲
謀生工具，但不影響對藝術的追求。這反映了不同身分書畫家創作動機之異，
有的以表現文人士大夫之閒情逸趣爲主，有的則爲迎合百姓美化生活、點綴
環境之需要而作。〔註37〕明人崇尚古玩書畫，十分致力於收集各類新奇器品
與各家書畫作品。如有人平時唯一的嗜好就是書畫和器玩：

> 成化己亥（十五年，1479）十一月四日，前安福縣學訓導楊先生卒
> 于京師。……終日與人交，輒傾底裏，遇人相好，或有患難者，有
> 無盡費給之，不吝。于家人生產，泊如也，惟嗜書畫及諸器玩，往
> 往重其值以購求。〔註38〕

有時候，收藏書畫已成爲生活的一部分，心嚮往之，不購之，反而難消心頭
之癢。據載：

> 三十晚來季公撻禪，喜爲人所誘買書畫研山，子弟好書畫，亦是佳
> 況，但少年爲之，則不宜常，苦兒輩不閉門讀書而嘐嘐好古，馳騁
> 於名譽之場，心蔽於此，遂若有鬼以攝之諸喜事。〔註39〕

〔註34〕宋·孟元老，《東京夢華錄》（臺北：臺灣商務印書館，1971 年 1 月初版，據
　　　　人人文庫本），卷三，〈相國寺萬姓交易〉，頁 60。

〔註35〕《帝京景物略》，卷四，〈西域內·城隍廟市〉，頁 37 下。

〔註36〕清·高士奇，《江村銷夏錄》（《文淵閣四庫全書》，八二八冊），卷二，頁 27。

〔註37〕參閱《十七世紀江南社會生活》，頁 240～241。

〔註38〕明·彭華《彭文思公文集》（《四庫全集存目叢書》集部，三六冊，據北京大
　　　　學圖書館藏清康熙五年（1666）彭志槙刻本影印），卷五，〈前安福縣學訓導
　　　　楊公墓誌銘〉，頁 31～33。

〔註39〕明·蕭士瑋，《蕭齋日記》（《四庫全書禁燬書叢刊》集部，一○八冊，據北京

買賣的過程，除了能挑選跟自己契合之作品外，其實也在考驗著鑑藏家的造詣與功力。張丑（謙德）次兄仲服，由於該畫「水墨天成，景色最爲深遠。與予承受先世《野望憫言》畫卷，筆趣正同，品格不相上下，足稱化人之筆」〔註40〕，因而收購唐寅的《越城泛月》小幅。張丑本身也是個鑑藏家，市集店舖成爲他收藏作品的最佳來源。據載：

> 大父沒，而此卷軼去，隆慶己巳（三年，1569）歸之玉芝生。伏讀
> 文五峰題識，雖能闡發爾時諸名家畫品，惜乎失敘圖贈友松一節，
> 猶是未闖前人用意之妙，故爲補書于末。時萬曆己酉歲（三十七年，
> 1609）十月晦日，寓吳門慶雲里，張眽獲于常賣鋪中，籌燈錄藏以
> 志之。〔註41〕

繪畫作品，在明人手中轉手買賣十分頻繁。如嘉興姚禦史，以二十千錢（約二十兩銀）的價格購買黃大癡的《天池石壁圖》與王叔明《岱宗密雪圖》；〔註42〕而趙子昂《秋江待渡圖》原屬常熟陳原錫所藏，後人得之，售予本郡沙家，最後再轉賣給洞庭人士。〔註43〕詹景鳳於《詹東途玄覽編》中，對畫作買賣情形亦有記載：

> 王叔明竹石二，一紙有款，題曰黃鶴山樵。字徑寸餘大，佳，石是
> 大筆亂拓，一幅石下作紛披亂草，一石下作上生亂草，無不奇絕。
> 其最奇在一幅上橫空突出一大枯株，尤駭目也。予幾稀得之，其門
> 下有言，走爲今天下大賞鑒，方遂珍襲以爲重寶，不復示人。頃歸
> 吾同邑汪子固，至所值卅六金。〔註44〕

這幅畫後來以三十六兩金的價值賣給其同鄉汪子固。由上例可知，文人買賣

大學圖書館藏清光緒刻本影印），頁3上～下。

〔註40〕 明·張丑，《歷代書畫舫》（臺北：國家圖書館藏，據民國15年（1926）錦文
堂石印本），〈唐寅〉，頁14下。

〔註41〕 《清河書畫舫》，亥集，〈劉玨〉，頁6上。

〔註42〕 明·都穆，《寓意編》，（《顧代明朝四十家小說》，臺北：國家圖書館藏明嘉靖
間長洲顧氏刊本），卷一，頁10上～下：「黃大癡《天池石壁圖》眞本在陳處
士孟賢家，上有柳道傳詩，下錢鷺之收藏印。又王叔明《岱宗密雪圖》亦在
陳氏，近二十千歸嘉興姚御史，已遭回祿。」

〔註43〕 《寓意編》，頁2下～3上：「趙子昂秋江待渡圖，旁細書官銜，云爲叔固公墓，
上有張伯雨詩。常熟陳原錫家物，後□客得之以售郡人沙生，今二十五千歸
洞庭人家。」

〔註44〕 明·詹景鳳，《詹東圖玄覽編》（《中國書畫全書》四冊，上海：上海書畫出版
社，1992年10月一版），玄覽一，頁12～13。

書畫在明代實屬常見之事。而在買賣過程之中，偶爾也會出現一些溫馨的故事，如宋人繪《有燕龍圖》山水畫卷，元朝時，該畫爲陳永文祖父所藏，但後因故亡佚。其父十分惋惜，但終其一生仍未尋獲。後來錫山的華祖芳偶然購得，他認爲此乃陳氏家傳珍寶，不應私藏，於是歸還陳永之。〔註 45〕永之高興之餘，將它拿出，借社擔觀賞，並把故事原委告之社擔。〔註 46〕

　　書畫的買賣在明人十分常見，以江南的蘇州、松江與嘉興三府爲盛，尤其是藝術市場的完善，使得這類的活動非常活躍。據史料記載，孫檟，字志周，一字仲墻，自號石雲居士，鎮江丹陽人。「名畫、法書，嘗厚酬廣購，以聚所好，久之，牙籤萬軸稱富矣。」〔註 47〕有次，他拿畫作叫其奴僕至揚州販賣，但僕人拿走畫之後就失去蹤影，由於此時正逢倭寇擾海，於是他就到鎮江府金壇縣躲避倭亂。某日，當地士人邀他一同賞畫，才發現此幅正爲其讓僕人售賣之畫。〔註 48〕由此可推揚州可能是當時一處頗爲知名的「畫市」。稱其爲「市」，不僅是因有書畫買賣的利益交換行爲，並且也指明了具流通貨物的功能。

　　何良俊（1506～1573）小時即好書畫，後移居蘇州，與張之象、文徵明諸人交遊，使其鑑賞視野增廣。據《四友齋叢說》載：

> 余小時即好書畫，……性復相近，加以篤好，又得衡山先生相與評論，故亦頗能鑑別。雖不敢自謂神解，亦庶幾十不失二矣。余家法書，如楊少師、蘇長公、黃山谷、陸放翁、范石湖、蘇養直、元趙松雪之跡，亦不下數十卷。然余非若收藏好事之家，蓋欲眞有所得也。今老目昏花，已不能加臨池之功，故法書皆已棄，獨畫尚存十之六七，正恐筋力衰憊，不能遍歷名山，日懸一幅於堂中，擇溪山深邃之處，神往其間，亦宗少文臥遊之意也。然亦只是趙集賢、高房山、元人四大家，及沈石田數人而已。蓋爲取其韻耳，今取古人

〔註45〕《詹東圖玄覽編》，玄覽二，頁 16。

〔註46〕明・朱存理撰，趙琦堯編，《鐵網珊瑚》（《中國書畫全書》三冊，上海：上海書畫出版社，1992 年 10 月一版），卷七，〈燕龍圖楚江秋曉卷〉，頁 657：「陳君永之有宋燕龍圖山水卷，元季國初諸人詩。蓋其大父孟敷所藏，間爲人持去，莫知所之。其父良紹不勝惋惜，終良紹之世不能得。錫山華祖芳偶購得之，曰此陳氏故物也，吾何可私。持歸永之，永之如獲拱璧，出示於予，且道其故。」

〔註47〕明・姜寶，《姜鳳阿文集》（《四庫全書存目叢書》集部，一二八冊），卷二一，〈石雲居士孫君墓誌銘〉，頁 44 上。

〔註48〕《姜鳳阿文集》，卷二一，〈石雲居士孫君墓誌銘〉，頁 44 上～下。

論畫之語，與某一得之見著之於篇。〔註49〕

何良俊說其自身：「所藏書四萬卷，涉獵殆遍。」〔註50〕何良俊之所以能藏書萬卷，是與其所處的環境——「江南」，是個社會較安定的地方。書畫卷軸不向作者直接索取，而是藉由購買的商業行爲來增加典藏，再次顯示了書畫交易於明代熱絡的景象。

　　在明代的繪畫買賣裡，文人除了是創作的主要來源之外，還能從買賣書畫的行爲中獲利，如明代的唐寅（1470～1523）、徐渭與董其昌等人，即是以賣畫作爲主要的生活來源，也通過繪畫來獲得收入。也正因爲如此，所以想要收藏名家書畫必得具備一定的經濟基礎，否則只能眼睜睜看著心愛的作品被納入別人的收穫中。以項元汴爲例，項氏求售松雪翁《廬山觀瀑圖》：

> 項氏攜售松雪翁《廬山觀瀑圖》，紙本，大著色。金碧輝映，全學唐人。雖尺紙經營，而極悠深玄遠之趣，且其寫太白遺照，宛然當日風標。匪趙王孫之妙染，胡能得李王孫之軒舉耶？本身趙氏子昂一印卻眞，其子昂二字係雙鉤廓塡，乃蛇足也。自洪武至成化間，名賢題咏凡十三人。〔註51〕

此幅畫原爲姚綬珍藏，後收納於誕嘉之手，現在轉賣人他人之手。張丑由於缺乏足夠銀兩購買，所以一直錯過收藏的機會，抱憾而記。再看王時敏，據載：

> 舊藏唐宋元畫巨冊，中有趙文敏《東西洞庭圖》，至佳。數年前，爲好事者易去，不可復見，時時往來于懷。茲背臨二幀，筆墨氣韻未能仿佛萬一，略存其大意而已。〔註52〕

王時敏的舊藏，幾年前被好事者買去，神情始終鬱鬱寡歡。因此，藉由腦海殘留印象臨摹（將書畫原本懸之壁上或置於幾旁，觀其大小、濃淡、形勢而學，叫做「臨」；以薄紙覆於書畫原本之上，隨勢用筆，照樣鉤描，叫做「摹」。後泛指以名家書畫或碑帖爲藍本，摹仿學習。）畫作，和眞跡相比當然相去甚遠，只能把大略的輪廓描繪下來。至於王世貞（1526～1590）之弟王世懋，往京城赴任之際，由於愛畫成癖，所以賣掉身外之物來購畫，據載：

〔註49〕《四友齋叢說》，卷二八，〈畫一〉，頁255。
〔註50〕《四友齋叢說》，〈初刻本自序〉，頁5。
〔註51〕《眞跡日錄》，一集，〈項氏攜售松雪翁廬山觀瀑圖〉，頁390。
〔註52〕《王奉常書畫題跋》，〈題自畫大冊爲吳甥德藻〉，頁932。

朱太保絕重此卷，以古錦爲標，羊脂玉爲籤，兩魚膽青爲軸，宋刻
絲龍袞爲引首，延吳人湯翰裝潢。太保亡後，諸古物多散失。余往
官京師，客有持此來售者，遂齎裝購得之。未幾，江陵張相盡收朱
氏物，索此卷甚急，客有爲余危者，余以尤物賈罪，殊自愧米顛之
癖，顧業已有之，持贈貴人，士節所係，有死不能，遂持歸。不數
載，江陵相敗，法書名畫聞多付祝融，而此卷幸保全余所，乃知物
之成敗故自有數也。宋君相流玩技藝，已盡余兄跋中，乃太保江陵
復抱滄桑之感。而余亦幾懼其黨，乃爲記顛末，示儆懼，另吾子孫
毋復跡而翁轍也。〔註53〕

一幅畫，牽扯至內閣首輔張居正，差點連生命都賠上，是王世懋（1536～1588）
始料未及的。於是王世懋將這事記載下來，作爲日後子孫的警惕。從上述史
實可看出，明代畫作交易市場之繁盛，成爲文人鼻息之仰賴。

　　除了「市」作爲固定的交易場所外，文人亦有私下的交易活動，這種交
易行爲背後，有時也蘊涵了鑑賞的成分。若一人不遠千里求購，必定對畫作
眞僞與價值進行一番瞭解。不同於市井上的買賣，這種買賣活動在交易行爲
之外，更具有交流、鑑賞的意味，此風氣爲惟利是圖的販售行爲開闢一處清
境。張丑於嘉靖四十四年（1565）冬季，以十二金的價格，從王鏊（1450～
1524），手中購得宋畫《韓魏公像》，將其藏於項元汴住所。〔註54〕又如陳彥
廉的黃大癡《過板畫冊》二十幅之來歷。據載：

黃大癡《過板畫冊》二十幅，爲陳彥廉作，永嘉張公子貽之橋季沈
季山。季山出示余，飛動幽淡，大異本色。……季山歿，無子，董
玄宰出四百七十金，從其繼子購之。今藏于家，余得以時時飽玩，
陳彥廉曾藏張旭《春草帖》，建春草堂，人多題詠，清鑒可知，大癡
不惜拋撒墨寶如此。〔註55〕

如同前面所說，張丑除花錢購買外，還得對畫作的歷史、藏處及特色下一番
功夫研究，再配合賣方割害，整個買賣才算完成，其中鑑賞的交流是交易完

〔註53〕 明‧郁逢慶，《郁氏書畫題跋記》（《中國書畫全書》四冊，上海：上海書畫出
　　　　版社，1992年10月一版），卷八，〈宋徽廟雪江歸棹圖〉，頁635。
〔註54〕《眞跡日錄》，一集，頁390：「宋畫韓魏公像，米氏書，思陵秘閣之物，墨林
　　　　項元汴家藏。添籍閣眞賞。嘉靖四十四年冬，購于王文恪公孫峰山處。用價
　　　　十二金，莊襲永保。」
〔註55〕《白石樵眞稿》，卷二二，〈書黃大癡二十幅畫冊〉，頁45上～下。

成的重要因素。王世貞爲官宦世家，耳濡目染下，對書畫形成了自己獨到的見解，再加上其自幼愛好詩文書畫，因些對評價書畫，鑑別眞僞等眼光獨到。據載：

> 當時籍分宜入禁內。隆慶初，小璫竊之，朱惠僖領緹騎詰責之，璫投之火。王弇州云：「是癸酉（萬曆元年，1573）秋事，今僅留天壤者，獨此一、二尺煙霞耳。」弇州極喜臨本，購以重貲，不若此卷爲隆準，非蚪髯所敢望也。〔註56〕

這些事件都指出了收藏者必定得具有一定的鑑賞能力，才能準確購得珍畫，然而擁有這種鑑賞能力者，非飽讀詩書古籍的文人雅士莫屬。

既然書畫買賣市場廣大，利潤極高，對收藏者而言，能否選得「眞跡」，成爲交易買賣的重中之重。由此應運而生了一種新興行業，也就是鑑賞畫作眞僞工作的出現。以《寓意編》所載爲例：

> 表背孫生家有人寄賣《三官像》三軸，每軸下有大方印曰：「姑蘇曹迪」，孫生嘗求鑒石田翁，翁云是李嵩筆，曹氏蓋收藏者。又元初，人臨閻立本《水月觀音像》一軸，上有馮海粟詩跋，與《三官像》皆索價太高，經年不售。〔註57〕

書畫鑑賞可謂爲專門學問，不僅要熟悉歷代書畫家的家世、性格及畫風，還要對紙絹、印章、裱褙、題言等有深入研究。有了充足的知識，才能做好書畫鑑賞工作。求教於鑑賞家，成爲書畫買賣雙方交易過程中極爲重要的步驟，「二十五日，蘇賈肆閱畫」，〔註58〕就是李日華鑑賞畫作的生活實錄。除了某些固定的場所定期有書畫市場外，另外還有很多私家書畫古玩店，不少商人見書畫買賣有利可圖，便轉而經營這種活動。李日華於《味水軒日記》中提到，夏賈等人皆爲此間箇中高手。其中人士項老兒，不僅精於鑑賞，本身就爲書畫好手，連李日華也爲其高超的技藝所折服。不過，偶爾也會馬失前蹄，據載：

> （萬曆壬子年，四○年，1612，二月）二十三日，晴。步至六橋，入項老兒店。老兒蓬首垢面，風采如故。俄從塵埃中出雜畫一沓相示。……詢舊所畜杜東原《秋林醉歸圖》何在？則云：「已同數種物

〔註56〕《白石樵眞稿》，卷一六，〈跋小李將軍畫卷〉，頁4上～下。

〔註57〕《寓意編》，頁9上～下。

〔註58〕《味水軒日記》，卷四，頁249。

易得倪迂畫一軸。」即索倪畫，諦觀之，則膺筆也。此老窮徹骨，
不能得余四五金，而東原妙蹟遂不知入何人手，可歎也。〔註59〕
商人在醉飽之餘，也好附庸風雅，留心藝文之事，研習詩文書畫，收藏圖書
珍玩。袁宏道在〈新安江行記〉一文中說：「徽人近益斌斌，算緡料籌者，競
習爲詩歌，不能者亦喜蓄圖書及諸玩好，畫苑書家，多有可觀。」〔註60〕商
人參與書畫的收藏與鑑賞，畢竟與文人士大夫不同，他們的首要目的仍然是
出於牟利。但是由於他們本身有一定的書畫涵養，所以能夠和文人往來相親。

文人雅士作畫之時，多半一時興起，目的多爲陶冶性情，爲臨時起意，
爲興致之所至。也正因爲如此，喜怒哀樂更容易於作品中展現，顯得彌足珍
貴，文徵明也贊同此看法。據載：

> 衡山評畫，亦以趙松雪、高房山、元四大家，及我朝沈石田之畫，
> 品格在宋人上，正以其韻勝耳。況古之高人興到即著筆塗染，故只
> 是單幅，雖對軸亦少。今京師貴人動輒以數百金買宋人四幅大畫，
> 正山谷所謂以千金購取者，縱眞未必佳，而況未必眞乎？〔註61〕

對畫作物質與精神價值上的分歧，也同樣出現在唐志契的文中：

> 畫有價，時畫之或工或粗，時名之或大或小分焉，此相去不遠者也，
> 亦在人重與不重耳。至古人名畫，那有定價？昔有持荊浩山水一卷
> 售者，宋內侍樂正宣用錢十萬購之，後爲王伯鶯所見，加三十萬得
> 之，猶以爲幸。〔註62〕

近現代的畫具有一定價值，但是古畫的價值就難以斷定，可能一文不值，也
可能價值連城，全看鑑藏家的功力。由此可知，購畫是明代的風雅活動，並
且癲開發了文衡山等人從事商業性質的品鑑活動。在交易市場中，鑑定者的
地位因文人的陸續加入而提高不少。所謂「物競天擇」，鑑定者的能力，將隨
著市場而日益求精。然而，既有利潤可圖，就一定有人鋌而走險，往偏峰行。
《焦氏說楛》中載一實例：

> 《清明上河圖》粉本，一大卷，圖爲宋人張擇端所畫。眞蹟余未見，
> 而此本城郭市橋之遠近，屋廬林木之高下，馬牛驢駝之小大出沒，

〔註59〕《味水軒日記》，卷四，頁222。
〔註60〕《袁宏道集箋校》，卷三，頁153。
〔註61〕《四友齋叢說》，卷二九，〈畫二〉，頁263～264。
〔註62〕明・唐志契，《繪事微言》（臺北：國家圖書館藏四庫全書珍本初集，子部八
　　　　冊），卷下，〈古畫無價〉，頁26上。

以及居者行者，舟車之往還雜沓，毛密縷折不可數計，莫不曲盡其
意態，汴京盛時氣象髣髴可見。聞嘉靖間一顯者，以此圖賈奇禍，
因知遠權勢簡玩好，乃持身涉世之律令，不可不謹也。〔註63〕

買賣所帶來的權利是非與利益糾紛，實乃無可避免。唯有遠離金錢的糾葛，
單純地做一個賞玩家，才是安身立命的重要法則。以畫當作金錢、權力來交
易，實在不能不謹慎。

明代江南文人，除了有較穩定的社會、經濟、文化環境外，他們也擁有
較高的地位與較充裕的資金，使他們有足夠時間與精力從事創作與鑑賞。大
體而言，他們所表現出來的以閒適、優雅爲主，但隨著明政權的逐步瓦解，
書畫家的情況也有所變化，有些守志隱居，有些鬻藝謀生，有些以技逢迎，
不同的士人展現在畫風上也是多姿多采的。〔註64〕

三、透過暫借、交換與贈送等方式進行繪畫鑑賞

文人常以借閱書畫的方式來增長見聞，自古以來就是如此，他們在互相
暫時借閱、交換、贈送書畫時，常有書畫鑑賞的行爲。黃公獻將其所收藏的
《孤山人物圖》拿來借友人觀閱，據載：

眞州黃君獻仕南畿民部大夫，以先世所藏《孤山人物圖》示予，篆
者以孤山人物謂林君復也。予謂君復直孤山人物歟？非歟？未暇於
深論也。君寶是圖也，珮玉而心若槁木，立朝而意在東山者歟？予
序斯圖，乃及古今斯人之志，其有旨哉！〔註65〕

互通有無，對增長各自的見識和繪畫賞鑑風氣的盛行起了很大作用。李日華借
朋友的書畫回家，不僅仔細賞閱，而且進行臨摹，因此愉悅地在日記上記下：

（萬曆四十一年，1613，四月）二十四日，假得項孟璜宋人名畫冊
四十二幅，呀一漫評之。……（五月）廿六日，新安胡竹雅攜宋張
即之書《佛遺教經》來質銀去。……得此，晴窗一一視撫，不覺生

〔註63〕明・焦周，《焦氏說楛》（《續修四庫全書》子部，一一七四冊，據北京大學圖
書館藏明萬曆刻本影印），卷七，頁23下～24上。有關《清明上河圖》的研究
成果，可詳參：周寶珠，《清明上河圖與清明上河學》（開封：河南大學出版社，
1997年6月一版），頁209～216，附錄三：《清明上河圖》研究論著索引。

〔註64〕《十七世紀江南社會生活》，頁241。

〔註65〕明・李承箕，《大厓李先生文集》（《四庫全書存目叢書》集部，四三冊，據湖
北省圖書館藏明正德五年（1131）吳廷舉刻本影印），卷一六，〈孤山人物圖
序〉，頁8上～下。

氣頓增十倍，眞異寶也。〔註66〕

從文人的筆記史料來看，除了互相交流外，書畫也是文人士大夫間饋贈的最佳禮品。自古中國人提倡禮尙往來，其中知識份子更注重品味，所以以書畫作爲禮物，無疑是文人之間進行感情聯絡的最好手段。據載：

> 外舅南谷翁，少惆儻有奇氣。在諸生間，言語慨慷，睥睨宇宙，自謂青紫可捨芥取也。……歲乙未三月十又七日爲翁初度，默慕翁之見幾勇退似彭澤，捉節常榮類高松，乃作《淵明撫松圖》引以況壽。雖其所遁世殊事異，然稱引致後之意義，或有當焉。《詩》曰：「維其有之，是以似之。」此之謂也。〔註67〕

李默因爲很欽佩其外舅的急流勇退，於是作畫《淵明撫松圖》爲生日贈禮。這不僅表達了對受禮者如同陶潛般的人格特質與地位的讚賞，也可以展示李默的藝術才氣。

從史料來看，以書畫作爲贈禮，在明代十分流行，無論是朋友間的相與，還是有求於人的禮品，抑或門生和座師、官場上下級之間的饋贈，皆投其所好，以書畫見贈。這種社會風氣也促進了書畫的交流，如李日華的表叔壽誕，他以陳白陽之畫作爲祝壽禮。〔註68〕尋常人家的壽禮多是金銀錢財或尋常用品，文人爲呈顯品味高雅，以書畫爲賀禮，別有一番雅致。這顯出社會各階層品味與習俗的區別。再者，錫山張富爲徐弘祖作畫《秋圃晨機圖》，報答母親養育之恩：

> 錫山張復爲澄江徐弘祖振之，作《秋圃晨機圖》以奉母王夫人。夫人早寡，憐振之有奇骨，聽遊五嶽。每歲旦長跪請期，夫人輒與之期，及期乃還。多秋藤縷縷，機杼聲札札達四壁。母慰勞振之，輒呼振之子岕君誦所課章句，相視愉愉如也。今年春，振之持《凌石圖》見眎，予笑語振之曰：「君治遊甚善，顧吾念之昔司馬遷、李固、唐韓愈、近世李于鱗、薛仲貽之徒，其遊亦何所不極然。」〔註69〕

〔註66〕〈味水軒日記〉，卷五，頁 227～229，萬曆四十一年四月二十四日條：及頁 233，萬曆四十一年五月二十六日條。

〔註67〕明・李默，《群玉樓稿》（《四庫全書存目叢書》集部，七七冊，據浙江圖書館藏明萬曆元年（1573）李培刻本印），卷七，〈淵明撫松圖引〉，頁24下～25上。

〔註68〕〈味水軒日記〉，卷三，頁125：「〔萬曆辛亥年8月〕十九日，梅墟周表叔七旬誕日，扶家君率兒子往稱壽，以陳白陽畫《古薈水仙圖》爲壽。」

〔註69〕明・張大復，《梅花草堂集筆談》（《四庫全書存目叢書》子部，一〇四冊，據中國科學院圖書館藏明崇禎三年（1630）刻清順治十二年（1655）補修本影

友人間也時常交換、借閱畫作，《佘山詩話》載：

> 丁酉（萬曆二十五年，1597）秋，病瘧。借得顧光祿《宋人畫冊》。
> 有宋徽宗題王右丞《山居圖》，載宣和畫譜：「危樓日暮人千里，孤
> 枕風秋雁一聲。」宣和殿書有宋高宗題趙伯駒畫；宋高宗題，馬和
> 之畫、宋周儀畫；宣和御題趙千里倣大李將軍筆；宋高宗題李唐畫：
> 「月團初渤鑰花瓷，啜罷呼兒課楚詞。風定小軒無落葉，青蟲相對
> 吐秋絲。」宋馬和之畫六幅，宋楊士賢畫對幅，南宋趙千里、宋夏
> 珪畫對幅；宋馬遠畫、宋李唐畫對幅；宋徽宗畫對幅；宋毛益畫對
> 幅；宋吳炳畫，宋李迪畫對幅；宋趙孟堅畫蘭花對幅；趙子昂山水
> 四幅、瘦馬一幅；管夫人竹一幅。〔註70〕

雖說書畫有療病之功效過於荒誕不經，〔註71〕但病者宜休息、閒散，觀賞書
畫確具怡情、鬆弛之效，心境開朗，自然藥到病除，甚至不藥而癒。然而，
交換過程並非全屬平和，張謙德即回憶道：

> 白石翁畫蹟，以水墨寫山爲藝林絕品。淺絳色者次之，其大刷色者
> 尤妙，而人間較少。吾家秘藏《春草堂圖》袖卷，絹長約有二丈，
> 青綠奇古，逸趣悠然。且畫法全出董北苑，而稍雜以趙承旨遺意，
> 具尤物也。追思曩日，虞山巖道普氏，曾以石翁水墨《吳江圖》修
> 卷告易，不腆重是先世故物，靳惜不與，幾被豪奪。〔註72〕

有人欲以《吳江圖》和張丑交換這幅《春草堂圖》袖卷，他因珍惜這是先世
故物而不肯交換，結果差點遭到豪奪，這是鑑賞活動中的鄙俗行爲，不可取。

　　在饋贈的往來中，除了贈與名家手筆，由送禮人親自作畫、題字，則更
顯得對受禮者的重視，所以畫作更有珍貴的意義，並且更富有士人文質彬彬
之雅致。在明代，這種方式的贈與活動勘稱熱絡，上自皇帝，下至布衣，皆
有此爲。如宣宗朱瞻基善繪事，曾御書戲寫《烟波捕魚圖》，賜與太監林景
芳，即是此例。〔註73〕親筆繪畫的相贈尤其無價。姚綬爲英宗時登科進士，

　　　　印），卷一四，〈秋園晨機圖〉，頁24上～下。
〔註70〕明·陳繼儒，《佘山詩話》（《百部叢書集成·學海類編》，藝文印書館印行），
　　　　卷中，頁4下～5上。
〔註71〕明·趙世顯，《趙氏連城》（《四庫全書存目叢書》子部，一〇七冊，據北京圖
　　　　書館藏明鈔本影印），卷二，〈客窗隨筆〉，頁2下：「病中靜攝，覺都不佳，
　　　　爲流觀名畫，坐看古書，可忘困頓。」
〔註72〕《歷代書劃舫》，〈沈周〉，頁7上。
〔註73〕明·顧復，《平生壯觀》（《藝術賞鑑選珍續輯》，臺北：漢華文化事業公司，

「為人通敏閑逸，宅心事外。自得之趣，宛如晉人。」〔註74〕此處有段其
佚事：

> 姚綬，字公綬，號雲東逸史。錢塘人。由進士官御史，立朝鯁直。
> 其畫有二種：一法趙千里穠麗工緻；一法吳仲圭渾灝流轉。然不肯
> 率爾酬應，人乞其畫珍藏之者，輒喜不自勝。人或以其畫受于人，
> 即慍曰：「繪事為雅人深致，奈何令傭販者流估價值輕重耶？」視能
> 事不受促迫至者，又在百尺樓下矣。必厚其值百計收之，其高自標
> 致如此。〔註75〕

「物以稀為貴」，姚綬作畫精良，有趙千里與吳仲圭的風韻，然不喜歡沾染市
儈之氣，而作為應酬，所以獲得其畫者皆甚悅。若有人將他的畫拿去賣，他
則會不惜代價的將畫買回，因此其作品評價甚高。另外，名列畫壇「四王」
的王時敏，也不喜隨意贈畫予人，據載：

> 環翁使君，既工盤礴又富收藏。李營丘為士大夫之宗，米南宮乃精鑒
> 之祖，故使荊、關、董、巨真名跡歸其家，乃猶勤向鄙蒙索其點染，
> 荏苒一年未有以應。蓋時見公墨瀋，不覺小巫氣索，欲下筆而輒止者
> 數四。茲于其軺車戎裝，聊仿一峰老人筆意，作小幅丐郢。昔人所謂
> 恆似似人之語，轉覺學步之難為工也。特書以志吾愧。〔註76〕

袁環中向王時敏求畫，過了一年多，王氏才將自己所繪的一幅模仿一峰老人的
繪畫風格的圖送給他。〔註77〕而明末清初時的鑑藏家周亮工，與友人陳章侯相
交十數年，儘管動之以情，但陳氏仍是不願動筆，直到有次赴閩別離之際才以
畫作相贈，作為離別禮物，同時也表達了對朋友的深深情意。據載：

> 章侯與予交二十年，十五年前祇在都門為予作《歸去圖》一幅，再

1971 年 5 月初版，據北平莊氏洞天山堂藏清仿宋精鈔本影印），卷一〇，〈圖
繪・宣宗〉，頁 1：「宣德戊申（三年，1428），御書細寫《烟波捕魚圖》，賜太
監林景芳，上蓋廣運之寶，御府圖書二印，文徵明楷書贊。」
〔註74〕 明・王紱，《書畫續錄》（《中國書畫全書》三冊，上海：上海書畫出版社，1992
年 10 月一版），頁 382。
〔註75〕 《書畫續錄》，頁 287。
〔註76〕 《王奉常書畫題跋》，〈題自畫贈關使君袁環中〉，頁 916～917。
〔註77〕 有時也有例外。如《王奉常書畫題跋》，〈題自畫歸吳聖符〉，頁 919 載：「余
于畫道，雖有癖嗜，未游其藩。比年，愁累紛環，亦與筆墨諸緣落落。聖符
以巨冊索畫，因無興會，且苦難竟，度閣者年餘。新正，偶見玄照郡伯一冊，
備宋元諸家體，精成而兼神逸。反覆展玩悅目賞心，不覺根觸技癢，適遇風
日融合明窗，和墨率意盤礴，遂得十二幅。」

索之，舌敝穎禿弗應也。庚寅（清世祖順治七年，1650）北上與此
君晤于湖上，其堅不落筆如昔。明年，予復入閩，再晤于定香橋。
君欣然曰：「此于爲子作畫時矣。」急命絹素，或拈黃葉菜佐紹興深
黑釀，或令蕭數青倚檻歌，然不數聲輒令止。或以一手爬頭垢，或
以雙趾搔腳爪，或瞪目不語，或手持不聿口戲頑童，率無半刻安靜。
自定香橋移予寓，自予寓移湖干，移道觀，移舫昭慶。迨祖予津亭，
獨攜筆墨，凡十又一日，計爲予作大小橫直幅四十有二。其急急爲
予落筆之意，客疑之予亦疑之，豈意予入閩後，君遂作古人哉？予
感君之意，即所得夥，未敢以一幅貽人。〔註78〕

或許陳章侯覺得年歲已高，友人一別，不知何年相見？因而觸動情弦，以畫直
抒鬱結。爲了感謝友人心意，周亮工一幅都捨不得送人。再如，沈守正在雨中
作畫，急著請教朋友故不等雨停就送了過去：「雨中爲足下作小畫，急欲求教，
故未及燥而即遣之，凍石四方，董帖六本，供清好。名卉佳篇足稱二絕，敬謝。」
〔註79〕這種親自作畫的情意，有時往往超過了畫作的內容或材質，若再加上爲
名加手筆，更顯意義不凡。如陳繼儒所題〈題董宗伯玄宰畫雲林筆意〉：

杜浣花翁詩云：「高簡詩人意。」又衡門詩云：「豈其食魚，必河之
魴。」此雲林老人畫法也，子久、叔明、梅道人及雲林，皆從董北
苑筆。……惟雲林虛和蕭淡，酷類其人。余列倪畫於三子首座，玄
宰甚心開此論，今此幅可謂莊子之郭象矣。玄宰不肯爲人作長幅，
又不肯爲人作雲林筆法，以識韻人少也，乃以贈晉卿，亦把臂入林
之意耳。〔註80〕

畫作是董其昌經過深思熟慮之後，以倪雲林之畫爲材開出的另一新象，實屬
可貴。

在暫借、交換及贈送等方式進行交流時，亦存在著鑑賞活動，通過這些
鑑賞活動，文人生活的品質亦相對隨之提高，這一切對於明代藝術、鑑賞素
養的深耕，起了一定的作用。同時由於文人在畫作鑑賞中的手記，也使得名
作的鑑賞多了一個鑑定真僞的有力證據。如此的實例極多，如謝肇淛曾記曰：

〔註78〕明・周亮工，《賴古堂書畫跋》（《中國書畫全書》七冊，上海：上海書畫出版
社，1992年10月一版），〈題陳章侯畫寄林鐵崖〉，頁938。
〔註79〕《雪堂集》，卷八，頁51上。
〔註80〕《白石樵真稿》，卷一六，〈題董宗伯玄宰畫雲林筆意〉，頁27上。

「此卷（侯延賞畫卷）得之顧道行先生，筆法兼子久叔明而有之，末不署名，後以示王百穀定爲侯延賞畫，當不虛也。」〔註81〕姚希孟之兄長希亮，送他一幅畫作，其後因有沈啓南作的詩題，而確定是眞跡。〔註82〕而正古上人和劉城同郡之郡司有所交遊，曾經作畫、寫詩贈來往。劉城記述此事，表明此作品爲眞跡，勿起疑心：

> 今正古上人與吾郡斯李長度，知交久遊處略同，嘗爲作小畫，及贈答
> 之什赫蹏十數，皆出手筆，正古裝潢成冊，挾以東下，余得見之。……
> 後之考古者得是卷而藏之，墨蹟如日烏，得以僞託疑正古哉！〔註83〕

從筆法、氣韻、題跋、墨蹟及裝裱等方面著手進行分辨，以判定所獲贈畫作之優劣與來源，所需要的即是豐厚學養所造就的鑑賞能力。分判一出，則畫作的價值即可知悉，這是在金錢之外，用以衡量畫作價值的更高原則與方法。趙孟頫之甥王蒙，「傳聞緄菴之父曰蘭坡者，尤能鑒賞書畫，游心藝苑。」〔註84〕王蒙敏於文，尤工山水人物，其鑑賞能力在與蘭坡相交後更上層樓。「六如居士」唐寅在酒後作畫贈送友人：

> 不瞇新收韓氏枯木小幀，全師李成，筆意清逸秀美，當爲子畏絕品。
> 其上題云：「枯木蕭疏下夕陽，漫燒飛業煮黃鱔，與君且作忘形醉，
> 明日驅馳汗浣裳。」友生唐寅，飲承完先生蚪溪草堂中，作此小幅
> 爲贈。〔註85〕

這幅畫最後被徐晉逸買去。由此看到鑑賞者擔任買賣流通畫作者的現象，確實存在，這些交流仍以鑑賞作爲一大支柱，在一般的流通之中注入一點文人雅士藝術品賞的況味。朋友之間互閱收藏畫作的交遊，更是文人表現學識、鑑賞能力的時機。據載：

> 吳郡夏彥哲氏，博雅好古，嘗於市肆中，購得手卷一枚，出示於余，

〔註81〕明·謝肇淛，《小草齋文集》（《四庫全書存目叢書》集部，一七六冊，據江西省圖書館藏明天啓刻本影印），卷二四，〈侯延賞畫卷跋〉，頁25上。

〔註82〕明·姚希孟，《公槐集》，（《四庫禁燬書叢刊》集部，一七九冊，據北京圖書館藏明崇禎張叔籟等刻清閟全集本影印），〈金焦卷跋〉，頁45下：「畫筆玄澹古雅，有出塵之韻，質之賞鑑家謂屬名筆無疑，詞語錚淙，又似觀沈先生之作。」

〔註83〕明·劉城，《嶧桐文集》（《四庫禁燬書叢刊》集部，一二一冊，據北京大學圖書館藏清光緒十九年（1893）養雲山莊刻本影印），卷八，〈釋正古所藏詩畫尺牘卷〉，頁19上～下。

〔註84〕《清河書畫舫》，亥集，〈劉玨〉，頁3下。

〔註85〕《清河書畫舫》，亥集，〈唐寅〉，頁42下。

乃故人宋公仲溫之所作《萬竹圖》也。觀其筆法臻妙，蕭閒澹遠，

多而不繁，葉不苟作，頗似澹遊房山意味。〔註86〕

這些鑑賞雖然不外乎是古人鑑賞的一些技巧，但是能夠出口成章，慧眼識優
劣，並論述出一番意境，乃是文人學識修養及相互交流的結果，這種鑑賞模
式使得鑑賞的深度得到增加，亦使鑑賞生活倍增質感。

四、繪畫流通方式與作品鑑賞關係

　　明代文人的交流活動甚多，以繪畫爲媒介的交流則促進了文人對繪畫，
甚而是藝術觀點及品評鑑賞的交流。而文人對此「媒介」的認識，多從讀閱
古籍史料中獲取，並從中吸收古畫名筆的精華。史料的記載是畫作流通中很
重要的因素。明以前的文人將自己品畫、鑑賞的心得（包括鑑賞的對象、畫
作歷史、作家淵源，以及品賞後的批語）以文字的形式記錄下來，爲當代及
後代鑑賞家提供了寶貴資料。歷朝各代對於流傳的畫作並無完備的保存方
法，每每容易在多舛的歷史洪流中散佚或殘損，後代文人雅士僅能藉著文字
記載，去揣想與感受描述中的畫作。這一些歷史背景知識建構了文人的鑑賞
品味的基礎，有生之年，若可以見到史載的名畫，對文人來說則更是莫大的
喜悅與鼓舞。陳繼儒有幸觀看《香山九老圖》，可作一例證：

此卷位置顧　笑語之狀，覺眉髮間有雲氣，非李河陽不能到也。

樂天往來裴晉公、元微之間，絕無左右袒，與白敏中反覆二李黨

人者不同。此公真可生入虎穴，何止游戲九老會耶！臨卷三歎！

〔註87〕

《香山九老圖》在唐代時即爲名畫，當時劉松年奉旨摹圖，畫史上亦有記載，
足以證明它可貴之處。而陳眉公認爲此卷氣勢不凡，應是李河陽之作。圖中
展現白居易與交友坦率無偏的性格，也令陳繼儒觀圖後再三感嘆。史料圖譜
的紀錄，使明人在鑑賞過程當中能夠有所引援，依據史料作出確實判斷，這
就是閱讀古籍所造成的推動力，對於畫作的鑑賞既能言之有物又能引經據
典，且能免於空談。「百聞不如一見」，徐文長從圖譜中得知《什梁雁宕圖》，
有日親眼目睹，果然深感名不虛傳，據載：

今日觀此卷畫圖，斧削刀栽，描青抹綠，幾若眞物。此于往日圖譜，

〔註86〕《書畫題跋記》，卷六，《宋仲溫水墨叢竹卷》，〈長鄉寫萬竹圖〉，頁碼不明。
〔註87〕《白石樵眞稿》，卷一六，〈題香山九老圖〉，頁3上。

> 彷彿依稀者，大相懸絕，雖比苦茗，尚覺不同。亦似榼水到口，略
> 降心火，老夫看取世間，遠近眞假，有許多種別，不知他日支杖大
> 小龍湫，更作何觀！〔註88〕

筆法如「斧削刀截，顏色如眞」，與徐渭空想相差甚多。眼見的喜悅，難以筆墨形容。連徐渭這樣飽覽群書、書畫「獨步千古」的人，都能產生極大之震撼力，更遑論其他。而這種追求古畫名繪的強烈動機，相對地也推動名人繪畫交流與鑑賞的機會。何良俊觀文徵明畫後亦有所感：

> 衡山先生畫格清逸深秀，當代罕見其儔。況此卷是彷彿趙榮祿者，
> 故尤爲妙絕。具眼者當自得之。乙卯（嘉靖三十四年，1555）九日，
> 東海何某敬觀於青溪宮舍。〔註89〕

許多明人題跋，形式幾乎皆如此這般。「具眼者當自得之」即是告訴後人，親眼見識的藝術感動難以自己；而「觀於某地」的紀錄，也反映明人尋求名畫之勤快。這類交流的頻繁盛況，無疑是明人鑑賞生活中不可輕忽的一部分。

除按圖索驥蒐尋名畫蹤跡外，明人還把收藏繪畫作爲個人生活品味的一個指標，這種風氣也造成了畫作的廣泛流行，從而刺激了圖畫生產創作數量的增加。因此，當代的名畫家門前車水馬龍，求畫者絡繹不絕的情形，在許多文人的紀錄中都可得知一二。如米萬鍾（1570～1628）博學多才，不論書畫皆稱妙品，造成前來求畫者甚多。〔註90〕仲詔「賦性淡漠寡營」，因此對此深感苦惱。不過這種收藏畫作的風氣爲一種流行的自然取向，就難以避免經濟富裕的文人仕進藉此附庸風雅。以下鄒一貴之事，可作說明：

> 鄒一貴，字原褒，號小山，又號讓卿。祖忠倚，父卿森，工于畫，
> 花卉尤精妙。一桂生而穎異，五歲時見父作畫，即學爲小幅。後中
> 第二甲一人，仕爲禮部侍郎，年七十二而告歸。恭祝萬壽，于東昌
> 道中卒，贈禮部尚書。其畫花卉，亞于南田。亦喜作山水人物，未
> 達時游西安，時大將軍年羹堯方煊赫，介觀察某索畫，再辭以疾，
> 竟不與。初入仕，大官有乞畫者，促之急。曰，吾不能爲人役。卒

〔註88〕 明·劉士鏻輯評，《明文霱》（《四庫禁燬書叢刊》集部，九四冊，據中國科學院圖書館藏明崇禎刻本影印），卷一○，〈書石梁雁宕圖後〉，頁50上。

〔註89〕 《何翰林集》，卷二八，〈跋文衡山畫卷〉，頁9上。

〔註90〕 明·葉向高，《蒼霞續草》（《四庫禁燬書叢刊》集部，一二四冊，據北京大學圖書館藏明萬曆刻本影印），卷五，〈奕譜序〉，頁28下：「仲詔博雅多能，蔚稱作者，書畫皆登妙品。乞者踵門，若不能給精之爲累也。」

不應。然其流傳頗多，眞贗雜出，並未嘗矜重也。〔註91〕

這一則清初的史實，也可以反映明人的痼習。鄒一貴的繪畫名氣本就不小，在考取功名後，更是吸引眾多的好事者，這些人假求索書畫之名，實行公關之事。鄒一貴的人品極高，爲保持畫作的精緻，不願提供大量的畫作，作爲達官貴人交際之用。然而，這卻使他的書畫在「流傳頗多，眞贗雜出」。從流傳的廣度來說，這種仿作的確可以將好作品的影響力增大；但若從質感的方面考慮，僞作之粗糙，藝術之價值勢必減半，甚而對於原作者而言，贗品則可能撼動他應有的畫史地位。這也是繪畫過於流通後，伴隨之必然現象，清人如此，明人更是如此。

不過，由上述的史載看來，明代眞正瞭解藝術的文人雅士，對於畫作的**鑑賞**，大致上不脫離兩點：一是以古爲優的基礎原則，一是畫家人品格調以清高爲尙。前者如張大復（1554～1630）的幽默話語中，即流露出以古爲貴的觀念：

> 陳白畫山水六幅，所謂意到之作，未嘗有法而不可謂之無法也。倪伯遠持視世長，相與絕叫奇特。予非知畫者，忽然見之亦覺心花怒開，因與伯遠、世長究問今人不及古人處，其說不能一，予笑曰：「自白陽此等畫出，所以今人不如古人也！」兩人莫對。予曰：「今日但見白調之作，淡墨淋漓，縱橫自在，便失聲叫好，不知其平日經幾鑪錘！經幾推敲！」〔註92〕

看到陳白陽（1483～1544）的作品，淡墨淋漓，縱橫自在，正所謂「意到之作，未嘗有法而不可謂之無法」，令人不禁拍案叫絕！要具備這樣的繪畫功力，平時不知道要經過多少的訓練才能達到。張大復對書畫欣賞並不在行，但突然看到好作品時，也異常興奮。雙方的交談裡，一種以「崇古」的心態不經意流露，這種心態也確實造成了明人對古畫的追求，形成一股頗大的交流風氣。「人品」，亦是文人交流的重要原因，據載：

> 余家以畫著，無過安道先生，蓋其人品高絕，不欲以畫著，而世人高其品壁高其畫。……德充之畫，亞爲董宗伯所賞，顧其意，初不欲以畫著，偶然落筆，直以寫其性靈。〔註93〕

〔註91〕　《梁溪書畫徵》，頁304。
〔註92〕　《梅花草堂集筆談》，卷一，〈畫〉，頁2。
〔註93〕　明・戴澳，《杜曲集》（《四庫禁燬書叢刊》集部，七一冊，據中國科學院圖書

落筆者的優良畫工，若再加上道德高尚的人格條件，則必定可得到明代文人至高的評價。人格確實也是評鑑品賞的關鍵，不僅對畫家已有約定成俗的要求，對於收藏者也自有一套評比標準。由他們登錄的史料，即可得知文人大致的推崇方向，據載：

> 檇李吳仲春後，有姚侍御重向畫苑演法，今春門先生繼之，雅道不至蕪蒸，皆其力也。先生杜門高隱，沉醒宋元名畫，往往盤礴，遂寫數卷，不欲出示儈父，留作子孫衣珠。求見此卷者，先以數斗薔薇露盥手，方可相對欣賞，不然寧緘之長康廚中耳。〔註94〕

明人原本就有以書畫傳與子孫之觀念，春門先生隱居簡出並喜歡宋元名畫，所收卷軸當是為家傳之用，所以不輕易給別人觀賞。這樣悉心照顧畫作的收藏家，常常會因此被記載下來，這也顯示了文人對於收藏者「視如己出」之「同理心」。

　　由閱讀古書史籍而發生與歷史縱向，與當代橫向的交流活動，或是當代流行風潮帶動而促進的交流，這其中多少會出現一些對繪畫的鑑賞品評，存在於交流活動中的鑑賞行為，可以佐證明代藝術鑑賞與生活關聯之深，生活處處皆充斥著鑑賞的活動。頻仍的交流與有目的性的賞玩，則帶動更高層次鑑賞的發展。持續性的欣賞後，經由比較，歸納出某畫家的風格，同時也能形成鑑賞家應具備的獨特眼光。如范允臨（1558～1641）見過趙鸞的《江村平遠圖》與《秋涉圖》後，作出比較：「余昔年曾于義興吳光陸齋頭見趙鸞《江村平遠圖》以為極致，今復睹此《秋涉圖》深為欣幸，《江村》以文秀勝，此則以古勁勝，較之未易優劣也。」〔註95〕范允臨以「文秀」與「古勁」來概稱這兩幅畫的特色，而此兩句是較為抽象之名詞。這代表文人鑑賞品評的最高標準，應不在具體可見的畫作客觀條件上，而是圖畫整體所流露出的精神。再者，如陳靜甫見過文伯仁（1502～1575）的《方壺圖》，張丑因而想起自己過去曾見其作品《驪山弔古圖》，而云：

> 陳生靜甫誇示文伯仁《方壺圖》為顧汝修作。紙本重著色，全學趙千里。精細之極亦復古雅。尤是布景卓絕，足稱無上神品。昔年曾見伯仁《驪山弔古圖》小幅，頗極許可，今復閱此，何啻百尺竿頭

　　　　館藏明崇禎刻本影印），卷一〇，〈引戴德充雪鴻堂帖〉，頁 13 下～14 上。

〔註94〕《白石樵真稿》，卷一〇，〈題過庭章畫竹〉，頁 22 上。

〔註95〕明・佚名，《十百齋書畫錄》（《中國書畫全書》七冊，上海：上海書畫出版社，1992 年 10 月一版），〈趙鸞烟靄秋涉圖〉，頁 541。

更進一步耶！〔註96〕

《方壺圖》是文伯仁為顧汝修而作，或許可稱「神品」。而《方壺圖》和《驪山弔古圖》相較，顯見文伯仁精益求精的繪畫功力。而紀錄中所講到的「紙本」、「著色」、「師法」、「筆法」，即是鑑賞家對於客觀評鑑條件的掌握；而「古雅」、「布景」、「神品」，則已進入抽象的精深鑑賞層面，延續中國藝術評鑑一貫對「氣」、「韻」等等的要求。在交流頻繁的明朝，更加深了這一種概念的使用與落實。如孫鑛所輯《石田山水》曰：

> 吳中推石田畫，咸曰神品，今司寇公亦曰畫聖。此翁畫贋本最多，然余亦曾從賞鑒家獲睹一二眞跡。其氣韵神采信不凡，第用筆終覺粗，於書家乃行草也。宋人謂元章無楷，石田翁未免坐此矣。〔註97〕

王世貞曾看過一些沈石田的眞跡，代表沈石田畫作在當時流行的普遍，優秀的鑑賞家皆稱其作品「神品」。神品的評語，已將沈石田的繪畫推崇至極高的境地，某些更高明的作品，或許可納入「逸品」這一層次，然而其作品水準在明人眼中，甚至凌駕於其上。在此，對於「氣韻」的要求，乃是賡續並發展了中國藝術中固有的特色，相對地，這也影響當時及日後作家的畫風及畫作趨勢。

第三節　繪畫收藏的鑑賞生活

中國古代的知識份子深受儒家影響，凡是不關國計民生，皆是可有可無的。但所謂「達則兼濟天下，窮則獨善其身」，當其在仕途一帆風順，意氣風發之時，自然充盈治國平天下的壯志。若宦海失意的時候，繪畫世界便成了消遣胸懷的主要物件。除此之外，文人自古就注重品行清雅，繪畫與吟詠是知識階層的表徵，也是推行教化的重要手段。唐朝的名畫家至張彥遠亦持這種觀點：「畫者成教化，助人倫，窮神變，測幽微，與六籍同功。」〔註101〕因此，大部分注重品行和修養的文人雅士，在生活中的一種重要的交流活動。但是因為藝術追求及品味的不同，不同的人在收藏畫作的過程中有各不相同的表現。特別是市場的介入，很多人收藏畫作的目的就不僅僅是文人之間互

〔註96〕《歷代書畫舫》，〈祝允明〉，頁11下。
〔註97〕明‧孫鑛，《書畫題跋》（《中國書畫全書》三冊，上海：上海書畫出版社，1992年10月一版），〈石田山水〉，頁972。
〔註101〕唐‧張彥遠，《歷代名畫記》（《叢書集成新編》五三冊），卷一，〈敍畫之源流〉，頁7。

相標榜自己藝術修養和品行，更多的則是爲了謀取利益。但是我們並不能因此就否定或貶低繪畫收藏行爲，甚至是過分貶低收藏行爲稱之爲俗不可醫。錢泳也反對過分貶低繪畫的收藏行爲。他的眞正意圖是提倡「愛之有道」，並且文人收藏繪畫應該與古董商市獪有極大分野。

即使收藏繪畫，不同收藏家亦有不同的價値觀和看法。錢泳有言：

> 收藏書畫，與文章、經濟完全不相關，原是可有可無之物。然而有篤好爲性命者，似覺玩務喪志，有視爲土芥者，亦未免俗不可醫。……大約千人之中，難得一人愛之，即愛之而不得其愛之之道，雖金題玉躞，插架盈箱，亦何異於市中之古董鋪邪？〔註100〕

收藏繪畫與文章經濟不同，如果過於沈溺，難免玩物喪志。古代儒家傳統的理想人格，即是以修身爲本，通過格物、致知、誠意、正心的修養，使人成爲能夠安貧樂道、道德完善的正人君子。自從兩宋程朱理學興起之後，許多文人以儒學聖人，作爲人生修養所追求的目標，力求獲得盡善盡美的人格。

一、收藏繪畫的目的

明代王陽明心學興盛，注重「格物致知」的取向使士人反求理於心。到了晚明，程朱理學逐漸失去崇高的地位，個性之風崛起，晚明文人追求獨特個性的興趣，遠遠大於規範性的完美人格，對待繪畫收藏等也不如前代苛刻。收藏繪畫成爲一時的風氣。書法繪畫作品成爲世人爭相收藏、顯示自身品性的重要標志。世人既深愛此物，故其價格驟增，名畫法書甚至片紙千金，好此道者不惜重金以求墨寶，沈迷其中，甚至達到了癡狂的境地。繪畫收藏必須具備一定的條件，首先必須有經濟實力做後盾，普通百姓甚至一般的文人，對於繪畫的天價只能是望而興歎，何良俊自言：「雖傾產不惜，故家業日就貧薄，而所藏古人之跡亦已富矣。」〔註102〕一些著名的大收藏家也往往爲此付出很重的代價，收藏家胡應麟更是有過購藏圖畫，「月俸不給，則脫婦簪珥而酬之，又不給，則解衣繼衣。」〔註103〕的經歷。有時某些繪畫癡迷者爲了一幅珍貴藏品，甚至願意付出任何代價，留下許多千古佳話。如《繪事微言》記載，王西園爲了買王酉室（王穀祥）所藏的四軸沈啓南的畫，

〔註100〕《履園叢話》，卷一〇，〈收藏·總論〉，頁261。
〔註102〕《四友齋叢説》，卷二八，〈畫一〉，頁255。
〔註103〕明·胡應麟，《少室山房筆叢》（《叢書集成》，一〇冊，據廣雅叢書排印本），卷二，〈經籍會通二〉，頁14上～下。

不惜兩日坐臥畫間，終於以情感動王酉室，以一座價值千金的莊園易走此四幅畫。〔註104〕

「收藏書畫有三等，一曰賞鑒，二曰好事，三曰謀利。米海岳、趙松雪、文衡山、董思翁等為賞鑒，秦會之、賈秋壑、嚴分宜、項墨林等為好事，若以此為謀利計，則臨摹百出，作偽萬端，以取他人財物，不過市井之小人而已矣。何足與論書畫耶？」〔註105〕最符合文人士大夫胃口的，只是高雅而毫無事功的賞鑑，文人看不起那些以畫來牟利的人。何良俊對此就表現的很明顯，「蘇州有謝時臣者，亦善畫，頗有膽氣，能作大幅，然筆墨皆濯俗品年也。杭州三司請去作畫，酬以重價，此亦逐臭之夫耳。」〔註106〕相對的恪守分際與愛惜羽毛的畫者，即在人格、畫作上，都得到讚頌，這即是中國歷來夾帶著作者人格道德操守的一種批評標準。

當然這種人物分類是否合適是值得考慮的，如項墨林在明代繪畫評論者中的地位很高。但至少能看出，他們在繪畫收的過程中具有不同的目的和意識。中國畫論的人文精神，具有深層的內涵化特點，也就是「意存筆先」，畫如其人，書畫同源、詩中有畫、畫中有詩等，對畫家提出了更為內在的意蘊方面的要求，追求以「意」為主的文質彬彬。而賞鑑者不僅需要本身具有較高的藝術素養，同時也要有脫俗的心態，「以為此皆古高人勝士，其風神之所寓。」〔註107〕所謂「風神」，即是一種抽象意境。稍次一等的雖也有心賞鑑，但由於缺乏藝術涵養，在行家看來就只能是好事了，而商人百姓從事書畫的收藏，則純粹出於牟利的目的。

二、繪畫的收集

文人畫開始興起之時，社會上的私人收藏和鑑賞之風也日益流行。無論是社會地位還是藝術地位，從事繪畫的文人士大夫都有自身的獨立性。士人畫家理想的生活和自我形象，就如莊子所揭示的「外形骸而以性天為適」。而對外在的物質享受，則斥膻酪山珍，以泉茗野薺為美味；寡珠寶田宅，以圖畫書帖為富裕；遠姬侍畋獵，以松石古器為玩賞；淡薄功利，以翰墨為能。不逐彪炳功勳，而求風雅之名千古流芳。如此形象才是文人心目中的一等人

〔註104〕《繪事微言》，卷下，〈古畫無價〉，頁26下。
〔註105〕《履園叢話》，卷一〇，《收藏・總論》，頁261～262。
〔註106〕《四友齋叢說》，卷二九，〈畫二〉，頁265。
〔註107〕《四友齋叢說》，卷二八，〈畫一〉，頁255。

也。他們是超然物外、高高在上，是絕無功名之心的高人逸士。

　　明人收藏畫作的嗜好在文人自許清逸的思潮推波助瀾下，產生了較前代更爲盛大的收藏風氣，而這股雅好收藏的風氣，其實早在中國歷史之中醞釀已久。據陳師載：

> 書畫古玩器名物，自有國而言，至宋徽宗之世，可謂極備。觀其書譜、書譜、傳古、考古圖可知矣。惜乎胡騎一入，零落毀散百不存一，自一家而言，聚此物者終然散敗，豈非尤物實者，人心聚向鬼神亦臨之。大有大異，小有小異，非一人一家之私可常守也，達觀者鑒之。〔註108〕

明代所以盛行此風，則與宋徽宗時達到高峰的收藏情況持續流行有關。但另一方面，戰亂造成物器的嚴重損壞，再加上收藏者缺乏安全保存方式，故古書畫器物的收集數量日以減少，同時收藏質量也在日漸降低。如張丑，「吾家先世尚有沈徵君啓南圖贈《維慶府君山水小立幅》，在長兄伯含處。戊午（萬曆四十六年，1618），遭家變失去不可復得，附錄題詠於此。丑志。」〔註109〕《焦氏說楛》也記載：

> 龍眠居士《賓貢圖》，卷首李西涯篆此七字，筆勢飛動，圖六段方物，象馬筐篚，旗幟種種，個別精極毫芒備諸變態神品也。有張貞居黃美之魏國公收附，此中人黃賜所藏，賜於孝廟有阿保功所賞，賣多御府物，美之名琳，舉鄉貢賜猶子也，家有富文堂收藏之盛一時罕儔，今皆散軼矣。〔註110〕

這兩段紀錄都顯示收藏保存畫作的困難。家變使得張謙得失去沈啓南的畫，李龍眠的神態活潑、氣韻生動《賓貢圖》也是如此，因保存不夠謹慎而難逃劫難。明人儘管已經意識到收藏不易，但書畫散佚的情形仍是屢見不鮮。

　　文人間互相交換收藏的畫作是十分平常的活動，張丑爲此間之同好。據載：

> 黃大癡《溪山雨意圖》，此是僕數年前寓平江光孝時，陸明本將佳紙二幅用大陀石硯，郭忠厚墨，一時信手作之。此紙未畢已爲好事者

〔註108〕明・陳師，《禪寄筆談》（《四庫全書存目叢書》子部，一〇三冊，據北京圖書館藏明萬曆二十一年（1593）自刻本影印），卷七，頁四下。
〔註109〕《歷代書畫舫》，〈沈周〉，頁八下。
〔註110〕《焦氏說楛》，卷六，頁35。

　　　　取去，今復爲世長所得。〔註111〕

這是黃公望從前寄居在平江光孝時的作品，當時陸明本以兩張上好的紙、大
陀石硯跟郭忠厚的墨請黃公望作畫，但是尚未畫完，就讓好事者拿走。直到
今時才被世長所藏。通常畫作的流通過程鮮爲人知，幸運者如此幅圖畫，最
後被人收藏，其他的大概只有散佚的結局了。不過從史載也可以得知，文人
對於這種交流收藏的活動是相當熱衷的，「快雪堂」的馮夢禎就是一個熱衷此
活動的人：

　　　　李昇《瀟湘烟雨圖》，筆意瀟灑，……今歲避暑，驥兒囊致二卷其一
　　　　即李昇《烟雨圖》也。余喜趣發現，如臨瀟湘，如見故人。天下奇
　　　　物無盡，願與天下賞鑒好事之家共寶之。〔註112〕

言「天下奇物無盡，願與天下賞鑒好事之家共寶之」，就是一種寬宏的度量。
明人的收藏風氣如此興盛，文人的胸襟度量也定是刺激的因素之一。

　　　　明代雅好收集的文人逸士不勝枚舉，如茅元儀之友瞿稼軒（1590～1650）
愛畫成癖，收藏的畫數量比沈石田還多。茅氏曾前往鑑賞，而欣賞沈石田的
《春雲叠嶂圖》、《春暮詩畫》、《春水船》、《孤梅》；文衡山的《夜景懷唐六如》、
《白描贈玉西室》、《寫小米》、《玉蘭於六如》、《折枝梅於十洲》、《蘇米臨池
圖》；另有子久、子昂的《合作山塘譬較圖》；叔明的《秋山草堂圖》、《所性
齋圖》；懋昭的《撫孤松圖》，這些皆是精品之極。雖然稼軒只謙虛說自己只
能稱上一個愛畫的人，不以鑑藏家自詡，但茅元儀則以「尤物」，來讚美稼軒
收藏品之精良，此爲最上乘的收藏者。〔註113〕然而，文人間較爲常見的交流，
則是將收藏的名畫分享給客人或朋友觀賞，客人或朋友也會針對此畫寫下題
跋或識語，以共襄盛舉。如張丑記載：

〔註111〕《清河書畫舫》，戊集，〈黃公望〉，頁 10 上。
〔註112〕《快雪堂集》，卷三一，〈跋李昇瀟湘烟雨圖〉，頁 7。
〔註113〕明・茅元儀，《石民四十集》（《四庫禁燬書叢刊》集部，一〇九冊，據北京圖
　　　　書館藏明崇禎刻本影印），卷二五，〈觀瞿稼軒藏畫記〉頁 11 下～12 上：「余
　　　　友瞿稼軒給事，有畫癖，所藏最富於沈石田，仄友宋比玉顏其居，曰耕石，
　　　　嘗期余鑒焉。至癸酉仲夏，始克踐之，稼軒所藏實不止。石田氏窮日之力，
　　　　止得竟其三之一。子所賞者，於石田氏爲《春雲叠嶂圖》、爲《春暮詩畫》、
　　　　爲《春水船》、爲《孤梅》；後乎石田氏者，於衡山的《夜景懷唐六如》、爲《白
　　　　描贈玉西室》、爲《寫小米》、爲《玉蘭於六如》、爲《折枝梅於十洲》、爲《蘇
　　　　米臨池圖》；前乎石田氏者，于子久、子昂爲《合作山塘譬較圖》；於叔明爲
　　　　《秋山草堂圖》、爲《所性齋圖》；於懋昭爲《撫孤松圖》，皆尤物也。」

> 元美公藏石田《春山欲雨圖》。今歸董元宰，又藏贈吳文定公行卷，
> 全仿董源。紙本水墨如新，乃是原博表南齋之墓，故作此圖報焉。
> 按四部稿中題跋三年而成，乃平生傑作。其後人絕愛重之。尚爲王
> 氏魯靈光也。〔註114〕

按照題跋中所說，此畫耗三年而成，可謂平生的傑作，因此後人非常的珍惜。
《寓意編》亦記載：

> 盧廷壁藏《小李將軍踏錦圖》、范寬《臨落照圖》，文與可墨竹三幅
> 絹攢，上有大方印曰「文同與可」。米元暉《湖山煙雨》圖一卷，有
> 元暉自題黃松瀑載九靈詩跋。今歸袁戎卿。……廷壁嗜茶成癖，
> 號茶菴。嘗蓄元僧詎可庭茶具十事，時具依冠拜之。〔註115〕

明代文人收集之風與生活樣貌，從文人間互題跋的文字資料，或是其日記、
筆記中皆可略窺一二。在字裡行間裡，即明人好收集之體現。如「好遊兼復
能好文，畫圖筆陳藏殷勤。」〔註116〕這種簡單的句子中，代表明人生活中，
收藏與休閒並列，這也寓意著文人階級對生活水準的基本要求。「好遊、好文、
勤於收藏」，即是判定文人入流與否的不成文規定。當然，最終的目標與高尙
的雅士形象，仍然被定位在隱逸的人格特質上。如梅顚道人（周履靖）「一切
聲華玩好，不入其心，唯喜樹梅，故以梅墟爲號。」〔註117〕其收藏甚豐，並
以此爲人生最大樂趣。在明人心目中，收藏是一種生活，然而這種生活的最
高原則，即是達到隱逸山林，不爲五斗米折腰的陶淵明形象。故此，文人選
擇收藏畫作時，畫作者是否合乎「清高」的人格特質，也是重要的參考因素。
如陳元凱多才且擅作畫，作品所以爲人所珍藏，乃因他給人「清高」形象之
故。〔註118〕

〔註114〕《歷代書畫舫》，〈沈周〉，頁4下。

〔註115〕《寓意編》，頁8下～9上。

〔註116〕明・梅鼎祚，《鹿裘石室集》（《四庫禁燬書叢刊》集部，五七冊，據中國科學
院圖書館藏明天啓三年（1623）玄白堂影印），卷七，〈虎丘贈吳君〉，頁 20
上～下。

〔註117〕明・李日華、鄭琰，《梅墟先生別錄》（《四庫全書存目叢書》史部，八五冊，
據中國科學院圖書館藏明天啓三年（1623）玄白堂影印），卷下，鄭琰〈序〉，
頁58上：「逸之姓周氏，名履靖，檇李人也。性恬淡，無所適，一切聲華玩
好，不入其心，唯喜樹梅，故以梅墟爲號。人以其溺於梅，若有大贅不可藥
石者，故稱之爲梅顚云。」

〔註118〕明・董應擧，《崇相集》（《四庫禁燬書叢刊》集部，一〇二冊，據北京大學圖
書館藏明崇禎刻本影印），序一，〈陳元凱集序〉，頁48上～49下：「（陳元）

　　大體而言，收藏作品皆以前代名畫手筆爲主。產量少的當代畫家作品，也是收藏家爭相蒐集的對象。如鄒孟陽（1574～1643）：

　　　湖上友人鄒孟陽愛畫入骨，藏余（李流芳）畫獨多，見此又欲乞
　　　之。……如孟陽之愛畫，藏之篋中，與余無別，不然十宿引睡之功，
　　　三月窮愁無聊之感，當終身與余作伴，不忍輕擲與人也。〔註119〕

李流芳（1575～1629）與鄒孟陽都十分嚴謹地控管自己作品，即使友人求畫，也鮮少割捨，價值因而水漲船高。再有一例：

　　　李孝廉長蘅，清修素心人也。平生交有二孟陽：一爲程孟陽，善畫；
　　　一爲鄒孟陽，善鑒畫過于程孟陽，以能畫故不無受法縛。而鄒孟陽
　　　居六橋三竹湖山間，每長蘅遊屐所致，必與之俱。乘其頹然微醉，
　　　有意放筆時，輒以紙墨應，無論合作與否，收貯如頭目腦髓。果有
　　　以十五城易者，知其必不爲割好也。長蘅以山水擅長，予所服贋，
　　　乃其寫生又有別趣，如此冊者竹石花卉之類無所不備，出入宋元逸
　　　氣飛動。嗟嗟，其人千古，其技千古，而孟陽爲慶卿之漸離，其交
　　　道亦自千古可傳也。〔註120〕

「果有以十五城易者，知其必不爲割好也。」點出鄒孟陽決不輕易送畫或賣畫的個性，所以爲獲畫作必須使些小手段。如李長蘅若有遊歷一定找他同行，趁其半醒半醉，拿紙筆抒發胸懷之時，藉機收藏畫作。

　　因此，收集者最重要的先決條件，就是必須瞭解何處有好畫名圖。在文人的題跋中，有很大篇幅用來紀錄畫作的收藏者與收藏地。如「王維《江千雪意卷》，藏王敬美家，又見梁伯龍示余《大青綠獅子羅漢》，一軸亦云右丞筆也。」〔註121〕「宋陳居中《蘇李泣別圖》、《居中番馬圖》、《李迪猿》三軸，皆南京人家藏。」〔註122〕這些紀錄，一方面是方便收集者甚而是後代文人，讓他們瞭解並掌握畫作的收藏、流動情形；另一方面，收藏者也能藉此對畫

　　　凱多材善畫，妙有詞翰，雖不出戶，擒擒筆研間，有以自遣。其拈筆造次，
　　　必擇言不爲。近語其字與畫皆精妙，寶貴之。」
〔註119〕明・鄭元勳輯，《媚幽閣文娛二集》（《四庫禁燬書叢刊》集部，一七二冊，據
　　　北京大學圖書館中國科學院圖書館藏明崇禎刻本影印），卷二，李流芳〈畫
　　　跋〉，頁57上。
〔註120〕《十百齋書畫錄》，〈李流芳花卉竹石冊〉，頁544。
〔註121〕明・陳繼儒，《書畫史》（《廣百川學海》，臺北：新興書局，1970年7月初版，
　　　據明刻本影印），頁3下～4上。
〔註122〕《寓意編》，頁3上。

作的背景有所瞭解。這種瞭解，是從純粹的收集活動到具有鑑賞層次收集活動的過渡階段。《稽職方古畫冊》中記錄了收藏處之餘，亦稍微介紹了畫冊內蒐羅的年代，據載：

> 《稽職方古畫冊》二十片，足與韓所藏匹，西蜀郭亨之亦有二十餘冊，備兩宋五代及唐，其中精佳者八九冊耳。許公子伯尚云：「毗陵秦都諫有二十冊，亦片片結綠，予恨未見也。」許云，都諫絕不肯與人看。〔註123〕

此外，如《雪山圖》乃崑山夏孟暘（夏昺，字孟暘，夏　之兄。爲中書舍人，畫學高房山，蕭蕭有林壑氣。）的作品，《鐵網珊瑚》在紀錄時，即對畫者作簡略的介紹：「其書畫平生不多作，故世惟知太常墨竹而不知孟暘。予往年見所書西銘，頗有楷法。此軸爲王世寶所藏，亦不易得也。」〔註124〕除紀錄出處，此段文字也對夏氏的作品所品評，這就是進入收集鑑賞前的一種過渡階段。若能將收藏、鑑賞與生活結合者則更可貴，據載：

> 右《棠竹並慶圖》一卷，古渝州鄒公文載所藏也。文載家植棠而枝生連理，植竹自四節以上分爲兩竿，又九節併爲一，時人皆以爲禎祥之徵。工畫者繪爲圖，士大夫咸爲詩文以紀咏之，並慶之所以名也。余觀古禎祥之應非偶然也，必有可徵之實，斯足以爲慶矣。〔註125〕

而將之與書法、畫風結合收集者，則如《王集詩畫評》所記：「石林詩畫《江千初雪圖》，眞蹟藏李邦直家。唐蠟紙本世傳爲王摩詰所作，末有元豐間王禹玉、蔡持正、韓玉汝、章子厚、王和甫、張邃明、安厚卿七人題詩。」〔註126〕同樣例子也發生在祝允明，「吾家先世尚有蘭香春草二唐圖卷。一爲張習筆，奚昌李良有詩；一爲沈周畫，文林、浦應詳題詠。清眞古雅，并在長兄處也。展觀附志。」〔註127〕從史載中，題寫者不僅將畫作的收藏地點據實寫出，在圖卷末也附上作者與題詠者，這種書寫方式已經與知識發生關係。無論對於畫作的背景瞭解，抑或是對畫作的品評，這種畫作題寫模式在單純的載記資

〔註123〕《詹東圖玄覽編》，玄覽一，頁6。

〔註124〕明‧文徵明，《文待詔題跋》（《中國書畫全書》三冊，上海：上海書畫出版社，1991年10月一版），〈跋夏孟暘畫〉，頁770。

〔註125〕明‧張適，《甘白先生文集》（《四庫全書存目存書》集部，二五冊，據南京圖書館藏清王氏十萬卷樓鈔本影印），卷二，〈書常竹並慶圖卷尾〉，頁14下。

〔註126〕唐‧王維撰、宋‧劉辰翁評、明‧顧起經注，《王集詩畫評》（《四庫全書存目叢書》子部，九冊），〈奇字齋〉，頁16。

〔註127〕《歷代書畫舫》，〈祝允明〉，頁1下。

料以外，已經開始與明人的鑑賞生活環環相扣。

　　朱存理（1444～1513）每次談起家鄉好收藏者，定以沛郡朱永年爲例。有次朱存理拿出一幅畫，爲同郡張溪雲爲朱妻叔父而畫，當時所有觀賞之人皆讚不絕口。〔註128〕所謂「當不逃乎鑑賞」，指出了明文人收集與鑑賞於生活中之不可分割。而滿座親友除了觀賞畫作以外，還會對這件收藏品進行鑑賞，最後也會對主人的熱情有所回應。朱存理有次至南京金元玉家作客，主人出畫呈閱，在主人的邀請下，朱氏隨即爲圖畫寫記，在紀錄中寫到：「此卷（高士圖）今爲南京金元玉所藏。甲辰（成化二十年，1484）正月廿八日，雪晴，元玉邀予登樓觀此，復出紙，俾錄歸，元玉蓋知予之所好也。」〔註129〕主客間來往機會頻繁，促使在收集嗜好之內，多了鑑賞的元素。

　　明文人的鑑賞生活中，收集實佔有不小比例，收集者具有主觀的衡定標準，而在與其他文人交流中，或自己從書畫歷史、畫家背景等知識中獲取經驗，逐漸形成自己一套穩定且具公信力的「一家之言」。顧仲方藏有米元章《山水絹畫》一大幅，「筆既豪縱秀雅出塵，而染又渾化無跡，于淺絳上復用大青綠淺染，明蒨鮮潤可喜，玩之無盡。」〔註130〕詹氏對此幅畫的風格、用色、畫工有精確的鑑賞，顧仲方能收藏此圖，亦非一般庸俗之輩。張丑賞評震澤王鏊寶藏沈啓南《洞庭秋霽》大橫披，「相傳爲濟之學士作。其畫高丈許，潤倍之，筆意（運筆時著意所在及筆畫運轉間所表現的風格、功力。）全出董北苑，位置古雅，點染皆有深趣。生平所見巨幅，此其稱最矣。」〔註131〕對於畫作的尺寸、佈置、點染及筆意，張謙德皆有獨特之見解。但唯有王氏珍藏完備，始有鑑賞之可能，所以王氏定爲兼具鑑賞能力的收藏者。番禺張君藏有趙文敏公的《畫馬圖》，據載：

　　　　右畫馬一幅乃勝國趙文敏公手筆，今番禺張君家藏者也。馬十有六
　　　　匹，其態度各異，天機潑潑咸有飛起之勢，其妙殆不可形容。……

〔註128〕《鐵網珊瑚》，畫品四，〈張溪雲鉤勒竹卷〉，頁 713：「予官翰林幾六年每與
　　　　院中群公商榷其鄉里之好事者，予必以吾沛郡朱永年氏爲稱首。因同郡張
　　　　溪雲先生爲予內人從叔父王伯時父所畫竹觀之，而座中嘖嘖聲不絕諸口，乃
　　　　名品，當不逃乎鑒賞也。予在童卯時則嘗聞先生善畫竹矣，然未知有此精絕
　　　　耳。……今此卷獲歸永年，獨何幸耶。」
〔註129〕明・朱存理，《珊瑚木難》（《中國書畫全書》三冊，上海：上海書畫出版社，
　　　　1992 年 10 月一版），卷二，〈高士圖〉，頁 355。
〔註130〕《詹東圖玄覽編》，玄覽一，頁 9。
〔註131〕《歷代書畫舫》，〈沈周〉，頁 7 上。

張君間屬予題，因書其後而歸之。〔註132〕

畫上有十六匹馬，每匹馬的神態皆異，栩栩如生。張君請張詡題字，這代表收藏家的一種雅好，倘若題字者的文筆與法書不足以與畫媲美，那將為破壞該畫的美感與價值。由此推知，張君除了有收藏的辨別能力外，對其鑑賞畫作及品評文人才華高低的能力亦不容忽視。收集不僅僅是明人生活的一部分，這也絕對可納入他們藝術化、精緻化要求背後的鑑賞生活之列。

不過，在商業如此發達的明代，收藏終難以避免與市場脫離關係，在這個時代，有的鑑賞收藏家們已經具有獲利意識。據顧起元記述，大收藏家胡汝嘉家藏有名畫《江天霽雪圖卷》，傳與其子，後其子歿，該畫遂為馮開之（夢禎）以數十金購去，馮家長子聽說顧起元想購此畫，開價達數百金。〔註133〕嘉興項元汴家財雄厚，亦以古董逐利，其家多藏歷代絕世之寶，為全國著名的收藏家。據載：

> 項氏所藏，如顧愷之《女箴圖》、閻立本《齒風圖》、王摩詰《江山圖》，皆絕世無價之寶。至李思訓以下小幅，不知其數，觀者累月不能盡也，其他墨跡及古彝鼎尤多。其人累世富厚，不惜重貲以購，故江南故家寶藏皆入其手。〔註134〕

鑑賞生活，乃包含著許多不同的層次與面目，也因此通過畫作的鑑賞與鬻藝，多元地呈現出明人鑑賞生活歷史的真實面。

三、畫作的臨摹與偽造

明人賞鑑收藏品時，同時也進行臨摹，以吸取古畫的菁華，提高自己的繪畫水準。「臨摹」本是中國人學習繪畫一種特有的習慣，通過對運筆、點染、構圖與佈局，甚至說是對意境的臨摹，來掌握一位大師的書繪技巧及神韻，從中習得作畫的技藝、精神及美感的提升，成為日後自成一家的基礎。然而現實的情況，能成為「前無古人，後無來者」，宗師級的人，寥寥無幾。多數的畫者仍停留在臨摹的階段，甚至專以偽造大師的畫作來謀生，畢竟真蹟寡而需求者眾，故亦衍生出一個臨摹的市場。文人間不用交易進行交流，以互相觀賞臨摹之畫作的現象倒是頗為常見。如同其他賞玩者，臨摹與偽造之流

〔註132〕明·張詡，《東所先生文集》（《四庫全書存目存書》集部，四三冊），卷九〈題趙文敏公畫馬後〉，頁6下～7上。
〔註133〕《客座贅語》，卷八，頁214。
〔註134〕《五雜俎》，卷七，〈人部三〉，頁28上～下。

首先勢必對畫者有所認識，才可從「相像與否」，一步步磨練技巧，儘管如此，鑑賞的功力也會隨之日益增長。

　　有明一代，臨摹的情形愈加興盛，范允臨對於當代臨摹情況的批評，即可用來說明當時臨摹現象的嚴重：

　　　學書者不學晉，輒終成下品，惟畫亦然。宋元諸名家如荊、關、董、
　　　范，下逮子久、叔明、巨然、子昂，矩法森然，畫家之宗工巨匠也。
　　　此皆胸中有書，故能自具丘壑。……此意惟雲間諸公知之，故文度、
　　　玄宰、元慶諸名士，能力追古人各自成家。……今觀若曾墨浪齋諸
　　　冊，筆筆摹擬古人，入其堂奧而又不襲一家，凡宋元諸公，無不得
　　　其神理，即置之真蹟中，一時不能識也。〔註135〕

范允臨說學畫書法皆學晉代大家，否則必為下等之作。宋元以來的大家，都是心有所本，因而有自己的一番風格和成就。反觀今人不論自己創作，或是摹擬前人之作，都不得要領。范允臨見曾墨浪齋所出之許多畫冊，雖摹擬古人，卻得古人精神，可拿來與松江諸大家相互鑑賞。「筆筆摹擬古人」即是明代文人書畫臨摹的實況，作品水準參差不一，不好的流為抄襲，得不到要領；好的或許可集結成冊。因此在數量上，臨摹作品可知已十分龐大。即使只是臨摹，質感上的要求與精進，則是文人不斷追求的目標。

　　明代文人為何興於臨摹一事，在何種交流情況下，多有臨摹之事？大抵可以分作下列三種情形：互借、為人臨摹與求教指導。其一，互借。誠如前面所說畢竟名畫量少質精，但需求者多，「僧多粥少」的情形下，想藉機表現自己高雅風範，或者遲遲無法獲得真蹟，唯一解決之道即向收藏者借閱，將此畫臨摹後予以保存。如有一幅荊浩作品，被山陰吳晃借出臨摹後，積學日成，其作品也偶有佳評。〔註136〕不過也可能在互借臨摹之後，造成原本繪畫的卷幅增加的情況也時常發生。陳繼儒提及：「余所見王弇州、馬遠水十二幅，極奇絕。囧伯攜至於齋，孫漢陽借臨之，又演為二十四幅。」〔註137〕王弇州

〔註135〕明・范允臨，《輸寥館集》（《四庫禁燬書叢刊》集部，一〇一冊，據上海圖書
　　　　館藏清初刻本影印），卷三，〈趙若曾墨浪齋畫冊序〉，頁29上～下。
〔註136〕明・曹履吉，《博望山人稿》（《四庫全書存目叢書》集部，一八六冊，據首都
　　　　師範大學圖書館藏明崇禎十七年（一六四四）曹臺望等刻本影印），卷一七，
　　　　〈吳晃臨荊浩畫跋〉，頁47：「此畫原本為河內荊浩，吾友汝南李元鎮從故家
　　　　借觀，延山陰吳晃摹，積日乃成。有謂絹可奪古也。」
〔註137〕《太平清話》，卷二，頁6。

和馬遠水的十二幅畫絕妙非常，共相析賞後，孫漢陽借去臨摹後，從十二幅變成二十四幅，可見臨摹作品的水準近於眞跡。這是文人間互借臨摹交流下，意外成就畫壇之美事。

其次，爲人臨摹，這種情況在臨摹作品中所佔的數量也不少。文人求雅，不論金錢俗物，彼此饋贈也多以詩文書畫來表現文人清雅的一面。在繪畫方面，爲朋友臨摹一幅好畫，也是表現彼此情誼友好的現象。如何良俊曾記載：「余友文休承，是衡山先生次子。以歲貢爲湖州教官。嘗爲余臨王叔明泉《石閒齋圖》，其皴染清脫，墨氣秀潤，亦何必減黃鶴山樵耶？」〔註138〕文嘉（1501～1583）畫功精巧自不在話下，然爲朋友臨摹作畫之情意尤可貴。何氏以「皴染清脫，墨氣秀潤，亦何必減黃鶴山樵耶？」稱讚其畫之精，亦表現出對朋友盛情之感謝與感動。再如，「京口張氏所藏畫冊，翁遭家難時避地丹徒張修羽（覲宸）家。張氏古跡最多，翁乃臨摹其精粹者與之，故其所得多且佳也。」〔註139〕董其昌曾受援於張家，張家雅有收藏之好，董其昌故而挑選了其中最精粹者加以臨摹描繪，爲之錦上添花，以資感激。

爲人臨摹的動機不一，爲友情，爲報恩，亦有爲求人指教者。如王時敏有此經歷：「質翁老先生家藏名畫多宋元人眞跡，南北鑑賞家皆取則焉。忽來索拙畫，羞縮之久，乃摹子久《夏山圖》之幅請教。」〔註140〕面對素來以鑑賞收藏聞名的質翁先生前來索畫，王時敏謙讓之餘，只能從命。在此，「求教」雖屬謙辭，實際上應爲贈與交流。不論爲何，爲人臨摹的情況很多，其中動機則由授受雙方的互動關係而決定。對於學習者而言，臨摹則爲有所本，有所對照的練習機會，以臨摹之作求教於行家，則是進步神速之捷徑。據載：

因翁先生妙筆入神，復具精鑒，凡晉、唐、五季、宋、元名家眞，盡歸其家。海內推收藏之富，不啻珠林玉府。余嚮往有年，顧以江流帶隔，末由褰裳造請一窺清秘之藏，居恒快快以爲歉事。惟時從友人扇頭見公墨戲，瑰瑋奇特，雖率爾點染，悉備古法，非近代所能企及，輒心形俱服，推爲當世第一。比來畫道入魔，正法眼藏非公誰歸，每司以拙筆請政，而病目經年，筆硯久廢，遂爾逡巡不果，茲因弱水丈見過，云將即日造謁。道公于筆墨有深嗜，即小兒塗牆

〔註138〕《四友齋叢說》，卷二九，〈畫二〉，頁268。

〔註139〕《平生壯觀》，卷一〇，〈圖繪・董其昌〉，頁117。

〔註140〕《王奉常書畫題跋》，〈題自作夏山圖〉，頁918。

欣然許與，勿吝指誨，不覺悵觸技癢，勉拭昏瞳，效子久筆意作小
幀博粲。實仰大方玄鑒，天于就正，忘其醜惡，非敢操斧工倕之門
也。〔註141〕

　　因翁先生精於繪畫，擅於鑑賞，凡是魏晉後的名畫皆有收藏，是公認收
藏大家。王時敏對於因翁先生的繪畫嚮往已久，但是卻因為距離的阻隔，未
能一睹廬山眞面目，而飲以為憾。這次因為諶弱水丈人要去拜訪，才有如此
契機，而以臨摹畫請因翁先生指導。明代文人鑑賞之風如此盛行，以臨摹之
畫求教名家，所獲得長進必定很大。對已經頗有名氣的人而言，即使臨摹別
人的作品，也是平時練習的好方法。如董其昌：「余家有趙大年《秋江歸棹圖》，
仿其意為此。」〔註142〕以上大抵是明人臨摹畫作的主要行為與目的。

　　既然臨摹之作增多，則必有優劣之分；臨摹不好甚至極差者，當然無法
列名史冊。史料中出現對於臨摹畫作的品評，是明人鑑賞生活中很重要的一
個部分。如陳繼儒評曰：「仇英倣宋人《花鳥山水畫冊》一百幅，在項希憲家，
亦能品也。」〔註143〕范允臨言及沈石田的《端陽景》甚難臨摹，「《端陽景》
最難脫俗，即之則落套，離之則遠影。石田先生數筆蕭蕭，不即不離，而自
然景與意會，眞神筆也。第一種蒼勁潤古，最難摹其筆趣，宣遠為景，洋摹
酷似，優孟衣冠，米水春藍，未知孰勝也。」〔註144〕只因「最難摹其筆趣」。
又張丑也記載：

尤管卿藏啓南盛年山水畫冊，計十六幀。其高皆尺有半，闊幾倍之。
一一倣倣名家，水墨淺絳悉備，而結尾採藥一圖全法董源，筆細尤
為卓絕，兼小楷詩跋極勝，不減鄭虔三絕也。錄之以傳好事者。詩
跋大如菽顆，結構精謹。與採藥同幅更奇。〔註145〕

臨摹並非創作，在畫法、用色上皆有所承，只是缺少原創性。對品評為「能
品」、「酷似」及「全法董源」的臨摹者而言，是對其繪畫功力的肯定，表示
作畫者能掌握原作的技術性面，而達到「相像」的地步。若是鑑賞者使用類
似「有所勝」之語句，則表示較「相像」更上層樓。臨摹者在技巧達成之外，
已能有自己的風格展現於畫中，即「青山於藍勝於藍」。王時敏藏趙大年《湖

〔註141〕《王奉常書畫題跋》，〈題自畫贈季因士〉，頁933。
〔註142〕《十百齋書畫錄》，〈董其昌書畫冊〉，頁628。
〔註143〕《書畫史》，頁4下。
〔註144〕《輸寥館集》，卷六，〈跋吳宣遠摹石田翁端陽景〉，頁25下～26上。
〔註145〕《歷代書畫舫》，〈沈周〉，頁6下。

鄉清夏圖》,「柳汀、竹嶼、茅舍、漁舟,種種天趣,非南渡後人可及。石谷此圖仿佛相似,而清遠疏朗過之,洵稱冰寒于水。」〔註146〕那石谷的摹擬十分相似,但事實其氣質更勝原畫。〔註147〕而夏雲《欲雨圖》本是梅花道人作品,劉僉憲向夏太常臨摹,張丑觀後,嘆其果真為優秀之作。「嘆賞奪真」即是讚嘆有所勝出,達到如此境界的畫作,已不能以「臨摹」稱之,大約可將之視為「創作」。若能達到「跳脫」原作之程度,則更屬難能可貴。

　　對臨摹作品的品賞,也是明人鑑賞生活中很重要的一部分,實際上含有「鑑別」的意義。文人對真品的瞭解,可用於評論、賞析他人臨摹的相似度。此外,這仍有助於文人對來歷不明的畫作作出判斷。如陳繼儒看過徐太常收藏的《輞川圖》後,覺得此非王維真蹟,應是宋人臨摹作品。據載:

> 宋秦太虛久病不起,高符仲攜《輞川圖》至,曰閱此可以愈病。太虛展玩喜甚,若與摩詰同入輞川,疾遂愈。徐太常家輞川一卷多名跋,吳匏菴題其後,云此卷宋人藏漆竹筒中以之挂門後,啟視乃《輞川圖》也。余觀之即未必果出右丞,然絹素極細,卻是雪景以浮粉著樹上,瀟灑清韻,應是宋人臨本,非後人可到也。〔註148〕

再者,如董其昌名氣甚大,故所流傳董其昌作品即有真偽,但並不容易分辨。擅於評賞臨摹之作的鑑賞家則駕輕就熟,據載:

> 先君云:與思翁交游二十年,未常見其作畫案頭。絹霤竹簏堆積,則呼趙行之、葉君山代筆。翁則題詩寫款,用途張以與求者而已。……真贋混行矣,然真贋區別一目擊而知之,但真跡時有註誤處,不可聽人之指摘,輕為去取也。〔註149〕

更高明的鑑賞家,則可以從眾多超群的臨摹作中,鑑別出其中高下。如陳繼儒即是此間高手。據載:

> 《煙江疊障圖》乃王晉卿都尉所作,後有粉箋書煙江歌,為東坡先生筆,此卷在王元美先生家,余得之,已摹蘇跡入晚香堂帖。獨晉

〔註146〕《王奉常書畫題跋》,〈題石古仿趙大年畫〉,頁925。
〔註147〕《歷代書畫舫》,〈劉珏〉,頁1上～下:「劉西臺臨梅道人《夏雲欲雨圖》。……右原本為《夏雲欲雨圖》,寔出梅花道人之筆,□蓄夏太常所。劉完庵僉憲假臨幾月始就績,當時示余為之嘆賞奪真,僉憲公益自珍愛。僉憲既觀化,其孫傳知先生所惜益加敬焉。因索予疏,其所自云:『宏治乙丑(十八年,1505),三月修禊日,沈周題。』」
〔註148〕《太平清話》,卷一,頁21下～22上。
〔註149〕《平生壯觀》,卷一〇,〈圖繪‧董其昌〉,頁119。

卿圖失傳人間，後又見項玄慶藏《煙江疊障》一卷，則文徵仲、沈

石田悉力以敵元章筆意，未若玄宰之瀟洒出塵也。〔註150〕

陳繼儒本身能著手臨摹，在鑑賞項玄慶所藏畫作時既可判別此非眞跡，而爲
米元章之筆，又可鑑別出文徵仲與沈石田等大家的臨摹雖精緻，卻不如董玄
宰所摹之「瀟洒出塵」。於臨摹而言，此可謂爲鑑賞之最佳境界。

四、繪畫的保存與流傳

李日華於《題畫冊》中說：「但得終身啖白飯、羹魚、法酒、精茗，家有
藏書萬卷，石刻千種，長年不出戶，亦不引一俗漢來見，如此七八十年即極
樂國人也。」〔註151〕如李日華所言，能夠擁有萬千收藏相伴終老，是明代士
大夫的普遍想法，收藏對他們而言，已經不是僅僅爲興趣嗜好，同時代表了
一定的社會地位。名人並不是將收藏置於一種功利手段，而是將之融入日常
起居生活之中，以魏晉南北朝隱逸清尚風格作爲目標。不問世俗，游獵於藝
術裡，更能襯托出個人涵養的高低。這已成爲一股社會風氣，一種群體意識，
以至於個人以此沽名釣譽的動機似乎已不是那麼重要了。如此心態也促使士
人有意識地收藏「傳家寶」。明人給在不同因緣際會下，無意間形成的傳世珍
品，賦予了一些個人或家族歷史意義，企圖使之流傳，其心態確實可議。從
歷史長時間發展來看，文物被有意識、有效地保存，當然值得大書特書。然
而私人保存，必須得承擔「家變」或「國難」等可能終止收藏的變因，或收
藏散佚與殘損的風險。

這種收藏名畫的心態，在明代士大夫中，比比皆是。「徐晉逸藏實父《蓮
溪漁隱圖》一軸。絹本淺絳色，細潤之極，亦復清逸超群實爲仇畫第一品。
今歸其弟太沖矣，至今尚在夢想。」〔註152〕徐晉逸收藏有仇英的《蓮溪漁隱
圖》一卷，是仇英畫作中的代表，不過張丑一直夢想要得到它。而部分收藏
家和文人過於喜歡某畫家或是某類的作品，就特別致力於收藏該類，並且以
能收藏齊全爲幸事。如李日華，「雪舟僧喜藏雲林畫，暇日出觀，余得一一錄
其題語，時一玩之，以當過屠之嚼。」〔註153〕他們也因各自的眼光與因緣，

〔註150〕《白石樵眞稿》，卷一六，〈又題董宗伯畫煙江疊障圖〉，頁27。

〔註151〕明・李日華，《竹懶畫賸》（《李竹嬾先生說部全書》臺北：國家圖書館藏，據
　　　　明啓禎間橋李李氏家刊清康熙乙丑（24年）修補本），卷二，頁11下。

〔註152〕《歷代書畫舫》，〈仇英〉，頁19下。

〔註153〕明・李日華，《六研齋筆記》（臺北：國家圖書館藏，據明啓禎間原刊本），卷

對某件藏品情有獨鍾，這是屬於在愛好的心態下收藏與保存。

　　在明代鑑賞風氣助長下，對藝術品何以能流傳，文人士大夫自有一傲鑑賞標準。他們將流傳的收藏品置於品評中，士大夫則會提出自己看法，並說明何以流傳之理由。如品評《江山雪霽圖》：「慧鑑，姓徐氏。杭人，善書及畫，居惠山。傳有《江山雪霽圖》，珍爲逸品。」〔註154〕「逸品」之稱，乃是作者爲其流傳所審定之價值。李師訓之子李昭道，以絕妙山水畫聞名，「李昭道山水妙絕，名噪開元天寶間，……獨此卷精巧煥發，流傳五百餘年，而神物猶在，應有呵護之者，余嘗見仇寔父《海天落照卷》，蓋摹昭道筆，正與此卷相類。」〔註155〕但僅此一卷流傳後世。陳繼儒曾看過仇寔父的《海天落照卷》，就是描摹李昭道此卷。我們可以說，品鑑畫作的流傳，在某一程度上，可爲明人收藏者指引一盞明燈。故此，文人亦可由此類，預言某藝術品是否能流傳，如范鳳翼給楊贊皇的信中就提到：

> ……近之佳畫入神，思求未得，尚待駕回。切想人欲長生萬古不朽，惟文章是然，人物、山水、花鳥皆與天地合，則畫亦與天地合，其精微生氣，畫即文章。晉魏六長，唐宋元明，凡畫譜所載，盡多奇品，如湌霞茹芝于層城方壺中，雖或形以久亡，名卻不與形亡，眞可謂長生萬古矣。吾兄之畫，今已無上，當不遜沈、唐、文、陳諸公，且不徒應人手筆，還當靜歸使畫品入禪，將與顧、陸、張、吳下至米、蘇、高、倪並垂不朽爲妙。近里中釋修去，非俱學此道，皆佳望吾丈同引進之可耳。久未修候，特作俚言布思，仰惟垂鑒臨風，豈任神馳。〔註156〕

范氏本著他對楊氏圖繪之鑑賞，認爲兄長的畫也能與米芾、蘇軾般的流芳萬世。再如張丑所記：

> 廷美《秋山水閣》一軸在予家，按題爲東禪寺福公作詩文、書畫皆精，足稱四美具也。又見廷美夜景小幀，筆法尤精。題云：「中秋對月思親圖，成化戊子（四年，1468）彭城劉玨畫。」相傳寫贈沈啓

三，頁31下。亦有相同之例：「張長史草書《蘭聲帖》，宇如掌，雄宕高逸，出於天成，終日玩之，不能釋手，文氏父子跋之，蓋唐跡之無可疑。」

〔註154〕《梁溪書畫徵》，〈方外〉，頁306。

〔註155〕《白石樵眞稿》，卷一六，〈跋小李將軍畫卷〉，頁4上。

〔註156〕明·范鳳翼，《范勛卿文集》（《四庫禁燬書叢刊》集部，一一二冊，據北京圖書館北京大學圖書館藏明崇禎刻本影印），卷四，〈與楊贊皇〉，頁23上～下。

南者，今在顧氏。二畫堪爲伯仲。〔註157〕

而這兩幅畫現藏於顧家，兩幅的優美難分軒輊。由此可知，明人鑑賞之風已完全實踐在生活之中，而影響所及，他們對於畫作所以流傳之因，流傳應具備何種藝術條件，有了自覺的發現與體悟，而對於收藏物的鑑賞則使這種自覺更加鮮明。

理性之外，情感的因素亦促成畫作的保存與流傳。能爲「傳家之寶」，必定此畫作與家族有特殊的情誼。對於畫作者與收藏者而言，若能再次見到自己送出或轉手送售之畫作，那一份欣喜驚訝，自是難以言喻。祝允明記載：「杜君九歌圖，向僑余舍，手造藏四十年矣，今持歸吾。子儋以詞賦不遇者靈均，以詞賦遇者長卿，長卿視屈，猶子視父也。」〔註158〕杜君的《九歌圖》向來是放在祝家，收藏了四十年，今日才將它歸還。這種感嘆光陰荏苒的情懷，藉著重遇多年前的創作而激發出來，點出了收藏保存圖畫時重要的感性因素。

此外，「失而復得」的情緒，更能使人加倍珍惜難得重新擁有的作品。在此，藝術的成分高低已墊居於情感因素之後。據載：

> 先大王母，方以嘉靖改元週甲子，有繪《蟠桃圖》爲壽者曰：「張環筆力遒細，有宋元人風慨，而世不多傳。」其品故在妙能間，上有序，侍御改亭先生作，大王母弟也。詩于左者曰：德興訓導周秋汀瑞、餘干令關時望雲、瑞安訓導鄭子充近仁；右上：杭令高歸田以政、樊府教讀王眞愚；下則僉憲周鶴村、孝廉吳純甫中英，皆當時知名士。圖藏先九德家，萬曆癸丑（四十一年，1613）光甫弟歸。予自先君歿，不幸廢視，家藏殆盡，得此如還珠返璧，悲喜不勝，亟付裝潢家，表而新之。久雨初晴，將命桐曝書畫，復紀其事，屈指春秋，蓋九十四年于茲矣。萬曆甲寅（四十二年，1614）四月初五日。〔註159〕

圖畫原藏於九德家，後光甫將其送還張大復，這個時候張大復之父已仙逝，而家裡收藏多已失佚，這時突然得回這幅畫實在令人不勝唏噓。要將這幅畫重新新裝裱收藏起來，屈指一算，據上次裱褙的時間已九十四年前了。以上事件，很清楚地表現出明人對於失而復得畫作的珍惜，附加著一份作者家族

〔註157〕《歷代書畫舫》，〈劉珏〉，頁下。

〔註158〕明·祝允明，《懷星堂全集》（臺北：國家圖書館藏明萬曆己酉（37年）吳縣知縣陳氏刊本），卷二四，〈九歌圖記〉，頁15上。

〔註159〕《梅花草堂集筆談》，卷一一，〈張環蟠桃圖〉，頁25下～26上。

的時代流變，與對先人的懷念，有感於事異時移之迅速變遷，此圖畫成為家族共同記憶，紀錄著歷史腳印。由此更一代傳承一代，奉之為「傳家之寶」。

中國家族素有的家門、家規與家風一旦形成，即可能成為後代的規條或家訓。「傳家之寶」亦是，它代表著家族的精神與歷史，後代子孫自有無條件捨身保存與傳承責任。以孫慎行（1564～1635）為例：

> 家有唐張公藝《九世同居圖》一軸，相傳以為姑蘇周巨作也。……先君貧居至鬻田宅為朝夕，獨不忍鬻畫。……人覩孤兄弟又皆椎朴無玩好，且官貧何不以是鬻？嗚呼！先君不忍棄之昔，而孤兄弟獨忍棄之今乎！〔註160〕

孫家藏有唐朝張公藝《九世同居圖》軸，從祖父輩傳至父親，孫父不見得會鑑賞，但就算窮到要變賣田宅，也不忍心賣掉此畫。後來父親死了，孫氏兄弟亦不敢求售。就像是歐陽修對《七賢圖》，蘇東坡於《四菩薩閣》之眷戀，皆為了保存父親的遺願。而張公藝《九世同居圖》為古今所推崇，理當保存而為傳家之寶。再者，朱吉也提及：

> 洪武己巳（二十二年，一三八九）夏四月，吾兄復吉攜其子珪歸，自寧夏省墓，持先世《睢陽五老圖》一卷。宋元及今薦紳先生多題識于後，令吉寶藏于家。嗚呼！斯卷相傳幾三百載，吾兄間關萬里者又二十餘年，恆與身共，幸獲無恙，吉敢不肅承寶藏哉！……大明車書萬里，故能返此圖于鄉梓，吉也敢不承寶藏哉！雖然欲知先世之烈，每一拜圖而興孝思者，豈可使此有而彼無哉？因重繪副本，錄諸題詠，吾兄持還以示珪、璠。庶幾吾子若孫共保家世于永久也。
> 是歲八月望，弟吉端肅拜書。〔註161〕

朱吉收藏《睢陽五老圖》，這幅圖畫已流傳近三百年，再加上兄長行遍千里帶回，怎麼敢不好好收藏？朱吉叫人重新畫了副本（摹本，書畫原作的臨摹複製品。摹本一般是為了保存原作又利於流傳而製作的。由於臨摹人水準不同，摹本接近原作的程度也不一。在書畫原作失傳的情況下，有些摹本對研究原作也有一定的參考價值。），兄長拿回家去後交給兒子，並希望後代子孫可以

〔註160〕明・孫慎行，《玄晏齋集》（《四庫禁燬書叢刊》集部，一二三冊，據北京大學圖書館藏明崇禎刻本影印），〈家行・畫記〉，總頁90。

〔註161〕明・朱吉，《三畏齋集》（《四庫全書存目叢書》集部，二六冊，據復旦大學圖書館藏清鈔本影印），卷一，〈題睢陽五老圖〉，頁12下～13上。

永久珍藏。此即是對「傳家」之畫無條件的責任。畫的藝術成分顯然已被情感凌駕，傳承的家族榮辱與精神，全寄寓於傳家畫上。這種模式，有效地使得畫作完整地被保存流傳，然而，家族的興盛衰敗與子孫的優劣，即成爲其中最大的風險所在。

　　從一些史料之中可以間接地瞭解名人保存畫作的經過，如李東陽記載《清明上河圖》的保存過程：

　　李閣老東陽〈清明上河圖後記〉云：「右《清明上河圖》一卷，宋翰林畫史東武張擇端所作。上河云者，蓋時俗所尚，若今之上冢然，故其盛如此也。……此畫當作於宣、政以前，豐、亨、豫、大之世，卷首有祐陵瘦筋五字籤及雙龍小印，而《畫譜》不載，金大定間，燕山張著有跋。據向氏《書畫記》，謂與《西湖爭標圖》俱選入神品，既歸云祕府，至正間爲裝池，官匠以似本易去，售于貴官某氏，某守眞定。主藏者復私鬻之于武林陳彥廉氏，陳有急，有聞守且歸，懼不能守，西昌楊準以重價購之，而具述其故云爾。後又爲靜山周氏所得，吾族祖雲陽先生爲跋其後，又有藍氏珍玩、吳氏家藏諸印，皆無邑里名字。不知何年復入京師，予始見于大理卿朱文徵家，爲賦長句。後爲少師徐文靖公所藏，公未屬纊，謂雲陽手澤所在，治命其孫中書舍人文燦以歸于予。鳴呼！韓退之《畫記》，其所關繫幾何？旋復喪失，獨其文奇妙，故傳之至今。今有圖如此，又於予有世澤之重，而予之文不足以發之，姑撮其要如此。」〔註162〕

宋人張擇端所繪的《清明上河圖》，前一部份是李東陽介紹其由來與形式；後面部分則述說元明時代畫作的下落，經由不斷轉手而保存畫作。這大概是在沒有博物館、美術館的年代，畫作唯一的命運。名畫能否得到妥善的照顧，只能取決於「運氣」，也就是收藏者的優劣。遇到好的伯樂，保存下來的機會就隨之增加。如《聽雨樓詩畫》即是一例：

　　右《聽雨樓詩畫》一卷，元季及國初，諸名公爲吾蘇盧山甫父子之所作也。永樂間，流落錫山沈誠甫氏，誠甫嘗求王內翰達善記卷中諸公出處之大略，藏之以爲至寶。……聞吾相城沈翁孟淵，博雅好古，其子若孫多賢而且才，必能賞鑒乎此，可以寶藏于永久。不遠百里持來奉翁，翁一見之喜，乃以厚禮答之。……翁之子孫寶而守

之，又奚知其爲盧氏物耶！翁之孫啓出初以示予，僭贅于左方，云：

「成化庚子（十八年，1420）清明日，長洲陳頎識。」〔註163〕

張丑紀錄了《聽雨樓詩畫》的收藏經歷。在永樂年間，藏於錫山沈誠甫之手，他將此畫當作至寶一樣的收藏。後來聽說沈澄博好古物，而且子孫賢能，一定有能有效的鑑藏，因此將它送給沈孟淵。後來沈孟淵的子孫也的確十分用心的收藏，沒有辜負沈誠甫的期望。

對於保存畫作，收藏家自有一套方法。如擔心反覆展閱使得畫作有所折損，開國皇帝朱元章的皇太子朱標，特命人重新裝裱製成卷軸。據載：

> 宋濂侍經于青宮十餘年，凡所藏圖書頗獲見之，中有趙魏公孟頫畫《豳風》，前書七月之詩，圖繼其後。皇太子覽而善之，謂圖乃古帙，恐其開闔之繁，當中折處，丹青易損壞，命工裝褫作卷軸，以傳悠久。〔註164〕

更有一些鑑賞收藏者細心備至，對待自己所收藏文物十分重視，正所謂：

> 看書畫如對美人，不可毫涉粗浮之氣。飯後醉餘欲觀卷軸，須以淨水滌手，展玩之際不可以以指甲剔損，諸如此類，不可枚舉。然必欲事事勿犯，又恐涉強作清態，惟遇眞能賞鑒及閱古甚富者，方可與談。若對傖父輩，惟有珍秘不出耳。〔註165〕

鑑賞收藏家對畫作展示的要求，是細心而嚴格的保存。在心態上，懂得鑑賞的士人，則爲畫作的質感、價值，提供了更完善的保存。如倪元鎮的《松亭山色圖》，「此圖實吾蘇貴游家物，嘗目集其人之愛護比珠玉。人往物移，今爲淮陽趙文美所得，文美號賞識，其至重將逾於前而保於久也。」〔註166〕曾經有人看過蘇貴游愛護書畫比愛護珠寶還要用心。後來此畫到趙文美之手，文美是爲人稱頌的鑑賞家，所以相信他對於這幅畫的保護，會比他以前擁有者更加用心。如此謹愼地保存畫作，表現鑑賞收藏家對畫作的尊重與先進的藝術作品保存觀念。

文德翼對保存藝品應有的心態下了一番註腳：

> 周先生，凡世之所好，無一足以攖其心。獨於流離患難之際，惟抱

〔註163〕《清河書畫舫》，戌集，〈王蒙〉，頁34上～35上。

〔註164〕《書畫史》，頁3下。

〔註165〕《長物志》，卷五，〈賞鑒〉，頁31。

〔註166〕《郁氏書畫題跋記》，卷一，〈倪元鎮松亭山色圖〉，頁582。

所藏書畫以俱，遲恐其或遺。雖半爲有力者挾去，而四十年間人物，
無一不相知。舊若筆勢兇險、墨波生動之輩，莫不畜之于家，聚之
于帖，載之于釭，亦近時書畫之倚頓也。……先生於已去者，不復
留影；百於尚存者，未免有情。蓋眞能以道自勝者，非可與世之癖
于一嗜看同稱也，因爲之記。〔註167〕

古書記載的繪畫名作湮沒而未傳世與作品的收藏者和保存方式有很大關係。
文氏認爲，收藏家不能被拿來和一般喜歡古物的人相比，因爲他對收藏物是
付出眞感情的。換句話說，出乎衷心而不爲私利，即是名畫保存的一大要素。
諸多收藏家寧願將畫割愛他人，也不願見不肖子孫毀掉藝術作品，這些收藏
者已區隔於利益與私愛之外，有十分令人敬佩的情操。對他們而言，藝術作
品是一個時代文化遺產裡共有共享的財產。

　　在明朝市場交易繁盛的時代，名畫往往是連城之價，是商人圖取暴利的
生財工具，富家願意花大筆銀兩求購名畫，惡性循環，則形成了等而下之的
收藏風氣，由於利益在前，故收藏亦常引致是非爭端。如宋祕府舊物小李將
軍《落照圖》，「舊藏於崑山道士黃玄微。永樂初，人有疾玄微者，告其收買
王子澄書畫，幾至不測，爲此圖也。後劉氏購得之。」〔註168〕這本來是有一
陣子收藏於崑山道士黃玄微的手中，永樂初年，有人因爲忌妒黃玄微，而向
朝廷告發他收買建文朝王子澄的書畫，這件事使得他差點遭遇不測。爲一幅
畫作而引來殺身之禍，在文人眼裡，實乃難堪羞恥之事。故此，有些士大夫
認爲：「夫法書名畫，果入神妙，猶爲無益於世；而巧偷豪奪，胎禍以累德者
不少，君子之所爲殷鑑也。徒以是卷繫吾家，世澤所以重者有不在區區藝能
之末，亦復以示子孫。」〔註169〕對國家社稷而言，法書名畫並非舉足輕重之
要角，如果爲了這些東西而發生的搶奪偷竊事件，更是遺禍世間。爲利益私
慾而起之無謂紛爭與錯誤行爲，已違背藝術滌洗性靈的原始作用與目的。若
爲名作保存而引來更大的爭端，能可棄而不藏。從此看出了文人對於畫作保
存看法、藝術觀點，實乃周到。

〔註167〕明・文德翼，《求是堂文集》（《四庫禁燬書叢刊》集部，一四一冊，據天津圖
　　　　書館藏明末刻本影印），卷一三，〈賴古堂藏書記〉，頁 29 上～30 下。
〔註168〕《寓意編》，頁 1 上～下。
〔註169〕明・陸深，《陸文裕公行遠集》（《四庫全書存目叢書》集部，五九冊，據復旦
　　　　大學圖書館藏明陸起龍刻清康熙六十一年（1722）陸瀛齡補刻本影印），卷一
　　　　二，〈跋家藏韓幹畫馬〉，頁 35 上～下。

五、繪畫的鑑別

　　書畫鑑定，一般可分爲目鑑與考訂二種。目鑑，是以目測方式觀察和比較某類作品的藝術特徵，而判其眞僞；至於考訂，則是以翻檢文獻來判別。知識份子具有的藝術素養和學識，運用於評賞觀摩的辨識上，對一些版本有疑問的作品進行鑑別。目鑑所仰賴的是即是充足的歷史知識與素養，從畫作的筆法、墨色、技巧及款題等方面著手，再以紙絹、題跋、鑑藏者印章等進行鑑別。若仍無法判定，就需要「考訂」工作。〔註170〕然而鑑別的工作畢竟是不同於評賞，有時連李日華、文徵明、項元汴、朱存理與陳繼儒等鑑賞權威，也無法判斷其眞僞。很多權威鑑賞家請文人參與欣賞自己的收藏品時，他們對自己收藏的評賞和鑑別，反而是對自我收藏的一種肯定。這樣的場合並非所有人都有發言權，也可能流於誇弄與自負的地步。

　　明代畫作流行之普遍，再加上臨摹功力日益精進，畫作眞僞遂成鑑定上很重要的工作。此工作之困難，有時連名家都難以明辨。文徵明即記下自己無法分辨眞僞的經驗：

> 元季昆山顧仲瑛氏，好文重士，家有玉山草堂，多客四方名流。所蓄書畫悉經品題。此畫仲瑛物也。自題其後，目爲閻次平等。……仲瑛後亦以事徒臨濠卒，書畫散落人間甚眾。此爲吾友沈潤卿所藏，眞贋余不能辨，然而諸公品題具在，可愛也。〔註171〕

元末明初蘇州府崑山顧仲瑛，家裡有座「玉山草堂」，用來招待四方的文人名流，〔註172〕其收藏都經過品鑑題識，後來因罪徒導致作品散佚。文徵明所見之畫作，是朋友所藏，眞假不能分辨，但是畫上的品題都皆在，所以還具有一定價值。身爲一代大家，卻也有不能鑑別之擾，可見明代僞造技巧之精良。因此，眞正具有眼光的鑑賞專家，實爲萬中選一。張丑收藏沈啓南的《仙山樓閣》袖卷時，大部分人都此是否爲眞品感到懷疑，「賴久而論自定。既又識拔海岳寶章待訪小冊，世皆駭異之。」〔註173〕「路遙之馬力」，經歷時間驗證，終經得起任何質疑與考驗。如滕用亨亦是善鑑之士，據載：「滕用亨待詔，善

〔註170〕程慶中、林蔚眞，《中國古玩的識別收藏與交易》（北京：中國世界語出版社，1998年6月北京一版），頁322～335。

〔註171〕《文待詔題跋》，〈題沈潤卿所藏閻次平畫〉，頁773。

〔註172〕么書儀，《元代文人心態》（北京：文化藝術出版社，1993年10月北京一版），頁256。

〔註173〕《清河書畫舫》，戊集，〈倪瓚〉，頁40上。

鑑古器。嘗侍上閱畫卷，眾目為趙千里，用亨頓首言，筆意類王晉卿。及終卷，果有駙馬都尉王洗名。」〔註174〕精確的鑑賞眼光，使滕用亨獨排眾議，斷定此畫卷為王晉卿之作。

　　鑑賞這一門學問，明代已發展得相當成熟，時人從名稱、度量、質料等等史料文獻，以作為鑑別的佐證。如陳繼儒見到《唐文德皇后遺履》，他認為這是米元章召入宮廷內鑑定書畫時，被要求仿作的畫。〔註175〕陳繼儒針對皇后的鞋子作了一番考證，包括履的樣貌、考訂「履」名稱、整理出「履」區別的要點及度量標準等。是一種相當現代的科學鑑定方法，且鑑定的結果往往較為準確、可信。

　　中國文人用以以鑑別畫作的方法，「傳統式」是依畫家畫風而進行判定。長期接觸某畫作，文人對於該畫家的用筆、用色、構圖習慣有較深入的瞭解，並對其畫風、畫境也有充分的認識。因此，文人的鑑別，自然從這一方面著手，如劉城其自有一套鑑別的方法，據載：

> 此吾友吳次尾所藏卷也。往南都朱元介宗伯妮古特甚，所收周漢以下器物，為一時最。次尾寓南中，蓋得其一二，而此卷為嘉靖中筆，渠家或不以為上駟也，其實蒼潤疏秀，逼似元人墨瀋，所漬神韻渙發，養和鍊師，吾不知何人，而樗全名手，真無疑矣！
> 〔註176〕

謝樗全所繪的《聽松圖》為吳次尾所收藏，此幅為嘉靖朝作品，評價頗高，蒼潤疏秀的氣韻，似是元代人之作。墨色氣韻都成熟而光彩，依此判定是樗全的親筆作。這是以畫作年代、展現氣韻所作之鑑別。又陸深（1477～1544）則以「畫風」來鑑別畫作真偽：「此予同年張九笤所藏。畫筆簡淡深遠，無纖穠習氣。房山以畫名元盛時，其人品亦高，極為趙松雪諸公推許。是當為真蹟。」〔註177〕陸氏以畫的風格清新，加以高彥敬在元朝時有趙松雪等人的人品，故這幅畫應該是真蹟無疑。

　　再者，如前所言，對某一畫家的瞭解，確實也有助於鑑識畫作之真偽，據顧復記載：

〔註174〕明・陳繼儒，《筆記》（《四庫全書存目叢書》子部，一四八冊，據清華大學圖書館藏明萬曆繡水沈氏刻寶顏堂密笈本影印），卷二，頁5下～6上。

〔註175〕《白石樵真稿》，卷一六，〈跋米元章畫文德皇后遺履圖〉，頁5上～8上。

〔註176〕《嶧桐文集》，卷八，〈謝樗全畫聽松圖題後〉，頁21上～下。

〔註177〕《陸文裕公行遠集》，卷一二，〈題高房山畫卷〉，頁1上。

余家世守石田三畫，好古者時時造門求觀，而非余新好也。……吾
于石田畫，亦云及觀《自壽圖》、《密雲不雨圖》，摹富春以貽徵仲，
仿荊關以與西田，皆晚年筆。而何常不佳，殊爲未解。思之思之，
翻然曰：得之己。吾其以神妙數幅命之爲眞，其餘槩斥爲贋，庶幾
可乎！〔註178〕

由於顧氏世代收藏有沈石田的作品，因此根據他的判斷，除了幾幅優秀的畫
作之外，其餘的皆是贋品。依照某一畫家之畫風，除了可鑑別眞僞，另一方
面，由於同一畫家，隨年齡增長，畫風亦會跟著閱歷經驗而有所轉變，故熟
稔某畫家，亦可用以細部分辨該作品屬畫家風格中的哪一時期。如陳繼儒即
依漢陽畫風，來鑑定該畫爲其壯年之作：

漢陽寫生，古則趙昌、黃筌父子，近則沈石翁、陸叔平，皆能抗衡。
至於文房諸玩，隨意拈寫，不肖不止，十指間眞有陶冶，雖宋畫苑
名手，未能夢見也。所居東郭草堂，多列法書名畫，于秋琳閣中，
盤礴觴詠，客至如歸，退則游戲爲此。無纖塵留于胸中，此卷尤其
得意壯年之筆，今廣陵散矣，一嘆！〔註179〕

漢陽是作畫的能手，所居「東郭草堂」藏有許多法書名畫。陳繼儒以此畫風
韻與下筆之神「胸中無塵埃，下筆無一處敗筆」，深感如此得意風發的精神，
應是漢陽壯年時所作。又如張丑對《荷香亭卷》的鑑賞，即是以沈石田前後
期的畫風作爲標準，據載：

石田少時畫本不過盈尺小景，至四十外始拓爲巨幅。粗株大葉，草
草而成。檇李項氏藏翁《荷相亭卷》，樹石屋宇最爲精細秀潤，乃是
早歲之筆，然遠不及蔡氏仙山樓閣卷也。蓋仙山乃翁盛年所作，據
自跋云：「此卷留心二年始就緒。」其間千山萬樹，寸屋分人各有生
態，比荷香亭卷尤覺細潤而筆力尤極蒼古。足稱集大成手，求之唐
宋名卷目中罕儔，眞可雄視一世。〔註180〕

早年的沈石田畫風精細秀潤，而遠不如蔡翁盛年蒼古之筆力。通過比較的方
式，相比兩作者前後期之畫風，可讓鑑賞此畫的說服力提高不少。

鑑賞話作除了可對眞假優劣作出裁定，對於一般文人士大夫或商人平民

〔註178〕《平生壯觀》，卷一〇，〈圖繪‧沈周〉，頁67。
〔註179〕《白石樵眞稿》，卷一六，〈題漢陽畫卷〉，頁13上～下。
〔註180〕《歷代書畫舫》，〈沈周〉，頁3上。

而言，鑑賞的結果往往決定了圖畫的價值高低，而他們的收藏珍存的意願也取決於此。因此，鑑賞是畫作保存與否的因素之一。「右丞之畫，妙麗之中實帶清悟，所謂著一毫粗氣市氣不得也。原之胸中無一點塵，故下筆皆與古人抗衡，此扇豈惟出入懷袖，可藏也。」〔註181〕鑑賞家如此的評語，大大地提高了王右丞畫作的收藏價值。對於收藏者而言，這樣的鑑賞評語則保證了此畫價值不斐。也可能有一些原本並不被重視的畫，一經名家鑑定，而身價高漲，如祝允明記曰：

> 元章畫故未見，一日過閶門，姜氏壁間縣《桃花圖》一軸，漫即視
> 之。見其絹極縝細，卻看其筆正作樹一本，上發花葉茂密，丹粉傅
> 染，瑩然妍爛，氣勢盎鬱，甚異之。徐見下左角一印，察之方董二
> 寸，作繆篆，其文曰：「楚國米。」始知為公之筆。更締玩之，益悟
> 其妙，以語主人，亦始知珍祕。後幾日過之不在壁矣。今其人已亡，
> 便從其家索之，料亦不可見矣。暇日臆其筆法，以世不多見其畫，
> 漫志云爾。〔註182〕

無意間所見之《桃花圖》，幾經畫布、佈置、用筆、色料、氣勢與印章等的鑑定，祝允明表示此幅乃米芾真跡。在這之後，主人始知此畫的真正價值，而不再將它當作懸掛廳室的佈置。

此外，對於初學者而言，鑑賞者對於畫作的評鑑，提供一道指引，不致於在茫茫畫海中無所憑藉，減少了嘗試錯誤甚至誤入歧途的可能。另外初習者按圖索驥，可收事半功倍之效。一如王時敏所記：

> 思翁鑒解既超，收藏復富，凡唐宋元諸名家無不與之血戰。刳膚撥
> 髓，遂集大成，而筆無纖塵，墨具五色，別有一種逸韵，則自骨中
> 帶，來非學習功力可及，故其風格更逸成、嘉間諸名公之上。邇年
> 海內爭購，雖殘縑斷楮，珍比連城。況此圖位置、筆法，高古荼蒼，
> 眾美單具，尤為生平杰作。余雖藏有幾幀，求如此者絕少，比從事
> 衍借觀，愛玩不能釋手，事衍畫已獨步無妻，今更得此為師資，當
> 益臻神逸矣。嘆羨！嘆羨！〔註183〕

思翁鑑定的功力很精闢，收藏也很豐富，凡是唐宋元的名家作品都是他精藏

〔註181〕《白石樵真稿》，卷一六，〈題顧原之畫扇〉，頁33下。
〔註182〕《懷星堂全集》，卷三五，〈題米老著色桃花障子〉，頁20下～21上。
〔註183〕《王奉常書畫題跋》，〈題董宗伯畫〉，頁933。

的對象，董其昌之繪品就是他收藏的得意之作。董其昌的作品筆墨都很精妙，有種特別的韻致，是來自天生，而非後天所能模仿的。過去海內的收藏家紛紛爭相收藏他的作品，即使是一些殘缺的片段也價值非凡，更何況這幅畫的構圖筆法都是超越以往作品。而事衍頗富繪畫之天質，現得這幅畫作爲師法對象，繪畫功力定會更上一層樓。鑑賞品評一出，則多方獲益。

第四節　繪話題識的鑑賞生活

　　一件流傳有序的繪畫作品，往往是由繪畫本身、款識（指書畫作品上，作者‧自題的姓名字號、創作年月和贈送對象的文字。）印章、題跋觀款、紙絹裝裱與收藏印記等所共同組成。經宋朝名家蘇軾、黃庭堅等人之手的繪畫題跋，在明中葉以後更是大放異彩，是繪畫鑑賞不可或缺的部分。由題跋可見鑑賞家的文字功底與品味高下，亦可提升繪畫的意境和水準。

　　繪畫題跋（題寫在書畫、碑帖、書籍前後的文字。一般稱前面的爲「題」，後面的爲「跋」。題跋有作者自己寫的，也有同時人或後人寫的。體裁上散文、詩詞都有。）的內容多樣，有自身體驗，或他人根據畫意所題的詩詞，有名家所作的評論文字，也有互相唱和的。很多題跋是屬於後世收藏和鑑賞家考證源流、鑑定繪畫眞僞、流傳過程以及藝術評論等方面的內容。題跋的內容乃是在充分熟悉各時代名家作品面貌下，目識心記，存儲於胸，文人用以衡量作品的準則。宋代以後，文人畫作者身價與格調亦是一個重要組成因素。

　　題畫詩大致分以上兩大類，從發展來看，廣義的「贊畫詩」產生在前，狹義的「畫面題詩」形成在後，兩類題畫詩相互發展，反映著繪畫藝術的面貌。至於題畫詩起於何時的問題，沈德潛在《說詩晬語》中有云：「唐以前未見題畫詩，開此體者，老杜也。」〔註184〕這說明中唐杜甫的題畫詩具有相當高的成就與感染力，事實上，在唐朝以前也已存在。究竟廣義的題畫詩起於何時，可另做專論；但狹義的題畫詩，就目前現存的畫跡來看，始於宋徽宗趙佶，他首先把詩、書、畫三者結合起來，爲中國繪畫藝術創造了獨特的民族形式。

　　值得一提的是，狹義的「畫面題詩」雖然一般是由畫家自題，但廣義的

〔註184〕明‧沈德潛，《說詩晬語》卷下，收於丁福保編《清詩話》（臺北：明倫出版社，出版時間不詳），頁 551。

「贊畫詩」有時也題於畫面，最早的畫跡仍見於宋徽宗趙佶的作品，即他的
《聽琴圖》，當時的書法家蔡京在畫面上題了一首詩：「吟徵調商竈下桐，松
間疑有入松風；仰窺低審含情客，似聽無絃一弄中。」落款曰：「臣京謹題。」
〔註185〕畫面上高松綠竹之下一人正坐撫琴，彈奏的似「風入松」琴曲，旁側
二人坐著靜聽，屏息凝神，形成清寂的氣氛，極為傳神。蔡京此詩，抓住畫
面形態，描繪人物的神情，揭示聽琴題旨，以表歌訟皇帝繪話神妙之意，頗
為稱旨。有的畫家作品，非但自己題詩，還有他人題跋。如王紱（自號九龍
山人，又號右石生。）的《鳳城餞詠圖》，是作者送別友人時的贈品，客人曉
發于鳳城，朋友餞別于江亭，畫面上除作者題絕句一首外，還有胡儼、李至
剛、王景等十二人的題詩、題句，可以說畫明意盡。〔註186〕這在繪畫中，可
謂多題款的典型，後人稱之為「落花款」，好像落花遍地似的，這在明清畫面
上屢見不鮮。有的名畫，畫面一再被人題句，是畫家始料未及的，這雖增加
了繪畫的鑑賞價值，有時也難免破壞畫面藝術的完整性。

　　題畫詩是中國繪畫的特色之一，正如美學前輩宗白華先生所說：「在畫幅
上題詩寫字，借畫法以點醒畫中的筆法，借詩句以襯出畫中意境，而並不覺
其破壞畫景，這又是中國畫可注意的特色。」〔註187〕

　　明代中後期偽作名人繪畫的風氣特盛，尤以幾大著名繪畫家如宋元時期
的蘇東坡、倪雲林以及明朝吳門的沈周、文徵明、祝允明等人的作品為主，
偽作層出不窮。究其原因主要可能是仿照名家手筆的獲益十分豐厚，所以大
家都樂此不疲。這些丹青國手的傳世繪畫真贗混行，甚至偽作多於真跡。如
文徵明（1470～1559）雄踞明代中期畫壇數十年，門生弟子眾多，故其「書
畫遍海內，往往真不能當贗十二。」〔註188〕文徵明以詩畫文章名天下，據載：

　　　四方乞詩文書畫者接踵於道，而富貴人不易得片楮，尤不肯與王府

　　　及中人，曰：「此法所禁也。」周、徽捥王以寶玩為贈，不啟封而還

　　　之。外國使者道吳門，望里肅拜，以不獲見為恨。文筆徧偏天下，

　　　門下士贗作者頗多，徵明亦不禁。〔註189〕

〔註185〕徐邦達編，《中國繪畫史圖錄》上（《中國美術史圖錄叢書》，上海：上海人民
　　　　美術出版社，1984年一版），〈聽琴圖〉，頁158。
〔註186〕《中國繪畫史圖錄》，頁700～701。
〔註187〕宗白話，《美學與意境》（北京：人民出版社，1987年4月一版），頁151～152。
〔註188〕參見徐邦達，《古書畫偽訛考辨》（南京：江蘇古籍出版社，1984年一版）。
〔註189〕《明史》，卷二八七，〈文苑三・文徵明傳〉，頁7362。

「數日來,連觀僞跡,柯敬仲《管仲姬竹》、趙子昂《柳陰魚畫圖》、王右軍
《清宴帖》、蔡君謨諸公跋語、高彥敬雲山。近日賈客連艫溢艦,紈袴磥遊從,
逐逐相往來者,率此物也,為之三歎!」〔註190〕商業的刺激,僞作之風頻繁,
正是考察一個時代現象的最好佐證。

正因為如此,繪畫的鑑賞不可或缺,而作品上的題跋也是至關重要的。
明代雖然在繪畫的成就上不比唐宋高,但是,在繪畫收藏鑑賞方面,卻取得
了長足的進步,尤其是書畫題跋不僅蔚為風尚,而且形成獨到的時代風格。
明代中期以後,自沈周、文徵明等吳門畫派興起以後,文人書畫蓬勃發展,
他們繼續發揚元代文人書畫的習尚,詩文、書法、繪畫三者密切結合的風氣
大開,作品的本幅上,除作者名款外,大多寫詩文題記,文字或長或短,書
畫配合,部位諧調,相得益彰。當時吳門派各家,除仇英不善於書法,僅作
「仇英」或「仇實父制」幾個小字名款外,其他如沈周、文徵明、唐寅、陳
淳等人的作品不論是軸、卷、冊頁莫不是詩、書、畫三位一體。

一、紀錄掌故

宋代以後,題跋於畫作上已是文人品畫的休閒生活之一,明代延續此風,
且有過之而無不及。如李日華的繪畫鑑賞活動中,繪畫題跋的欣賞與玩味佔
有很重要的地位,可以說除了繪畫本身的氣韻與意味之外,最吸引他的就是
那些內容豐富的題跋了,尤其是前代名家的題跋,更是珍貴。以倪雲林的山
水畫為例,他說:

> 倪雲林著色山水,余見五六幅,各有意態。戊辰(隆慶二年,1568)
> 三月,在金陵王越石示余一幅,乃為周南老作者,雲嵐霞靄,尤極
> 鮮麗。所寫松皆枯毫渴筆,就意為之,而天趣溢出。周南老題云:「雲
> 林小景著色者甚少,嘗客寒齋間,作一二,觀其繪染,深得古法,
> 殊不易也。」〔註191〕

明人的鑑賞生活裡,常見在畫作上題跋。題跋已成為明代文人的習慣,稱之
為「習慣」是因為往往文人並不需要特殊的理由,隨興所致,立即援筆寫下
題跋。如董其昌在曬畫時,不過因畫軸長垂至地,就為此寫下題跋:「余家有
董源《谿山行旅圖》巨軸,筆法沉古。今日偶檢出諸畫曬之,前畫竟絹餘地,

〔註190〕《六研齋筆記》二筆,卷一,頁23上～下。
〔註191〕《六研齋筆記》三星,卷二,頁28下～29上。

歲書題語以識之。」〔註192〕董其昌家收藏有董源的溪山行旅圖巨軸，董源筆法有沉古的韻致，然而董其昌所以題跋的動機只是因為「前畫竟絹餘地」。不只董其昌，許多資料都顯示出同樣的情形，如陳繼儒所記：

> 項希憲藏石田《水墨三檜》卷，極奇。翁後大字跋云：「虞山至道觀，有所謂七星檜者，相傳為梁時物也。今僅存其三，餘則後人補植者。而三株中，又有雷震風擘者，尤為傀異，真奇觀也。暇中與子壻史永齡往觀焉，永齡因請圖之歸為而翁西村先生之玩。蓋以西村未嘗見也，并寫歸途所得詩于後。」〔註193〕

「蓋以西村未嘗見也，并寫歸途所得詩于後。」這與《水墨三檜卷》的評賞相關較少，雖然項希憲仍記下三株形狀特殊的檜木被寫生為圖之事，然而由題跋的所有內容與動機來說，這極似一時的隨性散筆雜記。再者，吳寬（1435～1504）也記載：

> 曩余訪啓南，一宿有竹別業，今復過之，不覺十五年矣。偶見閣老徐先生之作，為次其韻以寫慨嘆。是日，啓南命其子維時，出商乙父尊并李營丘、董北苑畫為玩，故及之。〔註194〕

偶然見到徐老的詩作，吳寬就依照他的用韻，也作了一首詩。當天，沈啓南命他的兒子維時，拿烏商乙父尊和李營丘、董北苑的畫作出來欣賞，吳寬即依此寫下一首詩。雖然所題之事與李營丘和董北苑的畫作內容無關，但就顯示出明代文人鑑賞生活中，題跋畫作十分常見，而這個題跋的舉動則多隨文人生活、交往中的偶然興致進行。較之宋代文人題跋於畫上的謹慎，明人更顯輕鬆，散筆紀錄可為題跋，而寫下之文字敘述也不見得必須與畫作內容相關。明代文人對於題畫的態度也使繪畫題跋風氣盛行，有時題跋並未為圖畫增色，反倒成為圖畫版面的嚴重負擔，這一點是明代文人下筆題畫時始料未及的後果。

　　不過，一幅圖畫的價值，也因為名家大師在畫面上作題跋而水漲船高，故對於收藏家或鑑賞家而言，以名畫求名家題跋亦有之，能使圖畫更顯光彩與價值，絕對是求之不得之事。另一方面，由這種題詩於畫的現象得知，宋人尊王維「畫中有詩」，到了明代，士大夫則把這種抽象的意境，落實到真實的畫作之中，圖畫有時也成為文人發表詩作的另一園地，繪畫則提供視覺上

〔註192〕《十百齋書畫錄》，〈董其昌跋北苑溪山行旅圖〉，頁527。
〔註193〕《佘山詩話》，卷上，頁7上。
〔註194〕《郁氏書畫題跋記》，卷九，〈沈石田有竹居卷〉，頁649。

的具體藝術，而詩則爲畫提供了文學想像的美感，二者若搭配得宜，可收相互輝映之效。於是明代文人請名家爲畫題詩的風氣，一時蔚興，於品評畫作之時，畫作上的題字法書，也成爲鑑賞家關注的要點。如王心一〈題十八學士像後〉所言：

> 此本臨自閣圖，圖藏内府，其來已久。……虞卿先生爲遍搜遺史，
> 每人備著出處顛末，皆出自手書，然後法書名畫，兩相爲重，觀者
> 母輕釋手焉。〔註195〕

虞卿對於史料證據的完整蒐羅，使觀畫者在欣賞同時，可對畫作人物背景有較全面的瞭解。「法書名畫，兩相爲重」，則說明了鑑賞家對圖畫版面美觀的要求，唯有兼具書法藝術與繪畫藝術的圖畫，才是明代文人心中入流的作品。

明人在圖畫上所做的題跋內容頗爲多元，與評賞圖畫有關的爲數最多，這一類的題跋與藝術鑑賞有關。許多題跋的內容也透露出明代文人鑑賞生活中比較感性且隨意的一面。在題跋之中，記述畫作創作由來，往往也能使人對畫作產生好奇。如《書畫續錄》載：

> 袁敬所，不知其名，靖難後，流寓常山。酒酣書《五柳圖詩》，擲筆
> 悲吟。有江右布商見之，曰：「此吾鄉袁編修也。」敬所趨掩其口，
> 不顧而去。其書五柳圖，筆致飛舞，得懷素遺意。〔註196〕

在題跋裡將此事記錄下來，可以看到袁世的飄逸人格，與不喜人知的隱士風格，這就更增加了明人對這一幅圖的評價。文人的氣節最爲人所重視，袁氏題跋中，「擲筆悲吟」與不爲人知的形象，對於道德、氣節觀念甚重的明代文人來說，絕對是一大吸引力。

此外，文人爲畫作寫題跋也多有畫作流傳的記載，就如董其昌所記：「雲西老人曾有此圖，余見之金沙于氏。漫爲擬此。」〔註197〕董其昌雖在金沙於氏家中見到此畫，卻將自己所知雲西老人曾經擁有這幅畫的事紀錄下來，這就在畫作品賞之外加入了畫作輾轉流傳的過程。這類記載使鑑賞者得以在觀畫的同時，不需要通過翻閱其他文獻，直接就可以判斷畫源，並且可藉此分辨畫作之眞僞與否。如張鳳翼題於馬和之畫卷後：

〔註195〕明・王心一，《蘭雪堂集》(《四庫禁燬書叢刊》集部，一〇五冊，據中國科學院圖書館藏清乾隆刻本影印)，卷五，〈題十八學士像後〉，總頁579。
〔註196〕《書畫續錄》，頁294。
〔註197〕《十百齋書畫錄》，〈董其昌書畫冊〉，頁628。

此卷，蓋先君子購以付不肖者也。先君子精於上鑒，嘗向不肖言畫
貴有士大夫氣，而宋代諸名家惟和之爲獨得。故累葉所襲藏雖多，
而於此尤加珍惜焉。時陸子傳先生以春宮，即謝病家居，方銳意慕
古，一見欣然。移歸遂爲題識如左，不數年間，子傳病作藻翰，大
減於前，於是不復有精楷。今化去又數年于此矣，雖非精楷，亦不
可得也。翌宋人名筆，即存什一千百，所謂尚有典刑，亦豈可以散
帙少之哉！丁丑（萬曆五年，1577）冬杪，獨坐悟徃齋，窗明几淨，
偶一展玩，漫爾識之。〔註198〕

張鳳翼之父懂得鑑賞，他認爲畫最重要的就是賦有士大夫之氣，宋代的畫家
中，他最欣賞的就是馬和之。陸之傳（1511～1574）致仕後，十分喜歡這幅畫，
所以在畫上題識。一個題跋中，記錄了一段文人間交流互閱的歷史，並且也
將最初收藏者，其收藏與鑑賞的標準論出。

　　另外，文人在賞畫的時候，往往由於自身經歷與畫作中所描繪的情景有
相似之處，或是由畫作聯想到自身經歷，也不免發一些感慨，這也成爲繪畫
題跋的重要內容。如《長江萬里圖》上的題跋：

此卷爲張下山大參所藏。予於京口，見米元章澄心堂紙一卷，筆力
奇怪有意外象。家居時，吳人持至一卷，夏圭墨氣古勁可愛，此卷
則規模郭熙而平遠清潤，有不盡之趣。宋室倚長江爲湯池，故當時
畫手多喜爲之，卒不能守而鐵騎飛渡矣，乃相與爲之浩歎。夏山家
金華山中，景物絕勝，而宦囊半貯此物，將行住坐臥不離，聊復相
與爲之大笑。〔註199〕

此作畫者爲大名鼎鼎的郭熙，但在這一段題跋中，並非讚頌郭熙的畫工，而
是藉由畫作感嘆國破家亡的悲淒，南宋依長江之險苟安，但連番敗退，長江
已無險可守。「國破山河在」，看著畫上江河，能感到無限遺憾。文人往往經
由觀賞畫作而萌生些許對生活的慨歎，這偶然出現的靈光，部份也被保留在
畫作的題跋上，如〈跋德充寄雷長沙畫卷後〉所記：

余與德充遊，再度臘矣，未嘗見其泚筆作畫，不肯詘於不知己也。
……長沙雷使君故是矚氣斗間，知豐城秘寶者，北來道秣陵，遇德

〔註198〕明・張鳳翼，《處實堂集》（《四庫全書存目叢書》集部，一三七冊，據北京圖
　　　　書館藏明萬曆刻本影印），卷七，〈題馬和之卷後〉，頁45上～下。
〔註199〕《陸文裕公行遠集》，卷一二，〈跋郭熙長江萬里圖〉，頁10上。

充甚驩，臨別謂曰：「極欲得君一畫卷，載與俱西，江行千里長在異
寶光中，當是此生奇快。」〔註200〕

德充不輕義爲人作畫，偶遇知己，故有此圖，這個跋語也流露出戴澳對於「知
己難得」的感嘆與羨慕。再者，〈跋文與可畫竹〉所記：「老可畫竹，妙在與
竹傳神，余家吳中有竹數畝，當萬竿搖月時，余手持老莊書，露坐其上，四
顧繁影，每撫掌笑曰：『此真一幅文與可也。』及來長安，遂與竹絕，忽覩此
紙摩挲再三，曰此余家園中分出一枝也，不覺惘然。」〔註201〕以前陸深的家
鄉有幾畝的土地種的都是竹子，平時他最喜歡的就是作著欣賞竹子隨風曳動
的樣貌。到了北京任官之後，北方不生竹就遠離竹子了。忽然間讓陸深看到
文與可傳神的竹畫，便忍不住讚嘆所繪之竹栩栩如生，而同時也感覺得到些
失落。正如蘇軾所言：「無肉令人瘦，無竹令人俗。」文人的生活經驗結合觀
賞的圖畫，觸發出觀賞者事遷時移的感嘆，在明人鑑賞生活裡屢有所聞。

　　除此之外，文人在繪畫題跋中也間接地流露出對畫作難以流傳的擔憂，
並想借由繪畫題跋來達到保存繪畫的目的。如葉盛（1420～1474）《菉竹堂稿》
有載：

右畫冊二十四幅，素紙不一，惟三幅出宋人，餘皆人元人。雲間徐尚
賓所藏，甲乙品定、裝潢、具飾己。予与尚賓暇日得一一綏指其人……
其第四第五幅則元之趙松雪仲穆父子，二趙事元人能言之。六幅以
下，多有未甚顯者，張觀可觀華亭人；張渥、林厚亦杭人；吳鎮仲圭，
號梅花道人，嘉興魏塘人；曹知白字又玄，嘗以大府薦爲校官；朱德
潤字澤民，吳郡人，征東儒學提舉徒崑山，今其後家焉；楊基、孟載
亦吳郡人；山西按察使李昇之雲，號紫雲生，濠梁人；王冕元章會稽
人；王蒙叔明，號黃鶴山樵，松雪之公之甥；馬琬文璧號魯鈍生；撫
州知府張遠，畫署梅岩，必其號也。知白、琬遠與相子先者皆華亭人。
子先未知其名，以字行；唐棣子華，松雪同郡人；休寧縣尹趙元善長，
山東人，卒老于吳；朱苬孟辨，洪武初中書舍人；黃公望子久，號大
癡道人，常熟人；張中子政與朱孟辨亦皆華亭人；倪瓚元鎮，號雲林
子，無錫人；曹慶孫繼善，號安雅生，淳安教諭，知白族侄也。諸君
子筆墨源流所自，品格之高下，自有畫家書其言行之署。予獨念夫諸

〔註200〕《杜曲集》，卷一〇，〈跋德充寄雷長沙畫卷後〉，頁4下～5上。
〔註201〕《陸文裕公行遠集》，題一四，〈跋文與可畫竹〉，頁14下～15上。

君子以一藝見稱，尚爲後人愛慕如此，矧其間文章學問，即行材業，
固別有可傳者耶？昔之儒先君子嘗云：「素不識畫，非眞不識畫也。」
士固有所重，不在畫也，有大焉者矣。然則覽者毋徒以畫爲評，其尚
之所務乎？我因書以歸諸尚賓云。〔註202〕

徐尚賓（徐觀）畫冊共二十四幅畫，其中三幅是宋繪本，其餘皆是元人作品。
葉盛所留意的是，若以繪畫才華得到後人的無限思念，那文章和學問是否有
流傳於世的機會呢？這種對品鑑畫作的感嘆，則有助於我們瞭解與研究明人
的藝術觀點與鑑賞標準。綜觀所述，明人在畫作上作題跋的動作雖有破壞圖
畫版面之嫌，但仔細瞭解題跋的內涵後，則能深層地認識到明人鑑賞生活中
感性的另一面相。

二、繪畫考證

　　文人通常藉著圖畫題跋，可鑑別出畫作的眞僞與優劣。特別是在明代僞
作充斥的書畫市場上，繪畫題跋成爲鑑定眞僞優勢的一個很重要的環節。對
於明代以後的收藏者或藝術鑑賞家來說，這一些當代文人信手拈來的隻字片
語，都極有可能成爲分辨畫作的關鍵線索。一件傳世畫作往往由繪畫本身、
款識印章、題跋觀款、紙絹裝裱、收藏印記（唐太宗曾把「貞觀」二字連珠
印、唐玄宗曾把「開元」二字連珠印蓋在御藏書畫上，這可算是收藏、鑑賞
印最早的使用。歷宋、元、明、清，這一類收藏、鑑賞、校訂的印給後人提
供了鑑別古代書畫眞僞和藝術價值高低的可靠依據。）組成，題跋作爲其中
的組成部分，並且題跋與繪畫本身的立意、佈局、墨色等，也有不同的時代
和個人風格。明代中期以後，沈周、文徵明等吳門畫派興起，文人書畫蓬勃
發展，他們繼續發揚元人書畫的習尚，詩文、書法、繪畫三者密切結合的風
氣大開，作品的本幅上，除作者名款外，大多寫詩文題記，文字或長或短，
書畫配合，部位諧調，相得益彰。

　　題跋如此具有鑑賞繪畫眞僞的公信力，與著者有很大的關係，名家所寫
的題跋當然較具可信度。因此後人在辨識時，將此觀念反向運作，即以畫作
上的題跋者，來判斷圖畫的眞與僞。如收藏在項希憲家的米友仁的《雲山卷》：
「小米雲山卷藏項希憲家，後有素心道人及沂陽董復二跋，雲林止題四字云：

〔註202〕明・葉盛，《菉竹堂稿》（《四庫全書存目叢書》集部，三五冊，據山東省圖書
　　　　館藏清鈔本影印），卷七，〈跋徐尚賓畫冊〉，頁16。

倪瓚曾覽。」〔註203〕米友仁的《雲山卷》，後有素心道人跟董復的跋與：『倪瓚曾覽』四字，故可據此判斷畫作為真品，尤其倪瓚短短四字大大提升了鑑定的可靠性。同樣的，熟悉某一畫作歷史的文人，亦從畫作上的題跋者，確定畫卷的真假。如「石林詩畫《江干初雪圖》，真蹟藏李邦直家。唐蠟紙本世傳為王摩詰所作，末有元豐間王禹玉、蔡持正、韓玉汝、章子厚、王和甫、張邃明、安厚卿七人題詩。」〔註204〕李邦直家所收藏的《江干初雪圖》，除了紙的材質可供辨識外，王禹玉等七人的題詩亦是用以判斷真假很重要的訊息。而更高明的鑑賞者，不只熟悉畫作的題跋歷史，辨識題跋人「字跡」也是重要關鍵，故可直接從畫作上的題跋字跡進行真偽之判斷。如「王心一為姜抱宏所藏的《竹林七賢圖》作題，其中『高忠憲、趙忠毅手蹟』」，〔註205〕則足以用來判斷畫作真偽。以上是明人從題跋書寫者來檢定畫作的方式，這可以隱隱透露出明代文人的鑑賞其實可以說是十分客觀，並且講求證據的。

其次，中國文人於圖畫完成後以印章落款的習慣，也是鑑賞家鑑賞圖畫的另一項依據。題款用印，是文人畫家對中國繪畫的一大貢獻。畫上題款，始於北宋，盛於明沈周、文徵明之後。題款的作用大致有二：一是高情逸思，畫之不足，題以發之；二是增加繪畫作品的形式美。詩、書、畫三者巧妙融匯合一，章法更顯豐姿雅韻。畫中用印，盛於元代，古有「以篆之法入畫」之語，表明了印、書、畫有相通之處。印製要領有三：一為書法，即篆寫印文，近於書法；二為章法，講究虛實照應，欹正向背，方圓曲直，分朱布白，亦與書畫相通相近；三為刀法（鐫刻印章時用刀的技法，前人有用刀十三法之稱。刻印刀法主要為切刀與沖刀二類。），講求刀從筆入，意在筆先，這不能不說是與文人畫清逸飄渺的緣情言志有著深厚的內在緣分。另一方面，印文篆刻（刻印的通稱。印章字體多用篆書，先寫後刻，故稱篆刻。明‧清以後，形成各種流派，印學名家如群星燦爛，競相爭妍。），多為文人畫家思想情感的濃縮，或為作者信奉的格語箴言，意在進一步闡發畫面的意境和作者的真切感受。後又逐漸演化為作者姓氏雅號，從而賦予印文章法規範以辨識的功能。然而，鑑賞畫作時，應該多方求證，所謂「孤證不立」，僅僅依據某

〔註203〕《太平清話》，卷一，頁26。
〔註204〕《王集詩畫評》，九冊，〈奇字齋〉，頁16。
〔註205〕《蘭雪堂集》，卷五，〈題竹林七賢圖〉：「中翰姜抱宏所藏竹林七賢圖，內有高忠憲、趙忠毅手蹟，觀者不勝欷歔歎息。」

一證據就下出判斷，除了說服力不足之外，其他如畫紙材質、顏料用色、佈置構圖等等，抽象如畫風筆力、風格意境、骨力神韻等都應該是加入作為考量的判斷資訊。明人圖畫題跋中已見有對鑑賞一定的客觀要求，這對於鑑賞生活的內容與品質的精緻化，應該都發揮了不小的作用。

因此，多數文人或鑑賞者，鮮少使用這類方法。如果使用這種方法，那麼鑑賞家所得結論也相對的幾乎無人能夠推翻。據載：

> 《溪山卷》有米南宮長歌，此圖亦南宮博。二卷可當太白殘月，皆生平快睹者也。卷首有奎章，後有天曆二印，蓋元文宗好古，置奎章閣以虞集為學士，柯九思為博士，鑒定書畫，一時所藏，號稱武庫。此卷出自尚方無疑。天曆者，文宗所紀年也。〔註206〕

辨識《溪山卷》，先觀「南宮跋」。另一方面，卷首有奎章閣印，元文宗設置用來鑑定書法古物的單位叫作「奎章閣」，證明了這幅畫是經過奎章閣鑑定的。卷後有天曆二印，天曆為元文宗年號。可見這幅畫的確是出自皇家尚方，「印鑑」在此提供了關鍵的辨識資料。通常官方收藏物都有特定的收藏印記，藉此記號判斷真偽，出錯率也相對較低。民間飽讀詩書的文人，則藉以史料的交互辨證來鑑定畫作真偽，也是一種頗為精確的鑑定方法。據載：

> 右《宣聖并十哲像》，為今太宰府水村公所蓄。既重裝為一冊，將錄史遷諸傳於右方。退考史記德行首科，特少伯牛、仲亏二傳，而一時記載多非實錄。昔人謂子長竦而不學，豈容辭哉！適有浙刻宋高宗七十二賢贊墨本，因為列鴈雖辭之雅淳，然一時人君之所崇尚如此，其功倍於章縫之士遠矣。按高宗所書謚贈皆仍唐舊，又為附錄開元褒表之制於後，以借一家顛末，復以孔子世家一論冠於首。夫孔子以布衣終，而遷知升之諸侯以啓萬世王祀之尊，雖聖人之道不因是而為隆替，遷於是乎有功矣。水村公出入將相，留情此圖，固有深意。至其鑒別古今圖書以考證史傳之詭闕，殆今世之歐陽公、劉原父，米芾而下弗論也。獨謂此圖，乃宋人之筆，卷尾磨減數字，當是重和元年寫真。按重和宋徽宗紀年，信然無容辭者。深嘗見友人許諾廷繪所藏房杜小像真蹟，與此行筆正同，意為唐人所作。而卷尾題字，細加檢認，墨新絹舊，必一妄男子所汙，復為識者去之而未盡也。〔註207〕

〔註206〕《郁氏書畫題跋記》，卷一○，〈王百谷題宋徽宗畫水圖〉，頁655。
〔註207〕《陸文裕公行遠集》，卷一二，〈題跋‧跋聖哲圖〉，頁8上～下。

陸完（1458～1526）熟知古史，運用史料鑑定畫作，甚至可依畫作的鑑定，指證史料中的訛誤。這些史料例證都有助於判斷、鑑定。不過，這幅畫卷尾的地方有幾個字被磨掉了，他又依「重和」是宋徽宗的年號，加以陸深曾見過陸氏友人許誥藏的房杜畫像真蹟，與這幅的運筆相像，推論應是唐人作品。由此可知，深厚史學知識在鑑賞畫作時助益頗大。大致來說，鑑賞者以紙本材質、用色、技法、尺寸、印證、題跋書寫等等具體的要件來鑑別真假，並加以畫作的意境、氣象、風韻等抽象部分佐以判別。多方的證據齊全，鑑賞的可信度與準確性亦相對提高，而後代的收藏者即可依此來證明畫卷確爲真跡。題跋書畫常見於明代文人的鑑賞生活中，在這些題跋中鑑賞畫作真偽的功能，則一向最爲世人所重視。

三、向鑑賞家求字、紀念、自跋

題畫詩除了配合圖畫的佈局構圖之外，自身也具有文學藝術賞鑑價值。唐宋文學藝術的發展，促進了題畫詩的濫觴，元代趨於成熟，明清時期已十分盛行，至民國時幾乎每畫必詩。詩畫一體是中國古代燦爛文化的直接體現，也是文人畫家擴大繪畫思想空間、深化作品內涵的有效途徑。而文人間的交流不乏以繪畫題跋的作爲內容，賞鑑則含括在這一些活動裡。文人題畫評賞的習慣也紀錄在這些題跋之中。〈趙氏三馬卷〉之題跋就可看出明代文人題畫、評賞的習慣：

> 郭祐之題趙文敏畫馬云：「世人但說李龍眠，那知已出曹韓上。」文
> 敏見之謂：「曹韓固不敢當，使龍眠在，固當與抗衡也。」其自許如
> 此。錫山安君嘗得其子集賢與諸孫彥徵畫馬聯軸，王叔明題其後，
> 並論其父子筆法所出而尤盛。稱文敏得曹韓之妙，顧卷中無文敏之
> 筆，非關典，安君乃別購文敏一馬，標諸手簡遂成合璧，持來示余，
> 俾題其後：「於戲！曹韓龍眠盛矣。然其後皆無所聞，豈若趙氏祖子
> 孫三世，且於一軸之中並臻其妙，殆古今一見耳。豈曹韓諸人所得
> 而擬耶？若安君者其亦知所尚哉！」〔註208〕

先是郭祐之的題跋，後又有王叔明、文徵明等的題畫，可說題跋紀錄了文人間畫作交流玩賞的歷史。趙文敏（趙松雪）和其子、孫都擅長於繪畫，錫山的安君曾經買到趙文敏子孫的《畫馬聯軸》，畫軸上有王叔明的題跋，而

───────────────

〔註208〕《書畫題跋記》，卷一，〈趙氏三馬卷‧太食哲馬〉，頁碼不明。

安君再添購一幅趙文敏所畫之馬，兩圖合璧，文徵明爲此寫下題語作爲紀念。由事可知，在明人的鑑賞生活中，題跋評賞畫作乃自然而然平常之事，而題畫事實上也可說是一種明人最佳社交工具。

明代文人如此熱衷於題跋畫作活動，大致上可以簡單分爲兩種形式：自己題與他人題。文人爲自己畫作品題，表達作畫的動機，或說明畫中意境所在，這種自題的方式也常是文人展現繪畫功力的方式。如趙子昂畫《竹石圖》，題詩於上：「石如飛白木如籀，寫法還于八法中。若此人能會此，方知書畫本來同。」〔註209〕如朱存理所言，趙子昂所畫的竹與石，充分展現書法的筆勁與技巧，從圖觀賞可得知書畫根源之理。此外，趙子昂題詩對畫中之意境有一番詮釋，後人可依此得知箇中滋味。再者，又「吾吳士氣畫本啓南之後，祝希哲嘗臨小米雲山卷本。身上有自跋極可玩。又王履吉蚤歲頗弄筆作水墨山林，亦妙品也。」〔註210〕文人相互玩賞所作的「自跋」，也是彼此交流品畫心得的最好方法。

請他人來題跋，一般大概有幾種狀況：一是文人交往之際一時興起拿出收藏請友人品題，如祝允明之例：「乙卯歲（弘治八年，1495）春三月晦日，子畏解元繪《流觴曲水圖》余松陵吳氏。自檇李回，徑造飲于山亭，酒次出是圖所書義之蘭亭記，漫爲書此。枝山祝允明。」〔註211〕再者，如陳敬宗將收藏的畫作或自己創作，交由朋友或名家鑑賞，並作題跋：

> 右趙文敏公《重江疊嶂圖》，今爲李昶啓明家藏。昶姑熟士文子也。
> 士文以善醫鳴于時，昶克世其家業，且好讀書，能吟詩，善楷法，
> 言溫氣和，進退有度，可嘉也。以予嘗交其先子，因持是圖，求予
> 題之。〔註212〕

這種求人題字的狀況，也常發生在宴會的場合上，如陸深之例：「予召自蜀藩入掌大官，適主其家，每接緒論，宛然一儒者。乃於席間覽此圖，亟爲稱賞，非徒以其藝焉而已。公即裝池成卷，求予題數字，踰年而未有以復也。」〔註213〕陸深剛從四川回到京城做官，有機會到王進德家作客，在宴會上看到《七賢過關圖》，王氏因此將畫裝裱成卷，請陸深題字。文人之間交流時互相

〔註209〕《珊瑚木難》，卷二，〈子昂竹石自題〉，頁363。
〔註210〕《歷代書畫舫》，〈劉珏〉，頁1下～2上。
〔註211〕《十百齋書畫錄》，〈蘭亭記〉，頁563。
〔註212〕《鐵網珊瑚》，畫品二，〈趙松雪重江疊嶂圖〉，頁679。
〔註213〕《陸文裕公行遠集》，卷一二，〈題跋·題七賢過關圖〉，頁2下。

品題，或求題跋的情形，十分常見。

作題跋時，也會有一些特殊的目的與用途。如爲了畫冊的發行，畫冊作者可能就會請來許多友人，或大師級的人物，來爲此寫序言或題跋。據載：

> 李長君嘗畜畫兩本，本數十幅，山水、人物、羽毛、果卉靡不收。
> 其爲品則畫家所稱，精神與逸靡不具。蓋皆兩宋與勝國時國手所爲，
> 而君自遼入京師，所交遊益廣，每幅必屬一時能名詩者書之，而予
> 亦濫其中，至是復以序屬余。〔註214〕

李長君纂輯兩本畫冊，內容包羅萬象，所收錄畫作皆有很高評價，看起來像是兩宋、元時，國家畫院畫師的作品。而李長君交游廣闊，所以就請一些能作詩的名人爲這些畫題字，這是比較盛大的題字場面。一般的文人私下交流，也有比較簡單的、單純的寫序活動，如「刑曹右堂之南有椿焉，因扁曰怡椿，舊矣。……屬畫史繪趨庭、承武二圖，裝潢成帙而以序見命。祐實受知於公，辭不獲命，爰覽而歡焉曰美哉！」〔註215〕蘇祐在私交請託下爲畫冊寫序，這種簡單的文人寫序活動，反而是更常見於明人。再者，收藏家對於頗具份量的畫作，也會興起請人題跋的興趣，而一般文人對於與自己有特殊意義的畫作，也會專門爲了紀念收藏而請人題跋。此外，在文人的交流之中，畫作偶而也會退爲其次成爲一種思念的媒介物，因爲畫作而引發了朋友之間的追念或是文人對自己經驗歷史的懷想，由此而寫下題跋。最明顯的例子如：「南京春宮尙書宅在柳樹灣，池館清逈，余與繼源讀書其中，時嘗見此圖，別後二十年，始會於北都，繼源復出此，求咏追記。」〔註216〕久別的重見特別能引人懷念起當初初見到畫作的時、地、人、事，時空移轉，有緣再見，自然倍覺感嘆！不過在這時間空間不停向前的歷史軸帶上，物換星移，人事已非的喟嘆則在所難免。張大復說：「先世長大病時，曾爲故俟呂渭陽寫《望雲圖》，亦頗自愜，請予題其首。予政以世長病，悶悶未暇也。今日與張季修話其事，默想前境不覺潸然。」〔註217〕由圖畫而觸發回憶與感嘆，所寫下的題跋，尤

〔註214〕明·徐渭，《徐文長文集》（《四庫全書存目叢書》集部，一四五冊，據中國社會科學院所藏明萬曆四十二年鍾人傑刻本影印），卷二〇，〈李伯子畫冊序〉，頁24下。

〔註215〕明·蘇祐，《穀原文草》（《四庫全書存目叢書》集部，八九冊，據北京圖書館分館藏明刻本影印），卷一，〈怡椿軒詩圖序〉，頁33上。

〔註216〕明·陶望齡，《陶文簡公集》，（《四庫全書禁燬叢刊》集部，九冊）卷一，〈題水亭圖〉，頁34。

〔註217〕《梅花草堂集筆談》，卷一一，〈望雪圖〉，頁11上。

其特別顯出文人心思細膩的一面。

四、評價與評論

　　明代文人喜好爲圖畫寫題跋，從名家其樂此不疲來看，確實是當時流行風潮。題跋圖畫在明人的鑑賞生活之中實屬難以缺少之活動。而這些題跋中或有如前幾段落所述，可以見到明人感性生活交流的一面，但不可忽視的還是文人寫作時，所表現的鑑定與評賞能力，甚而時也可透露出文人心中所欽慕，並且自許的人格形象。如陳繼儒所記：「董玄宰在廣陵，見司馬端明所畫山水，細巧之極，絕似李成而畫譜不載，以此知古人之善于逃名。」〔註218〕雖司馬端明所畫的山水畫十分優秀，但是卻不見於畫譜之記載。陳繼儒推論這是古人欲逃避名聲，遮掩鋒芒的佐證，然而藉由陳繼儒的記述，我們也可以知道，一般明代文人所推崇的藝術家形象大致上應與這種「不爲人知」的形象相符合；而對於鑑賞家應有的形象，也可由明人的題跋中獲知一些梗慨。如王奉常題寫「董北苑卷」：「自勝國諸大家畫遍行江南，汴宋名跡亦隱沒不復可購。亦猶南宗盛後，臥輪一偈，獨迴向威音座下耳。何幸復見北苑此幅，且賞鑑收藏兩巨公皆具金剛王眼者，謹合掌贊嘆稀有而已。」〔註219〕在這一段題記當中，具有「金剛王眼」的鑑賞收藏家一邊欣賞，一邊讚嘆董北苑的這幅已經很少見的汴宋名跡，最難得的是，鑑賞者「謹合掌贊嘆稀有而已」，這樣的形象可看出鑑賞家們不以個人主觀的好惡來評論，而是從實鑑定，在鑑定確爲眞品之後，亦可與畫作的所有人一同分享欣喜之情，而沒有一絲想要將畫據爲己有的念頭，這雖是平凡不過的題寫，然而從中我們也可以窺知明人對鑑賞家品格的要求形象。

　　明代文人對畫作的題跋，篇幅短者則有：「吳門老翁號白石，胸藏丘壑畫成癖。」〔註220〕以短短十四字，來評賞沈石田靈活逼眞的自然寫生。而長篇者則可單獨當作一篇散文或長詩閱讀。具有鑑賞成分的題跋，作者在評論畫作的同時，也將自己評論的標準與觀點寫出，這一點即可供作後人檢視其評賞是否得宜的依據，這是一種很負責任的評賞題跋。如張羽爲了公衡畫了一幅《雲山圖》，而公衡即請他在畫上題詩，據載：

　　　　余既爲公衡作此圖，公衡復求余詩其上，遂爲賦。此時洪武丁巳（十

〔註218〕《書畫史》，頁 3 上。

〔註219〕《王奉常書畫題跋》，〈題董北苑卷〉，頁 915。

〔註220〕明・熊明遇，《文直行書詩卷》（《四庫全書禁燬叢刊》集部，一〇六冊），卷五，〈題沈石田畫〉，頁 29 上。

年，1377）八月十九日也。此畫遺在苕城。……前代何人畫山水？長安關仝營丘李，華原特起范中立，三子相望古莫比。亦有北苑與河陽，後來作者誰能當？米家小虎出逸品，力挽元氣歸蒼茫。房山尚書初事米，晚自名家稱絕美，藝高一代誰頡頏？只數吳興趙公子。當時弭節匡盧峰，曾爲寫太平興國之神宮。五峰卻立疑爭雄。臺殿突兀分青紅，中有雲氣如游龍。我對此圖臥三日，遂令奇氣生心胸。亂來學士遭漂蕩，文藝艸艸誰爲工？筆精墨妙心更苦，安得再有前賢風？嗚呼！乾坤浩蕩江海闊，使我執筆將安從。〔註221〕

在這一段題跋裡，張羽評論出前代可稱之爲山水畫家的幾位畫壇大師，並且以這些大師爲標準。而後代可與相抗衡的，張羽認爲應是「吳興趙公子」。趙公子的畫當中，彷彿有雲氣像游龍一樣，讓張羽心中好像產生了一道不尋常的氣。爲此他更謙稱自己以爲創見，無法由前輩的非凡成就中另覓他路，所言：「筆精墨妙心更苦，安得再有前賢風？」即是。其次，在張羽的論述當中，「亂來學士遭漂蕩，文藝艸艸誰爲工？」也說明了他認爲文藝活動的興盛，必定得有安定的國家政治作爲基礎方可。此外，〈武君陽九曲圖跋〉也記載：

適武君陽，持中翰廷林顧君所爲《上曲圖》示余，而筆端山水，恍乎昔游所經睹者。……按顧君所爲圖，山巒枝盤迴水源高遠，恰似郭河陽，巧瞻致工，晚年落筆益壯，君陽得是圖，而神已凌凌飛度，掌天遊之上矣，君陽之慕武夷也，志之與合而圖遇之。

〔註222〕

王在晉見圖中所畫，宛如親身遊歷武夷山一般，可知此圖所畫十分逼眞。而另一方面，武君陽將自己的心志託於武夷山的高聳深絕，卻是王在晉關注的重點所在，此圖得以脫離「酷似」的評斷而進入意境的品賞，畫作者與觀賞者將其心志寄託於其中應是關鍵所在。圖畫題材之廣，又依畫家能力不一，各有所擅，如同顧長康對於繪畫所作的一番評論：「凡畫人最難，畫列女，刻削爲容儀，不畫生氣，又插置丈夫支體，不似自然。衣髻俯仰中，一點一畫，皆相與成其艷姿，覺然易了。」〔註223〕這當然只是顧氏自己的觀點，不過他

〔註221〕明・張羽，《靜菴張先生詩集》，（《四庫全書存目叢書》集部，二六冊），〈題西雲山圖〉，總頁集部261～271。

〔註222〕明・王在晉，《越鐫》（《四庫全書禁燬叢刊》集部，一〇四冊），卷七，〈武君陽九曲圖跋〉，頁5。

〔註223〕《書畫傳習錄》（《中國書畫全書》三冊，上海：上海書畫出版社，1992年10

也為他的看法提出了說明，所以畫人之所以難，難在畫「氣」。對「神韻」的要求，則與中國歷來評畫的標準不謀而合。

　　再者，題跋中文人亦常以比較的方式來評鑑，評鑑的標準可透過「相較」得知。如張丑所記：

　　　黃淳父藏劉廷美僉憲《夏雲欲雨圖》。上有沈啓南徵君題詠，足稱眞
　　　蹟逸品上上。蓋雲山月嶠，曉烟暮靄，雲弄晴，晴欲雨，古今畫流
　　　所難。非若晴巒雪嶺，瀟灑風林，淋漓雨榭，猶可縱筆而成者也。
　　　今廷美之為此圖也，不特上掩仲圭，足可比肩北苑。且啓南長詞，
　　　言言金玉，字字珠璣，眞是詩中畫畫中詩，較之家藏《放鶴圖》，相
　　　去何啻倍蓰耶？〔註224〕

黃淳付（1509～1574）藏劉珏（1410～1472）的《夏雲欲雨圖》，其藝術成就之高，可媲美仲圭和北苑。而且又有沈周的題詠：「言言金玉，字字珠璣」，「足稱眞蹟逸品」。張丑認為與家中所藏《放鶴圖》比較相去甚遠。由此，對於自然寫生的運筆功夫，張丑認為「雲弄晴，晴欲雨，古今畫流所難」，這就是一種鑑賞的標準，張丑以為以雲畫陰、佈雨並非難事，能夠克服這種一般的技巧，而掌握大自然陰晴難定的特色，與瞬息萬變的特性，更稱絕妙。另外，陳汝錡題寫的〈寒幹畫馬〉：

　　　漢中李先生藏有韓幹畫馬，其上為東坡題辭。字漫滅不省作何語？
　　　獨馬以絹素善得完，豈坡語特玅通神去，不如幹馬之留影人間乎？
　　　回乞予作坡語補亡，一笑而從之。補云：「予友季伯時善畫馬，嘗見
　　　名馬滿川花，以筆寫之，放筆而馬死。」黃魯直謂此馬神魂精魄，
　　　俱為伯時筆端取去。故京師黃金易得而伯時馬難得。或為予言，伯
　　　時畫馬以馬為師，每週同寺輒終日縱觀不忍去，其獨步一時以此。
　　　予謂此本韓幹畫法，伯時偶臆合之耳。開元間幹以畫馬供奉，而是
　　　時陳閎最有名。玄宗令幹師閎，幹言：「臣自有師。陛下內廄飛黃照
　　　夜五方之乘，皆臣師也。」玄宗深然其語，幹畫果勝閎。今所圖則
　　　飛黃照夜中之魁然者也。吾儕貪侍從，所賜天閑馬，如玉鼻騂等不
　　　乏，俱莫如此圖駿，彷彿見伏波銅馬，又似見貳師汗血駒，令孫陽
　　　過此便當三顧。人情賤近而貴遠，今伯時馬價已與黃金爭高，況開

　　　　月一版），〈論畫〉，卷二，〈右事始一則〉，頁122。
〔註224〕《歷代書畫舫》，〈劉珏〉，頁1上。

元國手乎？今涓人得此，便不惜千金。〔註225〕

漢中李氏藏有韓幹畫馬圖，上面本來有東坡的題辭，但目前字跡無法辨識，只有畫馬的那一部分流傳下來，因此他便要陳汝錡爲畫補上一段話。補上的題辭大意除了在說明韓幹所畫的馬的價值之外，並舉當代也以畫馬著名的畫家季伯時和韓幹作一比較，由於季伯時的馬在當代已經是珍貴至極，而韓幹的馬則更在他之上，藉此顯出韓幹畫馬價值珍貴。在此，題跋鑑賞除了增加畫作的收藏價值，作者評季伯之畫馬「以筆寫之，放筆而馬死」，推崇季伯掌握馬「神魄」之精準；然而韓幹畫馬更在其上，「則飛黃照夜中之魁然者也」，生動如見活潑之馬近在眼前，是韓幹勝出的關鍵。陳汝錡的鑑賞標準由此可得知，「神態」之外，他更要求「氣韻生動」。

最後，究竟書畫題跋中所見的鑑賞，是否仍存在著一些限制？在明人題跋畫作的文獻當中，也表明了用以鑑賞的資料缺乏已是事實，鑑定工作之難由此可知：

> 近見孟端小幅極精，題云：「前山後山蒼翠深，大樹小樹寒蕭森；不知何處打魚者，日暮泊船溪水陰。」好事者歸爲完庵劉珏之作，雅士亦有信之者。鑒定之難如此。〔註226〕

而確實，僅靠著畫上的題跋或文人自己對畫作的瞭解是不足以進行鑑賞工作的。並且有時完全以題跋作爲鑑賞的依據時亦有一些客觀的限制存在：

> 評定書畫，今人多以款識爲據，不知魏晉字跡、唐宋畫本有款者十無一二，閒有出後蛇足者，在慧眼自不難辨。有如近年啓南、子畏二公，往往手題他人書畫爲應酬之具，倘非刻意玩索，徒知款識，雅士亦爲其所眩矣。似反不如無款眞蹟，差爲可重耶！〔註227〕

很多人將書畫上的題識當作鑑賞時的重要證據，但卻不知道，眞正年代早遠的書畫，多半沒有款識的。而沈周和唐寅常常爲了應酬，在別人的書畫上題字，於是以他們題識作爲鑑賞標準的人，可能就會判斷錯誤。因此，題識並不能當做鑑定書畫絕對的標準。

〔註225〕明·陳汝錡，《甘露園短書》（《四庫全書存目叢書》子部，八七冊，據中國人民大學圖書館藏明萬曆三十八年（1610）陳邦瞻刻清康熙六年（1667）劉應人重修本影印），卷六，〈韓幹畫馬〉，頁22上～下。

〔註226〕《歷代書畫舫》，〈劉珏〉，頁17。

〔註227〕《歷代書畫舫》，〈唐寅〉，頁17上。

第四章　書法的鑑賞生活

　　「書法」是中國獨步世界的一項藝術形式，它以文字結構之改變，配合毛筆這種軟性的書寫工具，於運筆之間的點、橫、豎、捺、撇、勾各有所法，技巧層面之難，不下於繪畫。然而之所以稱爲「藝術」，乃是因爲書法亦可作爲創作者精神之載體，隨著字體結構佈置，書寫者可以在其中表現自我獨特之精神。依不同的書寫者，其字體或纖瘦輕盈，或俊逸清雅，或穩重厚實，表現出氣韻亦隨之而有所不同。再者，由於觀賞者的性格、氣質各異，對「美」也含有不盡相同的感受。勿庸置疑，書法必可列於藝術之林。

　　元朝是個歷史較爲短促的朝代，元代書法（指中國傳統的漢字書寫藝術。主要内容有執筆、用筆、結體、布局等幾個方面。）也多承繼宋而來，雖有趙子昂、鮮于摳等人，但與北宋蘇軾、黃庭堅等人相較，則難已望其項背。明承元後，肩負著延續、創新書法的使命，而帖學的興盛，士人競相臨摹，蔚然成風。〔註1〕明初書法，首推「三宋」，即宋克、宋璲與宋廣，其中宋克是元末明初畫風最佳代表。明代書法多爲帖學範圍，明初諸帝皆講究書法，以工書者充中書舍人，繕寫詔令文書，又初秘府所藏法書，供中書舍人研習。此皆有利於養成書法風氣，但是另一方面也是由於帝王鑑賞眼力平庸，僅僅是以權勢推動一己之好而已。〔註2〕不論原因究竟爲何，對推動書法還是有實質上的幫助。

　　明中期的書法家多活躍於江南地區，在自由經濟的帶動下，創作也變得生動活潑。那些書法家們開始仿效唐、宋雄闊派書家作品，追求力量與氣度，

〔註1〕　朱旭初，〈明清書法散論〉，《上海博物館集刊》，頁 129～130。
〔註2〕　潘良楨，〈明代書法小史〉（收錄於《明代文化研究專輯》），頁 50～51。

講究自然與隨意，如祝允明就擅於用瑰奇的想像空間書寫，文徵明認爲創作乃是用以自娛，不爲環境、時空限制。〔註3〕此時期的畫家把觸角伸向各題材、各筆法嘗試，成爲明代特有格局，此時期法帖（供人臨摹或欣賞的名家書法的拓本或印本。）最盛，甚至有以法帖勒石者。〔註4〕明代後期，黨派傾扎，社會變動劇烈，戰事連年不斷，擁有純真心態與藝術尊嚴的書法家尤難能可貴。董其昌、邢侗、米萬鍾與張瑞圖並稱「四家」，是當時代表人物。董其昌以其修逸瀟灑風格，影響明末以降三百年書壇，其書法地位在明代難以撼動，甚至惟有元代趙孟頫可以比擬。〔註5〕

第一節　書法鑑賞生活的開展

　　明代文人的社會生活中，古玩賞玩與書畫鑑賞經常是同時進行的。對文人而言，這些都是代表他們價值與審美觀念的東西，也是寄託、自娛的居家生活的重心。〈王羲之七月帖〉爲龍門山樵良琦之題語，通過丹山隱士對書帖的重視，說明了時人對書帖的態度。反觀隱士的做法，其實是對書帖的更高尊重。文人對於書法藝術之保存觀念，與對於書法這一藝術之態度，也在題跋識語中表現出來。據載：

> 此本視《淳畫閣帖》及《十七帖》最爲佳也。丹山奇隱居士購得之，嘗貯書筒之中，每溽暑蒸潤之月，又加蠟封裹其外，保護甚于嬰兒也。時出展觀，則淨拭几而對之。惑者譏其有宋人燕石之藏，居士因復之曰：「昔人論右軍書樂毅論太史箴體，皆正直而有中立之氣，隨所在而有神物呵護之也。如辨才之于蘭亭，殆逾性命，況千載之下寶玩尚無斁者。予于此帖豈爲過耶？」惑者遂服其精鑒如此，唯唯而退。〔註6〕

明人已經注意到時代與個人在藝術風格上所產生之差異，可是一旦落實於文字，則略顯得模糊。在評各代書法，時稱「晉尚韻，唐尚法，宋尚意，明清

〔註3〕朱以撒，〈明代書法創作論〉，《福建師範大學學報》（哲學社會科學版），1994年二期，頁125～126。

〔註4〕祝嘉，〈法帖的起源與流傳〉，《書譜》，四期，1975年6月，頁29。

〔註5〕《中古時代·明時期》（《中國通史》第十五冊），頁522。

〔註6〕明·吳升，《大觀錄》（《中國書畫全書》四冊，上海：上海書畫出版社，1994年10月第一版），卷一，〈魏晉法書·王羲之7月帖〉，頁142。

尚態。」〔註7〕至於個人風格，又隱含於書法家的各個作品中。有關鑑定書法
風格流變之知識，多以文獻爲據，參及書法名家爲線索，題跋就是一個很重
要的部分。在題跋中，鑑賞家或論書法之筆意、技巧或書寫相關係之史事，
如李日華所云：

> 丹林持董玄宰起草冊求題語，漫應之。董太史玄心逸度，雖倉促酬
> 應語，皆有標韻。正如昭陽麗人，唾點落地成石竹花，長安饑兒逐
> 韓王孫，拾其墮丸皆黃金也。至於書法，天下已知貴之。此卷乃其
> 起草物，鈎乙塗注，濃淡枯潤，一任自然，而天趣溢出。觀者以比
> 顏平原《爭坐帖》，信無忝也。但魯公感憤時事，忠義激發，故多鬱
> 恕。太史夷由盛世，葆養恬和，筆端更饒古雅。以羽人概之，魯公
> 所謂忠孝度世，而太史則楊朱之流歟。〔註8〕

明人鑑賞生活時代之樣貌，大抵可從這些抽象觀念與具體行爲的紀錄中萃
取。明人對「鑑賞」一辭觀念定義或內涵的詮釋，人人雖各有異，不過從不
同的切入角度也可以，得知明人對「鑑賞」一辭的認知分野。如趙宧光從方
法上談「鑑賞」：「賞鑒須見古人眞實妙境，又須別名家眞差別處，摹仿須見
法書眞不可到處，又要見自己眞能學處，不然皆皮相也。即使學到白首，終
是瞎著。」〔註9〕又從主觀經驗上切入鑑賞：「鑒賞法書之樂，聲色美好一不
足以當之。玩好雖佳，無益于我。惟法書（指達到相當藝術水平而可供臨摹、
取法的書法作品前人稱法書，一般色括著名刻石、碑、帖及名家墨跡等，凡
篆、隸、行、草、楷，各体均有。它們的保存與傳世，不僅爲學習者提供可
以取法的典範，而且對於研究中國書法史也具有重要意義。）時時作我師範，
不可斯須去身。嘗謂博古之士而不好法帖，是未嘗博一古；善書之士而不好
法帖，是未嘗寫一字。名家亦有但貴墨跡而不貴拓本者，此正不知眞好者也。」
〔註10〕綜合來看，則趙氏對「鑑賞」爲何物與「鑑賞」之作用，有較爲具體
的認知。通過鑑識字帖，不斷修正既有的觀念，那麼，「鑑賞」即可從抽象的
概念轉而成爲具體的實際操作。

〔註7〕明·梁巘，《評書帖》（引自《歷代書法論文選》（下），上海：上海書畫出版
　　　　社，1979 年 10 月第一版），頁 421。

〔註8〕《味水軒日記》，卷六，頁 262。

〔註9〕明·趙宧光，《寒山帚談》（《明清書法論文選》上，上海：上海書店出版社，
　　　　1994 年一版）〈評鑑六〉，頁 296。

〔註10〕《寒山帚談》，〈評鑑六〉，頁 323。

　　另外，從〈宋蘇軾唐六家書評〉這一篇目看來，明人對於書法藝術有一定份量之重視。這一種藝術形式，可媲美「立功、立言、立德」，使人臻至不朽。文中引蘇軾〈唐六家書評〉，說明書法藝術層次之高：

> 永禪師書，骨氣深穩，體兼眾妙，精能之至。反造疏淡，如觀陶彭澤詩。初若散緩不收，反覆不已，乃識其奇趣。歐陽率更書，妍緊拔群，尤工于小楷，高麗遣使購其書。高祖嘆曰：「彼觀其書，以爲魁梧奇偉人也。」此非知書者。凡書象其爲人，率更貌寒寢，敏悟絕人。今觀其書，勁險刻厲，正稱其貌耳。褚河南書，清遠蕭散，微雜隸體。古之論書者，兼論其生平，苟非其人，雖工不貴也。河南固忠臣，但有譖殺劉洎一事，使人怏怏。……張長史草書，頹然天放，略有點畫處，而意態自足，號稱神逸。今世稱善草者書，或不能眞行，此大妄也。眞生行，行生草。眞如立，行如行，草如走。未有未能行立而能走者也。今長安猶有長史眞書郎官石柱記。作字簡遠，如晉宋間人。顏魯公書，雄秀獨出，一變古法。如杜子美詩，格力天縱，奄有漢魏晉宋以來風流。後之作者，殆難復措手。柳少師書，本出于顏，而能自出新意。一字百金，非虛語也。其言心正則筆正者，非獨諷諫，理固然也。……余謫居黃州，唐林夫自湖口以書遺余，云吾家有此六人書，子爲我略評之。而書其後，林夫之書過我遠矣，而反求于余，何哉？此又不可曉也。右宋蘇軾唐六家書評一則，語語至當。古人于舞劍器悟書法，余謂讀此書評，可以從書法中無所不悟，坡公立言，眞如以土委地也。〔註11〕

晚明的書畫思想與前中期相比，顯然出現了不同的面貌。董其昌的書論中就明顯地帶有反傳統傾向，他主張改變自元代以來崇尙規矩格法的書法風尙，而提出「以奇爲正」的主張，要求書能巧妙，甚至以「生」爲尙。認爲自己能高出趙孟頫者，即在能得「生」之妙，故提倡學古，而能遺貌取神。李日華指出，書法宜表現「性靈」，強調書法創作時，書法家的應具備之心態，提出學習古人以「神摹」的方式，也體現了追求個性表現的藝本思想。然董、李二人皆爲士大夫文人，他們所謂的「性靈」，其實也不脫文人悠遊淡泊的心境與文墨高雅的情趣。因而董其昌標舉「古淡」爲書法審美的最高理想。同時，將此種風格歸諸人心的淡泊無爲，並以此來矯正元、明兩代追求妍媚的

〔註11〕《書畫傳習錄》，卷一，〈宋蘇軾唐六家書評〉，頁114。

趨向。李日華也追求超然物外的情趣，以淡泊散逸爲書家第一等襟抱，提倡超塵脫俗的書風和書者的「清操卓行」。文人對書法藝術觀念的表現，在鑑賞生活中時見足跡，而建構明人書法之鑑賞生活，必得從此出發。

第二節　書法流通的鑑賞生活

　　書法收藏並不可能長久停留於一人之手，可能是外力環境因素使然，或是人爲買賣交易、交換及餽贈行爲，使書帖在各個時代輾轉流傳於不同人之手。有時不幸則慘遭損毀，而消失在歷史洪流中。如李詡（1505～1593）所言：

> 王逸少《二謝帖》眞蹟，七十六字，後有趙清獻公拤并蘇子容等跋。……此余鄉顧山周氏先世物，子孫欲求售，特攜以問價於文衡山，衡山曰：「此希世之寶也，每一字當得黃金一兩，其後三十一跋，每一跋當得白銀一兩。更有肯出高價者，吾不論也。」後典於閭門一富家，止得米一百二十斛，竟不知下落矣。惜哉！〔註12〕

先祖花費無數心血得來的稀世珍寶，往往因爲後代的疏忽以至亡佚。所以收藏書法的文人，十分注重在收藏的同時進行賞玩、鑑別與臨摹，並領略其中的微言大義，儘量發揮其所具價值，並不是束之高閣，置之庫藏而已。

　　何良俊曾言：「余最愛顏魯公書，多方購之，後亦得其數種。如元魯山碑，乃李華撰文，魯公書丹，李陽冰篆額，世所稱三絕者是也。」〔註13〕可見他收藏顏眞卿的書法作品，不僅是爲了收羅完整，也包含學習其書法精髓，並體味其中長者之言，幫助自己修身養性。明人不惜傾產購買書法，認爲這是高人逸士的清雅行爲，以此與古人精神相接，掃去俗慮。到年老力衰時，因爲自己不能再遊覽名山，就把法書或送或賣，只留下畫，希望能神遊於意境深邃的山水畫卷。當然，這種想法與行爲即造成書畫保存的危機。以下即從書法流通的互相拜訪與集會、買賣、求索與贈送等方式，加以論述其中書法鑑賞的生活。

一、透過互相拜訪、集會等方式進行書法鑑賞

　　在中國文人生活中，書法藝術一向佔有極爲重要的地位，它以文字呈現，結合藝術，融入書者個人技藝與精神，乃至於對書畫懸掛、物品擺設也極爲

〔註12〕《戒庵老人漫筆》，卷五，〈右軍眞跡〉，頁173～174。
〔註13〕《四友齋叢說》，卷二七，〈書〉，頁254。

重視，因爲這些象徵個人的品味與氣質。〔註14〕文人通常以能寫出一手好字，且能品賞字帖爲津津樂道之事。有明一代，各種外在條件的支持，使文化藝術亦能有所發展，而達到普遍化。文字可說是文人的專利，以此而有別於其他階層的人民。文人的生活表現和休閒型態上，可以得知藝術與生活結合的實況。同時，獨特的中國書法傳統，也令文字成爲技藝層面的一項工具與展示。書畫同源、同法，不僅說明中國藝術之特殊，也意味藝術美感上對於書法的要求。因此，雖人人能寫，卻未必可臻於水準之上。在書法的傳統底下，書法可被單獨視爲一項藝術，對文人而言，能欣賞書法，也代表著某種藝文能力之具備，或是人格氣質上的肯定。再者，不論從筆法、氣勢、墨色和結構等層面切入，鑑賞的角度不一，卻皆顯示文人集團的特出處。明人崇尚清雅淡遠、超脫俗務的生活與品格，藝術作品提供性靈上的移情作用。因此，對於藝品的收藏與鑑賞，便融於於明人的居家生活、社交生活中。

　　既言生活，可知並非停滯不動之狀態。文人彼此間的交流，成爲了豐富的生活動力。藉由文人間互相拜訪、集會與互贈、交換，無疑地乃增加了藝術品流通的機會，同時書法藝術在明人生活中佔有多少份量，也可從這些不經意留下的箚記看出。如王世貞所記：

> 趙文敏稱一代書聖，篆書不多覯見，而此卷實當神品。吳孝甫攜過齋中，飯首藕畢，同社友程良學飽玩良久，眞一快事。良學名格，休寧人，南海歐莘。〔註15〕

吳孝甫帶著趙松雪字帖到王世貞書齋中共賞，吳氏、程良學與王世貞因此都感到心情暢快。特別是明代中晚期的書風，受到反對摹古與復古的影響，形成抒發性靈的浪漫風格，〔註16〕因此明人的性靈生活中，文人相互拜訪，確實造成書法藝品的流通，與鑑賞能力的提升。從上述的例子中，三人並非刻意品賞而舉行聚會，可知文人生活與藝術鑑賞難以分割。對於趙松雪書法藝術之共識，三人於各自的認知裡，依此進入相同的對話領域。曹履吉在朋友來訪過程中，也共同欣賞祝枝山的書法，據載：「夫京兆書而須全神于酒邪，

〔註14〕胡懿勳，〈明清文人品味和世俗美術〉，《國立歷史博物館學報》，四期，1990年三月，頁68。

〔註15〕明‧王世貞，《古今法書苑》（《中國書畫全書》五冊，上海：上海書畫出版社，1992年10月一版），卷四四，〈子昂篆書千文〉，頁401。

〔註16〕徐利明，〈明清書法的潮流轉向及其書史意義〉，《書法叢刊》，第三十輯，1992年5月，頁51。

萬曆庚申（四十八年，1620），正白安先生攜此卷過我漁山堂共賞，閒作評語
併漫書之。」〔註17〕亦反映出明代此類行為之普遍。文人平時雅好收藏名家
字跡，經常互相往來，則提供名帖流通的機會與管道。朋友之間，除了家國、
政治與文章辭令，常也有藝術交流之活動，以緩和庸碌生活。祝枝山的技法，
在酒意之中，更能展現的淋漓盡致，這一點從文人口中說出，除了可知祝氏
之事蹟定為當朝文人所流傳，亦可知明人於朋友間之交流，時時存在著藝術
品賞的活動型態。曹氏品賞祝枝山的字帖，若不從書法氣韻與整體筆勢切入，
則無法得出「須全神于酒」之類的評語。短短的幾個字，確實表現文人豐富
的品賞經驗與學養。這樣的文人生活，尤以明中葉文風至盛的江南地區處處
可見。

　　明人雅好收藏法書名帖，然對於收藏者而言，能與同好一起欣賞、品鑑
更是人生一大樂事。據載：

> 張雨字伯雨，號句曲外史，武林人。學道三茅峰，而才名滿天下。
> 若虞文靖公、黃文獻公咸稱重焉。先生妙于書，人得片紙，咸以為
> 寶。至今好事之家多蓄之，客至則相與展玩。〔註18〕

張雨的書法在當代相當具有名氣，收藏者競相收羅，也變成為一種時尚。明
友間互相觀賞的藝品，這是當代名家手筆在文人中廣為流通的例子。其次，
富有收藏價值的前人遺筆，更是文人交流中不能或缺之要角。這些質感精緻
的書法作品，往往帶給文人更加深刻及充實的美感經驗。

　　歷朝各代以降，王右軍的書法成為後人爭相目睹與收藏的指標，最有名
的〈蘭亭序〉，擁戴者更是多如牛毛，唐以後所流傳的，多為刻本或摹本。在
明人心中，羲之的書法融合了其精神與技巧，渾然天成的字體，深為時人所
景仰，爭相收藏情形自然不在話下。文人彼此參訪的過程中，也不乏論及王
右軍書法者，如洪武八年（1375）二月，浙江金華胡翰與姜焴同觀：

> 《蘭亭禊帖》，右軍所書繭紙，既入昭陵而唐刻石本亦殉焉。溫韜發
> 陵剔取金玉置之而去，其紙遂糜壞，世所獲者為石刻耳。宋人索寘
> 公庫，會火不存，馮京知雍州乃所藏搨本命工入石，其後薛紹、彭
> 陰以他刻易之，則定武蘭亭帖在當時已淆矣。學士大夫之家僅存一
> 二，流傳既久，愈遠而愈微，愈變而愈訛，雖好古者苟不能精鑒亦

〔註17〕 《博望山人稿》，卷一七，〈祝枝山草書跋〉，頁5上～下。
〔註18〕 《珊瑚木難》，卷一，〈聽雨樓諸賢記〉，頁339上。

淆矣。余往在錢塘訪陳眞人于吳山，見宋呂祖誌所藏本，今復于致
肅見此本，舊出蘇才翁家，其爲定武本蓋無異論也，陳眞人欲售白
金百兩，則致肅其可弗寶哉！〔註19〕

從這則識記中，史識是文人品賞過程中可資旁徵博引之根據，定武《蘭亭帖》
於宋朝時已混淆，傳至明代，更顯不足探信，這種論鑑是文人慣用的方法。
胡翰所言「雖好古者苟不能精鑒亦淆矣」一句，亦點明品賞生活中，鑑賞能
力的培養對藝術學養的提升，有著正面的助益。文人互訪、集會中的藝術品
質也從中而來，如郁逢慶所記：

法書家評王右軍畫像贊《洛神賦》，有衿莊嚴肅之象。今觀此刻信
然，而大令以章草法書洛神賦尤爲奇。若洛神賦爲子敬生平所好
寫，用意之書也。然自昔人所見，皆自嬉至飛十三行耳，此獨得其
全文何耶？陳味先生持此示余城東之續古堂，因歎二王書如雲行太
虛，態度不定，觀書者如魯僖登臺，使每歲分至，啓閉八表，同昏
之雲雖不望可也。〔註20〕

郁逢慶所見右軍書法，乃陳味拜訪時所攜，「如雲行太虛，態度不定」，是郁
氏對二王書法之評賞，而欣賞者一閱「如魯僖登臺，使每歲分至，啓閉八表，
同昏之雲雖不望可也。」則是主觀的美感經驗。由此亦可知，文人交流之中，
時有鑑賞的活動穿插存在。在文人平時交遊、互相拜訪的生活習慣中，可以
瞭解明人生活與藝術之結合，如朱長春拜訪友人，據載：

今過沈叔敷，許會施懋伯，見其三紙與其王父梟大夫西亭公相聞者，
法度不盡師古，而道邁沖逸，韻氣超然塵表，如宿世僊人，生具靈
氣，故其韻高冥合，非假學也。右軍子孫在會稽，書法獨不傳，文
成當其苗裔耶！觀其骨氣，雅有祖風。〔註21〕

朱長春拜訪沈敷時，見到王守仁手書三紙，書法展現出王右軍的風骨，濃厚
的品賞氣氛由文字中表露出來。又朱隗至友人處觀書法，也提到：

名家法書眞可娛，閱罷置酒春日晡。借問法書何所有，南禺之豐赤
水屠。今之思白十餘紙，變化不一皆瓊珠。就中最古有何帖，子瞻

〔註19〕《書畫題跋記》，卷三，〈趙子固武定蘭亭落水本——〉，頁 10 下～11 上。
〔註20〕《書畫題跋記》，卷三，〈宋榻東方畫贊洛神賦二帖〉，頁 4 下。
〔註21〕明‧朱長春，《朱太復乙集》（《四庫禁燬書叢刊》集部，八三冊，北京：北京
　　　出版社，2000 年 1 月初版，據明萬曆刻本影印），卷二七，〈王文成陽明先生
　　　手柬跋〉，頁 4 下～5 上。

手跋《伯時圖》。見此茫茫有深悟，定為真跡非狂諛。〔註22〕

朋友收藏以北宋蘇軾手跋《伯時圖》時代最為久遠，朱隗判定此為真跡。雖只是主觀的鑑識，然已與純粹地欣賞字畫之美有所差異，這一差異，也反映出明人生活中鑑賞活動存在之普遍。以形成一套有系統的鑑賞學識而言，「欣賞」仍嫌不足，必須加入客觀證據，且加以合理推敲，而後始有成為「鑑賞」之可能。

在明人的生活裡，可察覺鑑賞美學已開始萌芽。不知不覺時，明人求真、求美的意念，已慢慢將品賞的水準提高，成為了初步的鑑賞。如王世貞於〈大觀太清樓帖〉中所言：

此帖不知何人所摹，或蔡京或劉燾，難以臆斷，然卻有筆意，絕勝閣帖。大抵徽宗於書學深，其勾當諸人皆過王著也。余曾在李伯玉家見第二卷，神采動人，無一帖不佳。近在楊太素給諫家又見數卷，亦皆妙得筆勢。良由摹手高故，以李鴻臚殘閣帖方之蔑矣。獨唐元卿家有數卷是蟬翼拓，卻肥而少神氣，起拓手未工耶，抑係重摹本乎？丹陽孫志新曾托文休承章簡甫輩摹刻第二卷，今石在昆山張銀臺家，雖不及伯玉原本，然比顧氏所摹閣帖固遠勝也。〔註23〕

難以判斷的《大觀太清樓帖》，王世貞從造訪朋友時欣賞書法的經驗中，比較各家版本之優劣，亦由拓卷進而判斷所本之字帖。這些並非欣賞或者提出相關疑點，事實上以具體地客觀條件解決問題，而明人的書法鑑賞，在這朋友互為拜訪的流通下，有了落實且長足的進步。

二、書法買賣與鑑賞

明代市場商品經濟大開，買賣內容不再僅僅限於農、畜產等民生物資，勞力的提供，服務業的蓬勃，熱鬧的民間技藝活動，皆把市集點綴得繽紛亮麗。雖說士人仍享有較高的社會名望與地位，對市井小民而言，「從商」不再是傳統四民中最低下者。這種心態的轉變，並非專指某類職業的興盛或權力結構的改變，而應是日積月累的市場自由經濟，所帶來的普遍認知。因此文人所從事的書畫創作，不僅是風雅的表徵，也成為謀生的工具，加上文人的

〔註22〕明·朱隗輯，《明詩平論》（《四庫禁燬書叢刊》集部，一六九冊，北京：北京出版社，2000年1月初版，據中國社會科學院文學研究所圖書館藏清初刻本影印），卷七，〈觀法帖歌〉，頁2上～下。

〔註23〕《書畫題跋》，卷二上，〈碑刻·大觀太清樓帖〉，頁947下。

社會地位頗高，間接促進藝文市場的發展。〔註24〕所以，當書畫進入了市場，也代表著經濟型態的轉變。明中期以後，政治穩定，經濟發展快速即造就了許多閒情逸致的富有者，當他們轉而追求精緻休閒的生活之時，藝術品交易市場也就隨即跟著蓬勃起來，文人參與並融入這種經濟行為，但是多數文人還是對此唏噓不已。如何良俊惋惜地說：

> 余家有松雪小楷《大洞玉經》，字如蠅頭，共四千八百九十五字。圓勻遒媚，真可與《黃庭》並觀。余常呼為「墨皇」，每移至衡山齋中，即竟日展翫。在南京因橐中空乏，有人以重貲購去，至今時在夢寐也。〔註25〕

詹景鳳也有如此經驗，據載：

> 懷素《自敘》，舊在文待詔（文徵明）家。吾歙羅舍人龍文幸于嚴相國，欲買獻相國。托黃淳父、許元復二人，先商定所值。二人主為千金，羅遂致千金。文得千金，分百金為二人壽。予時以秋試過吳門，適當此物以去，遂不能借觀，恨甚。〔註26〕

詹景鳳惋惜懷素《自敘帖》在幾經轉手下，始終緣慳一面。收藏名家手筆，所憑藉的並非私交或學養，而是價格的高低，由金錢多寡來決定此書法的去向。再如陳繼儒所記：「子昂《亭林碑》，其真蹟曾粘村民屋壁上，王野賓買得之，以轉售項氏。」〔註27〕事實上，買賣與轉手過程之熟練，表現出明人已具相當成熟的商品獲利概念。此時書法可以是一種收藏、嗜好及傳家寶，但也可以是一件「商品」。這種觀念已深植在明人心中。名鑑賞家李日華曾記其買賣字帖過程：

> 二十九日，……客以戴文進仿夏圭小景一軸，宋板《李翰林分類詩》十本，初拓《真賞齋帖》一部，質錢去。
>
> 十八日，有一市丁，破褐鬖鬖，探懷出一卷投余，乃宋拓諸摹本《蘭亭》、《寶晉齋雜帖》、右軍《王略帖》……此卷質錢去，終日咀味不厭也。〔註28〕

〔註24〕黃明理，〈晚明文人型態之研究〉，《國立臺灣師範大學國文研究所集刊》，第三四號，1990 年 6 月，頁 965。
〔註25〕《四友齋叢說》卷二七，〈書〉，頁 245～246。
〔註26〕《詹東圖玄覽編》，玄覽一，頁 5。
〔註27〕《書畫史》，頁 1 下。
〔註28〕《味水軒日記》，卷三，頁 171；及卷四，頁 226～227。

名家法書在鑑賞家眼中即可當作販售質錢的商品，那市井小民的觀念則不言而喻了。

　　對文人而言，書法創作除了性靈的抒發、精神的調息以外，更成為了生計所需之工具。求售書法，在多數文人心目中，並非可恥之事。以周亮工之事可作為說明：

> 己亥（清順治十六年，1659）重九後一日，寫此賣錢沽酒，綴以二絕：一、誰能隔宿對黃花，度盡重陽更憶家。欲換青錢沽雪酒，八分小字寫寒鴉。二、難教去盡外來姿，老腕羞慚力不隨。方疊出誇官樣好，阿誰解受郃陽碑。命童子携出戶，童子笑謂予，收此冷淡生活應惟虎林霍君。已而果為維翰索去，携酒為予作三日醉。維翰雅好筆墨，遂為童子所知，《郃陽碑》即不方整亦復為人愛。老人潦倒塗鴉，尚可易三日軟飽。皆足記也。〔註29〕

這是亡國後之事，可視為文人間幽默自嘲的玩笑。不過，「欲換青錢沽雪酒」，也顯示出創作者把創作視為牟利工具。買賣藏品獲利屬骨董商所為，然明代的實際情形是，一旦家族有變故，子孫守不住祖產，往往變賣藏品。收藏家因家道中落，生活窘困，變賣藏品亦時有發生。在這些情況下，原先價值匪淺的藏品，常常以賤價求售。後人對這種變賣家產的行為十分不齒，但買賣藝品的機制既然已形成並且運作於明代，那麼買賣文物就不可避免的存在於自由經濟之中，然而從某些現實層面考量，自由經濟與文物保存，確有其自相矛盾之處。這類行為，一方面展現出明代經濟型態操持下的文人藝術生活，另一方面也顯示出市場運作下書法的保存危機。正如〈漢鍾繇真跡一帖〉跋語所記：

> 右漢鍾繇薦季直表真迹，高古純朴，超妙入神，無晉唐插花美女之態。上有河東薛紹彭印章，真無上太古法書，為天下第一。予於至元甲午（三十一年，1294），以厚資購得於方外友存此由，後因漂泊散失經廿六年，不知所存。忽於至正九年（1349）六月一日復得之，恍然如隔世事。以得失歲月考之，歷五十六載，嗟人生之幾何，遇合有如此者。後之子孫宜寶藏之。吳郡陸行直題於壺中，時年七十有五。〔註30〕

〔註29〕　《賴古堂書畫跋》，〈題所作八分書寒鴉歌後〉，頁938。

〔註30〕　《鐵網珊瑚》，書品卷第一，〈漢鍾繇真迹一帖〉，頁477～478。

由上兩則史料，可以窺知由元歷明至清，名家手跡都可以是酒資、典藏的商品買賣。金錢交易的形式已是固定，然而文人有別於其他階層之處，乃在主觀動機之差異，文人通過買賣交易的模式，來滿足自己雅好收藏的興趣與心理需要，有的人「購諸公之翰墨，十六簡成一冊以見，示曰：再得六公書彙爲全冊，平生志願足矣。」〔註31〕收編名家書法作品，是文人買賣下的另一動機。另有如郁逢慶所記：

> 右宋賢札子十七帖，皆一代名流鴻望魁壘英臣之筆。往歲客燕山，嘗從朱忠禧公綠陰亭中閱此。朱公好古，家藏名迹甚富，每愛惜此冊以爲劉公一札，可當十部從事諸賢濯濯，單言片翰并有弘致，非近世雕蟲之士所能比肩。忠禧化去未久，圖書散落，此冊爲粥畫人持至江南。思重參軍見之淒惋，遂出重貲購之，命余題冊尾。〔註32〕

在收藏家過世不久後，藏品全都散落不見。這冊子還是因爲有人拿至江南販售，思仲覺得可惜，所以才花錢買下，並請王穉登題字。富有文化藝術素養的文人，利用金錢來保存可能或已散佚之書法，這種情形普遍存在於明人私家收藏家中。由於眞跡難覓，一如張丑常記起二王書法被誕嘉強搶而去之憾恨事：

> 丑白首閱書，凡三十年于茲矣，所見義獻遺迹，自畫贊二謝十三行外，亦嘗募得此事帖廿字。爲宋宣和秘玩，又鄉先輩王濟之所藏也。麻箋，眞迹，筆如游龍，自幸足了一生。人間未見其比，旋爲猶子誕嘉豪奪而去，至今尚在夢想。〔註33〕

眞跡難得，對於雅好書帖的文人來說，即使是傾家蕩產，若能以此購得名人手筆，往往在所不惜。因此，在收藏的過程中，雖偶有購入僞作的情形，但其執著精神卻不會因此而受挫。

論及文人買賣而收藏的情形同時，他們對書法的熱情是支持此行爲持續的最大動源。而文人的學養與品味，也同時表現在這些買賣過程中，據載：

> 古詩十九首，高麗繭紙，中行書，後秋風辭，寫與文休承者，有跋。王寵楷跋，陳道復草書題顧璘觀。季銓部因是喜枝山書，而十九首爲最，購得者，不眞。丁未（清康熙六年，1667）正月，余與季弟

〔註31〕《平生壯觀》，卷五，〈法書・北京殉節諸賢翰墨〉，頁110。
〔註32〕《郁氏書畫題跋記》，卷一，〈宋人手簡十七條〉，頁584。
〔註33〕《眞迹日錄》，頁421。

同在先生所，適溧陽史氏以眞本來易之，季氏得快觀焉。〔註34〕

對眞本追求的熱情加上機運的配合，使季氏得償所願，獲得眞跡。李日華亦有記：「十九日，風雨。杭客潘琴台、吳卿雲來，袖示趙子昂臨張長史《秋深帖》，白宋箋紙，長幅，作掛軸。筆氣極雄俉，汰盡吳興姿膩之習，古人能領意如此。余以四金購之。」〔註35〕買賣前後，文人都可以憑著自身對法書的瞭解，進而判斷與取捨，購買的動機與之後的處理，對文人來說，都是一種藝術的饗宴。李日華能評賞《秋深帖》的筆意，更能進而加入自我的鑑定，即是一種鑑賞的表現。有心或無意地陳述買賣過程時，誠實地交代自我的心態。從這裡可以看出明人生活與鑑賞的結合，買賣的行爲中處處可見文人鑑賞的痕跡。如王世貞所記：

京兆此書，清圓秀媚，而風骨不乏在大令下，李懷琳、孫過庭上。

十九首是千載之標，公書亦一時之英，可謂合作。眞跡在休承所。

近聞以桂玉故鬻之徽人。便是明妃之嫁呼韓，可嘆！可嘆！〔註36〕

祝允明的《古詩十九首》書法，本是寫與文徵明次子文嘉寶藏，後鬻之徽人，王世貞慨嘆眞跡不存，明亡後顧復有幸見此眞本，眞可謂「平生壯觀」。王世貞所嘆乃佳作賣出，不過從他對此書帖的品賞詞語中，可以看出市場交易無情冷酷的一面。文人周旋於現實與理念中的處世之道，表現出不同於商賈的心態，所以嘆者，也暗指著買方藝術品味程度之不足，僅僅徒負財富，好誇富貴。誠如何良俊自言：

余最愛顏魯公書，多方購之，後亦得其數種，如元魯山碑，乃李華撰文，魯公書丹，李陽冰篆額，世所稱三絕者是也。茅山碑今亦燬於火，余家所藏乃國初時搨者。東方朔畫像贊、家廟碑、中興頌、八關齋會記、李抱玉與臧懷恪碑、宋文貞公碑陰記。多寶寺塔碑數種。多寶塔正所謂最下最傳者。蓋魯公書妙在嶮勁，而此書太整齊，失之板耳。〔註37〕

書帖優劣參雜，陳列於市場之中，文人的收購往往自有一套個人的衡量標準，在選擇的過程，文人的審美標準與觀感也被訓練得更加精確。沈荃所記之事，

〔註34〕《平生壯觀》，卷五，〈法書・祝允明〉，頁37～38。

〔註35〕《味水軒日記》，卷四，頁219。

〔註36〕《古今法書苑》，卷七六，〈枝山十九帖〉，頁711。

〔註37〕明・何良俊，《四友齋書論》(《中國書畫全書》三冊，上海：上海書畫出版社，1992年10月一版)，卷二七，〈書〉，頁254。

可作爲一例：

> 文敏墨妙，包舉宋唐以來諸家，而風神雋逸出自天然。故雖規模前
> 輩，必能格外運奇行間流趣，霓裳瑤臺差足方擬也。此幅題于攝山
> 栖霞寺者，筆意頗似松雪兒實得聖教之神，寺僧珍護垂六十年。近
> 一友以重價購致貽余，因重加縷劃裝成小冊矣。以晨夕展玩，文敏
> 贗鼎甚多，此自當望洋而返，鑒古之家必以余爲知言已。〔註38〕

僞作書帖充斥市場，考驗著文人的鑑識能力，沈氏從本身對趙松雪風格的掌
握，進而瞭解此帖的歷史，有助於鑑別的工作。明代文人在買賣行爲中爲追
求眞跡，作出的辨識方法，即是生活中饒富鑑賞活動的具體表現。

三、透過贈送、求索方式進行書法鑑賞

在文人平時的交遊活動中，不免有通過暫借、交換及贈送的方式而進行
的書法交流，從文人的平時日記中，吾人可知此類活動之頻繁。李日華的日
記所錄，可資證明：「九月二日，同王丹林至菩提寺訪僧宗朗，索觀所藏諸帖，
因書一絕扇頭貽之。」〔註39〕與「六月二日，姑蘇陸衡甫來，攜其尊人陸廬
峰先生書，寄余陳白陽草書一幅，初拓《停雲帖》一部。」〔註40〕由於李日
華的身份崇高，亦是當代書法名家，所以許多朋友、同行和同年門生等，經
常把書法當作禮物贈品。其目的也包含希望他加以鑑別或題跋之意。

明人的收集觀念十分開放，雖以古者爲尚，然而卻也同時欣賞並且收藏
當代書法家作品，因此有名書法家自然門庭若市，求字者絡繹不絕。藝術家
的固執個性自然在這種附庸風雅的情形下，表露無遺，如蘇端明以及祝希哲
之形象即是如此：

> 蘇端明遇佳紙精筆，橫陳几案，輒自作書不休。有人索書者，輒怒
> 不許，近時祝希哲亦然。余雖好書，都不自作書。每勝日閑窗，爲
> 人所強而應者，當率意塗抹，寧知後來盡用入石，不得少藏其拙也。
>
> 〔註41〕

董其昌自言，當初不耐旁人一再求索，非自願、心平的創作，如今被拿出來
公諸於世，感到有些懊悔。不過文人寧爲知己死，不爲附庸風雅之徒拔一毛

〔註38〕《十百齋書畫錄》，頁 530。
〔註39〕《味水軒日記》，卷四，頁 260。
〔註40〕《味水軒日記》，卷一，頁 25。
〔註41〕明・董其昌，《容臺集》（《明清書法論文選》），〈論書〉，頁 226。

的性格，實爲藝術保有特出精神型態的重要因素。董其昌縱有遺恨，時光倒轉，他也決不可能改變自己態度與堅持的。由此而知，與書法家平時友誼的培養與建立，相互良性之交流互動，乃爲文人所以願意提筆之因，如董其昌所記自己臨帖贈與朋友之事，據載：

> 余近購王右軍《行穰帖》。《宣和譜》載，憶東坡題《送梨帖》云：「家雞野鶩同登俎，春蚓秋蛇總入奩。君家兩行十三字，氣壓鄴侯三万簽。」余家《行穰》十五字，當更得坡公妝點耳。彥直索余書，因臨此帖贈之。古人用筆，似疏實密，如環無端。余此書仿《黃庭》、《樂毅》頗得右軍遺法。〔註42〕

董其昌的思想精要在於以禪喻書，強調學書需臨摹古帖，若不從古人入手，必墮入惡道。〔註43〕而從這篇文字看來，董其昌既然十分自信地說自己的書寫「頗得右軍遺法」，那麼可見其臨摹書帖時之用心，此外也可知彥直應與董其昌之私交不錯，始能獲董氏之力作。因此，文人之間的私交情誼，或有可留爲後世佳話，而研究明代文人生活歷史，亦不能不特別注意這些。這些私下的贈與活動，事實上也可以看到鑑賞活動存在於文人的生活中，如王守仁十分珍惜明秀和尚相贈之詩，爲朋友、詩句與書法三者之難得而寫下題記：

> 明秀，字雪江，海鹽人，祝髮天寧寺。少讀書，工字畫，試屢黜，遂棄家爲僧。王伯安謫龍場驛丞，雪江送以詩，有：「蠻烟瘦馬經荒驛，瘴雨寒雞夢早朝」句。上句寫投荒景象，下句則忠愛之心亦俱傳出矣，是爲風雅正聲。其詩以硬黃紙書之，字跡飛舞，伯安寶之。
>
> 〔註44〕

「其詩以硬黃紙書之，字跡飛舞」，是王陽明對於明秀之書法所做出的評語。文人通過求索、贈送等方式進行書法鑑賞，即指這類活動自然於生活中發生，並非刻意營造之事。朋友間之意氣相投，往往也建立起堅定的情誼，彼此惺惺相惜，在紀錄這類交流之文獻中保留下來。

　　文人相贈、求索過程中的題記或是文字往來的紀錄，時可看出其中多有鑑賞活動。據載：

〔註42〕《容臺集》，〈論書〉，頁229。
〔註43〕黃惇，〈董其昌的書法世界〉（收入《中國書法全集》第五四冊，北京：榮寶齋，1992年2月一版），頁12。
〔註44〕《書畫續錄》，卷九，頁293。

> 予兒時亟聞先憩菴府君稱《化度寺帖》，妙出九成宮右，而未獲見。
> 見汝帖數十字已磨滅不可觀，每以爲恨。今太師英國張公（廷勉）
> 間出所藏舊帖，乃駙馬李祺家物，銘敍署備。其空紙處率用印識，
> 若文書家所用蓋印者。帖後若趙松雪、揭曼碩巘子山諸公皆有題識，
> 惟謝端所謂藏鋒、王沂所謂神氣深穩者，最爲得之。周馳云：「石刻
> 羽化已久。」則此固二百年前物也。（張）公博雅好文事，尤重世澤，
> 其永寶之，如李氏所識也夫！〔註45〕

李東陽仔細紀錄書帖，乃爲駙馬之物。印識所用似文書家所謂之蓋印者，帖
後之諸公題跋，及諸公之評語，以上種種爲李東陽無心記載，卻爲後人鑑賞
《化度寺帖》提供珍貴史料。王世貞於《古今法書苑》也記載：

> 天全翁（徐有貞）自金齒還吳十餘年，多遊吳中諸山水，醉後輒作
> 小詞，宛然晏元獻辛稼軒家語，風流自賞。詞成，輒復爲故人書之，
> 書法遒勁縱逸，得素師屋漏痕法。此卷蓋以貽吳江史明古者，詞筆
> 俱合作，後有吳文定、沈啟南二跋，亦可寶也。〔註46〕

王世貞評論天全翁之詞，有辛棄疾之風，書法則「遒勁縱逸，得素師屋漏痕
法」，並且紀錄贈送史明古（1434～1496），吳寬與沈周在後作跋語。這些求
索、贈送之交流活動中，所留下之文獻紀錄，雖非鑑賞活動，但留下的史載
比其他刻意紀述，更顯彌足珍貴。

第三節　書法收藏的鑑賞生活

一、書法的收集

　　明人的居家、社交生活中，藝術品作爲一種怡情養性的東西，往往是繁
忙事務外最爲重要的調劑之一。書法藝術的傳統由來已久，收藏風氣也非前
代可循，不過在經濟穩定的環境中，這部分的需求則被突顯出來。收集字畫
的習慣，一直以來都是中國文人士大夫引以爲傲的嗜好，藝文發達的年代更
是如此。在明人收藏字畫者甚多，如張丑〔註47〕、陳繼儒〔註48〕皆好此道。

〔註45〕 明·李東陽、周寅平點校，《李東陽集·文後稿》（長沙：嶽麓書社，1985年
　　　　11月第一版），卷一四，〈書化度寺帖後〉，頁210。

〔註46〕 《古今法書苑》，卷四四，〈徐天全詞〉，頁404。

〔註47〕 《歷代書畫舫》，〈文徵明〉，頁9下：言：「文徵仲精楷，溫州府君詩集二冊，
　　　　係盛年筆，韻致楚楚，今歸余家。」

莫是龍亦是，據載：

> 國朝如祝京兆希哲，師法極古，博諸家。楷書骨不勝肉，行草應酬，
> 縱橫散亂，精而察之。時時失筆，當其合作，道爽絕倫。平生見此
> 公墨跡爲《金山寺石刻碑》，寫張說詩，及余家藏寫阮籍《咏懷詩》
> 焉。〔註49〕

收藏字畫的習慣直到明代仍舊蓬勃。對於字帖的欣賞，也因爲平時接觸頻率
高，而較活躍於其他如古玩、繪畫、典籍等方面。雖不見得人人都能品畫作
畫，但文人卻都能提筆寫書法。也因如此，文人可以很肯定地表達自己的主
觀感受，不需要太多意像與經驗，因爲已大量接觸，對於某些名家的書法風
格掌握，自然也就更爲精準。中國字體之不同，表現在書法上則有很大的差
異，如隸、篆體以端正爲佳，而草書、行書卻能展現書法家的飄逸氣息，因
此書法帖卷的收集，同時也可能反映出收集者書寫的偏好，或是擅長的書寫
字體。明人的書法收藏範圍，也不再侷限於固定形式的法帖名書，如崑山鄭
介菴先生家藏，「宋景定中，乃六世祖與其婣，徃來婚帖禮狀也。」〔註50〕
又陳繼儒記曰：「余藏顏魯公朱巨川告身。偶讀張睢陽傳，睢陽之死也，論
者薄其功；而巨川與李翰等爭之，天下無異言。」〔註51〕「告身」是一種身
分證明文件，與「婚帖禮狀」都不是常人所熟知的傳統書法形式，明代的收
藏者看重字體本身的藝術性，對於傳統本有的刻拓、紙帛等文字皆有所收
集。除此之外，其他記載優美文字的東西，也一併成爲收集的對象，這種收
集範圍的擴大，也反映出明代收藏風氣之活潑與自由，藝術在這種基調上運
作發展，絕對有其正面的時代意義。

　　進一步去探討文人收集書法帖本行爲底層的心態與觀念，可能是更有效
地說明其收藏現況的角度。從明代文人的日記、雜錄、或題跋撰寫裡，可以
略窺一二。戴澳〈書潘嘉客墨譜後〉載：

> 淵才客京師數年，擔囊以歸，意色殊暢，……則惟歐陽公五代史草、

〔註48〕《太平清話》，卷一，頁10上～下：「余藏有東坡《清醇帖》手蹟，其帖云：
　　　　『子高見邦直了，便請見過。仍以此詩呈邦直不妨，恐眞個送得一榼清醇也
　　　　載上。子高朝請，八日後讀《山谷集》，亦有清醇酒頌，頌云：清如秋江，寒
　　　　月風吹，波靜而無雲。醇如春江永日，落花遊絲之困人，借之以涪翁，清閒
　　　　鑒此杯，□㳂本之以李叟孝友，成此覔頭春。』」
〔註49〕明‧莫雲卿，《論書》（崔爾平選編，《明清書法論文選》），頁213。
〔註50〕《篆竹堂稿》，卷七，〈題鄭氏定帖後〉，頁15上。
〔註51〕《太平清話》，卷一，頁6上。

及文與可竹一幅、李廷珪墨一笏而已，淵才正以為非此不足寶也，
而意色自若。夫廷珪之墨、至與歐史、文竹，並詫為寶。……潘嘉
客，新安郡人，不肯以墨名家，而高韻所寄自成異寶。余旅臥湖千
得其所作墨，如紫極、龍光、寶幢、瑤函諸種。……又遺我天都㯉
杖，黃螭天矯，自然玉瑩。〔註52〕

淵才與戴澳二人，各自有其審美觀念，淵才引以為至寶的「歐史」、「文竹」
與「廷珪之墨」，而在戴澳眼中，潘嘉客「不肯以墨名家，而高韻所寄自成異
寶」，則更值得成為收集對象。審美觀點與標準不同，是造成收集多元的重要
因素，明代多樣的書法收集情形背後，可歸結於觀念的自由與開放，與不受
限制的時代藝術風氣，如黃道周認為字宜古樸寬厚，若過於纖細則流於柔弱。
〔註53〕因此文人收集書法的興致與追求精緻藝品的執著精神，也正是自由風
氣的最佳佐證。張丑記言：「祝京兆楷行《離騷經·九歌》行章、《孔雀東南
飛》二卷，並藏中吳王氏，是盛年妙跡，在吾家莊子《逍遙遊》卷之上，用
意購求卒未得，記此以當銘心。」〔註54〕將未購獲之字卷牢牢記住，這種心
態即是明人的收藏現況與可愛的執著，循著這股心態，而收集質量在整體的
表現上，也更顯精彩。文徵明〈真賞齋銘〉，也反映了文人重視典籍之「質」
甚於「量」的心態與觀念，據載：

「真賞齋」者，吾友華中甫氏藏圖書之室也。中甫端靖喜學，尤喜
古法書、圖畫、古今石刻及鼎彝器物。家本溫厚，菑畬所入，足以
裕欲。而君於聲色服用，一不留意，而惟圖史之癖，精鑑博識，得
之心而寓于目。每併金懸購，故所蓄咸不下乙品。自弱歲抵今，垂
四十年，志不少怠。坐是家稍落，勿恤而彌勤。徵明雅同所好，歲
輒過之。室廬靚深，庋閣精好。讌談之餘，焚香設茗，手發所藏玉
軸錦標，爛然溢目，捲舒品隲，喜見眉睫。法書之珍，有鍾太傅《薦
季直表》、王右軍《袁生帖》、虞永興《汝南公主墓銘起草》、王方慶
《通天進帖》、顏魯公《劉中使帖》、徐季海《絹書道經》，皆魏、晉、
唐賢劇蹟，宋、元以下不論也。金石有周穆王《壇山古刻》、蔡中郎

〔註52〕《杜曲集》，卷一〇，〈書潘嘉客墨譜後〉，頁1下～2上。

〔註53〕李秀華，〈試論黃道周的藝術思想及其書藝〉（收入《1997年書法論文選》，臺
北：蕙風堂，1998年3月一版），頁3。

〔註54〕《歷代書畫舫》，〈祝允明〉，頁12上。

《石經殘本》、《淳化帖》。初刻《定武》、《蘭亭》，下至《黃庭》、《樂
毅》、《洛神》、《東方畫贊》諸刻，則其次也。圖畫器物，抑又次焉，
然皆不下百數。於戲！富矣！然今江南收藏之家，豈無富于君者？
而真贗雜出，精駁間存，不過夸示文物，取悅俗目耳。此米海岳所
謂資力有餘，假耳目于人意作標表者。是烏知所好哉！〔註55〕

「眞賞齋」是華夏收藏圖書的地方，華夏喜歡古代書法繪畫、石刻和器物。
他對於書畫器物圖籍的鑑賞十分在行，也願花錢去購買，所以他的收藏多爲
良品。當代江南的收藏家裏當然也有收藏數量比華氏更富的，但是這些收藏
者往往不像華氏本身就具有鑑賞能力，而只是將收藏法書當做一種炫燿的工
具，所以他們收藏的東西雖然看起來數量很多，但事實上品質卻不一定好。
對於當代收集典籍情形的批評與對華氏理念與觀點之肯定，明人對書帖收集
在「品質」上面的要求，實有助於眞僞鑑定與書法評賞的活動。再其次，文
人有「校訂」典籍的習慣，這個習慣則促使了收藏品質的提高。詹仲儀以所
收藏的趙文敏所寫告辭和獎諭爲寶物，戴澳曾見過「朱太常墨塌誥命」，這是
董宗伯得意之作，老筆尙健，筆中含納宇宙千秋，他以爲這是足以世代珍藏
的寶物：「秘睹河思禹太常之功，自足不朽，恩綸數通，復皆董宗伯得意筆，
宇宙千秋增一秘寶，……宗伯老筆尙健，尋當爲洒四世誥，俾世世寶之。」〔註
56〕雖說是主觀的認定，但在收集的過程中，出現這樣的心態，正說明明人絕
非盲目地收集書帖，對於收藏字帖，他們有其鑑賞標準。如陳繼儒言：「子昂
書《秋興賦》行書墨跡一卷，筆法全出獻之。其卷向在吾鄉王緝之所藏，後
有張東海跋，今藏于項希憲家。」〔註57〕其中「筆法全出獻之」，並且加上對
其題跋之認識，都已然構成一個鑑賞模式的雛型。故此，收集爲一客觀且可
觀察得知的行爲，探求背後的動機，則可得知觀念的開放與藝術衡鑑的自由，
實乃書法收藏之鑑賞重要的基礎根柢。少了它，收集情形窄化，鑑賞生活的
面貌與活絡程度，也會隨之趨於單調和保守。

二、臨摹與僞造

在明代，書畫作僞很常見，贗品很多，李日華記載了很多發現贗品的事

〔註55〕《書畫題跋記》，卷五，〈眞賞齋銘〉，頁1上～2上。
〔註56〕《杜曲集》，卷一○，〈書朱太常墨塌誥命後〉，頁2下～3上。
〔註57〕《書畫史》，頁5下。

例。如：「陳白石持祝京兆書東坡《後赤壁賦》，草法兒軟，驗非眞也。」及
「客持趙子昂蘭竹一幅，唐伯虎《山樓望瀑圖》，俱非眞者。」〔註58〕隨著書
畫作品的豐富多彩，以及人們對書畫欣賞需求的增多，書畫作品的僞造與代
筆之現象層出不窮，作僞的手段和方法也有日新月異。常見的作僞方法有改
款、添款、仿造、別人代筆及本人書款加蓋印章等。如李日華所記：

> 二十五日，雨。方小子引松人持卷來。有梅道人墨竹長卷，所寫竹
> 俱在回岡斷坡奔流伏波之間，雄逸震蕩，蕭寒淒迷，奇觀也。又一
> 冊稱祝枝山墨迹，乃遊洞庭諸詩也。……按此句乃一遊山衲子所書，
> 非祝公筆也。市貫得人佳書，輒剷去其名迹，強綴以知名人號。所
> 謂湮沒不彰者多矣，可歎！〔註59〕

這種「輒剷去其名迹，強綴以知名人號」的僞造方法，在明代社會中十分多見，
文人雖不滿此剽竊歪風盛行，卻無力有效地抑制這股風氣。明後期萬曆間到清
代中期，這種作僞現象尤爲嚴重，特別是蘇州地區以造假書畫聞名，專門製作
唐宋名家的工筆、青綠設色山水和人物畫，後人稱爲「蘇州片」，至今仍流傳廣
泛，此歷史現象也與時代背景息息相關。成化、弘治間（1465～1505），「有士
人白麟，專以伉壯之筆，恣爲蘇、米、黃三家僞蹟。人以其自縱自由，無規擬
之態，遂信以爲眞，此所謂居之不疑而售欺者。蘇公《醉翁亭》草書，是其手
筆，至刻之石矣。米書師說，亦此公所爲也。」〔註60〕更有人以製作假書帖而
聞名：

> 吳中近有高手，贋爲舊帖，以豎簾厚籠竹紙，皆特抄也。作夾紗搨
> 法，以草烟末香烟薰之，火氣逼脆，本質用香和糊若古帖，嗅味全
> 無一毫新狀，入手多不能破。其智巧精采，反能奪目，鑒賞當具神
> 通觀法。〔註61〕

許多剛接觸鑑賞的新手，根本無法找出贋品的破綻，仿製之精巧，簡直令人
嘆爲觀止。

〔註58〕《味水軒日記》，卷一，頁 16 及 18。除此之外，卷三，頁 174，亦有此例：「二
　　　　十日，高君燦指引一人持祝京兆草書唐人律詩一卷，筆力雖蒼辣，然無秀韻，
　　　　枝山落策也。」

〔註59〕《味水軒日記》，卷七，頁 446～447。

〔註60〕《六研齋筆記》三筆，卷四，頁 24 上～下。

〔註61〕《考槃餘事》（楊家駱主編《觀賞匯錄》上，臺北：世界書局，1988 年 11 月
　　　　四版），〈帖箋・贋帖〉，頁 133。

　　而有原本字帖，非原創的書寫，稱作「臨摹」。臨摹之意，《童學書程》
將其定義爲：

> 臨者對臨，摹者影寫，臨書能得其神，摹書得其點畫位置。然初學
> 者必先摹而後臨，臨而不摹，如捨規矩以爲方圓；摹而不臨，猶食
> 糠秕而棄精，均之非善學也。〔註62〕

描摹字帖本爲傳統士人習字的必經過程，藉由模擬前人之手筆，學習書法的
技巧，並感悟書法的精神所在。文人間也會相互邀約，一同進行臨摹的活動。
據載：

> 壬辰（萬曆二十年，1592）九月，同董玄宰過嘉禾。所見有褚摹蘭
> 亭、徐季海少林詩、顏魯公祭豪州伯父文薰、趙文敏道德經小楷，
> 皆眞墨蹟也。是日，余又借得王逸季虞永興汝南公主志，適到，玄
> 宰手摹之。〔註63〕

由上可知臨摹活動之頻仍，時至明朝依舊盛行。臨摹不等於抄襲，最大的差
別在於，書寫者在練習的過程，多加入自己的風格。由於多少反映作者的技
巧與風韻，許多後來成名者所摹寫的字帖，爭相收藏者大有人在。「俞紫芝
有臨《十七帖》卷，此帖向藏林叔大家，後有大籹字世傳爲籹本，紫芝過其
家臨之。紫芝後有二跋楷書結法精緊。」〔註64〕一幅能展現出書法家的功夫
技巧，並能引發人的審美經驗的臨摹作品，仍是具有收藏價值的。在文人之
中，也有專以臨摹字帖而聞名者，他們的作品一如名家手筆一樣難得。如魏
誠甫就曾爲得六十七歲高齡的祝希哲所臨摹《黃庭經》，這種興奮之情，並
不亞於得到名家創作。據載：

> 祝希哲臨《黃庭經》，崑山魏誠甫遠謁乞書黃庭，此非抱病老人所辦
> 也。誠甫意極懇，且欲坐守急回，遂以六十七歲久病初間，卻葯執
> 筆，半日間了千三百餘言，可謂老人多兒態矣。〔註65〕

另一方面，名家手筆是在拓印之外，一個較接近原帖風貌的呈現。對於世所
聞名的書帖，眞本版本與摹本版本，實爲一難解之課題。如唐懷素《自敘帖》
所言：

〔註62〕明・豐坊，《童學書程》（《明清書法論文選》，上海：上海書店出版社，1994
　　　　年一版），〈論臨摹〉，頁100。
〔註63〕《書畫史》，頁2上～下。
〔註64〕《太平清話》，卷一，頁23上～下。
〔註65〕《歷代書畫舫》，〈祝允明〉，頁12上。

懷素《自序帖》，余嘗見宋昌裔所臨一本，然多自出己意，吾疑其相
遠。及得原博先生所摹，逶迤曲折，具得禿翁之意，於是益知宋之
不類也。豈臨書家非才參力及有不可以易致與？米元章《書史》載
蘇沂所摹自序帖，一如眞迹，不知於吾原博者何如？惜予不得而并
觀之也。〔註66〕

陸鈇，字舉之，號少石子，浙江鄞人，銓弟，天順七年（1463）會試第一。
看到原博（吳寬）所臨摹的，簡直是懷素原帖再現，聽說蘇沂也能臨摹出幾
近原本的《自敍帖》，可惜二者之作品不能並列共賞，無法較其長短。不過這
也使得後代文人得以窺見原作面目，一解思慕之苦。

　　收藏書法名帖爲文人的習性，將收藏字帖臨摹一番，也是文人雅士休閒
的活動之一，然而不免總有未盡之處，臨摹太過，也可能帶來不好的結果或
影響。在賞玩和臨摹時，李日華感慨前人的技藝高超，若不長期加以學習，
並無法領會其精髓。學習重其意旨，不能單純仿效，否則只會「畫虎不成反
類犬」，此即臨摹所應該掌握的最根本原則。據載：

（萬曆三十九年，1611，六月）二十八日，雲陰。摹穎井《契帖》。
纖瘦飛動，純以筋骨取姿。如此休糧仙人縹緲鶴背之上，令人可望
而不可扳攬。非洞精書法，窮歲研磨，未易得其關捩也。徒欲凌躐
效顰，則綿弱詭異，種種惡態，從此生矣。〔註67〕

文人臨摹時所應把握原則，乃是原作品的精神層面。技巧的學習固然重要，但
若不在精神層次上提昇，終無自成一局的可能。陳懿典提及伯貞玄「晚盡謝去，
獨臨摹之典興與道念並進，其隻字落人間，直當駕文祝兩家之上。」「而伯氏貞
玄獨耑精嗜書，自晉唐以迄宋元、本朝諸名家，無不欲究而折衷，貞玄鑒別既
精、臨摹更力，日書蘭亭聖教序，數紙眞得二王用筆之正法。」〔註68〕勤於臨
摹是一項習慣，它能讓人在技巧方面得到進步，不過眞正要寫出氣韻生動的書
法，所依靠的是精進技巧之外的精神提昇與品格涵養。沈懋孝〈攬蘭亭刻本并
諸跋〉中所言，即清楚闡明臨摹的意義，應在作品在自然之形象以外，而更要
洗滌名利之心，進入一種自在的理想境界之中，明白作品所呈現的精神境界的

〔註66〕《鐵網珊瑚》，書品卷第一，〈唐懷素自序帖・飽菴臨本〉，頁483。
〔註67〕《味水軒日記》，卷三，頁180。
〔註68〕明・陳懿典，《陳學士先生初集》（《四庫禁燬書叢刊》集部，七八冊，北京：
　　　　北京出版社，2000年1月第一版，據明萬曆四十八年曹憲來刻本影印），卷二，
　　　　〈書法雅言序〉，頁48上～下。

神妙。據載：

> 黃魯直有言，世摹蘭亭掇其皮，安得金丹換神骨妙哉！……右軍心
> 臂手腕與神者爲徒，烟雲落帋意象有無間，必有超遙乎此者矣。……
> 蘭亭書文，千古神奇，豈朝市食肉人可到，空自沉思廢寢，舐筆捧
> 墨畢此生，終不肖似耳。皮骨幾具神者不來，故古有必傳之品，又
> 有不傳之品，又有不傳之道。余所攬右軍帖是褚河南臨本，其諸賢
> 詩是柳公權書，其蘭亭圖是李公麟繪事，世稱三絕，今又附之以諸
> 名流題跋者三十三人，原刻是定武肥本，晁太史家藏，今再刻于雲
> 中，七月十七日。〔註69〕

明代中後期僞作之風盛過臨摹，市場經濟因素之需求乃是最大的成因。在這
股僞作的風氣下，著名書法家如宋、元時期的蘇東坡、倪雲林，及明朝吳派
的沈周、文徵明、祝允明等人的僞品甚多。究其原因，主要可能是仿照名家
手筆獲益利潤十分豐厚，所以樂此不疲。這些傳世書法眞贗混行，甚至僞作
多於眞迹。如文徵明以詩文書畫名天下，四方乞詩文書畫者接踵於道，門下
士贋作頗多，文徵明亦不禁，故其「書畫遍海內，往往眞不能當贋十二。」〔註
70〕因此，書法的收藏和賞玩、購買與交換就必須經過鑑定，鑑定則需要史識
和經驗，所以就發展出專門爲人鑑定書畫和古玩眞僞的行業。如李日華在浙
江嘉興一帶地位頗高，因此托其鑑識的人也就十分踴躍。再者，陸深（1477
～1544）也是當代一鑑賞書畫名家：

> 右趙文敏公臨張長史京中帖。筆法操縱，骨氣深穩，爲眞迹無疑且
> 不用本家一筆，故可寶也。聞公嘗背臨十三家書，取覆視之，無毫
> 髮不肖似，此公所以名世也，觀此信然。嘉靖九年（1530）禊飮日，
> 跋于舟中。〔註71〕

透過客觀條件進行鑑識判別，是鑑賞書法的重要方式。陸深的主觀直覺透露
出過渡時期主客觀條件混雜的情形，不過在品賞一帖臨摹書法時，企圖加入
有憑有據的材料以作爲鑑賞，可以看出鑑賞已從生活中扎根，在生活中運作
並發揮其作用，如此一來，對於藝術學養的深刻化，也有著莫大的助力。

〔註69〕 明・沈懋孝，《長水先生文鈔》（《四庫禁燬書叢刊》集部，一五九冊，北京：
　　　　北京出版社，2000年1月第一版，據明萬曆刻本影印），《四餘編》，〈攬蘭亭
　　　　刻本并諸跋〉，頁43上～下。
〔註70〕 《古書畫僞訛考辨》，下卷，〈文字部分〉，頁174。
〔註71〕 《古今法書苑》，卷四四，〈趙子昂臨張長史京中帖〉，頁402。

三、傳世與保管方法

　　書法收藏最困難的是如何能夠妥善地保管，使之完整地流傳於世。屠隆（1542～1605）曾言：「聚玩家評宋之書帖，為最上珍品。以銅玉耐久，而書帖易敗耳。兼之兵火銷鑠，或散落俗家，用以覆瓴黏牖，劫會業逢，不知其機，故得之者當寶過金玉，斯為善藏。」〔註72〕而種種外力因素，可能會使書帖的保存更難，有機會且具眼光的人畢竟不多，對於名家手筆，雖通過各方文人的描繪形容，約可塑出幾成原味，然終究比不上親眼目睹真跡所帶來的震撼與收穫。從明人的文集記載中可以獲知仍舊流傳的書帖作品，這些資料可以作為後代研究書帖的歷史與真偽問題的佐證。如吳三畏「能工懷素草書，薦授中書，作《錫山遺響》十二卷，傳于世。」〔註73〕這一紀錄，指明了《錫山遺響》十二卷於明朝被完整保存。雖沒有具體地記錄保存方式，然而從他們生活中應酬之題跋、日記及雜錄中可一探究竟。如王紱所記：「臣下如胡昭善尺牘，衛覬好古文，韋誕工榜書，鍾太傅尤為一時獨步，今世所傳力命賀捷諸表，真書之鼻祖也。」〔註74〕有開創新書體的書法家作品，定為值得流傳後世之對象，「一時獨步」與名家所擅長的書體，亦是容易被選擇而保留下的。畢竟在沒有館藏觀念與知識的時代，書帖本身為當代人所瞭解與欣賞的特出性，還是其流傳的最重要因素。由此，不難發現，每個時代的審美標準不一，前人所流傳者，卻不見得為後人所欣賞，從保留文物方面來說，沒有辦法提供較穩定的保障。也因如此，往往後代之人，欲探求研究較早時代非主流的書法家作品，常有書帖已散失的情形發生。黃池人黃觀非歷史中聞名人士，他的真書行草寫得固然很好，但傳世機會並不大，若沒有黃儼為其收刻，可能後人將無法親睹。〔註75〕而不同於這些非主流的書法家，名家的作品傳世機會相對高出許多，代代相傳的歌詠，為這些相當優秀並且名氣頗大的作品錦上添花，對於保存來說，反而成為了一種保障。如劉珝認為：

> 觀松雪公此書，隨意揮洒而自臻其妙。蓋平日功深力到然也。前輩評
> 者已眾，予無容喙；但以當時有得片紙隻字者亦皆以為榮，況數百載

〔註72〕　《考槃餘事》（《觀賞匯錄》上），〈帖箋‧藏帖〉，頁132～133。
〔註73〕　《梁溪書畫徵》，頁301。
〔註74〕　《書畫傳習錄》，卷一，〈論兩漢魏晉各書家一則〉，頁101。
〔註75〕　《書畫續錄》，卷九，頁282：「黃觀，字瀾伯，黃池人。洪武會試廷試皆第一，建文時為禮部侍郎，草詔力詆燕王。既聞變，朝服自投通濟門橋下。觀于真書行草，莫不工整，後尚書黃儼為掇拾刻之行世。」

之後哉？又況拜得一家父子兄弟之墨蹟哉？寶之！寶之！〔註76〕

對於趙松雪書法的讚詠，歷來不曾間斷，哪怕僅是隻字片紙，都是價值連城的稀有珍物，客觀地來說，這對保存趙松雪書法的確發揮了很大的作用。另在稀有珍貴之外，文人收藏的焦點亦放在書帖的特殊所在，這仍屬於主觀的評定。如書法臨摹中的特殊方法「雙鉤」，即成為他所以被保留下來的重要因素。據載：

> 書學至於臨摹、鉤搨，能事畢而藝斯下矣。雖然其法亦漸不如古，若雙鉤惟唐人最工，嘗見歐、虞、褚、薛皆為之。此卷獻之諸帖是白麻紙，紙盡處有御府法書印，蓋宋思陵時物也。其為唐人手筆應無疑，舊藏王寧駙馬，家，識以承恩堂駙馬都尉永春侯圖書二印。按寧建文間駙馬以罪幽于家，永樂改元始封永春侯。帖後跋云：「嘗購得唐人雙鉤羲獻帖各一卷，羲帖亡而此卷存。」付其長子藏去，又囑以深寶愛之，當時勳戚好尚如此。予在長安，愛其舊也，收得之。〔註77〕

「雙鉤」（中國畫技法名，用線條鉤描物象的輪廓，通稱「鉤勒」，因基本上是用左右或上下兩筆鉤描合攏，故亦稱「雙鉤」）〔註78〕的技巧在歷朝各代中，以唐代文人表現最好，古舊的形貌與筆法的特出，引起收藏者的興趣，文人鑑別它為唐代之物，更加強化了它的收藏價值。文人多會將自己為何收藏的理由記載下來，鑑別的過程與方法，也因此為後人所知。同樣的，《思陵草書》也因它自身之特色成為收藏者之祕寶。據載：

> 《思陵草書》詩一卷，云：「隨宜飲食聊充腹，取次衣裘亦暖身。未必得年非瘦薄，無妨長福是單貧。老龜豈羨犧牲飽，蟠木寧爭桃李春。隨分自安心自斷，是非何必問閒人。」其墨跡藏項家，每行止一字，字大如拳，押縫有御書之寶，書後有御書瓢印，收藏有王濟之圖書及三槐堂印。〔註79〕

「每行止一字，字大如拳，押縫有御書之寶，書後有御書瓢印，收藏有王濟

〔註76〕 明‧劉珝，《古直先生文集》（《四庫全書存目叢書》集部，三六冊，臺南：華嚴文化事業有限公司，1996 年版，據北京圖書館藏明嘉靖三年（1524）劉鈗刻本影印），卷一一，〈題方孔目所藏趙文敏父子兄弟書〉，頁 32 上～下。
〔註77〕 《陸文裕公行遠集》，卷一二，〈題跋‧跋唐人雙鉤大令帖〉，頁 25 下～26 上。
〔註78〕 資料來原：《中國美術辭典》。
〔註79〕 《佘山詩話》，卷中，頁 2 上～下。

之（鏊）圖書及三槐堂印」是其特色，收藏者特地寫出，除了有核對的功能外，它能被幸運地選擇收藏大概也不脫此因。許多收藏家收藏書帖的最終目的，還是欲將之定位成為家族之精神或承襲之傳統，如張丑云：

> 成化己亥（十五年，1479）秋，啓南客游洞庭，乃不鄙而主我，懼甚，比歸寫《仙山樓閣卷》，見寄展玩之。筆法精妙，墨暈神奇，可使前無古後無今，真啓南平生第一傑作也。子孫其善藏之，吾家樓居藉此可垂不朽矣。〔註80〕

對後代發出了期望之語，「子孫其善藏之，吾家樓居藉此可垂不朽矣。」沈啓南書法之精妙，一面可提高收藏之質感，另一面則藉此沾染氣息，使家族可以流芳後世。以上所述流傳與保存之可能成因，或可因收藏家氣質性格之不同而又有所差異，不過綜合來看，在明代的流傳觀念與保存觀念實為保守，私家收藏傳承的財產觀念頗重，對於保存古物並無法提供較高的保障，人為因素的變化過劇，是書法亡佚因素所在。

在流傳、保管的過程中，為瞭解書帖藝品過去的歷史，文人因為興趣與愛好而投注大量心力。這些有幸被以文字紀錄的收藏物，正反映出明代文人慣用的鑑別與追求證據方法。如景帝景泰二年（1451）孟秋，翰林徐有貞題寫蘇易簡跋，唐人所模王羲之書《蘭亭序》：

> 右蘇易簡跋唐人所模王羲之書《蘭亭序》。臣米友仁鑒定真迹，恭跋。右軍禊帖真迹，世不可得矣，可見者唐摹耳。而唐摹之真者，亦復不可得。予前所見三四本，大率有米家筆仗，波戈趯磔，無一出于自然，故為奇詭，以驚俗眼，殆元章所戲為耳。此本乃吾友劉廷美（劉鈺，字廷美，號完菴，蘇州長洲人，1410～1472）所收者，蓋蘇武功家故物。有慶曆、治平、嘉祐、熙寧、元祐諸賢題識，以為諸河南摹者。今雖不可知其是否，然視他本獨得晉人筆意，要非唐人不能到也。予從廷美借之，試臨一通，未竟，有盜竊之而去。其夕，予與葉及齋、湯東谷會廷美飲劉草窗所，因以告之。廷美無惜言而有惜色，至愧且悔，方共思使人物色而求之，飲間，忽有報得盜者，已而家童果追帖至。予因笑謂廷美曰：昔昭陵之藏，以為溫韜所發；今河南之模，又復遭此。何禊帖之誨盜耶！是亦尤物也，請歸璧于子。〔註81〕

〔註80〕《清河書畫舫》，亥集，〈沈周〉，頁7上～下。
〔註81〕《珊瑚木難》，卷三，〈宋人墨帖〉，頁369上。

題跋之中，徐氏對此書帖的歷史與鑑別作了一番簡要介紹，從諸家題跋而認定為唐代褚河南所摹寫。文人一來一往的借覽之下，往往能累積不少與書帖相關的文獻，有的文人憑藉著那些文獻而作出鑑定，有的則只羅列出歷來的評論，對於後人研究鑑定此書帖仍不少幫助。而這些類似於鑑賞的字句，也是明人鑑賞生活自然流露。此外，徐氏向劉廷美借來臨摹卻遭偷竊，廷美獲知雖無責備，然而心中遺憾之意卻溢於言表。對收藏家來說，竊盜比之書蠹或是天然破壞都要來的不可預防與危險。

　　沒有專人專業維護的情形下，不斷翻閱或轉手買賣，實對書帖造成了很大的破壞，明人也憂心忡忡，據載：

> 余嘗見懷素書云：鄴下見顏平原曰，吾書傳得長史八法，顏平原尚師之。而張草之聖，則不待言而可知矣。今《春草帖》即《宣和書譜》所載者，宋內府收附不存，及前賢印章數處亦皆磨滅。後有元祐以降諸公題跋，惜乎歲遠紙損，不幸失于護持，致令字畫細微短裂，此可為恨。然精妙之神具存，誠為世寶。〔註82〕

未成體制的保管方式，不論公藏或是私藏的書帖，都發現有損壞的情況，《唐長史春草帖》上的印章與題識，隨著時間與保管不良而模糊不清。紙質脆弱，不細心的收藏，容易發生破損，這是後人不能親見的現實原因。明人所說：「然精妙之神具存，誠為世寶。」透露出他們眼光短淺，文人以能夠見到真跡而感到幸運，卻僅僅感嘆書帖保存之不易，而未深一層建立使用方法使書帖能長遠保存，嘉惠後代。於是聞名書帖傳世的數量與品質只會愈少、而愈來愈低劣。政局、社會的不安，戰亂的頻仍，對書帖的殺傷力也是極強的。明人親身體驗不安定的時政，對此也有所抒發與心得。王紱為明初詩畫書兼擅的藝術家，以善書荐入文淵閣，升為中書舍人。其書法無正式作品遺留，只能從其他方面探究其言行。王紱於洪武十一年（1378）為人所累，發配朔州為戍卒。從南京往返大同時，身處烽火煙墩，又歷經靖難，對戰爭感慨頗深。〔註83〕據載：

> 胡閏，字松友，鄱陽人。太祖征陳友諒，至吳芮祠，見壁間題竹詩曰：「幽人無俗懷，寫此蒼龍骨。九天風雨來，飛騰作異物。」詩既

〔註82〕《珊瑚木難》，卷三，〈唐長史春草帖〉，頁364下。
〔註83〕俞劍華，《歷代畫家評傳·明》（香港：中華書局，1979年11月香港一版），頁4～25。

不凡,字亦奇崛。因問祠中人,對曰:「里中儒生胡閏也。」立召見,
置帳前,仕大理少卿。靖難兵起,數與齊黃輩議軍事,後不屈死,
籍其家。閏雅善草書,時裏抄瓜蔓之令下,人皆畏禍,輒取其字焚
之。殆禁網疏闊,而其書殆珍同拱璧矣。〔註84〕

政治的因素促使優良的書法遭到強力的摧毀,一旦政局穩定,也造就一字千
金與洛陽紙貴的盛況。稍稍幸運者,如范仲淹所遺留的書法《伯夷頌》:

世有兵火,而古物之遭其劫者,不獨名人遺蹟,而名人遺蹟,尤易
銷毀,其獲存於世間者,皆神物也。……其世存之,而即爲子孫世
守之者,則惟范文正公之後而已。文正德業、文章爲宋以來第一人,
書法其小技也,而爲世所寶愛。予從公二十世孫孝廉公安柱者,得
觀若干卷,并諸名公題跋,洞心刮目,應接不暇,內有伯夷頌一卷,
書獨精楷。古來名蹟不有藏者,何以能存,造化自不得不有所借以
護持神物。有此手墨,六百年來中間聚散得失,不知幾經人手,超
然劫外,至今日而范氏之物,還歸於范家藏無恙。〔註85〕

或是幸運遺留後世,或是不幸遭到毀損,似乎這些書帖的命運,操控在不可
知的外力。若進一步思考,則明人徒有感性地感嘆環境外力之難違,沒有較
實際、有效與周全的保管共識,恐怕才是問題的癥結處。逝者已矣,然歷史
借鑑於今,或許在面對文物保存時,更要戒慎恐懼。

四、書法的鑑別

書法收藏過程中,以「鑑別」一事最爲關鍵。這裡所謂的「鑑別」,不包
含欣賞品析等的主觀感受,而專指鑑定書帖眞僞的問題。鑑別會在收藏行爲
中扮演重要的角色,除表示眞品收藏有客觀認定上的較高價值,收藏眞帖同
時也顯示文人品味的高下,一個誤收贗品的文人,可能會因此留下不好的名
聲,在文人眼中,這也就關乎個人面子問題。所以,文人在收藏的過程中,
特別重視也特別謹愼的即是「鑑別」一事。據載:

余生六十年,閱《淳化帖》不知其幾,然莫有過華君中甫(華夏)
所藏六卷者。嘗爲考訂,定爲古本無疑。而中甫顧以不全爲恨。余
謂《淳化》抵今五百餘年,屢更兵燹,一行數字,皆足藏玩,況六

〔註84〕《書畫續錄》,卷九,頁282。
〔註85〕《蘭雪堂集》,卷五,〈題范文正公所書伯夷頌後〉,頁14上～下。

卷乎？嘉靖庚寅（九年，1530），兒子嘉偶於鬻書人處獲見三卷，亟
報中甫以厚直購得之。非獨卷數適合，而紙墨刻搨，與行間朱書辨
正，亦無不同。蓋原是一帖，不知何緣分析。相去幾時，卒復合而
爲一，豈有神物周旋於其間哉！〔註86〕

文徵明對於《淳化帖》的版本和卷數有過一番鑑定，並指明其爲眞本。華中
甫從市場上購買《淳化帖》，並請郁逢慶再作鑑定。郁氏依此書帖楮墨刻搨與
行間的朱字書，證明了此卷確實爲眞品。在收藏前，請名家作一道確認的手
續，無疑地也是爲入庫藏收的書帖貼上一份證明，日後他人有所質疑時，則
可資以查對。由此，可見明代收藏書帖藝術品的風氣興盛。從文人的筆記中，
時可發現這些鑑別書帖眞僞的活動時常發生在日常生活中。李日華爲著名的
鑑藏家，時常有人登門求助。「九月二日，俞生持趙文敏行書《秋聲賦》來觀，
有朱文石收藏跋。然紙色黯淡，墨法枯悴，贋本也。」〔註87〕又「七月十四
日，客持褚登善《陰符經》行書墨迹來玩，紙色暗慘，筆意拘局，非眞品也。」
〔註88〕李日華不拘泥於前人的看法，儘管有蘇軾、沈度等名家的題跋，但他
從「紙色暗慘，筆意拘局」方面判定此非眞品。

　　而鑑別的活動對於明代的文人來說，除了一展知識學問與藝術修養之
外，還能給他們帶來一筆不小的收入。所以李日華的鑑別活動並非僅限於友
情的需要，而是出於各方面的考慮。有時這種考慮是現實的考量，有時是社
交的應酬，當然也有友誼的因素，或純粹出於對書法喜愛的博覽。如李日華
在日記中寫到：「陳白石持祝京兆書東坡《後赤壁賦》，草法兒軟，驗非眞
也。」並且李日華還多次直接談道自己因爲書法和古玩的鑑定和收藏獲得經
濟利益，「高士沈野雲，出賣風雲雷雨，人與一錢則爲作雷一聲，雨數滴。」
〔註89〕他明確表示自己並非出於營利，文人眞正的生活態度應該是淡泊名
利，如他在〈題畫扇中〉中所說：「士人外形骸而以性天爲適，斥膻酪而以泉
茗爲味，寡田宅而以圖書爲富，遠姬侍而以松石爲玩，薄功利而以翰墨爲能，
既無鍾鼎建樹亦自可千秋不朽，下神仙一等人也。」〔註90〕可以說這才是他

〔註86〕明・文徵明、周道振輯校，《文徵明集》（上海：上海古籍出版社，1987年10
　　　　月第一版），補輯卷二三，〈跋華氏續收淳化祖石刻法帖三卷〉，頁1329。
〔註87〕《味水軒日記》，卷一，頁41。
〔註88〕《味水軒日記》，卷三，頁182。
〔註89〕《竹懶畫賸》，卷二，頁22下。
〔註90〕《竹懶畫賸》，卷二，〈題扇〉，頁22下

的理想，但是現實生活中並無法如此超脫，「林逋賣梅，既玩其花又取其值，似同遣婢，一例忍人。竹懶賣文之餘兼亦賣梅，其梅從筆墨灑落，蓋以文魔所幻，非出園丁手也。且不取錢，止令麴（酒母也）生時，一相就而已。」〔註91〕李日華以宋代林逋愛梅、植梅、賣梅自況，所不同的是自己以畫梅換取酒飲而已。市場因素介入明人的經濟生活，文人爲求溫飽，在現實考量下的讓步，是無法使人完全超脫的重要因素。

未成定制的鑑別，文人所依靠的，全是自己對該帖書法歷史的認識，與平時思維的習慣，再加上臨場的直覺反應，因此鑑別技術五花八門。有心從事鑑別者尚且如此，文人無心插柳之作，更可看出其思考單純與直接性。然而對於研究明人鑑賞生活來說，後者的價值則遠高於前者，因爲這正代表平時生活自然流露不造作的一面，雖然粗糙，卻更貼近生活原始面貌。如吳昇所輯《王右軍氣力帖》云：「後經宣和鑑藏六璽俱全，惟藍絹短籤泥金標題：『晉王羲之氣力帖』七字，確係後人雙鈎，而董文敏三跋，稱眞跡鑿鑿。」〔註92〕利用臨摹「雙鈎」技法，與董其昌等的跋語進行鑑別，於是可認定爲後人所作。另外，文人不見得會完全信服於前人所作的考定，一些翻案之語時有所見，顧元慶（1487～1565）記稱：

> 廬山陳氏有《甲秀堂帖》，宋淳熙年（南宋孝宗，1174～1189）所刻。
> 有李太白「天若不愛酒，酒星不在天」一章在內，宋人品爲馬子才
> 僞作，今見其筆跡非僞矣。字畫豪放，書畢後題曰：「吾頭懵懵，醉
> 後書此，賀生爲我辨之。汝年少眼明。」〔註93〕

明人質疑宋人所鑑，重新加以判別，所依證據與方法，在顧氏的鑑言中無法清楚地知道。可知明人的雜記和題跋識語，並非專爲鑑別而作，因此沒有詳細記載鑑別的歷程，不管從何種角度切入鑑別，這一點缺憾是共有的情形。也有文人有嘗試從前人對書帖的題跋來進行鑑定，如都穆（1459～1525）言：「嘉興王廷槐，藏張長史《春草帖》，云：『春草青青千里餘，邊城落日見離居，情知海上三年別，不寄雲間一紙書。』白麻紙眞迹，嘗入宋祕府，宋元人題名并跋甚多。」〔註94〕又「李少卿貞伯藏懷素《酒狂帖》，後有楊凝式鑑

〔註91〕《六研齋筆記》三筆，卷三，頁2上。
〔註92〕《大觀錄》，卷一，〈魏晉法書·王右軍氣力帖〉，頁145。
〔註93〕明·顧元慶，《夷白齋詩話》（《百部叢書集成·學海類編》，臺北：藝文印書館印行，1966年版），頁一二下。
〔註94〕《寓意編》，頁2下。

定，王晉卿跋，山谷題名，是光福士人家物，非眞跡。」〔註95〕自古文人在
書帖上題識的習慣，也成爲了鑑別書帖眞僞的可靠證據。從前人的文集中或
可得知他曾經爲某書法寫過題跋，這些歷史的痕跡是鑑別時候頗具說服力的
證據。不過相同地，文人僅依據題跋所寫，無法提供太多鑑別的過程與步驟
方面的資訊，乃不足以形成一完整的鑑別體系，卻也因爲如此，更能立體地
呈現明人生活的眞實面貌。

　　明人對書法藏品的研究相當重視，曹昭說收藏家「凡見一物，必遍閱圖
譜，究其來歷，格其優劣，別其是非而後已。」〔註96〕錢泳在談及書畫時也
說：「宋、元人皆不講考訂，故所見書畫題跋，殊空疏不切，至明之文衡山、
都元敬、王弇州諸人，始兼考訂。」〔註97〕書畫鑑定至文徵明、都穆等一干
江南蘇州人士的努力下，考訂的功夫參入較多知識元素的鑑別方式，所作出
的鑑別比較類似於今人有系統方法式的鑑賞，可信度也相對較高，然而在明
代未成系統的文化時空，或許在心態上、方法上，大膽假設與小心求證，還
是較有助於鑑賞結果的，王一槐〈蘭亭考眞〉即爲一例：

> 王逸少揳序，今所傳者乃初書本，故有塗抹之跡。如可不哀哉、
> 作痛哉！亦可悲己。悲夫，亦將有感於斯作，作斯文此迹可見者，
> 如「歲在癸丑」實原作「歲赤奮若」；「僧不知老之將至」實原作
> 「曾不知老之將至」。蓋在字即赤字所改，故下腳長；癸丑二字，
> 即奮字所改，上奮作癸字，下臼作丑字，故皆體區。丑下空處，
> 則若字之地也。《爾雅》：「歲名在丑，曰赤奮若。」文正用此。僧
> 傍立人，乃鈎進行裏筆勢，今人脫有字，必於其傍作一「人」，其
> 形若立人，後人臨摹遂作僧。《東觀餘論》又傅會爲「徐僧權梁舍
> 人得之」，用名字、小印押縫，歲久止存僧字，此不足信，因爲晉
> 史逸少傳無曾字，不知正因僧字而誤之去也。夫蘭亭代爲王氏所
> 寶，至七世孫智永以傳弟子辨才，所謂付授有緒者也，安得出於
> 梁而僧權爲之押縫也，此又可笑。唐來諸人考鑒精密，辨不到此，
> 有遺論矣。〔註98〕

〔註95〕《寓意編》，頁1上。

〔註96〕《格古要論》，〈序〉，頁11。

〔註97〕《履園叢話》，卷一〇，〈收藏・總論〉，頁261。

〔註98〕明・王一槐，《玉唾壺》（《四庫全書存目叢書》子部，九六冊，臺南：華嚴文
　　　　化事業有限公司，1996年版，據北京圖書館藏明抄本影印），卷上，〈蘭亭考

許多《蘭亭集序》流傳版本或多或少的遭到塗改，因此有一些錯誤被一直留下來，將這些錯誤一一考定出來，需要花費大量的心血與時間，王氏一步一步的耐心考察也提供了一個範本，在明代文人的收藏活動中，對於歷來爭議性較高的作品，亦有文人願意花費心思投注於鑑定的工作中，這對於鑑賞活動與鑑賞自娛的品質，也有正面的提升作用與時代意義。

第四節　書法題識的鑑賞生活

　　明代中期以後，沈周、文徵明爲主的吳門畫派興起，文人書法蓬勃發展。他們承繼元人書畫習慣與風尚，而且詩文、書法與繪畫三者密切結合的風氣大開。作品的本幅上，除作者名款外，大多寫詩文題記，文字或長或短，書畫配合諧調，相得益彰。鍾惺曾說：「題跋非文章家小道也，其胸中全副本領，全副精神，借一人、一事、一物發之。落筆極深、極厚、極廣，而於所題之一人、一事、一物，其意義未嘗不合，所以爲妙。」〔註99〕而陳繼儒則認爲題跋是「文章家之短兵」，出手即見其功底，「非筆具神通者，未易辦此。」他還認爲蘇、黃二人的文學作品中「最妙於題跋，其次尺牘，其次詞。」〔註100〕晚明小品家中題跋者甚多，著名的鑑賞家董其昌、陳繼儒、李日華、李流芳及鍾惺等人皆是一時之選。

　　文人或專爲朋友所贈書帖，或攜來共賞之情誼而寫題跋回禮，如張壁：「此《淳化帖》一套凡十本，吾鄉侍御程君表所惠，云近剡之姑蘇郡者雖不及泉州舊剡，顧諸法帖中點畫波磔，頗存神采，亦可觀也。兒輩其寶藏之。」〔註101〕又「松江人，攜示陸放翁自書詩一卷，詩凡七首，今見其集中字畫遒勁。山陰杜思永跋。」〔註102〕在題跋寫作時，文人發揮學識專長，或也能對所見書法進行鑑定與品賞，如張丑所記：

　　　　歲在戊辰（隆慶二年，1568），復得陸士衡平復帖于韓朝延所。其書
　　　　即海岳翁題跋晉賢十四帖之一，原與謝公慰問同軸，有唐人殷浩之

　　　　異〉，頁 10 下～11 上。
〔註99〕《隱秀軒集》，餘集，〈摘黃山谷題跋語記〉，頁 10 下。
〔註100〕《陳眉公先生全集》，卷二，〈蘇黃題跋小序〉，頁 82。
〔註101〕明・張壁，《陽峰家藏集》（《四庫全書存目叢書》集部，六六冊，臺南：華嚴文化事業有限公司，1996 年版，據浙江圖書館藏明嘉靖二十四年（1548）世恩堂刻本影印），卷二八，〈跋淳化帖〉，頁 11 上。
〔註102〕《寓意編》，卷一，頁 7 上。

印，是李公炤故物，語具米氏《書史》中，今《寶章待訪錄》訛爲

陸雲書，非也。〔註103〕

除了一般的賞玩外，文人也經常抄錄書畫上的題跋精品。其中包含標明作品
的創作緣起，有的屬於就書畫內容所題詩詞，即深受李日華的喜愛。他的筆
記中即抄錄有相當具有份量的題跋，如「王弇州先生不徒文章蓋代，而於法
書亦極精詣。余得觀其所藏右軍眞迹三帖，賞會評量著語，往往深入其意。
毅然以琅琊後昆自任，而奉此爲赤刀，非只爲鑒收者也。卷留余案上踰月，
度不能有，因悉錄其副云。」〔註104〕然而在閒居無事之時，文人亦常賞鑑自
己的藏品，並且考證藏品上之題跋，以拓廣自己的見識，李日華記曰：

（萬曆三十八年，1610，四月）九日，樹陰濃綠中，時作淅瀝小雨。
日光在雲裏，忽一閃露。無事，坐美陰軒聽鳥聲，極清適。偶閱定
武、神龍諸本《蘭亭》，咀味不已。因憶項氏所收唐摹一本甚佳，余
曾抄得文文水一跋，云：唐摹《蘭亭》，餘見凡三本。其一在儀興吳
氏，後有宋初諸名公題語。……今子京項君以重價購于王氏，遂令
人持至吳中，索餘題語，因得綜觀，以償夙昔之願。若其摹拓之精，
鉤塡之妙，信非褚遂良諸公不能也。子京好古博雅，精於賞鑒，嗜
古人法書如嗜飲食。每得其書，不復論價，故東南名迹多歸之。然
所蓄雖多，吾又知其不能出此卷之上矣。萬曆丁丑（五年，1577）
孟秋七月三日，茂苑文嘉書。〔註105〕

文徵明次子文嘉（1501～1583）的跋語，使李日華確定項子京之藏品以唐摹
《蘭亭》爲最。某次曝書時，李日華又發現杞菊老人《存古錄》，記王獻之嘩
言取寵之事，李日華斷定其爲僞造。只因「余以爲此妄庸人僞作也。大令文
筆高華，語氣既鄙俗不倫，且晉元帝諱睿，而曰睿旨，何也？登善博雅風流，
寧不辨此，而臨之耶？總是金元時無識虜人，僞造以欺其主，如指瓷盎以爲
樹生之類耳。」〔註106〕由此可知，名家題跋並非爲準，文人心態仍應以謹愼
爲上。

范鳳翼及多數的明人都可認同書法、圖畫和個人的功業，都是可以流傳

〔註103〕《眞迹日錄》，頁 421。
〔註104〕《六研齋筆記》，卷二，頁 1 上。
〔註105〕《味水軒日記》，卷二，頁 100。
〔註106〕《味水軒日記》，卷三，頁 183。

千古而不朽的。據載：

> 丈夫立身三不朽，動以千古爲性命，下至篆籀、丹青祇，余居然欲
> 分千古之餘潤。周郎性命百年爾，如何敢與書畫並，周郎自有千古
> 在，乃所嗜好即其性命之所載。如饑思食，渴思飲，倦思寢，蓬戶
> 松窗白晝閒，金題玉躞天孫錦卷，帙紛披擁一身，喻以鼎足，胡乃
> 甚。人盡唲君癡，復癲癲耶！癡耶！我獨因弦益高君之流品。〔註107〕

這些觀念的陳述在明人的書帖題跋中有爲數不少的篇幅，研究明人的鑑賞生
活，是必不可忽略的生活瑣細環節之一。又由於明人生活中接觸書帖的機會
相當多，如李日華日記載：「數日來，連觀僞蹟，柯敬仲《管仲姬竹》、趙子
昂《柳陰魚話圖》、王右軍《清宴帖》、蔡君謨諸公跋語、高彥敬《雲山》。
近日賈客連艫溢艦，紈袴遊從，逐逐相往來者，率此物也，爲之三嘆！」〔註
108〕正因爲如此，書法的鑑賞變得不可或缺，而作品上的題跋也是至關重要，
因爲「觀古法書，當澄心空慮。先觀用筆結體，精神照應；次觀人爲天巧，
自然強作；次考古今跋尾，相傳來歷；次辨收藏印識、紙色、絹素。或得結
構而不得鋒鋩者，摹本也；得筆意而不得位置者，臨本也；筆勢不聯屬，字
形如算子者，集書也。」〔註109〕文徵明曾孫文震亨《長物志》一書，是晚
明一部生活閒賞小冊子，也是一部鑑賞生活的寶典。茲將此節，析論如次。

一、紀錄與題序

　　文人在欣賞書畫後，常因爲應酬互贈、他人要求或自己有感而發等原因，
寫下一些文字紀錄，包含筆記、雜記、詩詞、散文等各種形式文體。其中比
較特殊而數量集中且多的，爲「題跋」這種形式。它累積了文人對書畫的觀
感與心得。圖畫是如此，書法亦是如此。文人欣賞一幅法書、佳畫以後，基
於對創作者禮貌，或是對收藏者的尊重，再加上受到書帖的藝術刺激，往往
會產生種種想法與觸發，題跋自然成爲紓寫這些想法與觀感熱情的最佳方
法。題跋內容文字的長短不拘不限，書寫內容也沒有太多限制，舉凡與所品
賞之字畫有關者，皆可入筆，惟以心意、態度之眞誠與懇切爲尚，畢竟這也
是人際互動的一環，授受雙方或藉書法而有所交流，過程的圓滿與彼此都獲

〔註107〕《范勳卿詩集》，卷四，〈題周江左鼎足齋〉，頁7下～8上。
〔註108〕《六研齋筆記》二筆，卷一，頁23上～下。
〔註109〕《長物志》，卷五，〈論書〉，頁29。

有好感，還是十分重要的。

　　首先，先就題跋的內容作一分類，由於沒有內容的特定限制，於今所保留下來書法題跋的內容，更顯得龐雜而無章，有的文人在題跋上紀錄所見書法的內容，在鑑賞工作方面，這一類的題跋通常能夠發揮關鍵性作用，因此不容忽視。另外，熟諳書帖歷史的文人，則擅長從書帖的相關歷史著手寫題跋，如董其昌將自己之聽聞寫於題跋中，對於書帖的現存狀況作一說明：

> 萬曆皇帝，天藻飛翔，雅好書法，每攜獻之《鴨頭丸帖》、虞世南《臨樂毅論》、米芾《文賦》以自隨。予聞中書舍人趙士禎言如此，因效右軍匯書文賦。褚河南亦有臨右軍文賦，今可見者，趙榮祿書耳。〔註110〕

再如錢良右爲〈王右軍東方畫贊〉寫題跋曰：

> 右王右軍東方畫贊。唐人歐陽率更得其筆法，自成一家者。大令《洛神賦》，間以章草，柳誠懸嘗謂子敬好寫是賦，人間合有數本，此其一也，似不誣矣。故鄉先生海粟王君，舊有此帖二，未及裝潢而先生歿。其仲子東字起善者，得諸故篋，即成軸以襲藏，是亦以手澤之氣運所存，匪特爲古人翰墨之重也。蘇人錢良右敬題。〔註111〕

歷來王羲之是文人書法宗盟的對象，如歐陽詢從臨摹王羲之開始，而險勁過之，時稱其體爲「率更體」，漸漸自成一派。也有文人專以臨摹右軍書而聞名遐邇，因此，一幅王羲之字帖，可能會有成千分身的相關作品，鑑識究竟爲何人所爲，往往只能從上頭的題跋，才能有清楚的論斷。錢良右爲王家的兩帖書法寫題跋，先從簡略的歷史著手，轉而陳述自己寫題跋的動機，乃在於爲王氏之收藏。這一類題跋方式可能無法提供後人作爲研究的資料，而反較類似於應酬式的寫作，此即明人鑑賞生活別開時代生面的歷史現象。

　　針對書法家的成就，文人也將之作爲題跋的內容材料。如松江華亭張悅，字時敏，天順四年（1460）進士，累官南京兵部尙書。「其楷書爲世所重，《于忠肅公神道碑》及《告祭禹陵碑》，蘭亭名勝古跡，皆悅所書也。」〔註112〕或「墨痴者，埭里人也。姓顧，字渚山。以嗜墨故，別字墨痴道人云。道人

〔註110〕明・董其昌，《畫禪室隨筆》（《觀賞匯錄》上，臺北：世界書局，1988年11月四版），頁454～455。
〔註111〕《鐵網珊瑚》，書品卷第一，〈二王墨刻〉，頁476。
〔註112〕《書畫續錄》，卷九，頁288。

髫歲，即貪與子墨卿周旋，傳斯喜鉢古釵漏痕以自娛，爨無炊烟，晏如也。
好蓄法書及古圖史。雖貧不能致，床上雅多斷碣殘碑，蟲緗蠹竹。」〔註113〕
紀錄書法家的成就、個人事跡與性格，這類的內容可供作研究書法家生平背
景，及統計其創作數量與名目之用，閱帖者也可也透過這些簡略介紹，而對
書法家有初步認識，並找到一些品評欣賞上的線索。且或有文人在題跋中載
記自己個人的賞閱歷史，如都穆提及「海鹽張黃門靜之，藏顏魯公《祭姪文》。
史丈親見，為予說。」〔註114〕此外，祝允明也說：「藏眞書向獨見婦翁太僕李
公，所藏一帖耳。今復觀此，蓋方岳顧君所藏玩之不足，謹志歲月，以自幸
耳。」〔註115〕或有文人也會登錄某書帖的收藏歷史，綜合來看，以上所列之
題跋內容，都是未涉入寫出題跋者個人的觀點與想法。

其次，從動機來看，題跋大致也可以分作：「自序」和「他序」兩種。自
序者，大抵陳述自己對此書帖的認識以及與它的情感關係，如樂純自云：「余
懷此癖，但得名人片紙隻字，時一展觀，便覺欣然。乃千古之妙。無過鍾、
王，鍾、王之妙者，《宣示》、《樂毅》、《蘭亭》而已。」〔註116〕因此「冬月曉
起推窗，風簷盡白，霜華厭浥侵人。奚奴吹茶竈，熱火爐既，乃東角陽暠，
移榻就日，披覽魏晉榻本《淳化閣帖》。」〔註117〕寫下自己感性的動機。再如
張璧自題：「松雪行書墨帖，璧授編修時，少師涯翁親手惠教者。翁在館閣，
嘗置案所，日臨數次，今付之璧。蓋惓惓垂誨之念，璧至今寶玩，如常侍左
右也。」〔註118〕書帖代表著、見證著張氏對師者的情感與敬意。又說：「徵仲
墨帖，余得之湯子右卿者。觀其小楷、行書，神各超詣，可作範程。忭羨之
餘，爰題數語于末簡云。」〔註119〕收到朋友所贈之字帖法書，在收藏時撰寫
跋序，是一種文人的習慣，也是通過描述自己對禮物的喜愛，而表達之敬意。
而他序者，即為應酬之作，據載：

　　故山西按察僉事鈍菴先生，雲間朱公沒後，諸子咸紹世業，起科第

〔註113〕《珊瑚木難》，卷二，〈墨痴道人小傳〉，頁360上。
〔註114〕《寓意編》，卷一，頁10上。
〔註115〕《懷星堂全集》，卷二五，〈跋藏眞千文〉，頁13上。
〔註116〕明・樂純，《雪菴清史》（《四庫全書存目叢書》子部，一一一冊，臺南：華嚴
　　　　文化事業有限公司，1996年版，據北京圖書館藏明書林李少泉刻本影印），
　　　　卷二，〈名帖〉，頁7下。
〔註117〕《雪菴清史》，卷五，〈曝背觀古帖〉，頁50上。
〔註118〕《陽峰家藏集》，卷二八，〈題松雪行書墨帖〉，頁10下。
〔註119〕《陽峰家藏集》，卷二八，〈再跋文衡山墨帖〉，頁14上～下。

> 蹐臁仕游太學，繩繩不匱。間取公存時，所得交遊寅寀諸公手墨，
> 彙裝爲卷。比太學君，以其一示允明，題曰：見似□墻，允明閱之，
> 皆簡牘也。期間如文安劉公主靜、中丞楊公叔璣、太守張公汝弼輩，
> 及先叅政公皆宿德鉅公。餘亦一時名流，凡數十通類，多手翰。太
> 學命允明序之，允明竊多感焉。〔註120〕

文人之間，互爲彼此收藏書帖寫序以資紀念，自古已有。明代文人居家生活中，集會結社、拜訪機會之頻仍，更促使這一類的應酬之作數量增多，不過對深入瞭解明人鑑賞的部分助益較少；但從生活而言，這些瑣細的鑑賞題跋，正是解開明人社會生活的啓鑰。

　　若是寫作題跋者能夠在題跋中抒發自己主觀的感想，則對於建構出明代文人鑑賞觀點比較有利，不過首先要排除的，乃是一般文人式的感性抒發，陳述自己賞玩的觀閱過程，如回憶私人往事一類的，並無助於認識明人的鑑賞觀點，僅能從中得知一些文學式的感動、生活式的紀錄。據載：

> 八分自漢魏以降，流入于唐，姿態雖濃，骨力漸弱。至明文氏父子
> （文徵明及其子文彭、文嘉），始力追古法，其體格悉師受禪碑而韻
> 致過之。此文博士書古詩十九首，爲嘉禾沈受蕃孝廉所藏，遒逸勁
> 健縱橫盡勢，眞有鷟鷟鷹崎之奇，尤生平合作也。余與孝廉投契有
> 年，自滄桑改易，各以衰遲，遂有連蹇之隔。己亥（清順治十六年，
> 1659）暮春，匆匆邂逅于西子湖上，握手笑言恍若夢寐。既出此卷
> 見示，精光陸離，不覺昏眸頓豁。何幸殘年病目，復獲此巨麗之觀，
> 而卷末有故友景倩數行墨痕尚新，神采奕奕，展玩迴環，更不勝山
> 陽聞笛之感。〔註121〕

此則史料，指出晚明人士入清，政局全變後，見故國文徵明子文嘉手蹟，遂有「山陽聞笛」亦增故國之思的感慨。除了書寫內容之外，也對作品進行評論、賞析或鑑定的題跋，時而自然流露文人對鑑賞的看法與審美觀，如胡維霖稱：

> 碑刻亦多奇古，中有歸然挺立者，韓魏公所書碑也。其文堂堂正正，
> 讀之使人意肅，書法出入顏平原，風骨稜稜，精光激射，令人不可
> 迫視。……因求墨刻三張，其石、其刻、其印與魏公文字稱爲五絕。

〔註120〕《懷星堂全集》，頁14下～15下。
〔註121〕《王奉常書畫題跋》，〈跋文壽承隸書古詩十九首〉，頁915。

〔註122〕

胡維霖爲韓魏公的書碑所吸引，胡氏分析其字之端正，文義之清肅，筆法所源，風格形貌，以及自己的賞閱感動，並稱文、字、石、刻、印，共稱五絕。從這裡可以一窺胡氏認知中完美石刻作品應有條件，而這些條件要求可能與其他文人不同，僅代表著胡維霖個人的鑑賞觀點。另外，如董其昌爲顏魯公書帖題跋日：

> 魯公此書古奧不測，是學蔡中郎《石經》，平視鍾司徒，所謂當其用筆每透紙背者。仲醇得此，自題其居曰：「寶顏齋」。昔米襄陽得王略帖，遂以寶晉名齋，顏書固不減右軍王略，而仲醇鑒賞雅意久，不獨在紙墨間也。〔註123〕

董其昌的鑑賞修養與學識，表現在他所寫的題跋之中。顏魯公此帖古奧難懂，然董其昌可一眼知道乃是學蔡中郎《石經》而來。他以書帖命名書齋的相關例子列出，顏魯公、王右軍及王略各有特色風韻，對於鑑賞者而言，分判出他們之間的高下，實無意義，陳繼儒以自己的愛好來命名書齋，可謂已脫離膚淺的紙上談兵，而眞正能將鑑賞與藝術結合，並且將之落實於居家自娛生活之中。這裡面蘊含著董其昌的對何謂鑑賞的觀點，且所謂的生活藝術或是藝術生活，在董其昌的心中，二者應無差異。最後，在明人的書帖題跋龐雜內容裡，文人也藉題跋以檢討或批評某一些狀況，如：

> 事固不可知，沈民望以一書遇人主，備法從，更百五十年，乃不能與操觚少年爭價，問之，人有不識者。然此卷行筆圓熟，章法尤精，足稱米南宮入室。而所書乃姜堯章續書譜，爲臨池指南，皆可玩也，因收而志之。〔註124〕

王世貞在題跋中檢討優秀書法無法流傳的原因，其絃外之音，乃是批評時人盲目跟隨前人的潮流，沒有自己的鑑賞分辨能力。因此好的書法往往隨著不被紀錄而被排擠，甚至消失於歷史洪流之中。總的來說，明人題跋書法的內容十分多元，然而那麼多不同的聲音匯合起來，也正是爲後人勾勒出明代文人的鑑賞心態與鑑賞生活的多樣化、立體化。

〔註122〕明・胡維霖，《胡維霖集》（《四庫全書禁燬書叢刊》集部，一六四冊，北京：北京出版社，2000 年 1 月第一版，據明崇禎刻本影印），卷二，〈韓魏公書北嶽廟碑〉，頁 7 上～下。

〔註123〕《郁氏書畫題跋記》，卷三，〈唐顏魯公正書朱巨川誥〉，頁 603。

〔註124〕《古今法書苑》，卷四四，〈沈民望姜堯章續書譜〉，頁 404。

二、書帖考證過程

　　明代文人的題跋內容中，有類相當富有鑑識求真精神者，即是於題跋中撰寫該書帖的考證過程，這一類的題跋具有鑑定的可信度，不同於文人感性的辭語與賞析，理性且嚴謹的態度表現出文人對於鑑賞的追求，並非僅僅於美的感知經驗，真偽的判定在中國文人的鑑賞活動、鑑賞自娛中，仍舊占有相當重要的份量。如金代張天錫所收錄編輯的名家草書總集《草書韻會》，除了羅列名家，說明元末和明代的重刻經過及版本，而且也說明了大量傳刻品質十分粗劣，後來明代時被改名變成《草書集韻》。這一部書，即是這一類題跋內容的典型代表。〔註125〕

〔註125〕明・楊慎，《墨池瓊錄》（《百部叢書集成・函海》，臺北：藝文印書館，1966年版），卷二，頁1下～4上：「金張天錫君用，號錦溪。嘗集古名家草書一帖，名曰『草書韻會』。其所取歷代諸家，漢則章帝、史游、張芝、崔瑗、崔寔、蔡琰、王瞻、羅暉、張超、趙襲、張越、徐幹；魏則曹孟德、少帝髦、曹植、韋誕、虞林、劉廙、杜畿、衛覬；蜀則諸葛亮；吳則皇象、賀邵；晉則成帝司馬攸、何曾、衛瓘、衛恆、韋昶、杜預、張華、稽康、張翰、李式、劉環之、索靖、王允之、王導、王恬、王薈、郗鑒、郗愔、郗儉之、郗曇、庾淮、庾翼、楊肇、卞壺、庾亮、王廙、謝安、衛夫人、謝璠伯、王羲之、王獻之、王濛、王徽之、王渾、王戎、桓溫、張翼、王泯、王詢、許靜民、王洽、王敦、王述、王衍、紀瞻、王邵、王循、蔡克、王曇、沈嘉、陸機、陸雲、溫放、謝敷、謝尚、詹思遠、劉伶、謝萬前、趙則、劉聰、劉曜；後魏則崔景伯、崔浩、崔悅、王世弼、李思弼、劉懋、劉仁之、庾導、裴敬憲；宋則劉裕、太宗、謝靈運、孔琳之、薄紹之、范燁、羊諮、王敬和、邱道護、張茂度、盧循、沈約、裴松之、賀道力、羊欣；南齊則蕭道成、源楷之、劉泯、褚淵、江夏王鋒、蕭慨、王僧虔、王志、王慈引、張融；北齊則張景仁、趙仲、將耽；梁則武帝克、任昉、傅昭、蕭子雲、劉孝綽、丁覘、蕭思話、陶宏景、孔敬通、蕭確、朱□、周宏讓、阮研、庾肩吾；陳則始興王、永陽王、江摠、虞綽、沈君理、袁憲、毛嘉、鄭仲、陳逵、顧野王、蔡景歷、王彬、王公幹、蔡凝、伏知道、劉顗、陳伯智、蔡澄、陸繕；後周則元禮、王褒；隋則煬帝、智永、智果、房彥謙、寶慶；唐則太宗、高宗、則天、歐陽詢、薛純、虞世南、褚遂良、陸柬之、鄔彤、楊師道、魏叔瑜、李懷琳、杜審言、張旭、李白、賀知章、孫過庭、王知敬、白居易、史麟、杜牧、裴行儉、張懷瓘、鍾紹京、王紹宗、裴說、韋斌、李德裕、吳道元、張禋、李翰、林傑、顏真卿、柳公權、鄭虔、宋令文、魏元忠、元希聲、張志和、韓愈、盧知猷、蕭俛、韓覃、王奐之、王承規、衛秀、洪元慎、魏悌、韓渥、景融、周義、李霄、張仲謀、裴素、胡季良、鍾離權、徐嶠之、章孝規、張廷範、蕭遘；並釋九人：懷素、懷仁、高閑亞、栖詧光、景雲、貫休、夢龜文楚也；五代則杜荀鶴、薛存貴、楊凝式；宋則錢俶、蘇舜元、蘇舜欽、蘇軾、黃庭堅、米芾、杜衍、蔡襄、周越、石蒼舒、鍾離、景伯；金則王兢、高士談、任詢、党世傑、趙渢、王庭筠、趙秉文、史公弈、王仲九、張瑞童、王萬慶。

此類書的題跋，簡略者僅記載：「余見蘇文忠手蹟與郭廷平帖，又與中玉《提刑帖》，又《獻蠔帖》，又蘇過題郭熙《平遠帖》，視老坡無異，差矜束耳。舊爲朱子儋所藏，文太史跋。」〔註126〕交代過去的收藏者與有名的題跋者，雖簡略，卻也將證據說出。較爲詳細的，如：

> 右唐林藻深慰帖，元人跋者五：……按諸跋謂此帖即《宣和書譜》
> 所載。今驗無祐陵印記，惟有紹興二小璽，似爲思陵所藏。蓋南渡
> 後，購收先朝書畫。民間藏者，或有内府印記，即拆裂以獻。又當
> 時多屬曹勛、龍大淵鑒定，二人目力苦短，往往剪去前人題語。此
> 帖或民間所獻，經曹、龍之手，皆未可知也。又有柯九思、陳彥廉
> 名印。〔註127〕

悉心的文人，按照可靠資料的紀錄，按圖索驥，一項一項逐一檢驗，以上述之例來說，「驗無祐陵印記，惟有紹興二小璽」及指出了所見書帖與史料記載之不符，由此才得以懷疑可能爲他人所作，依此才進一步地推測可能的任何因素。書帖考證的工作十分枯燥，面對多且雜的史料，文人勢必得耐心且清晰地分析所有的可能性，以求還原眞相。過程雖然單調，然而若是能有一番肯定的鑑別結果產生，他人的質疑也相對的比較不構成威脅。不過，文人也常常碰到無法解決的疑案，在題跋中將自己的疑點說出，對後人的進一步鑑定也並非完全無用，前人的推理過程紀錄，可參照以重新檢驗失敗之處究竟何在？有時文人也會在推理最後，大膽地假設出自己的答案，這也提供了後人嶄新的觀點與想法。如〈跋家藏座位帖〉：

> 右《座位》不全帖，元袁文清伯長所藏，自題其後，定爲米海岳臨

閑閑居士趙秉文爲之序曰：『草書尚矣，由漢而下，崔、張精其能，魏晉以來鍾、王擅其美，自茲以降，代不乏人。夫其徘徊閑雅之容，飛走流注之勢，驚竦峭拔之氣，卓犖跌宕之志。矯若游龍，疾若驚蛇，似邪而復直，欲斷而還連，千態萬狀不可端倪，亦閑中之一樂也。』初明昌間，翰林學士承旨党文獻公始集數千條修撰，黄華王公又附益之，兵火散落不可復見。今河中大慶關機察張公君用，類以成韻，捃摭殆盡，用意勤矣。將板行以與士大夫，共之竊以謂通經學道本也。書一藝耳，然非高人勝士，胸中度世有數百卷書，筆下無一點塵，不能造微入妙。君用素工書翰，故能成此，余猶及見金人板刻其精妙，神彩不減。法帖至元末好事者又添鮮于樞字，改名《草書集韻》，刻已不精，洪武中，蜀邸又翻刻，并趙公序及諸名姓皆去之，刻又粗惡，可重惜也。前輩作事多周詳，後輩作事多闕略，信然！」

〔註126〕《太平清話》，卷一，頁4上。
〔註127〕《文徵明集》，卷二一，〈題跋一・跋林藻深慰帖〉，頁531～532。

本。文清好古博識，所見必真。而跋語考訂精當，無容復議。竊猶
有未然者。按《書史》謂「少時曾臨，不知所在。後謝景溫尹京，
見於大豪郭氏，縫有元章戲筆印」云云，則當時所臨實全本。今此
本乃是半幅，且無縫印。跋意若臨於安氏分析之後者，然師文、元
符間尚存，不應子孫先已分析。且謂「以石刻較之，正居其半」。今
比石刻，才得三之一耳。此皆不可曉者，豈文清別有所據耶？抑米
老所臨，不止此耶？〔註128〕

袁文清在自己收藏帖本後面題字，表示此乃米海岳的臨本，關於這點應該沒
有疑問。但是根據謝景溫所言，他在大豪郭氏所見《座位帖》，在騎縫地方有
元章戲筆印，可見當時所臨本子是完整的。而袁文清的收藏只有一半，而且
並沒有騎縫章。文徵明將自己的考證過程詳實記出，這問題雖然沒有獲得答
案，可是文氏仍據自己考訂而給了個假設，到底是袁文清說法另有依據？還
是米老所臨摹之字帖不只一本？這個假設奠基於前頭的證據與推理，提供了
後代欲研究此事者一條新的思考路徑。再者，文徵明〈跋楊凝式草書〉也同
樣在發現問題後，企圖透過許多文獻的與題跋的線索，解決「莫可考」的疑
點。據載：

右楊少卿《神仙起居法》八行，南宮《書史》、《東觀餘論》、《宣和
書譜》皆不載。余驗有「紹興」小璽及「內殿秘書」諸印，蓋思陵
故物。後有米友仁審定跋尾及譯文四行。按紹興內府書畫，并令曹
勛、龍大淵等鑒定。其上等真迹，降付米友仁跋。而曹、龍諸人，
目力苦短，往往剪去前人題識，此帖縫印十餘皆不全，是曾經剪拆
者。其源委受授，莫可得而考也。標綾上有曲腳「封」并「悅生」
葫蘆印，是嘗入賈氏。蓋似道枋國，御府珍祕，多歸私家。最後有
商左山參政，留忠齋丞相跋。留稱「野齋」者，元翰林學士承旨李
謙受益，號野齋居士。博雅好古，虞文靖詩所謂「五朝文物至于今」
者，又有廣東宣慰使郭昂彥高，亦號野齋，而其出差後。李在世祖
時為應奉文字，正與商、留同時。商又同郡人，此帖必李氏物也。
〔註129〕

楊少卿《神仙起居法》八行，在許多關於書法的史籍上並未記載，文徵明檢驗

〔註128〕同前書卷，〈跋家藏座位帖〉，頁 524～525。
〔註129〕同前書卷，〈跋楊凝式草書〉，頁 519。

書帖上的印識，審度其年代，他認爲史實上紹興內府書畫必經曹勛、龍大淵二人之手，此二人目光如豆，「往往剪去前人題識」，而反觀此帖乃「縫印十餘皆不全，是曾經剪拆者」，從以上客觀問題的發現引起追求眞相的動機，合理推敲的考訂過程，最後得出應爲元朝翰林學士李謙所藏。考定書帖作者及收藏者工作之細瑣是一個較爲穩固的方向，對收藏者、閱覽者甚至後人而言，爲書帖正其身分，解決其版本、出處問題，爲提供所有與該帖相關之賞鑑。

　　明人爲書法所寫的題跋中，這類書寫考訂過程作爲內容者，數量並不算少，所採用的考訂方法，更是未有單一標準或規格以資參閱，因此文人多從書帖上線索找尋。而古人「印識」的習慣，則提供考訂蒐證資訊與方向，如都穆題跋上所載：

> 山谷老人與趙景道帖并絕句詩八首，今藏海虞錢工部士弘家，前有
> 賈丞相似道悅生印及封字印。蓋宋末嘗入其家，悅生乃其堂名。聞
> 之昔人，似道藏法書名畫甚富，妙品輒用二印識之。後宋人三跋中
> 有石湖居士者，予鄉先生范文穆公致能也。正德庚午（五年，1510）
> 春三月，前進士吳門都穆。〔註130〕

都穆由印識著手，進而考訂出書帖的源流。此外，有些明人試圖解決懸而未決的名帖法書，如索幼安所書《出師頌》，雖有近千年的歷史，但對這書帖究竟是否爲眞品則莫衷一是。根據米元暉的看法，認定此書帖爲僞作，但是經一一驗證查考，此書帖係晉朝索幼安所作應無誤。據載：

> 硬淡牙色棉紙本，高六寸一分、闊八寸七分，書十四行，本身古印
> 九方、紹興璽二方，前後宋綾隔水，王敬美鈐縫印。紙素光潔，有
> 韋革之堅，無點痕之泡，墨氣古厚，字類章草，所謂銀鈎蠆尾于行
> 筆中見之。余觀兩晉法書，求如此頌之神滿氣足，無滯毫頹墨者，
> 殆不能有二。而米元暉猶曰：隋賢則晉書中絕之語，幾成信案，能
> 不爲此頌叫屈。至董宗伯戲鴻堂刻帖，增祐陵御書籤題宣和六璽。
> 今觀墨迹并無，恐有脫落。細視亦無脫痕，不省宗伯何緣添入。念
> 此頌爲千年法寶，除此眞跡別無僞托，不敢不起而一辨證也。〔註131〕

吳升認爲考定書帖眞僞有其重要性，由此可知，文人從其紙質、長寬、行數、

〔註130〕《郁氏書畫題跋記》，卷二，〈黃山谷楷書、趙景道帖并絕句詩八首眞跡〉，頁596。

〔註131〕《大觀錄》，卷一，〈索幼安書出師頌〉，頁139。

印識、縫印、書體、墨色、筆法及後人題跋等各方面切入，無非就是要證明
書帖的眞僞；而且根據文人的查對，往往可由文獻或典制，或對器物源流之
瞭解，進而推算書帖可能的創作時間。在鑑賞活動中，書帖的眞僞若不解決，
往往導致根本上的誤解與錯誤。明人生活與藝術息息相關，對於鑑賞的要求
甚嚴，有識之士憑藉著知識，除提供美感與感性欣賞，抒發一己之感以外，
也同時理性、嚴謹地處理鑑賞生活中求「眞」的慾望。明人理性與感性兼具
的鑑賞生活形貌，在此更顯鮮活。

三、評價與評論

《童學書程》說得好：「學書，必多學古人法帖，一點一畫皆記其來歷，
然後下筆無俗字。看帖貴博，尤不可不知。所擇如《淳化閣》本，乃法帖之
祖，其間甚有僞跡混雜，足誤來學，況其他乎！」〔註132〕董其昌也批評當代
學習書法的情形，以及評論出可參作書法習字之範本，據載：

> 書家好觀閣帖，此正是病。蓋王著輩，絕不識晉唐人筆意，專得其
> 形，故多正局。字須奇宕瀟灑，時出新致，以奇爲正，不主故常，
> 此趙吳興所未嘗夢見者，惟米癲能會其趣耳。今當以王僧虔、王徽
> 之、陶隱居、大令帖幾種爲宗，餘俱不必學。〔註133〕

明人對書帖選擇之重視，表現在具體上，即是對所觀賞之書帖進行評論，且
給予評價。許多文人創作書法題跋，即是將自己的批評或評論陳述其中，而
不同一般僅止於紀錄；而在於必須先通過文人思維之融會，對於作品的優劣
分判，始能產生一己之見。其次，這也不同於純粹客觀的考證，它涉入許多
文人的見解，而這些議論，後人無法逐一檢驗，因爲它表現的是書法與文人
接觸後，碰撞出的火花，無關乎讚揚或批評，因爲反映的是文人一己的鑑賞
觀感。綜合各家對同一作品的不同評價，也就可以瞭解到一個多元社會不同
聲音存在之必然性，那麼明人鑑賞生活的情態，也就更顯生動活潑。

明人鑑賞生活中對書帖進行評論頻率之繁，由李日華的日記中可一探究
竟。據載：

> （萬曆三十八年，1610，三月）六日，客持售顏魯公《祭伯父濠州
> 刺史文稿》眞迹卷，乃絕品也。係小行書，與《爭坐位帖》競爽，

〔註132〕《童學書程》，〈論法帖〉，頁99。
〔註133〕《畫禪室隨筆》（《觀賞彙錄》上），頁450。

諸題跋亦勝，卷尾題字二行。中書侍郎禮部尚書集賢殿大學士崔胤。
錢穆父題云：長安安氏，富蓄書法。顏帖數種，此其一也。觀其筆
法圓勁，初不用意，實爲奇迹。又歎魯公之義烈，而曾不得少容於
朝廷，至逐爲饒州刺史，迄不免淮西之行，則時事可知也。此尤可
深嗟而永歎云。元佑九年甲戌（應爲北宋哲宗紹聖元年之誤，1094）
四月，會稽公穆父題，時在開封東。紹聖初載（1094）九月八日，
上御集賢殿，策賢良方正陳暘等三人，臣京、臣綖、臣執中、臣服、
臣吉、臣陶、臣卞同待詔殿門，同觀此書。卞記。此蔡下筆，字大
如魁栗，剛果有力勢。

（萬曆四十年，1612，二月）二十二日，吳珍所先生同其友楊茂生
名秀者見顧，出所藏衡山小楷書《盤古序》索跋，忠孝大節，映照
千古。翰林藝事，特其餘耳。小楷精緊峻削，得率更三昧。此卷尤
其蓄意合法者也。公自解組後，夷由丘壑，縱浪風雅，享有上壽，
名播八寰。即昌黎所云，車服不維，刀鋸不加，爲不遇時之大丈夫。
非耶？醇之先生得此卷，寶之，亦欲爲山林吐氣耳。余故欣然願爲
之執鞭云。〔註134〕

李日華爲一代大家，前往求請爲書帖題跋之人絡繹不絕。李日華除在題跋中
寫下自己對書帖的評價，偶而也把他人題跋一起評頭論足。以本篇爲例，可
展現他對書帖的全面瞭解。書帖本身以外，後人評論也未遺漏，或以另一名
家的相同看法以資佐證，爲書帖樹立較爲穩定、一致的評價。李日華對董其
昌的鑑語非常敬佩，「乃知今所行《寶晉齋帖》者，悉是杜撰漢指畫耳。董太
史證此爲《鼎帖》，眞精鑒矣。」〔註135〕如此一來，董其昌之鑑定再加上李日
華的背書，可信度極高，也就連帶增加書帖的收藏價值。

明人大量的書帖題跋，內容精彩多樣，約可以分爲兩類：一是企圖對書
者和創作進行評論；另一則爲以個人擅長，且當下認爲最合適方式寫作題跋，
因此沒有辦法形成一種評論模式，但於龐雜之中，仍不脫鑑賞美感之主觀評
論。諸如由書帖引發文人對類似歷史的記憶，因此將之寫入題跋之中，如：「李
龍眠以顧愷之寫《洛神圖》、趙松雪以王獻之書《洛神賦》，圖則兼帶離騷位
置，賦則兼帶褚、柳筆法，此又兩公變化所出也。天壤之中，決無第二卷。」

〔註134〕《味水軒日記》卷二，頁88～89；及卷四，頁221。
〔註135〕《味水軒日記》卷六，頁421。

－158－

〔註136〕以對比方式表達書法繪畫相互輝映，合美獨世之感，或觀帖而論後世名家之宗。陳繼儒認爲：「鑑賞家謂《玄妙觀碑》，酷似李北海《岳麓碑》，若見蘇靈芝鐵佛寺刻，彌見松雪翁書學來歷，此卷精采可照四裔，更勝吾《松林亭碑》也。」〔註137〕若能眼見蘇靈芝的鐵佛寺刻，就可以知道松雪翁書法的來源，可見書帖精采之程度，與對後代書法家影響之深遠。或有文人將自己長久以來所見書法作一主觀評比、作一排序，選出自己認定歷代可謂執牛耳之作。如何良俊自言：「元人中余最喜張貞居、倪雲林二人之書。蓋貞居師李北海，間學素師，雖非正派，然自有一種風氣。雲林師大令，無一點俗塵。」〔註138〕另亦有題跋：

> 余生平所見法書，唯董中峰家永師千文爲第一，衡山跋尾，亦以爲觀智永千文凡數本，皆在此本下，其子都事君出以見示。其次張明崖都憲家所藏趙模行草、初唐人詩數首，王鳳洲廉使家虞永興哀策文，皆神物也。〔註139〕

或有文人勇於挑戰歷朝的定論，如焦竑引述：「陶隱居論書最覈，言逸少有名之蹟，不過數首，《黃庭》爲第一」，來建立自己的觀點。據載：

> 世行殊乏善本，新安汪太宰家藏僅具點畫，而少氣韻，近且漸泐。余鄉甘生暘掘土得茲石，瑩潔如玉，筆意宛然，眞數百年物也。一石蓋已損，世代雖莫考，而決爲宋以前之刻無疑。……此本譬之華留一出，而群馬皆空。學者當鑒以心目政，不以耳食爲貴也。……暘亦文雅精篆籀，說者謂此石爲得所歸之云。〔註140〕

如此之題跋，雜入陳述己見、筆意之評與鑑定之語，充分表現出撰者獨具個人色彩的鑑賞觀。尚有文人題跋將歷來書法名家羅列出來，一一說明各家特色，如〈宋岑宗旦書評一則〉：

> 古之善書者，自漢迄唐，凡十有一人。張芝如班輸構堂，不可增減；鍾繇如盛德君子，容貌若愚；語其眾妙，足以爭造化者，羲之也；

〔註136〕《白石樵眞稿》，卷一六，〈題洛神〉，頁10上。
〔註137〕《眞迹日錄》，頁402。
〔註138〕《四友齋叢說》，卷二七，〈書〉，頁251。
〔註139〕同前書卷，〈書〉，頁248～249。
〔註140〕明・焦竑，《焦氏澹園集》（《四庫全書禁燬叢書》集部，六一冊，據中國科學院圖書館藏明萬曆三十四年（1606）刻本影印），卷二二，〈書黃庭經後〉，頁21下～22上。

較其父風，但恨乏天機者，獻之也；世南潛心羲之，蓋若顏子之亞
聖；徐浩比肩伯儒，有類仲由之勇態；歐陽詢得其正，故如廟堂衣
冠，不失動靜；柳公權得其勁，故如轅門列兵，森然環衛；懷素之
閑逸，故翩翩如真仙；真卿之淳謹，故厚重如周勃；至若李邕，則
變動不離規矩，而有虧通變之道焉。〔註141〕

這一題跋羅列漢到唐朝擅長於書法的名家，包括張芝、鍾繇、王羲之、王獻之、
虞世南、徐浩、歐陽詢、柳公權、懷素、顏真卿及李邕共計十一人。並且分別
針對其書法特色和優點說明，宛如一段簡明中國書法史，可供後代書法鑑賞研
究者的基本史識。明人對於以前書法家的認知觀點，或可能與後代之評論有所
不同，那麼其中衍生出的差異問題，即是一道具有價值的研究課題。總的來說，
明代文人為書法所寫的題跋，內容頗為多元，雖篇幅簡短，但從中深入探索的
議題為數不多，在還未形成鑑賞學術系統的時代，這些觀點原本來自於文人生
活圈裡，品賞書帖時的嘗試，如此亦符合一鑑賞觀點形成之前多元觀點並存的
活潑榮景，由此則使書法鑑賞可兼顧深度與廣度兩個層面。

　　此外，著者企圖對書帖作者和其創作書法進行評論，或從書帖中尋找異於
同一書法家慣有風格中的特異。如《祝京兆卷》之題跋曰：「此希哲中年書，雖
不無出入，然往往自楊少師豫章襄陽來，而疏瘦橫放，不求盡合，所以可重也。
卷首四字尤遒偉，中有贈關西孫逸人，即太初也。」〔註142〕祝希哲中年書法「疏
瘦橫放」的風韻，引起文人的注意，尤其師法楊少師豫章襄陽的書法風格，更
見驚喜。另有針對文人而書寫之稱讚，如陳懿典給沈虎臣的信中稱讚他說：「足
下才情瑰瑋，真班氏之孟堅，書法精工，同王家之子敬。」〔註143〕這類之評語，
有時實在難逃應酬恭維之譏。或有針對所見書法之特性而出發的鑑賞評論，如
蕭士瑋所錄：「讀宋景濂〈王子與集敘〉，劉予高〈二妙尊人輓歌詩序〉，書法精
絕，文抑揚頓挫，俱有律度。」〔註144〕評論這兩篇書法寫得很精妙，乃絕少的
佳作，而且文章也十分有韻律。又黃克纘〈與陳熙唐〉評蘇石水曰：「書法精工，
大似右軍《曹娥碑》，刻手高，搨手亦高，可稱三妙。」〔註145〕書法、刻法、

〔註141〕《書畫傳習錄》，卷一，〈宋岑宗旦書評一則〉，頁107。
〔註142〕《古今法書苑》，卷四四，〈祝京兆卷〉，頁405。
〔註143〕《陳學士先生初集》，卷三三，〈與沈虎臣〉，頁33下。
〔註144〕明・蕭士瑋，《春浮園偶錄》（《四庫禁燬書叢刊》集部，一○八冊，據北京大
　　　　學圖書館藏清光緒刻本影印），卷一，〈10月廿一〉，頁44下。
〔註145〕明・黃克纘，《數馬集》（《福建叢書》第一輯，揚州：江蘇廣陵古籍刻印社，

�über法合爲三妙，精良從而可見。又鄭鄤（字謙止，號崒陽，常州武進人。天啓二年進士，入翰林。崇禎中，爲溫体仁所搆，誣以杖母不孝磔於市。）評胡思泉曰：「思泉之文，深於王唐者也，其指力甚重而轉筆極圓，機法極變，清微雄渾，兼擅其長，後來作者，未易方駕也。」〔註146〕他認爲顏魯公其書法力道甚強，因此一般認定不如王羲之，這是很大的誤解。因爲顏魯公的書法有其自學的淵源，少學王右軍，卻發展出屬於自己一套方法與風格，所以成名。而胡思泉的文章深於王、唐，指力重，轉筆圓潤，變化大而雄渾的氣勢，亦是後來者無法超越的。

　　袁宏道評祝枝山書法，曰：「枝山書法爲當代第一、文彩風流，輝映一世。至其一詼、一笑，有晉人風騷，壇之士傳爲口實，米顚而後一人而已。」〔註147〕最後，或也有對所見之書法予以批評者，如王紱所記：「庾肩吾書，畏懼收斂，少得自充，觀玩未精能。」〔註148〕以及在題跋中發抒自己對當代鑑賞一事之批評與自我之觀點，如費瀠提及：

> 衛茂猗謂善鑒不書，善書不鑒。寫時或當局而迷，須借生眼瞰破。
> 故曰：「過得眾人眼，始放老夫心」。切勿護疾忌醫。屢經慚恧，方
> 有長進。小慚小進，大慚大進，凡是盡然，況于書乎！〔註149〕

在瞭解明代文人題跋中的評論內容後，可能會產生這樣的一個問題：那麼明代文人對書法最終、最重要的鑑賞標準，究竟爲何？因著這個原則，而能將所有分歧的意見與評論方向加以統攝、收納，而不會互相矛盾或衝突。的確，在瞭解這一問題的同時，也回應了明代文人的鑑賞最高原則究竟爲何？在明代文人的題跋中，確實也提供了這一方面的資訊，文人評論書法或也會將自己的鑑賞原則說明。歸納後觀之，在明代，儒家「人道關懷」的思想依舊發揮著強大的作用，因此，所謂的書法的最高鑑賞境界必定與能透現人之精神境界爲尚。鑑賞大家李日華即主張書法宜直出胸臆，表現個性：

> 寫數位，必須蕭散神情，吸取清和之氣，在於筆端。今揮則景風，

　　　　1997 年 3 月第一版，據福建師範大學圖書館藏善本景印），卷四三，〈與陳熙唐〉，頁 17 上～18 下。
〔註146〕明・鄭鄤，《崒陽草堂文集》（《四庫禁燬書叢刊》集部，一二六冊，北京：北京出版社，2000 年 1 月第一版），卷七，〈胡思泉〉，頁 8 上。
〔註147〕《瀟碧堂集》，卷一七，〈紀夢爲心光書冊〉，頁 6 下。
〔註148〕《書畫傳習錄》，卷一，〈梁武帝評魏晉人一則〉，頁 106。
〔註149〕明・費瀠，《大書長語》（收入崔爾平，《明清書法論文選》），〈鑒定〉，頁 197。

> 灑則甘雨，引則飛泉直下，鬱則怒松盤糾，乍疾乍徐，忽舒忽卷，
> 一按之無一筆不出古人，統之變變自行胸臆，斯爲翰墨林中有少分
> 相應處也。〔註150〕

與此無異，王　　（1424～1495）〈跋東坡書牽子廉傳〉亦言：

> 字學之傳于世者固多，然爲人所欽仰而珍襲者，大率以人不以書也。
> 坡翁結字穩密，固可寶玩，況有凜然忠義之氣之見于筆墨間，如南
> 軒所云者乎！羊城鍾百福家藏此本，出以示，余爲書其後。〔註151〕

中國文人評賞書帖的最高指導原則，落到書寫者的「道德品格」上，這即是
儒家道統千年以來，深植於中國人思想之中的根本意識。在欣賞書帖時，仍
舊不曾脫離這個原則，因此論述明人鑑賞書帖，最終都得往這個地方上發掘。
中國藝術觀點的建立，無法從西洋的藝術理論或藝術史觀移植或套用，它自
有一套以文化爲基層涵養的系統觀點，唯有找尋其特殊之處，始能得知中國
藝術深奧精神之所在；也才明白明人鑑賞活動與鑑賞自娛在生活中的位階及
其時代意義。

〔註150〕《紫桃軒雜綴》，卷一，頁 13。
〔註151〕明・王　　，《王文肅公集》（《四庫全書存目叢書》集部，三六冊，據上海圖書
　　　　館藏明正德刻本影印），卷一〇，〈跋東坡書牽子廉傳〉，頁 22 下。